suncolor

suncolor
三采文化

歌不斷

王祖壽。

音閱人——王祖壽 著

contents

目錄

contents

目錄

〈推薦序〉

張小燕

我第一次聽到祖壽的名字，是他剛進入整個演藝圈都很在意的民生報影劇組。

第一次聽到他的名字，我想這個人想必是位老學究，要不名字怎麼叫祖壽。多年來祖壽有寫綜藝也寫唱片的新聞，但我打心裡覺得，他喜歡音樂比綜藝多那麼一點。

後來，我請他來飛碟電台主持一個音樂節目，而從這本書中，我真的覺得找他來太對了，從姚蘇蓉寫到蘇打綠，你就可以知道他在這行業有多資深。

我常說如果你做一份你喜歡的工作，可以多做五倍也不覺得辛苦，因為你愛你所做的事情。

祖壽對每一個階段的流行歌曲、每位歌手、每張專輯都有無比的熱情，音樂人的努力他都有看到。（附註：許多資深藝人想必都很懷念當年民生報影劇版，那時的記者都是可以成為朋友的。）

〈推薦序〉歌者採訪記者

蔡琴

祖壽要出書了，這原本就是我藏在心裡的一份期待。

從我唱民歌到今天，經過了歌壇人事物多少個改朝換代，我一直在唱我的，他一直在記錄他的。

他看到的、感受的、驚喜的、嘆惜的，甚或他有沒有私下寄望的？都是我想知道的！長久以來，他一直在採訪流行音樂者，他一定不知道，我的心是用一生的演出後，也想採訪他呢！

因為祖壽的存在，是流行音樂史的一面鏡子，而我們這些工作者，是實體，兩下對在一起，就是流行音樂的近代史。而且，他的視角和報導，可稱得上術德兼備。

我要為台灣曾擁有過他的認真，而慶幸萬分，因為，王祖壽是台灣流行音樂報導中，最有力的一枝筆！

第一次接受他的訪問，我剛出道，他剛退伍不久；儘管當時稚嫩的我，沒有策略、沒有防備、沒有經紀人在側圍護……，一兩個問題的互動之後，他令我敬畏起來！這個才剛開始作報導的人，是一個冷靜、事前準備完善的人。當下，我即可嗅出……

歌壇那些個原本要弄五花八門的自我吹噓、或強迫推銷，對他，是不靈的！等他的報導第二天刊登出來，可說流行歌壇不只是誕生了民歌手，更同時有一支翻轉舊習的新筆誕生了！

記得一九九五年鄧麗君逝世後的第一場紀念演唱會，是我和巴戈主持的。第二天祖壽的報導相當用心，其中對我做了功課的部分有肯定，但對我說的幾句話他也中肯的作了批評。我讀完全文後，特別打了電話向他致謝，謝謝他將我不好的地方寫出來。電話那端的他，反而是害羞的語氣……，其實，我對於華人長期不擅、不會做向前人致敬的「紀念演唱會」，心裡是充滿遺憾的！我心中已暗下誓言，有一天，我要好好的用自己的方式，向鄧麗君致敬，歌不用多，選得對做得好，一首歌就該到位！

這個願望，一直到相隔十一年後，二〇〇六年，我在自己的「不了情」個唱才終於實現。而那個忠於職守、充滿感情的「流行歌壇守護者」王祖壽，也在現場見證了這份堅持。

祖壽！我是多麼感謝你。又是多麼高興認識你。流行歌曲是所謂的次文化，但它需要有你我一樣敬重和愛護，才可能永遠飄香人世間。至於我呢，你猜得到我還會出唱片嗎？要看你還寫不寫？我親愛的賞樂者。

〈推薦序〉

張學友

認識祖壽有接近廿年了。

從第一天到最近的重聚，他的謙遜、笑容、風度以及彬彬有禮的態度，從未改變過，加上他駐顏有術，在一、兩個小時的久別重逢聚餐裡，彷彿穿越時空回到了從前。

我知道祖壽喜歡觀察別人，加上他具備過人的細膩觸覺，總給我一種他寫東西，就要等著看的期待，就好像某某大導演，有新作品，迫不及待要搶到票去戲院欣賞的那種。

看完祖壽寫我，才發覺他看我，比我看自己還要更清楚、更深入。（當然加上了我們幾十年的友情，他也把我美化了不少，我可是照單全收的！）謝謝，祖壽！

謝謝祖壽的專業，謝謝祖壽的用心！有時候常常安慰自己，努力過就好，別人看不看得見，有那麼重要嗎？說實話，努力被看見，被認同還真爽！

謝謝王祖壽，這位老朋友。

〈推薦序〉

陳奕迅

看完祖壽哥的文章，讓我重回剛到台灣，以及多年來做音樂的美好回憶。

看完祖壽哥的文章，讓我非常感動，甚至不自覺流下淚，心情悸動許久不能自已。

很開心華語樂壇有一位像祖壽哥這樣的資深音樂界前輩，將製作音樂本身這件有意義的事情，在他的筆觸下將華語音樂精髓更加發揚光大。

而我何其有幸，可以參與其中。

感謝從我開始入行，唱片公司，工作人員，合作過的各地頂尖音樂人，以及所有支持我的歌迷朋友們給我的一切。

我文字能力不好，謝謝祖壽哥替我表達了很大部分。

無言的感激

謝謝你，祖壽哥

〈推薦序〉

陳綺貞

我很幸運，我的第一張專輯就曾經被祖壽撰寫樂評，某天下午，我坐在沙發上，細細讀著印在報紙上的文章，我不記得批評，也不記得讚美，我只記得一種不妄下斷語，對創作者的未來充滿期待的氣息，以一種散發熱情的高度引領讀者，分享他優雅寬闊的眼界。

我當時並不熟識他，但我感覺他絕對知道音樂人不敢輕易表露的，時而狂妄時而卑微的靈魂。在此之後，我其實很少真正被評論傷害，也許是祖壽哥拉高了我定義樂評的門檻，他以自身嚴格的文字要求，提醒音樂人，珍惜且在乎創作的初衷。

我不知道他為什麼能有著一份自信，確信脆弱自疑的靈魂，在被認真聆聽過後，也有日漸強壯蛻變的萬種可能。

而這是真的。

一定有許多快要熄滅的殘焰在這份理解與信任之下，最後發出太陽的光芒。這也許是一個聆聽者與創作者交織出最美的力量。

處在混亂的網路訊息大亂鬥，不管什麼領域，許多匿名的文章都在行使沒有邏輯也不正確的正義，偽裝成評論的廣告充斥混淆視聽，如果說華語音樂仍有所為，華語音樂人仍保持初衷專注創作，聽眾珍惜也願意在乎一首歌，王祖壽絕對是重要的貢獻者。

而他如詩般的散文，卓越的見解，立場清晰，更是身為樂評的超高標準。在他面前，無需造作，唯有真誠，因你早已被他掏心掏肺的聆聽，剖析透明。

〈推薦序〉忽然青春頂不住

陳勇志

忽然，這輩子愛過的歌萬箭齊發射過來⋯

那是大學畢業那年走過政大長堤，一個人哼的〈我只在乎你〉；

那是嗑掉一碗錢櫃KTV招牌牛肉麵後，每次必點的〈情難枕〉；

那是去年「既然青春留不住」演唱會，不敢留在控臺聽的〈給自己的歌〉

⋯⋯。

忽然，從現在一年要來好幾回的台北小巨蛋，跌入早就一把火燒掉的中華體育館⋯

那是一九八六年十二月卅一日「快樂天堂」，隔年一九八七命運安排我「加入滾石，創造歷史！」；

那是一九九二年七月國父紀念館的「今夜陽光燦爛」，不記得是七月的哪一天了，只記得第一首歌華健唱的是〈怕黑〉；

那是二〇一二年十二月廿一日，傳說中的末日前夕，暗爽自己混得到一張All Pass搭上五月天打造的「諾亞方舟」；

那是二〇一四年二月廿二日紐約麥迪遜廣場跟著一萬人唱五月天的〈憨人〉；

那是二〇〇三年在計程車上第一次愣在陳奕迅的〈十年〉，忽然，早就不止十年……。

要怪就怪「王祖壽的歌不斷」。要不是王祖壽，不會讓我這一個半輩子靠寫字混口飯吃的文案，忽然，寫不出一個字來；要不是王祖壽，不會讓我這個入行廿七年還在懷疑自己不適合吃這行飯的歌迷，忽然，刻意迴避的回憶被精選出來。

忽然，「任時光匆匆流去」假裝不在乎的青春，忽然突襲，忽然快要頂不住……三十章橫跨不止十年的華語流行音樂說書，忽然讓我覺得華語流行音樂憑甚麼說寂寞？最寂寞的其實是祖壽這樣堅持超過三十年的華語流行音樂評人；三十位華人世界經過時間考驗的時代Icon，誰都不該再感嘆既然青春留不住了吧？世界上原來還有祖壽這樣的知音從民生報的「金曲龍虎榜」到現在的「udn追星網」，周復一周、碟復一碟提醒我們還有人用這樣的心在聽音樂、用這樣的筆在在乎音樂。

在即時新聞追著八卦版爆料的今天、在一首單曲壽命可能比新聞台跑馬燈更短的二〇一四，一個字一個字把麻木耳背的每一雙耳朵打開來，以前很少、現在更少人願意幹這種傻事了。真不多了。或許就像書中費玉清一次專訪對祖壽說的一句話：

「現在能好好聊聊上一聊的人真不多了！」

因為太多第一手專訪，太多旋律被連起來了、太多遺忘被刻下來了、太多心事

被掀開來了，《王祖壽。歌不斷》這套比任何歌手精選更精選的華語流行音樂百科，

讓周杰倫與蛋堡在姚蘇蓉相遇，讓張惠妹與五月天在張雨生相遇，讓鄧麗君與潘越雲

在慎芝相遇，讓張學友與莫文蔚在伍佰相遇，讓陳淑樺與江蕙在李宗盛相遇，讓蘇打

綠與林宥嘉在鄧麗君相遇，讓費玉清與林淑容在鳳飛飛相遇，到底要聽爛了多少CD

才搜尋出這些歌與歌之間的前世今生？

腦海到底要裝了幾GB的記憶體，才讓這些往事並不如煙？王祖壽不斷Replay，

讓我們愛過的人與我們愛過的歌不斷相遇、不斷擦肩、不斷回首……。

忽然，很想把搬家之後還沒拆箱的CD挖出來，追著《王祖壽。歌不斷》一首一

首聽；忽然，很想拜託KKbox把《王祖壽。歌不斷》提到的每一首歌都補齊讓我可以

Non-Stop；連WhatsApp都還沒搞懂過的我，忽然，很希望有人設計一款APP讓我可以

一次下載《王祖壽。歌不斷》提到的每一張專輯，最好還可以像這本書一樣有交叉比

對、延伸閱聽的快速鍵！

忽然，覺得自己太不用功，聽過的CD恐怕不到他的十分之一？忽然，很慚愧自

己對流行音樂的一知半解，憑什麼跟書中三十個天字輩名人堂的三分之一能合作？

忽然，明白祖壽為什麼要我寫這篇序了！對華語流行音樂用情這麼深的他，應該是希望藉這個機會，提醒像我這樣還「聲」在其中的「音樂商人」……流行音樂，除了排行榜與演唱會票房，還有音樂、還有音樂人、還有像王祖壽這麼愛音樂的人！

忽然，想到還來不及謝謝祖壽上周寫的那篇「白安—探測李宗盛成功力」。

忽然，想要跟家家和瑪莎趕快喬個會開始發動第三張家家開案。

忽然，想要跟MP魔幻力量再檢查一次已經定案的第一次小巨蛋演唱會曲目……。

忽然，很想問祖壽，你自己最近最愛哼的是哪一位歌手？哪一首歌？

姚蘇蓉／CHAPTER 1

她是「盈淚歌后」，也是「禁歌天后」。是打破
舊時代聽歌結構，第一位自學唱出個人風格形成
「姚派唱腔」的歌手，也是台灣第一位轟動香港
市場的歌手，開啟台灣音樂受海外重視的樂章。
「金馬三十」之後淡出江湖，只能透過網路回顧
她的過去，此刻，我在姚蘇蓉家，恍然若夢，
二十年來，她終於首肯媒體人到訪。

首張專輯《A GO GO》 海山唱片1966

二○一四年七月下旬，艷陽高照的一個午後，車子出了KLIA國際機場，一路往吉隆坡（Kuala Lumpur）市區奔馳，車窗外高速公路的景象與進城的行車時間，很像從台灣桃園國際機場前往台北市區的感覺。

這是我第一次到馬來西亞，以往很多台港歌手到這裡的「雲頂」作秀，這些年也有很多創作歌手來自馬來西亞，常聽歌手們提起，也常有人邀請，但我都沒有到過這裡。這一趟三天兩夜的行程，我的馬來西亞第一次，專程為了姚蘇蓉而來。

姚蘇蓉，一個代表流行音樂劃時代革命的歌手名字，已經淡出了華語歌壇二十年，也許有人不知道她，也許漸忘了她，但很多人想念她，更多人崇拜她，尊敬她。那個篳路藍縷的上世紀六○年代中葉，她在台灣小島欠缺資源下唱出新浪潮，打破了整個華語歌壇聽歌的習慣，而後吹襲香港，而後影響了整個東南亞。

時間來到四十年後的二○一○年，聽嘻哈歌手杜振熙（蛋堡）在《月光》專輯（註❶）裡寫的歌〈經典！〉：

什麼叫做超經典？不會被換，不會被忘，不停被複製，不停地放……

我媽聽姚蘇蓉，後來我聽姚中仁……。

1966

■ 美式文化產物在台灣大為風行，包括：阿哥哥舞、音樂、服飾，男子流行蓄長髮，女子流行迷你裙。

■ 北部橫貫公路完工通車。

■ 毛澤東發動「文化大革命」，八月十八日在天安門廣場檢閱紅衛兵。

註❶ 《月光》專輯入圍第廿二屆金曲獎最佳國語專輯。

蛋堡代表的是嘻哈饒舌唸歌的世代，他Rap〈經典！〉這首歌時二十八歲，他是聽姚中仁（MC HotDog）的一代，但他腦海中連結上媽媽的一代，蛋堡的媽媽當年如果聽了姚蘇蓉〈愛你三百六十年〉字字相連的新潮唱法，也許就這麼啟蒙了蛋堡。那個年代裡的姚蘇蓉，算得上是饒舌的啟蒙太后了。

〈今天不回家〉帶來的改變

時間重返一九六九年，姚蘇蓉拔高一聲「今—天—不—回—家」劃破長空，嘹亮有勁的殺進人們的心田，那年姚蘇蓉二十四歲，震撼了當時細水慢流的國語歌壇。

那是穿旗袍、站丁字，一個坐有坐相、站有站相，中規中矩的年代，深受東洋演歌影響的台灣歌壇，曲風一片哀怨，〈今天不回家〉的出現，打破了既定印象。從義大利回來的青年導演白景瑞，拍了這部甄珍主演的同名電影，左宏元依劇情寫出突破框架的詞曲，當時姚蘇蓉出道不久，走的也是東洋演歌歌路，誰也沒想到這個組合起了巨大的化學作用。

回頭去聽原版〈今天不回家〉，當時的編曲太特別了，完全不用前奏，整首歌一開場就是姚蘇蓉高分貝清唱「今—天—不—回—家」五個字，她的嗓音清

姚蘇蓉拔高一聲「今—天—不—回—家」震撼登場。

亮，勁道十足，所有的耳朵都被她吸附了去，電吉他接著刷弦而下，可姚蘇蓉卻收斂起高亢鋒芒，轉為切切陳述，娓娓道來……

徘徊的人

徬徨的心

迷失在十字街頭的你

今天不回家

為什麼你不回家？

心情被她撫慰的同時，也感受到姚蘇蓉在聲腔抑揚頓挫上，既乾淨又有韻味的後勁。

這首歌脫穎而出，另一大因素在於音樂捨棄六〇年代一般編制樂隊伴奏，改與搖滾樂團（電星樂隊）合作，全曲以姚蘇蓉歌聲為主，電吉他為輔，一點點的鼓聲，簡約節制，間奏也不例外，最後收尾重複兩句「家的甜蜜、家的甜蜜」時，和聲才加進來，採用的是樂團男樂手的聲音，鋪陳清爽百聽不膩。如果從今天歌手紛紛與樂團合作的角度看，姚蘇蓉算得上是結合樂團的開路先鋒了。

姚蘇蓉憑著《今天不回家》一曲，成就了「姚派唱腔」，不僅風靡全台，隨著電影也紅到了香港，在那個黑膠唱片年代大賣六十萬張，以香港五萬張即頒

白金唱片來看，〈今天不回家〉創下的紀錄產值實在驚人。

台灣打開香港市場第一人

姚蘇蓉也成為台灣第一位打開香港市場的歌手，一九七〇年她首次訪港的陣仗萬人空巷，香港周刊以她做封面，不但她的歌曲人人傳唱，電影公司用她的歌曲拍成歌舞片，請她擔任女主角，這一年她主演的《像霧又像花》、《歌王歌后》都在香港大受歡迎。

姚蘇蓉的強大魅力，也來自她詮釋歌曲的極大反差。在〈今天不回家〉的搖滾勁道之前，其實，她唱的是婉轉悲情的〈秋水伊人〉、〈負心的人〉，她並非那個年代穿旗袍的美艷牌，卻一進歌壇就紅了，迷離的身世、已婚的背景，淒楚的聲腔，堅忍的個性，都是姚蘇蓉與眾不同之處。

唱起悲歌，她咬牙切齒，往往聲淚俱下，因為她的表演特色既特殊又合理，姚蘇蓉很快有了「盈淚歌后」這樣的封號。

唱起快歌，她渾身解數，情緒肢體到位，很多歌她一唱就風靡人心。建立新浪潮之餘，在那個年代也頻頻遭禁，她的唱片中被禁歌曲超過八十首，令人不可思議，因此，她也有「禁歌天后」這樣的烙印。

舞台上的姚蘇蓉，「姚派唱腔」嗓音清亮，勁道十足。

姚蘇蓉影響很多香港後輩歌手。

唱片一張接一張出，端賴姚蘇蓉堪稱「全才型」歌手，她無師自通，別人只擅長或適合某種歌路，而姚蘇蓉從流行曲式擴及中國民謠、小調、黃梅調，到西洋搖滾、藍調、拉丁都能到位。

七〇年代的姚蘇蓉紅遍華人圈之後，跑遍東南亞各地演出，這時歌廳流行演短劇，姚蘇蓉還能扮醜，她和蔣光超（註❷）搭檔的「鳳還巢」歌劇，娛樂效果十足，歷久不衰，兩人還因此在星馬灌錄很多唱片。

八〇年代鄧麗君、姚蘇蓉的歌也開始穿越鐵幕，是台灣流行音樂進入中國大陸的開路先鋒，只是鄧麗君在日本發展的整體效應廣為人知，姚蘇蓉因家庭因素，她在各地奔波登台賺錢養家，沒有任何宣傳。

那是歌壇「家族產業」的年代，別人靠星爸星媽打點鋪路，姚蘇蓉無權無勢，全靠自己。此時的台灣進入餐廳秀年代，以姚蘇蓉的金字招牌自然是餐廳秀的主秀，她設計整套節目，搭配全新服裝，她自備專屬舞群、合音，只要她登台，仍是票房保證。

但是，娛樂圈後浪推前浪畢竟是現實的，八〇年代尾聲，姚蘇蓉在香港灌錄的幾張專輯，其中有新歌〈一千零一夜〉、〈又見舞台〉，也有重編重唱舊作金曲，是她唱片的結業之作。九〇年代初，姚蘇蓉美國巡演、泰國表演，是她全面結束舞台演出的告別之作。

註❷　喜劇泰斗、電影諧星，一九七一年在中視一人主持十五分鐘綜藝節目《你我他》首開紀錄，一九七五年停播。

未告別悄然引退 金馬三十璀璨亮相

她從沒正式向歌迷告別，但她自然而然告退了。或許你會問：那麼她的家鄉台灣呢？人們感念她為台灣歌壇打拼的一份情嗎？台灣人還能再親炙她的舞台魅力嗎？

一九九三年，金馬獎請她頒獎與演出之前，姚蘇蓉已淡出兩年，旅居吉隆坡。當時的金馬獎主席，也是當年提攜她的李行導演邀請，周邊好友私下鼓勵打氣，姚蘇蓉終在第三十屆金馬獎留下了璀璨的演出典範身影。

拜科技之賜，年過五十的金馬，透過YouTube隨時可看「金馬三十」姚蘇蓉的表演，她以一襲新潮的「鳥籠膠卷裝」登場，不僅造型明艷，針對電影設計服裝亦顯示她一向絕不馬虎。她在〈今天不回家〉嘹亮的歌聲中升上舞台，一連三首招牌金曲〈今天不回家〉、〈像霧又像花〉、〈負心的人〉各有韻味，坐在台下聽得如癡如醉的香港邵氏電影公司老闆邵逸夫（註❸），正是當年姚蘇蓉轟動訪港，去迎接她的人。

李安也在那一年金馬獎脫穎而出，他導演的《喜宴》大放異彩，獲得最佳影片、最佳導演、最佳原著劇本大獎，李安從此嶄露頭角。姚蘇蓉與鳳飛飛一起

註❸ 締造香港「邵氏」娛樂王國，先後手執電影、電視兩大商業媒體利器，為海內外打造華人社會平台。二〇一四年一月以一〇七歲仙逝於香港家中。

姚蘇蓉與蔣光超搭擋演出於後台留影。

頒最佳電影歌曲獎，得獎的是張國榮作曲、林夕作詞的〈白髮魔女傳〉，如今回顧，這是多麼具有價值的一年金馬獎啊，很多人都不在了。

在YouTube上看不見的後台，那一夜，有人趨身向前，開口問姚蘇蓉：「我可以和您合影嗎？」，那是得獎的張國榮。從〈今天不回家〉、〈負心的人〉、〈家在台北〉紅遍香港的七〇年代，他就是姚蘇蓉的粉絲，他忍不住開口，兩代巨星相見曇花一現，這個機緣太難得，卻也實在太短促了。

在周杰倫電影 重現金嗓

毫無疑問，姚蘇蓉是台灣的國寶級歌手，「金馬三十」一別，就再也沒有露面，她長住吉隆坡，有著令人稱羨的歸宿，姚蘇蓉苦盡甘來，她的人生際遇堪稱千迴百轉，從小跟著養父母長大，這些年她也常回來，子女住在台北，但她從不跟媒體打交道，媒體想找她也沒有管道。

原本這是台灣流行歌壇的宿命，既沒有尊崇前輩的習慣，晚近更普遍彌漫用過就丟的氣氛，社會、家庭處處斷層，現實的演藝圈更是如此。但是，有一位「聽媽媽的話」的晚輩出現了，周杰倫意外翻騰了姚蘇蓉的歌唱生命。

二〇〇七年，周杰倫進軍電影界，導演《不能說的秘密》電影，周杰倫、

桂綸鎂主演，裡面巧妙的運用了姚蘇蓉的歌聲，如果不是周杰倫，大概年輕世代沒有機會再注意到姚蘇蓉。

周杰倫電影《不能說的秘密》賣座狂掃各地，片中使用姚蘇蓉唱的老歌〈情人的眼淚〉，使退隱已十四年的姚蘇蓉歌聲再次風靡。姚蘇蓉本人深感意外，當時姚蘇蓉在成都老家探親。

有一天，外甥女回來問她：「阿姨，周杰倫電影裡的歌，聲音好像妳，是不是妳唱的啊？」，姚蘇蓉已經聽台北的朋友提起，但心裡還是很好奇，毫無淵源的周杰倫，怎麼會選中她的歌聲？

在《不能說的秘密》裡，周杰倫帶桂綸鎂到一家二手CD店，為她戴上耳機，說：「這是我最喜歡的一首歌」，此時銀幕傳來的歌聲令人屏息：

為什麼要對你掉眼淚

你難道不明白為了愛

只有那有情人眼淚最珍貴

一顆顆眼淚都是愛都是愛

弦樂襯底，字字都有情感，但卻又是那麼的內斂，一下子就吸引住了人們的耳朵。年輕觀眾忍不住問，這是誰唱的？

答案是姚蘇蓉。周杰倫說：「我請助理去買回那時候所有的經典老歌，和

姚蘇蓉唱起悲歌感情豐沛，有「盈淚歌后」封號。

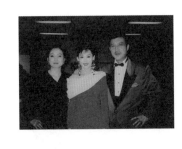

在餐廳秀的年代，姚蘇蓉是金字招牌，與方芳（左）、余天（右）合影。

桂綸鎂一起聽，最後選了姚蘇蓉唱的，因為她的版本特別有味道。」

姚蘇蓉回憶：「我唱〈情人的眼淚〉是應李行導演拍同名電影之邀，他希望我用比較慢的調子唱那氣氛，我把自己的感情唱了進去，沒想到現在的周杰倫也喜歡。」（註❹）

如果說在我二十四年的記者生涯裡，完成了一些有使命感的報導，這算是值得台灣流行音樂留存的一頁吧。姚蘇蓉難得現身說法，它的稀有性使這篇文章在網路上不斷被轉貼，在周杰倫所屬的「杰威爾」官網裡也有轉載。

如前所述，姚蘇蓉脫離歌壇已久，她甚至刻意避免和媒體接觸，我雖然透過管道取得聯繫，但那天是到她「閨蜜」家中等候，姚姐從成都打電話來，她在電話中客氣卻疏遠，她大概不好意思拒絕好友的請託吧？所幸我以往採訪過她，並非陌生，但那次電話一別，我想姚蘇蓉與媒體大概就此斷了線。

音閣人手記

吉隆坡登堂入室

車子進入市區之前，身穿制服前來接機的馬來西亞職員指著遠方的吉隆坡地標雙子星大樓，告訴我那就是「Miss Iyao」的住處方位，從高速公路遠觀，還無法感受它就像台北101，曾是全球最高的建築物，等接近之後，我才發現這兩棟高聳的雙子星，座落在商業最繁華的市中心，四周密佈跨國企業，光是國際名牌聚集的大型購物商場就有三棟，而姚蘇蓉更在這精華地段內的「蛋黃區」。

就在我看得眼花撩亂之際，車子駛進JALAN AMPANG路，在大樓前停了下來，這裡一樓就像一般機構的營業大廳，但旁邊的門廳電梯由荷槍的警衛把關，這時接機人員已撤，管家在電梯旁接我，按下penthouse樓層的按鈕，讓我有一種來到世外桃源的錯覺。

電梯門開之處，彷彿進入另一個世界，我穿過梯廳，走過門廳，數不清的大缸裡栽植著各色蘭花，每缸都有半個人高，經過好幾座大客廳，每一處傢俬、古董、字畫、擺設，都令人目不暇給。這個家既像藝廊，也大得像博物館，我被引進走廊盡頭深處，門開之處，傳來姚姐嘹亮而親切的聲音。

受邀在BMG年度餐會上獻唱。

收錄姚蘇蓉一百首歌曲與照片的寫真書，看得出她多才多藝。

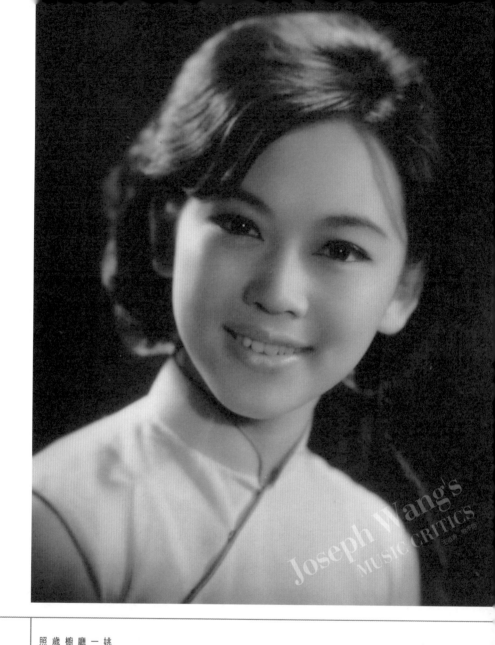

Joseph Wang's
MUSIC CRITICS
王祖壽 樂評集

姚蘇蓉的第一張沙龍照。一九六五年赴台北國之賓歌廳登台，需要照片放在歌廳櫥窗所攝。那一年她二十歲，一切從這張照片開始。照片提供／姚蘇蓉

姚蘇蓉在這裡住了二十年，我是第一個進入她家的媒體人，雖然我已不做記者很久了。其實，以姚蘇蓉多年迴避媒體的低調，我豈能登堂入室？

這趟善緣來自一個月之前，姚姐返台探親，我透過管道請她來上節目，原以為毫無可能，沒想到就在一個台北傾盆大雨的午後，姚姐竟然大駕光臨。

這是姚蘇蓉繼二〇〇七年我在聯合報的訪問之後，首次接受兩岸三地唯一媒體專訪（註❺）。距上一次我們通電話至今相隔七年，這一次她來播音室，也開啟了到吉隆坡探訪她的機緣。

此刻我在姚蘇蓉家，恍然若夢，二十年來，她終於首肯媒體人到訪，我何其有幸贏得這樣的信任。

盈淚歌后細說從頭

電台的訪問驚鴻一瞥，當姚蘇蓉再度提起當年進入歌壇，道出了好多不為人知的故事。在姚蘇蓉還沒有成名之前，她已在高雄老家嫁給職業軍人，參加廣播電台歌唱比賽之後，她來台北的歌廳駐唱。

盈淚歌后細說從頭，一層層翻開塵封往事，而我懷著紀錄一段歌壇歷史的心情，豎直耳朵、疾筆振書深怕漏失隻字片語（註❻）。

註❺ 飛碟電台「飛碟一點通」二〇一四年六月十九、二十日分兩集播出。

註❻ 姚蘇蓉行事低調，婉拒採訪時錄音記錄。

姚蘇蓉（圖中）在服裝設計師鍾豆豆（圖右）陪同下到飛碟電台受訪。鍾豆豆縱橫台灣八〇年代餐廳秀全盛時期，近年為大陸「中國好聲音」服裝設計掌舵。左為筆者。

——還記得妳參加歌唱比賽的歌曲嗎？

姚：一首是姚莉的〈問聲哥兒想不想〉，一首是崔萍的〈想從前〉。

——這兩首歌現在恐怕都失傳了，為什麼當時會選這兩首參賽曲？

姚：我們那時候（六〇年代）自創的歌曲很少，都是聽四〇、五〇年代上海時期的歌，自然就學著唱。

——妳是在一九六四年參加正聲公司歌唱比賽，那一次破例出現妳和吳靜嫻兩個冠軍。

姚：我是在高雄參賽，得到冠軍之後，就近在岡山正言電台參加「我要為你歌唱」節目，主持人是洪蕙，每天下午現場播音，也有台語歌手，我常唱姚莉、崔萍、劉韻、周璇的歌。

——但是妳很快就北上發展了？

姚：對，有一天我接到王慧蓮寫給我的一封信，問我想不想到台北唱歌？她說台北「國之賓」歌廳需要歌手。我先生本身也喜歡流行歌曲，他喜歡周璇的歌，他覺得到歌廳駐唱就像公務員工作，沒什麼不好，所以他同意我來台北。

——到台北之後，命運就改變了？

姚：一開始我像白紙一張，每次上台要唱五、六首歌，所以我一天到晚都在背歌，除了聽收音機練，那時也跟著「正聲歌本」學。沒多久「國之賓」老闆將我介紹給關華石、慎芝夫婦，我因此有機會上「群星會」（註❼），唱的是〈秋水伊人〉，另一位貴人李潔心將我介紹給海山唱片。

——妳是在「海山」開始灌唱片？

姚：那時很混亂，我也在黎明唱片錄了《杯酒高歌》，那時什麼都不懂，唱得好辛苦。我到「海山」兩個月先出《A GO GO》，半年之後再出《秋水伊人》、《負心的人》，馬芳踪（邵氏電影公司駐台經理）說我是「盈淚歌后」，大家跟著叫，我自己還搞不清什麼是「盈淚」。

——什麼時候感受到自己走紅了？

姚：唱〈今天不回家〉紅了，那時我已在台北更大的「麗聲歌廳」駐唱，但我要出國了，老闆還給我一個大紅包，上面寫著「一路順風」。出國第一站是香港，我是坐船去的，所有電視台、報紙記者都在碼頭等著，我下船的時候，看見整個碼頭黑壓壓的人頭，原來我的歌有這麼多人喜歡。

註❼ 台視一九六二年開播後的歌唱節目，當時只有一家電視台，歌手只要上「群星會」就廣受注目，製播十五年，影響深遠。

姚蘇蓉（左）從小喜歡唱歌，學生時代在大大小小比賽獲獎無數。

──沒走紅之前的日子還記得嗎？

姚：在「國之賓」歌廳駐唱的時候，有人去附近摸骨算命，我也跟著去了。算命先生問我生肖，我說屬狗，他摸一摸，說：「妳不是屬狗的！」，我覺得奇怪，他說我屬雞，問我算什麼？我先問婚姻，他搖了搖頭：「嫁一個，離一個！」，我覺得好笑，回說：「那我不離呢？」，算命先生講話的鄉音很重，我還記得他語氣誇張的說：「小姐，由不得妳呀！」

接著，我再問事業，他說：「妳做工作適合第八藝術。」，我當時還不懂，就問：「什麼叫第八藝術？」，他說：「就是跳舞呀、演戲呀。」，我心裡正覺得他猜對了，接著他說：「如果六個月內沒有紅得發紫，妳來拆我招牌！」

──這件事非常有趣，尤其是藝界人生，證明凡事已天註定？

姚：當時我還沒上電視，他不可能看過我，而正好半年之後，我出了《負心的人》。

多年以後，有一次，和一位秀場董娘聊起，她也想找這位算命先生，我說不知搬了沒？就陪她去，沒想到還在內江街。那天不是我要問事，但算命先生主動問我：「妳現在幾歲？」，我說：「不曉得」，他說：「妳四十四歲時會有大轉變！」，我問什麼轉變？他說：「生離死別！」

其實，我真的不知道自己正確幾歲，從前我的養母告訴我，我是屬狗的（即坊間一般稱姚蘇蓉生於一九四六年），但算命先生說我屬雞，於是他說我「生離死別」的那一年，就可推算自己到底屬狗還是雞，後來，在那一年我離了婚。

——從〈秋水伊人〉、〈負心的人〉到〈今天不回家〉，兩年之間妳還灌錄〈聽我細訴〉、〈偷心的人〉、〈不要拋棄我〉、〈關達拉美娜〉、〈像霧又像花〉很多歌，其實都為妳奠定基礎。

姚：對，其實當時的唱片除了標題曲，其他的歌別的歌手也都會灌唱，還有很多歌我自己覺得我唱得很好，但沒人注意，譬如：〈呢喃的燕子〉、〈春風春雨惱煞人〉、〈藍色的憂鬱〉、〈在遠方〉、〈煙雨濛濛〉、〈愛情何價〉、〈輕煙〉……。

——還有〈空留回憶〉，原唱人葉楓來台北開演唱會（二〇〇二年）時，歌單本來沒有，我還特別請她換唱這首歌。

姚：那是在「海山」的版本，我在舞台上唱〈空留回憶〉，情感會更濃郁一些，這就是錄唱片與唱現場不同的需求，歌手一定要懂得去掌握，唱得一樣就沒意思了。

姚蘇蓉長年在海外登台，流言以訛傳訛，被她駁斥。

——各式歌路妳都能唱出自己的風格，妳怎麼揣摩唱歌技巧？

姚：我太喜歡唱，太注重自己的表現，如果自己這關過不去，我一晚上都不能睡，這跟不斷自我要求有關。我唱歌也沒有老師教，但我小時候參加學校很多演講比賽，不知是否有關？後來我找到親生父母，一看我的原生家庭，我才明白，我會唱歌應該是遺傳自家庭的藝術細胞。

——怎麼找到原生家庭？可以描述一下家庭背景？（註❽）

我大概三、四歲跟著養父母來台灣，養父姓姚，他是江蘇人，所以我名字中間用蘇字，他知道我親生父母是四川成都人，所以後面用蓉字，他是空軍士官長，因此我很早就在那環境下結了婚，也生了孩子。

我的原生家庭在成都，本姓劉，親生父親是川劇劇團團長，也是一級胡琴師，同時也創作川劇的詞曲。母親就是劇團裡的旦角，而且專演苦旦戲，生下八個子女，我排行老四，後來父親又與母親的妹妹結縭，家庭關係錯綜複雜，我並未與父母同住，逃難時跟著養父母到台灣。

（姚姐道出這段往事，令我驚呼，原來「負心的人」的苦，其來有自！）

直到兩岸解禁，有一次，老七的夫婿有親戚從台灣過去，他們一起去看老六演出，見到我大姊，說相貌和台灣有一個歌星姚蘇蓉簡直一模一樣，後來他們

在成都找到我一張黑膠唱片，決定透過這位親戚來找我，當時我在「太陽城」作

秀，失散多年就這麼戲劇性的聯繫上了。

這時我才知道，我們一家大多從事音樂、舞蹈、戲劇工作。大姐是四川歌

舞劇團美聲教授，二姐是四川華西醫院免疫學教授，三姐是樂山川劇團二級演

員，五弟是樂山川劇團二級樂師，六妹劉芸榮獲兩次中國戲劇梅花獎，做過成都

川劇院院長，老七擔任劇院文書，老八是成都歌舞院的舞蹈員，現在自己開班授

課。

我雖然從小不在親生家庭，但提起養育我長大的姚爸爸、媽媽，唉！我的

感觸就像〈酒矸倘賣嘸〉歌詞一樣：「從來不需要想起，永遠也不會忘記」，沒

有他們，今天的我是怎樣的我？

我是他們唯一的孩子，他們給了我他們的全部。我最難忘每次離家（到外

地表演）時，母親站在陽台的眼神，是不捨但又無奈，是欲哭卻流不出淚的心

痛，我在車內回頭又見老父仍站在路中央，漸行漸遠，也許他倆都在想，下次見

面是幾時？還能有幾次的相聚？那情景，那畫面深印在我心。

沒有常伴二老身邊，是我一生的最痛！他們付出了他們所有的愛，給我他

們能力範圍能給的全部，吃西瓜剖開一半，我挖中間，他倆吃旁邊，新上市的水

果不是一個個，是一袋袋買給我，賣布的推車一到，最貴的一定買給我做新衣，

姚蘇蓉（右）與養父母感
情很好，二老付出滿滿的
愛，童年衣食無缺。

零花錢從不缺，每天學校小食部我一定報到，在那個時代，在我周圍的同學與鄰居小朋友的眼中，回想他們圍著我那種羨慕的神情，至今難忘。

小時，我媽的教條有賞有罰，挨打難免，我怕她也恨過她，但長大後，我深覺我有幸成為她的女兒，我很多的生活習慣，譬如做人不自私，凡事為他人著想，很多為人處世的道理都源自她的影響，想起一樁樁、一件件，就知道自己該盡的孝太少了。

——妳走紅之後傳聞很多，網路流傳妳當年因為禁唱〈負心的人〉被抓去警局，歌星證被扣，因而避走台灣，反而紅到東南亞。

姚：沒有這回事，我在高雄唱〈負心的人〉那次，也只是有警察來歌廳關切，歌廳停業了兩天再開，哪裡有被抓去警局？而且歌星證也沒有被扣，當時各地都來邀我表演，我沒有時間常留在台灣，但還是有在台灣唱呀。

——後來退出的原因是？

姚：後來西餐廳沒落了，我也不想在那樣的環境唱，也不能怪大環境，電視成了主要管道，自己舊了，曝光少了，所以我從美國巡演到泰國唱完，第二天決定收工，不想唱了。

我的個性如此，並不戀棧從前，過去的獎盃、錦旗都丟了。你看當年唱〈負心的人〉那情感多麼單純，不是歷經滄桑的流露，不是對男人的泣訴，那是一種少女情懷，那種單純，只要經過大染缸染一下，將來再唱都唱不出來了。

——您給現代歌壇的建議？

姚：不要否定新人成名，因為年輕一代喜歡，它就有存在價值，譬如周杰倫剛出來，很多人說聽不懂他唱什麼，但現在大家明白他把時代感唱出來了。

但是，唱歌無論怎麼唱，都不能忘掉要保留那份美感，現在很多人唱歌很有態度，但是不美。我覺得自己後期的歌唱得失敗，是舞台唱多了，在舞台上over了，就不能近看了，不夠細膩了，也就缺少美感了。

唱歌這件事，是要時時去研究的，**會唱歌的人唱字，不會唱的人唱句**，因為每個字在一首歌裡表情不同，傷心、沮喪、絕望都有不同層次，真正的悲歌是不用哭出眼淚的，因為字裡行間充滿的是無奈啊。

——近年來的生活，不唱歌的日子如何排遣？

姚：我在這裡二十年了，我還是會回台灣老家看看，但養父母都過世了，近年我也常回成都去探親，而親生父母也過世了，我的生活簡單，以前買很多書看，但

姚蘇蓉與鳳飛飛兩位實力派歌后，惺惺相惜。

現在老花散光，我愛寫字，臨摹書法，但寫得不夠漂亮，我每天都會抄經，抄給苦難的人，不管認不認識，這對我就像唱歌一樣，每天如一日。

姚蘇蓉的歌　繼續縈繞

即便盈淚歌后早已隱退，姚蘇蓉唱過的歌曲仍透過不同形式，繼續影響著下一個世代。

今天不回家

作家陳浩以〈今天不回家〉為題，寫他家女兒在成長過程中的「門禁」代溝，有如下描述：

姚蘇蓉唱的〈今天不回家〉，我閉上眼睛，隨時都唱得出來，當年政府說這首歌意思不好，給禁了，後來改名〈今天要回家〉，又讓唱了。丫頭們倒是沒禁我唱，只是不明白幹嘛如此無病呻吟。（註❾）

今天不回家

作曲／古月
作詞／古月
原唱／姚蘇蓉

古月為左宏元筆名，一九六九年海山唱片首次出版，轟動大街小巷，人人傳唱，但當時政府推廣提倡社會善良風俗，此曲意謂年輕人不回家，被禁播、禁唱。

但政府禁歸禁，人民私下唱照唱，這首歌的穿透力無遠弗屆，從台灣傳遍全球華人，從上一代傳誦下一代。

註❾　原載於二〇〇八年三月六日中國時報人間副刊，也是《今天不回家》出版三十九年之後仍被引用在作家的生活之中，足見這首歌的影響力。

負心的人

這首歌的感染力，曾任政大中文系教授的作家尉天驄的一篇文章中，可窺端倪。

一九七三年，我和梯拉葛拉將（印度東部的作家）都被美國艾荷華大學的國際寫作中心邀去做將近一年的訪問，一起住在艾荷華的五月花公寓。

大概是聖誕節那一天吧！整個下午都是陰沉沉的，友人說：這是晚來天欲雪的景象，於是我們都等待著。晚飯過後，梯拉葛拉將又來了。……過了一陣，我對梯拉葛拉將說：「要聽音樂嗎？」

他點點頭。其實我們沒有音樂，有的只是一捲錄音帶，是一位朋友回國去，暫時寄存在我這裡的。我打開錄音帶，聲音游溢開來，是姚蘇蓉的老歌。而且有一個很庸俗的曲名：〈負心的人〉。即使如此，那種孤單、無奈、哀怨所鬱結而成的、無可訴說而又不能不迸發出來的嘶喊，卻把梯拉葛拉將和我層層地綑綁住了。

梯拉葛拉將向我問起有關姚蘇蓉的事，我無法回答，因為姚蘇蓉對我而言，實在太陌生了。然而這陌生，卻在一個異國的、飄著初雪的夜晚，把彼此的心融合在一起了。在這樣的融合中，甚麼界線，甚至於俗與不俗都在不知不覺中完全消蝕掉了。（註❿）

負心的人

作曲／豬俣公章
作詞／莊奴
原唱／姚蘇蓉

原曲一九六六年〈女のためいき〉，森進一演唱，一九六七年海山唱片引進台灣，改填中文詞，詞意扣人心弦，當時歌壇新人姚蘇蓉唱來哀怨動人，一炮而紅。但當時政府以「詞意頹廢，影響民心士氣」為由禁唱。

姚蘇蓉與左宏元（右）、莊奴（左）合影。

情人的眼淚

一九六九年李行導演根據此曲發想拍成電影，故事敘述高富帥企業第二代與一名歌女的苦戀歷程，張美瑤、田鵬主演，賣座成績一掃李行先前幾部作品接連失利的陰霾。李行當時改邀姚蘇蓉演唱同名主題曲，三十八年後，此一版本被周杰倫相中，用在電影《不能說的秘密》，亦收錄在電影原聲帶之中。

值得一提的是，後人翻唱此曲往往將「你難道不明白，為了愛？」，變成「你難道不明白是為了愛！」，中間多出的「是」破壞了原本歌詞的語氣韻味，而姚蘇蓉是少數尊重作者原意的版本。

註⓾「初雪」節錄，原載於二〇〇〇年九月四日中國時報人間副刊，二〇〇六年時收錄於《棗與石榴》一書，印刻出版。

情人的眼淚

作曲／姚敏
作詞／陳蝶衣
原唱／潘秀瓊

慢華爾滋大調，旋律優美，節奏緩慢，而音階變化大。姚敏先以口哨完成譜曲，陳蝶衣再據以填詞，潘秀瓊是新加坡歌手，在香港EMI灌唱此曲，一九六一年紅到台灣，此後台、港、中歷代歌手不斷傳唱，不同錄音版本至少數十種，是被翻唱最多的華語歌曲之一。

鄧麗君 / CHAPTER 2

鄧麗君的地位，如同華人流行音樂的「神主牌」，很多人視她為偶像，深受她影響，尤其新生代歌手，好幾次不經意提到我和鄧麗君聊過天，他們都瞪大眼睛，不可置信，這時我才知道，我已經是採訪過鄧麗君「碩果僅存」還在線上的人。

首張專輯《鳳陽花鼓》　宇宙唱片1967

眾星拱月君再來

王菲 VS. 鄧麗君

二〇一三年五月十九日的北京首都體育館，鄧麗君六〇冥誕演唱會上，王菲終於完成了和偶像合唱的心願。

王菲出場前，舞台的大屏幕上，滾動著一幕幕鄧麗君的生平與倩影，伴隨著鄧麗君脫俗的細柔嗓音，一路走進人們心田。

雲想衣裳花想容，春風拂檻露華濃，

若非群玉山頭見，會向瑤台月下逢。

一枝紅艷露凝香，雲雨巫山枉斷腸，

借問漢宮誰得似？可憐飛燕倚新妝。

詩仙李白的詩作〈清平調〉，就是最流行的中國風歌詞。這首歌鄧麗君生前從未發表過，據說只錄了一半，一直到六〇冥誕首次出土，王菲在一個月前拿到蒙塵多年的作品，編了好幾種版本，最後選定古典鄧麗君與現代王菲的時空對唱。

緊接在鄧麗君的前半段之後，王菲側身從舞台下升了上來，她一直凝望著

1967

■台灣社會娛樂方式改變，電視成為新興傳媒，次年卡式錄音座開始普及，附帶收音機的錄音機上市，影響了流行音樂的走向。

■「梁兄哥」凌波（主演，主唱梁山伯）、靜婷（幕後代唱，樂蒂主演祝英台）首度來台作秀，在台北市中華路第一酒店登台一個月，每晚車水馬龍。這是香港電影《梁山伯與祝英台》（一九六三）帶動黃梅調風潮席捲全台，影響此後歌壇無遠弗屆的效應。

屏幕上鄧麗君的身影，到了要開口時，才轉過來面向觀眾。她接著唱下去，拿麥克風的另一隻手，一直緊抓著衣領，唱完走向舞台前方時，甚至還差點絆了一跤。

王菲的肢體動作何以有別於常態？可以解讀為，從十五歲以來的夢想實現，她終於完成了和偶像鄧麗君的合唱，既是超時空，也是超緊張的一刻。

王菲不但唱鄧麗君首次出土的「新歌」，還接連唱〈水上人〉、〈初戀的地方〉、〈微風細雨〉向偶像致敬。一向寡言的王菲從頭到尾沒說什麼，但屏幕上疊印著：「她（鄧麗君）是我的音樂啟蒙老師」，已說明了一切。

八〇年代，鄧麗君的歌聲翅膀飛進了大陸，產生了難以想像的影響。

一九八四年，十五歲的王菲錄口水歌，那時的錄音談不上技術設備，就是質樸清亮的嗓音一巡唱著〈你怎麼說〉，這是王菲走上音樂之路的開始。

當王菲從王靖雯時代脫胎換骨，成為新一代偶像，一九九五年隨即以整張翻唱專輯《菲靡靡之音》向偶像致敬，但命運之神顯然捉弄著這兩代歌后，一九九五年五月鄧麗君遽逝，只差一步，王菲想和鄧麗君合作成為泡影。

此刻坐在北京首體台下的我，思緒飄移，那年在台北第一殯儀館舉辦的鄧麗君告別式上，我扶著拄著拐杖前來送行的聯合報創辦人王惕吾先生進場，轉頭看見王菲來了，只差一步，她來不及把專輯送到偶像手中。

一九七二年，鄧麗君再度當選香港白花油慈善演唱會皇后。

如今一曲〈清平調〉，奈何多少千言萬語。相隔十八年，王菲終於和鄧麗君合唱了「新歌」，這些年王菲藉她的影響力將鄧麗君傳奇繼續演繹下去，這是鄧麗君送給王菲最好的紀念。

齊秦 VS. 鄧麗君

二〇〇六年最後一夜，蔡琴、齊秦在上海、北京兩地的演唱會，不約而同「請出」鄧麗君，北京與上海的觀眾彷彿與鄧麗君一起送走了二〇〇六年。

這兩場演唱會不只是唱鄧麗君的歌，他們都精心著墨，藉鄧麗君過往的影像與現場銜接合唱，營造時空之旅的氣氛。

彼時北京所有的大型體育場館，都為迎接二〇〇八奧運關閉整修，齊秦的演唱會改到中型的北京展覽會館，倒也符合年終送舊的溫馨氣氛。齊秦運用鄧麗君的畫面，形成男女對唱〈月亮代表我的心〉。

這幾乎是華人都會唱的流行國歌了，齊秦唱來別有一番滄桑。〈千言萬語〉、〈彩雲飛〉、〈甜蜜蜜〉，一路下來，當日那絕世的靡靡之音，彷彿整個迴盪在此刻的紫禁城。

蔡琴 VS. 鄧麗君

同一時間，上海大舞台體育館舞台後方大型LED上，鄧麗君也吟吟淺笑歌

誦著〈甜蜜蜜〉，一口吳儂軟語，彷彿酥麻了十里洋場的跨年夜。蔡琴緊接在鄧

麗君輕快的腳步之後，放慢速度，沉緩低吟……。

啊……在夢裡，夢裡夢裡見過你，

甜蜜笑得多甜蜜……

同一首〈甜蜜蜜〉，從輕快到抒情，一路從北京飄到上海，人們的心境也

隨之起伏。流行金曲的偉大就在這裡，不論你來自哪裡，身在何處，有何地位，

承不承認，它就有那本事穿過耳膜一把揪住你的心。

在台上，蔡琴沒有多餘的時間與觀眾分享，但她私下和我談起畫面裡的鄧

麗君。

多年前，蔡琴還是剛出道唱民歌的大學生，她跟其他唱民歌的大學生不一

樣，年輕人不屑老歌，蔡琴卻始終記得小時候聽過的老歌。有一天，唱片公司安排

她到電視台錄節目，唱一首國語老歌，對Key時，現場導播工作人員都很驚訝，

這個戴眼鏡有點老氣的年輕人，老歌唱得還很對味。

那天的場景，在蔡琴的腦海裡格外明晰，記憶中在攝影棚裡的燈光之外，

依稀看到門邊的一個黑影。蔡琴說，後來她才知道那是鄧麗君，那年鄧麗君應邀

返台錄製電視專輯，從另一個攝影棚聞聲而來。

一九八一年鄧麗君在新加坡義演，獻唱〈甜蜜蜜〉。

那天，蔡琴唱的是〈今宵多珍重〉。而那年鄧麗君為台視錄的電視專輯，正巧是蔡琴在上海演唱會會用的畫面，兩代歌后也因而結緣。

北京搖滾歌手 vs. 鄧麗君

這些年來，重唱鄧麗君老歌的很多，出一張紀念鄧麗君專輯的也很多，但是，集合許多搖滾樂團，呈現一張搖滾樂風的鄧麗君，更顯現了鄧麗君對大陸不同音樂人全方位的影響。

任何老歌新唱，任何型式改編，一個不能脫軸的原則是，不能抽離情感，否則難以動人。搖滾樂團重編重唱鄧麗君的小調，會是怎樣的風貌呢？何況在北京。

一九九九年，中國的「四大搖滾天團」唐朝樂團、黑豹樂團、輪迴樂團、一九八九樂團做了這件事：一張特別的合輯《告別的搖滾》，全數是鄧麗君的歌。在此之前，他們的歌曲「冷、硬」印象，很難教人與鄧麗君聯想在一起，但是，在這張專輯裡，種種的疑慮，都隨著歌聲化解了。

輪迴樂團的「在水一方」，主唱吳桐起始清唱，到近乎藕斷絲連的低鳴，間奏空心吉他與大提琴交織出懾人的情境；〈酒醉的探戈〉更是特別，吳桐低沉感性的嗓音，以及編曲型式，引領人們一步步彷彿墜入鄧麗君最後的情境。

一九八九樂團主唱臧天朔〈再見，我的愛人〉，在狂放的薩克斯風下登場，像轟炸機一般雄性的粗線條歌聲，到〈路邊的野花不要採〉，有北國男兒的灑脫，也兼具喜趣效果。

黑豹樂團主唱秦勇〈愛的箴言〉唱得極富層次感，與他在《七月一日生》（上華版）的〈少年中國〉風味截然不同。唐朝樂團丁武、劉義軍、趙年的〈獨上西樓〉，也比《搖滾中力》（魔岩版）狂烈的《飛翔鳥》多出一番餘韻。這些北國硬漢唱起細水長流的歌曲，無論硬式搖滾或藍調爵士，最後都以「情感」依歸。雖然生長的背景不同，原來大家一樣，這些旋律都植根在腦海中。

他們對這些歌有著深厚感情基礎，所以打破分屬不同唱片公司，攜手合作。《告別的搖滾》表面上看，告別了影響他們的一代歌手，其實音樂的精神不死，鄧麗君就一直活在有感情的歌聲裡。

費玉清 vs. 鄧麗君

流行音樂史上，專輯全部選唱另一位歌手歌曲，鄧麗君獨佔鰲頭。《菲靡靡之音》、《告別的搖滾》之後，二○○三年費玉清的《何日君再來》專輯也是全部選唱過的舊曲。

一九八三年鄧麗君推出《淡淡幽情》專輯，以唐詩宋詞為主題，開啟中國風。

弔詭的是，鄧麗君唱過的歌，其實很多都是別人的。〈我心深處〉原唱是

黃鶯鶯，〈奈何〉原唱是劉文正，〈月亮代表我的心〉原唱是陳芬蘭，〈在水一

方〉原唱是江蕾，〈酒醉的探戈〉原唱是楊小萍，即使鄧麗君代表作〈何日君再

來〉，原唱者也不是她，而是周璇。

愁堆解笑眉……

好景不常在

好花不常開

鄧麗君對〈何日君再來〉著墨甚深自有她的道理。一來小曲調性適合柔細

聲腔表現；二來這首歌與〈夜來香〉是日本人最熟知的兩首華語歌，鄧麗君在日

本還特別出版過單曲；三則這首歌裡的「君」字，自然讓人聯想到鄧麗君。

整張專輯都選唱另一位歌手的歌曲，自然表示某種敬意，王菲與北京搖滾

樂團唱鄧麗君，固然是他們從小受到小鄧歌曲的影響，但是，借花獻佛，他們要

唱的是自己的風格，直到費玉清的《何日君再來》專輯，原本屬於傳統區塊的歌

迷可能這才感受到原汁原味的原音重現。

費玉清從第一首〈原鄉人〉的第一句「我張開一雙翅膀」起始，通篇直取

盪氣迴腸四字，磅礡的弦樂與節奏，烘托費玉清出谷的高音穿山越嶺，彷彿慰平

了末世紀人們焦躁不寧的心緒。

何日君再來

作曲／劉雪庵
作詞／黃嘉謨
原唱／周璇

一九三七年上海拍的歌舞片「三星伴月」歌曲，周璇主演、主唱，一九四一年李香蘭也灌製唱片，歷經改朝換代，歷久不衰，鄧麗君再傳承下去，一九八三年甚至由長田恆雄填詞，推出日文版，傳遍亞洲各地，為中文歌曲之光。

〈我心深處〉的輕嘆，〈奈何〉的無奈，〈償還〉的流逝，〈我怎能離開你〉的纏綿，〈小村之戀〉的情趣，〈月亮代表我的心〉的貞節，鋪陳出一條人生長河，費玉清歌來嚴守分寸，看似沒有太大的起伏，卻是耐人咀嚼回味。

只是，鄧麗君廿二歲首唱〈再見，我的愛人〉（一九七五海山版）間奏時的口白，彼時的小鄧向愛人說再見的語氣是輕快的，人到中年的費玉清翻唱〈再見，我的愛人〉，口白是低迴的，彷彿回憶裡有著無限的不捨。

如果這樣對比的體悟要用歲月無情的流逝來換取，費玉清〈何日君再來〉其實有著電影裡的蒙太奇效果，何嘗不是提醒人們，人生幾何能夠得到知音，當珍惜此刻春蠶依舊為君吐絲的緣分啊！

最後一輯《忘不了》

二〇〇一年五月，鄧麗君離世六年後再出新唱片，多少是個意外。

鄧麗君生前最後階段釋出的老歌新唱，僅有三首，〈恨不相逢未嫁時〉（一九九四Taurus版）與〈莫忘今宵〉、〈人面桃花〉（一九九二寶麗金版）。

彼時鄧麗君已有從日本翻唱曲〈我只在乎你〉重拾國語老歌《莫忘今宵》的跡象，但奇怪，為什麼這樣「惜歌如金」呢？

《忘不了》
環球音樂2001

謎團直至她去世六年之後揭曉。家人從遺物裡釋出她曾在香港、巴黎的試唱帶，其實，當年同一批她還試唱了〈不了情〉、〈小窗相思〉、〈三年〉，只是沒有繼續完成。如今「出土」，李壽全小心翼翼後製配樂，鄧麗君音色的甜美度無人能敵，只是試唱帶畢竟只是習作，輕描淡寫沒有多做情感鋪陳，但仍是彌足珍貴。

在這張鄧麗君最後錄音《忘不了》裡，還有幾首英文歌，其中〈Abraham, Martin And John〉令人好奇，鄧麗君為什麼會選這首歌來唱？這首歌Bob Dylan唱過，Abraham是解放黑奴的美國總統林肯，Martin是倡導黑人運動的馬丁路德，John則是任內被刺殺的甘迺迪總統，歌詞提及「英年早逝」，有言：「你能告訴我，他們現在在哪裡？」。

聽鄧麗君唱的感慨不下「恨不相逢未嫁時」，或許也就是聽歌寄意的感覺吧，〈恨不相逢未嫁時〉的鄧麗君何嘗不是英年早逝？從〈Abraham, Martin And John〉這首歌裡的人物背景，或許也照見鄧麗君對世局的有感而發了。

聽鄧麗君的最後專輯，感慨還不只這些。〈三年〉在盤帶最後，由於帶子適巧用罄，只留下半首，鄧麗君不僅沒有唱完〈三年〉，她曾找羅大佑打算重唱許多老歌，這是她晚年的期望，也無法實現了。

我只在乎你
作曲／三木剛志
作詞／慎芝
原唱／鄧麗君

鄧麗君一九八七日語〈時の流れに身をまかせ〉原曲，一九八七、一九九一憑此曲二度上日本「紅白」。慎芝改填國語詞，成為鄧麗君國語經典代表作，歷來歌手翻唱不斷，包括王菲一九九六香港商台頒獎典禮，梁詠琪一九九六《短髮》專輯，蘇打綠樂團二〇〇七演唱會錄音專輯，林宥嘉二〇一二 Jazz現場專輯，荷蘭爵士天后羅拉費琪（Laura Fygi）二〇一二中文翻唱專輯。

音闊人手記

一九八六年十二月鄧麗君返台參加三哥鄧長富（今鄧麗君文教基金會董事長）的婚禮。當時鄧麗君在日本歌唱事業如日中天，一九八四〈償還〉、一九八五〈愛人〉、一九八六〈時の流れに身をまかせ〉連珠三炮締造輝煌戰績，二度入選「紅白歌合戰」，她幾乎沒有時間在國內露面，台灣媒體更遙不可及。

菜鳥記者的我，當時根本沒見過鄧麗君，她歸屬於報社的大牌女記者採訪，而那天她毫無預警的返台，前輩剛好休假，我傍晚接到消息，鄧麗君可能出席三哥的婚禮，立刻就和攝影記者火速直闖現場（南京東路力霸大飯店）。

鄧麗君不僅專程回來，還在婚禮中擔任伴娘，但是面對喜宴熱鬧的氣氛，她給我的感覺卻是抽離的。我的視線一直盯著鄧麗君移動，婚宴上菜時，她單獨走進主桌後方，供新郎新娘的休息室，直覺機不可失，我一個箭步跟了進去，裡頭意外只有她一人。

鄧麗君很客氣，示意我在長沙發坐下，她自己也坐了下來，問及她返台參加哥哥婚禮的心情，鄧麗君緩緩開口：「我和哥哥從小一起長大，看到他成家立

一九八三年鄧麗君在香港個人演唱會手采。

業，再想到自己，心裡真是別有一番滋味。」

「我想到婚姻生活，必須兩人共同付出，去走一段長遠的路，路途之中，又有許多必須克服的事情，沒有犧牲、容忍、寬厚種種偉大的情操包含在內，是沒辦法完成的，想到這裡，我就覺得非常感動。」

說著，說著，鄧麗君眼眶轉紅，淚光閃閃，但她繼續說：「看到他們的婚姻，想到我自己，或許這方面緣分還沒來，也或許是這些東飄西蕩的生活過慣了，個性也變得比較自私一點，沒辦法完全去配合另外一個人的習慣，總覺得婚姻生活好像離我很遙遠似的。」

恨不相逢未嫁時

婚姻一直是女星的話題焦點，我很驚訝鄧麗君會主動跟我談起這些，當時盛傳鄧麗君與香港女性友人的情誼，我正想進一步求證，房門突然被打開了，帶頭的亢奮喊著：「在這裡！」

我們看到一組電視台人員，包括執行製作、扛著機器的攝影師，就這樣闖了進來，帶隊的女子衝向鄧麗君，只見鄧麗君不慌不忙的站起，仍是優雅的姿態，卻一言不發，逕自往另一邊開門而去，追捕大隊也跟著從這扇門一路追到那

《償還》
寶麗金唱片1985

照片提供／鄧麗君文教基金會

扇門。

這戲劇性的一幕簡直就像慢動作電影，那晚，鄧麗君身穿象牙白套頭毛衣，縷花長裙，一身的白，她右手戴綠色手套，左手戴紅色手套，格外醒目。

我想起她在一九九四年日本Taurus版裡New Recording的〈恨不相逢未嫁時〉，在眾多國語老歌裡算是冷僻的，當時我不能理解她為什麼做這樣的安排？但很多事或許不必多問，就像歌詞所言，就讓⋯「多少的甜蜜辛酸失望苦痛，盡在不言中」吧！

最後一次見鄧麗君，一九九四年六月在鳳山陸軍官校，她參加華視為陸軍官校七十周年所舉辦的勞軍晚會「永遠的黃埔」，也是她最後一次在台灣的公開表演。

「永遠的黃埔」在陸軍官校中正堂前搭起舞台，有七千官兵參與，場面盛大。鄧麗君是整場晚會的壓軸，演出四十分鐘個人秀，她自備香港七人樂隊，演唱〈何日君再來〉、〈夜來香〉、〈甜蜜蜜〉等懷念老歌。

她有一年沒在台灣露面，那天下午，抽空和媒體見面，我把握機會問了一些重要問題，對研究晚期的鄧麗君，值得記錄在此。

一年之前（一九九三年三月），她返台參加華視在台中清泉崗空軍基地勞軍表演時，詢及婚姻問題，她說還不到四十歲，還差一年，還有一年時間可以考

恨不相逢未嫁時

作曲／姚敏
作詞／陳歌辛
原唱／李香蘭

一九四〇年代，抒情、感傷、慢板，用寫實手法輕描淡寫人生裡的情感際遇，娓娓道來，扣人心弦。

慮。一年過去了，她輕描淡寫說：「結婚不考慮了，結婚要負擔的責任比較大，我也過了適婚年齡，所以不考慮了。」

許多女星未婚生子，鄧麗君也搖頭：「我的條件還不夠，東奔西跑的，很多東西還沒學呢。」但她表示喜歡小孩，「如果自己安定下來，領養一個，如有能力，領養幾個都好。」當時傳出林青霞要結婚了，鄧麗君說：「我祝福她，找到終身伴侶，大家命運不一樣，她命好。」我發現她用伴侶形容婚姻關係，歸宿也歸因於命運。（註❶）

那時鄧麗君已經淡出歌壇至少七年時間，七年前出版《我只在乎你》之後，即無國語新歌，兩年前出版精選輯《難忘的》，也僅有兩首老歌新唱，但日語歌曲仍繼續在日本推出，什麼原因？

鄧麗君說：「主要是中文歌壓力大，日本歌他們（唱片公司）說過關就好了，而台灣盜版嚴重也是原因。」鄧麗君透露，她每年日本唱片可獲版稅大約在一百萬台幣之數。

這是事實，當年錄音帶時代，台灣盜版猖獗，《我只在乎你》不察魔高一丈，年初在日本先出版，台灣盜版商隨即翻版出售，流入台灣大小唱片行。鄧麗君原本很少在台灣露面，盜版更潑了一盆冷水，使她打消回國上電視宣傳計劃，台灣媒體也就更沒有機會見到她了。

註❶ 林青霞與香港富商邢李㷇源於一九九四年六月二十九日結婚。

《我只在乎你》
寶麗金唱片 1987

鄧麗君淡出歌壇之後，對歌壇動態已很少留意，她坦言：「沒有注意台灣新一輩的歌手。」而清泉崗、鳳山兩次勞軍的曲目幾乎一樣，為什麼不唱一些新歌？鄧麗君說：「想呀，但能力有限。」

我想，這應是鄧麗君當時的謙詞。因為鄧麗君也說想製作新唱片，她說想自己作詞作曲，歌詞已完成，選出五首。如果上天給鄧麗君多一些時間，鄧麗君或許已往現在歌壇強調的創作歌手路上發展。

鄧麗君晚期多住在香港，她還有特別以「香港」為名的日語歌曲，她說：「主要是喜歡香港言論、購物環境的自由氣氛。」我告訴她，台灣同樣開放，而香港當時即將面臨九七大限，她會考慮返台定居嗎？

鄧麗君這麼回答：「台灣是一定會回來的，落葉歸根嘛，主要是年輕時想到處去看看，進修⋯。」

沒想到，鄧麗君很快就回來了。一年之後，一九九五年五月，一代巨星遺體由泰國清邁運返國門，從此落葉歸根。

二○一○年，鄧麗君文教基金會在台北舉辦「鄧麗君十五周年紀念研討會」，二○一三年，在北京舉辦「鄧麗君六○華語流行音樂學術研討會」，來自兩岸三地的學者、音樂人、媒體人齊聚一堂，我都躬逢其盛，欣慰鄧麗君的影響力，無論時空，依舊綿延。

作曲家左宏元（左起）、中國青年報總編輯陳小川、筆者王祖壽、製作人宋柯、台北經紀人交流協會創會理事長王祥基、北京真巨室總經理田京泉、東南衛視總導演夢雪、滾石集團總經理段鍾潭，參加北京二○一三年鄧麗君六○華語流行音樂學術研討會。

歐陽菲菲／ CHAPTER 3

她擁有披荊斬棘的流行音樂傳奇史。
一九七一年赴日，為台灣打開國際市場第一人，
歷經流行歌壇不同階段，她永遠以歌唱追夢為初
衷，四十載構築心目中的表演殿堂，永遠燃不盡
舞台的生命力，感染著不分世代的歌迷，跟著她
的魅力一起前行。

首張專輯《雨の御堂筋》　東芝EMI株式會社1971

流行音樂超世紀女神

如果說，歐陽菲菲是台灣歌壇第一個，也將是最後一個傳奇人物，並不誇張。她曾經創造的神話，從歷史與環境結構的角度看，直到今天，確實是碩果僅存。

上世紀七〇年代已遠，那是一個台灣退出聯合國、台日斷交，台灣人不知何去何從的年代，歐陽菲菲卻以獨特的風格，征服了日本。當台灣前途龐大的陰影籠罩著脆弱的人心，歐陽菲菲單槍匹馬突圍，為台灣人找到爭一口氣的心理平衡點。

七〇年代，一個外國歌手要想闖入幾近鎖國姿態的日本市場，在歐陽菲菲之前，沒人想過，因為沒人做過。（赴日之前，歐陽菲菲不懂日語，以歌手身分叩關，這與從小移民到日本成長，進入日本演藝界的藝人完全不同。）

歐陽菲菲是在台北中華路麗聲歌廳駐唱時，大阪一家小音樂公司「Post Office」老闆來台旅遊，偶然看到她的現場表演，發現她的獨特性，三顧茅廬，引進日本。

1971

- 聯合國通過「中華人民共和國」取代「中華民國」席位，政府於投票前宣佈退出聯合國。

- 西門町「中華商場」營運第十年，成為台北市遊憩地標。八座四層樓建築物緊臨火車軌道，串連中華路，於一九六一年啟用，點心世界、訂做制服、蒐集古玩、買黑膠唱片，新聲戲院、麗聲歌廳就在對面，人潮絡繹不絕。一九九二年拆除，與鐵路地下化一併走入歷史。

歐陽菲菲起根本無此意願，麗聲歌廳剛開兩年，是台北最 in 的表演場所，她同時在中山北路中央酒店駐唱，那是最高級的夜總會，一般歌手進不去，她收入穩定，眼看在國語歌壇就要起飛，日本藝能界是一個無人知曉的未知數。

但命運之神的安排令人難以想像，日本老闆不但執意，且幾度來台，一九七一年年初，歐陽菲菲曾經勉為其難前往，但發現無法適應，立即回到台灣，她甚至在回來的飛機上，開心的向天邊美麗的雲彩揮揮手喊：「bye bye！」

不料，神影三知生先生又來了，甚至出動當時的廣告界大老做說客，鼓勵歐陽菲菲：「花一年時間，就當出國留學，即使不成功，也能學到很多不同的表演經驗。」妙的是歐陽菲菲開了一個天價唱酬，如果嚇退老闆正中下懷，沒想到老闆卻點頭同意，反而歐陽菲菲沒料到，這下沒有理由賴皮了。（註❶）

就像小說情節，一九七一年七月十四日，歐陽菲菲去而復返，再次抵日。

還來不及學日語，剛好有一首歌的錄音機會，她靠著羅馬拼音，錄製完這首日語歌曲，九月五日就在日本發行。

這首歌就是轟動一時的「神曲」：《雨の御堂筋》。

十一月八日起《雨の御堂筋》連續九周蟬聯日本全國 ORICON 排行榜第一名，短短兩個月之後，創下一百廿五萬張銷售紀錄，歐陽菲菲以外國新人之姿，寫下日本市場前所未有

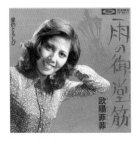

《雨の御堂筋》
1971

註❶ 歐陽菲菲原本赴日的酬勞每月五百美金，再度赴日的酬勞每月五千美金。她在日本的酬勞每月五千美金，台北業者爭取她登台，「狄斯角」開出每天四萬台幣天價。她赴日之前在麗聲歌廳尚欠四個月檔期，原本每月兩萬台幣唱酬，後改為每天兩萬元。以十天抵掉四個月，打破紀錄。

的紀錄。

十一月底，歐陽菲菲榮獲「日本唱片大賞」新人賞，那一年日本至少有六百五十位新人角逐，歐陽菲菲僅以兩個月打敗其他人，也是第一位獲此殊榮的外國歌手。（註❷）

歐陽菲菲在日本一鳴驚人，從此頻頻將日語成名曲帶回台灣，改填中文歌詞，為華人歌手開創歷史新頁。〈雨中徘徊〉（雨の御堂筋）／〈熱情的沙漠〉（情熱の砂漠）／〈愛的路上我你〉（Sexy Bus Stop）／〈的士高皇后〉（Disco Queen）／〈逝去的愛〉（Love Is Over）／〈可愛的玫瑰花〉，打通中日音樂通路任督二脈。

挾著揚威東瀛的熱力，歐陽菲菲也是第一個在香港開個人演唱會的華人歌手。一九七五至七九連續四年，她從日本帶著十八人樂隊到香港最大的場地「利舞台」，首開風潮（紅磡體育館一九八三年四月才啟用）。

歐陽菲菲也是第一個在台北開個人演唱會的歌手，一九八〇年五月十二日，歐陽菲菲以中日合作模式，將她在日本磨練的經驗帶回台灣。彼時台北殿堂級表演場地僅有國父紀念館，但該館拒絕流行音樂演出（就像今天的中正紀念堂），歐陽菲菲打破這道門禁，推動流行音樂表演。

相隔廿三年之後，二〇〇三年二月，歐陽菲菲從日本帶回來樂隊、和音與

註❷ 大阪小公司因此一舉成名，老闆神影三知生的眼光令日本藝能界嘆服，陪同歐陽菲菲出席各大典禮走路有風。

所有工程人員，重返台北國父紀念館舞台，再次以個人演唱會規格，重溫上世紀七〇年代，一個台灣女歌手征服日本市場的傳奇，也是看一個歌手戰勝歌壇魔咒的傳奇。

歌壇風潮不斷輪替，多少歌手在改朝換代中淹沒，一個歌手有多少青春與能耐去抵抗無情的淘汰？多少後起之秀引領著歌壇一次又一次新的流變，多少與歐陽菲菲同時打拼的歌手消失了？她的 Know-How，除非親眼目睹，心領神會，否則無法理解，她何以存活至今！

站上台北小巨蛋再現傳奇

看過無數場演唱會，也在許多場合與流行業界或不同行業的觀眾交換過意見，歸納一個結論，一場動人心魄的演唱會，首要的條件，除了歌手個人魅力，還是歌手魅力！

就像房地產業者強調的購屋三大要件，除了location還是location一樣，沒什麼好爭的，值錢就在這裡。同樣以唱歌為界面，平平是歌手，為什麼植入我們腦海的，深入我們感官的，CD與演唱會是兩回事呢？一言以蔽之，就在於歌手的魅力。

《歐陽菲菲演唱會》
1974

也就是說，聽CD很過癮或很有風格的歌手，到了演唱會跟群眾面對面，可能就打回原形了，演唱會就像歌手的照妖鏡，有沒有天分，是不是這塊料，我們要到演唱會現場驗收成績，一切眼見為憑。

歐陽菲菲長年旅日，對大多數台灣觀眾而言，並沒有機會看到她的表演，過去她創下的紀錄，有如一張名牌，高懸在娛樂的殿堂。直到二○○三年「菲常再現演唱會」、二○○四年「目眩神迷演唱會」，終於見識到一位全才型的歌手活用歌曲的渾然天成，無論曲型，聲音、動作都有情緒張力。

台灣歌壇經歷了「靡靡之音」、「民歌創作」、「港星洗禮」的年代，每個年代至少都引領風騷十年，現在是「美式風潮」的天下。回頭來看，每個年代都有它興起的背景，民歌創作興起，是對靡靡之音的反動，港星入關水銀洩地，來自民歌手清湯掛麵千篇一律，美式節奏興起，因為看膩了浮誇的港味，不論哪種年代哪款風潮，現在還剩下哪些不退流行的台灣歌手？

歐陽菲菲在七○年代赴日，正好避開了台灣歌壇的短線體質，幸運的以動感快歌打下日本江山，八○年代〈逝去的愛〉轉為抒情取勝，九○年代〈感恩的心〉再寫下國語歌壇紀錄，無論哪個年代都有她的超級流行曲。

天地雖寬　這條路卻難走

我看遍這人間坎坷辛苦

我還有多少愛 我還有多少淚

要蒼天知道 我不認輸

感恩的心 感謝有你

伴我一生 讓我有勇氣做我自己

⋯⋯⋯⋯

就像學生出國留學，如果當年歐陽菲菲沒有赴日深造，台灣今天恐怕也不會有這樣一位國際巨星。當年她獨自赴日打拼吃的苦，在異國社會現實歌壇的心酸，誰能體會？

這樣一位引領舞台表演風潮的歌手，如果沒有等到台北小巨蛋誕生，是不是太可惜了？二〇〇九年，第二十屆金曲獎請歐陽菲菲返台表演與頒獎，她連唱七首金曲。

「當昨晚金曲獎頒獎典禮上，歐陽菲菲的組曲響起，許多人情不自禁邊唱邊和，那幕真的非常動人──流行音樂跨越國界與世代，不但串起生命中最美好的片段，也是台灣文化輸出最重要的資產之一；請務必多珍惜並重視台灣的流行音樂。（註❸）」

金曲獎表演，也打開了歐陽菲菲登上台北小巨蛋的契機。次年，二〇一〇

註❸ 二〇〇九年六月二十八日中國時報社論：「從麥可傑克森猝逝看台灣流行音樂未來」節錄

歐陽菲菲二〇一〇年登上台北小巨蛋，「菲我莫屬」演唱會通行證。

年一月二十三日，歐陽菲菲率領日本製作、工程、樂師、演出團隊，在台北小巨蛋舉辦「菲我莫屬演唱會」。

台北小巨蛋已成世代交替的代名詞，但歐陽菲菲跨世紀數十年站上這個舞台，展現千錘百鍊的現場魅力，現場出現老中青三代上萬觀眾齊聚一堂的景象，她為所有資深歌手爭了一口氣。

誰隨歐陽菲菲 東瀛領風騷

場景一：東京南青山

二○○六年十一月下旬的東京，深夜裡已是寒意襲人。歐陽菲菲南青山的二次慶功會散席，她周到的走出會場，在門口一一答謝送客，我攔下計程車回旅館，車子啟動後，司機好奇探：「Ouyang Fei Fei?」

司機日語發音「歐陽菲菲」重音在前的音調有點好笑，但也說明了她在日本的家喻戶曉。二○○六年十一月廿一日是她在日本卅五周年的演唱會，在新宿國立競技場旁的青年館大會堂，人聲鼎沸，進場入口處兩排祝賀花籃，一路通往大廳，大多是日本歌壇大腕，眼花撩亂，其中鄧麗君文教基金會的花籃，令人格

外感觸良多。

一九七一年歐陽菲菲首開紀錄，帶頭打進日本市場。一九七四年鄧麗君也贏得在日本出道的機會，第二首單曲〈空港〉也獲得「日本唱片大賞」新人賞，從此開展台灣歌手在日本歌壇「唯二」的一頁光輝史。

一九九一年，歐陽菲菲、鄧麗君同時上日本NHK年終節目「紅白歌合戰」，堪稱台灣歌迷永難忘懷的一夜。那一年，一如人們在電視機前看打棒球的王建民，是台灣歌手登峰造極的里程碑，兩人同台的經典畫面，空前絕後。

上帝為台灣歌手創造的歷史榮光，就像那一夜綻放的煙火，鄧麗君隨著璀璨消逝，令歐陽菲菲如今這「唯一」的紀錄保持者，有著幾分寂寞，放眼華人歌手，有誰能再打進日本市場，站上「紅白」舞台唱歌？又有誰能在日本開辦三十五周年個人演唱會？

歐陽菲菲唱腔、神情、肢體、舞步渾然天成的全方位舞台表演，「Live in Japan 35 Tokyo & Osaka」演唱會，開場先以中文唱〈你想愛誰就愛誰〉，安可曲再以日語唱改編新曲〈Shinin Forever〉，搭配一百位兒童與舞群一起表演，她以這首歌的兩種唱法表達來自台灣，唱紅日本的特殊背景，現場大多是日本觀眾，即使聽她唱中文都跟隨起舞。

《烈火》（感恩的心）
1994

場景二：東京六本木

二〇〇八年九月十八日下午五點，東京去年落成啟用最in的六本木Midtown Hall，卅三樓多功能放映廳座無虛席，滿場的日本媒體（包括香港有線娛樂頻道駐日記者在內），與重量級業者都在期待著今天主角的出現。

燈光漸暗，銀幕出現一朵艷紅玫瑰，一滴雨水落在玫瑰花瓣上，一行字幕疊印在上面：「雨の New York／歐陽菲菲」。

歐陽菲菲日語單曲〈雨の New York〉，從慢板緩緩奏起，一段之後滑進中板，歐陽菲菲磁性的嗓音充滿著由迷濛到明朗的漸層式性感。剛開始以為這是一首抒情慢歌，妙在中段出其不意的轉入快板，一路奔暢而下，曲式近年少見，尤其無論中板或快板都會唱到：「Baby，Oh Baby，Oh Baby in New York」，即使第一次聽就會跟著哼，MV播完大概都會唱了。

一片如雷掌聲中，主角歐陽菲菲在這首歌的作詞者湯川麗子陪同下出場，面對媒體的提問。歐陽菲菲穿著紅黑相間格子襯衫，緊身短黑夾克、黑牛仔褲下包覆著修長的身形，既時尚又帥氣。

有趣的是，湯川麗子打開話匣子，一路盛讚歐陽菲菲，無論歌聲與形象都「好耀眼」，「她的耀眼，令同為女性都有愛慕的感覺」。湯川麗子為歐陽菲菲量身打造的歌詞：「牛仔褲的 size 現在還是一樣，想一直做男人會想回頭多

看的女人。」一如人們心目中的歐陽菲菲。

湯川麗子是日本流行樂壇「大姐大」級音樂評論家，創作出許多冠軍歌曲，她的肯定，對在場的媒體就像頒發金曲檢驗局的認證一般，由湯川麗子為歐陽菲菲新歌發表會「跨刀」，即不難想見歐陽菲菲在日本歌壇的地位。

作曲大黑摩季則是日本暢銷的創作歌手，宇多田光視她為偶像，甚至在大黑摩季的專輯中為她合音。在現場播放的一段VCR中，大黑摩季侃侃而談與歐陽菲菲的結緣。

在她學生時代，有一天父親叫她聽一首歌，說：「有一首妳一定要記住的歌」，原來是〈Love Is Over〉，這是一九八三年歐陽菲菲登上日本公信榜的冠軍曲，從此以後大黑摩季記住了歐陽菲菲的磁性歌聲，沒想到在父親過世之後，有為歐陽菲菲作曲的緣分。

大黑摩季惹哭歐陽菲菲

大黑摩季拉開了人生長河，從她的父女回憶裡，照見了星河中的歐陽菲菲，帶給一個父親、一個女兒、一個家庭如此的凝聚力。歐陽菲菲當場不禁感動落淚，她說：「我是一個不回頭看的人，歌壇一路走來，從不覺得自己有這麼大

《雨の New York》
2008

的影響力」，只有在別人提起時，彷彿才逼得歐陽菲菲回到自己的過往。

若問現在距離歐陽菲菲進軍日本歌壇的第一首冠軍單曲〈雨の御堂筋〉，無可避免每個人都忍不住暗暗掐指一算，歐陽菲菲也忍不住笑說：「好可怕，我怎麼還在唱呀！」

就讓我們來想想一九七一當年吧，台灣高速公路才開工，出國還沒有桃園中正國際機場的年代，台灣輸出日本揚眉吐氣的代表：棒球的王貞治、圍棋的林海峰、歌壇的歐陽菲菲，並列「三大國寶」。令人驕傲的是，歐陽菲菲至今都未入日本籍，仍持中華民國護照，這是正港的台灣之光！

多年異國的打拼之後，王貞治宣告退休，林海峰也早已交棒，只有歐陽菲菲活力依舊，身材維持不變，繼續推出新作，想想這二年每個人的變化？就知道這終究不是件容易的事。

歐陽菲菲她是怎樣辦到的？答案從來就是一個謎。我瞪大眼珠仔細看著〈雨の New York〉MV，從這裡或許可以找到跨世紀的奇蹟縮影。

領先瑪丹娜穿 Givenchy

歐陽菲菲甩動蓬鬆的捲髮，這是她歷來的無敵標誌。具有流蘇線條的扇形吊飾耳環、胸前細緻的雙層銀鍊，與黑色緊身短皮衣的各處拉鍊，形成黑色中的

多道流動閃電，隨著歐陽菲菲舉手投足間的肢體動作閃動。

歐陽菲菲把搖滾勁裝穿出樣和率性與女性的線條，她也是第一位貫穿歌曲、時尚與舞台表演風格的亞洲天后。對美感流行的高度天分與旅居國際都市的豐沛養分，對自己的瞭解與持續不懈的鑽研，歐陽菲菲造型從不假手他人，始終居於藝人時尚的第一線。

舉例來說，二〇〇八年瑪丹娜的巡迴演唱會欽點Givenchy設計總監為她打造衣著，其實大師Riccardo Tisci設計的服裝，前一年歐陽菲菲已慧眼相中，已經穿著上節目啦。日語新單曲造型服，則是全球限量款，歐陽菲菲直接以越洋電話從巴黎下單，空運至日本。

她對藝術品味的敏銳直覺，一站上台去，表演細胞毫無保留的無限開展，全部的張力反射在她的表演中。

日本市場一直是亞洲最先進的娛樂工廠，早期保守年代，異國歌手進軍日本談何容易，歐陽菲菲對台灣人最大的貢獻，就是史無前例成功帶動了亞洲歌手在日本市場的一席之地，從日本人口中印證，實在激盪人心。

《Single Collection》

2013

Joseph Wang's
MUSIC CRITICS
王偉忠 談名作

日本樂團高唱「歐陽菲菲」

「大姐大」川湯麗子談到歐陽菲菲，在鄧麗君之前，她是第一個站上日本舞台的「亞洲巨星」。既是開創新局空前第一人，如今也是絕版唯一的一人。

歐陽菲菲當年以「外星人」之姿空降日本，彷如不可能的任務，還有日本歌手把歐陽菲菲寫成一首歌來唱，日本知名的funky樂團「團魂」，在二〇〇八年專輯《緊緊緊緊》裡，唱出一曲〈歐陽菲菲〉，由知名創作歌手橫山劍作曲作詞，歌名就叫〈歐陽菲菲〉！

「團魂」主唱宮藤官九郎以粗獷的男聲唱著：

今晚的我特別順手，

自以為是台北的保齡球選手，Strike！

……穿越夜晚早上六點，

自以為『Cools』飆哈雷，（註❹）

愛吃肉的傢伙含著牙籤，

帥氣奔馳快車道。

歐陽菲菲穿出著名的Balmain戰袍風格。

照片提供／日本Aqua Inc.

註❹ 日本飆車族風格搖滾樂團名。

那是歐陽菲菲，

一定是歐陽菲菲，

亞麻色的長捲髮，

優雅的太陽眼鏡，

出現在台北的保齡球場……。

台灣曾經風靡玩保齡球，台北各地有很多保齡球球館，這首歌寫日本人到台灣來玩，去打保齡球，心情high到自覺看到了歐陽菲菲！

不僅「團魂」男主唱這樣聲聲唱著「歐陽菲菲、歐陽菲菲」，彷如他心目中的性感女神降臨，日本天王級樂團「南方之星」主唱桑田佳祐也曾公開直言，視歐陽菲菲為偶像，高唱歐陽菲菲的成名曲〈雨の御堂筋〉。

除此之外，歐陽菲菲帶動的表演風潮，包括歌手與舞蹈一起表演也是先例。在七〇年代保守的氛圍下，〈愛的路上我和你〉穿褲裝連唱帶跳，和伴舞舉手投足瀟灑十足，一曲成名，也挑戰了當時社會的制式性別形貌，首開風氣。

歐陽菲菲的魅力就在這無形中潛移默化，重點在歷經整個七〇、八〇、九〇年代一路挺進新世紀。

Still I Love You

永遠以歌唱追夢為初衷的歐陽菲菲，二〇一三年在日本發表新歌〈Still I Love You〉，第一句就那樣的低鳴輕嘆：

在月台看到令人窒息的背影，

不敢相信我還能再見到你。

就像電影的場景，這一幕也常出現在很多人的真實人生裡。屏息以待的時刻最怕驚擾，歐陽菲菲屏氣凝神hold住聲腔，迷離低迴沉著表述，幾乎是主歌一進來就讓人鼻頭一酸。

這一天等多久了？只有自己心裡知曉，就隨著歌聲一起驀然奔流吧。歐陽菲菲從輕嘆逐漸加重：

只有女人的回憶，

會靜靜的跟著自己，

一句話點出了愛情之於女性，無論多久多遠，「就算是跟誰一起醒來的早上，你一直在我的身旁」。

副歌行雲流水，心情時而平緩時而激越，當回眸不再，「我好想再愛你一

《Still I Love You》

2013

次」拔高而起，那一聲欲泣似哽，戛然收在明知不可能卻如是奢望的半空中，留下saxphone的尾奏如動物悲鳴般不肯離去。

一首ballad要唱入心扉並不簡單，回溯歐陽菲菲另一首日文金曲〈Love Is Over〉，末尾幾句唱的是…「快點走吧，不要回頭了，祝你幸福，Love Is Over……。」，正好接上〈Still I Love You〉開頭，兩首歌形成上下集，彼此情境互通，這是流行歌曲很奇特的緣分。

這兩首歌的詞曲作者都是伊藤薰，編曲都是若草惠，詞／曲／編都有意做出連結，包括歐陽菲菲尾聲中氣十足的「uh」長音也再次展現，背後的關鍵在〈Love Is Over〉的市場價值。

這首歌曾吸引美空雲雀翻唱，新世紀以來後勁更驚人，從Chemistry、桑田佳祐、鶴野剛士、倖田來未、Misono、德永英明、五木寬、Acid Black Cherry，不同歌路的歌手們不斷在專輯翻唱〈Love Is Over〉，這條紅毯也讓創造奇蹟的伊藤薰、若草惠、歐陽菲菲黃金三角再次集結，延續這首愛情故事的新生樂章。

兩首歌曲之間，相隔已三十年，〈Love Is Over〉從非主打開始打拼，幾經翻騰，始終未曾放棄，拼了三年唱到家喻戶曉，更是影壇罕見的傳奇。

從台灣歌壇赴日當年篳路藍縷承載的孤寂，如今驀然回首，伙伴們也已離場，她仍不斷向浪頭自我挑戰，外國市場終非母語，再出新歌這一天等多久了？

奮力拼搏的滋味靜靜的跟著自己。

歐陽菲菲將百感交集唱進〈Still I Love You〉，好想再愛你一次，何嘗不是歐陽菲菲堅守歌壇崗位四十載，面對歌壇流變屏息再唱新歌，期盼知音再愛一次的心情？

附錄：三度紅白史

歐陽菲菲是史上第一位入選日本ＮＨＫ「紅白歌合戰」的外國歌手，時間在一九七二年十二月卅一日第廿三回，這也是華人歌壇歷史的一刻，歐陽菲菲唱的歌曲是〈戀の追跡〉（中文：甜蜜活到底）。一九七三年十二月卅一日連續第二次上「紅白」，歌曲是〈戀の十字路〉（中文：愛我在今宵），香港無線電視台（ＴＶＢ）從這一年開始衛星轉播，轟動華人世界，在那資訊封閉，沒有手機的年代，益顯珍貴。

鄧麗君隨後奮鬥不懈，相隔十三年也登上了「紅白」，時間在一九八五〈愛人〉、一九八六〈時の流れに身をまかせ〉（中文：我只在乎你）。

「紅白」是日本人的年終賀歲節目，除非外國藝人紅極一時，否則根本不可能佔有一席之位，近年來韓流雖席捲各地，但在「紅白」也只是曇花一現而

《Love Is Over》第三版
1982

已，異國打拼的艱難可想而知，歐陽菲菲、鄧麗君帶動的華流紀錄，更顯珍貴。

最特別的是一九九一年十二月卅一日，歐陽菲菲與鄧麗君兩人同時三度登

上「紅白」，歐陽菲菲唱的是〈Love is over〉（中文：逝去的愛），鄧麗君唱的

是〈時の流れに身をまかせ〉（中文：我只在乎你），兩大巨星各憑超級金曲三

度攻佔日本跨年大典，堪稱華人歌手史上最輝煌的一夜。

歐陽菲菲的話

祖壽是一位最值得信任的朋友，一切盡在不言中，請大家看書。

鳳飛飛 / CHAPTER 4

鳳飛飛早已是台灣人心中共同的圖騰，你我聽鳳飛飛的歌，看鳳飛飛的「彩虹」系列綜藝節目，一起參與她的演唱會，不管發生什麼事，鳳飛飛好像一直都在，在電視裡，在舞台上，在不同的年代，用不同的呈現型式，敲開心門、流過年華、響起掌聲，一路伴隨。

首張專輯《祝你幸福》　海山唱片1972

跟著鳳飛飛 重溫過去的點點滴滴

二○○三年十月三十一日　高雄文化中心至德堂

星期五，深秋的高雄，入夜仍舊悶熱。這是流行音樂史上一個重要的夜晚，鳳飛飛從這裡重新開始。

九月初，鳳飛飛演唱會在報紙的半版廣告，點明了此刻的心情：「睽違廿年，終於讓我們盼到這一天。」而這一天，即將來臨。

是的，這一刻大家久等了。這樣面對面鳳飛飛的演出，時間竟相隔廿三年。上一次在高雄的售票演出，是一九八○年八月喜相逢歌廳，那一次的巡迴登台，依序包括：台北狄斯角夜總會、台中聯美歌廳、台南元寶歌廳。

這些歌廳都成為歷史了，但在很多人的腦海裡，卻是無可取代的印記，或許你很難理解，鳳飛飛再次登台的特殊意涵。對台灣人來說，她的歌陪著大家一路走來，人生的起承轉合，都貫穿在她的歌聲裡。而這次鳳飛飛演唱會的主結構就是她七○年代的招牌金曲，歲月的痕跡一幕幕隨著她的歌聲，重回眼前。

1972

■日本與中共建交，台灣斷交、斷航，全面禁止日本電影、電視、歌曲播演。

■南部橫貫公路通車，打通南部東西瓶頸。

■凌波來台主演華視連續劇「七世夫妻」，轟動電視圈。

鳳飛飛唱〈祝你幸福〉、〈落花淚〉的一九七二年，高速公路開工的第二年，蔣經國剛出任行政院長，高雄前鎮漁港剛啟用，台灣剛掙脫貧困，人民開始需求娛樂。

但彼時台灣只有三家電視台，配合政令淨化節目，剛成立的華視隸屬軍方，規定男藝人不得蓄鬍子、留長髮，教育部也通令女學生頭髮以齊耳為準。

一九七三年，教育部繼續要求加強取締學生蓄留長髮，更不准奇裝異服。

那一年，鳳飛飛唱出〈喝采〉、〈愛的禮物〉，流行歌曲成為年輕人苦悶的一扇窗口。〈喝采〉來自日本歌手千秋直美（一九七二年底她上「紅白歌合戰」唱的就是〈喝采〉）。

鳳飛飛唱〈巧合〉的一九七五年，老蔣總統逝世，國喪期間，僅有的三家電視台黑白播出一個月。我記得媽媽每天剪報，小心翼翼裝在透明塑膠袋珍藏，報紙很快泛黃了，後來一直還在她的抽屜裡，不捨丟棄的心境，就像難以斷離一個時代的一去不回。

鳳飛飛唱〈心影〉、〈楓葉情〉、〈溫暖的秋天〉的一九七六年，來到龍年，人口自然增加率較上一年暴增，有四十三萬餘名嬰兒出生，彼時台灣人對未來充滿希望，勇於生育。卅年後，最近一次二〇一二的龍年，出生嬰兒下降到廿三萬餘名，沒有龍年光環就更少了，二〇一三年台灣出生的嬰兒只有十九萬餘

鳳飛飛二〇〇三年演唱會報紙廣告——「睽違廿年，終於讓我們盼到這一天；而這一天，即將來臨。」

名，面對不確定的未來，很多人不敢生孩子。

很懷念鳳飛飛唱《我是一片雲》的一九七七年，台灣欣欣向榮，省政府推動「客廳即工廠」，農村家庭成為勞力密集的加工廠延伸，經濟繁榮，人們預期明天會更好，許多國中應屆畢業的女生，直接到工廠工作，投入台灣經濟起飛行列。

我是一片雲，

天空是我家，

朝迎旭日升，

暮送夕陽下。

透過收音機，鳳飛飛轉音技巧不露痕跡的歌聲，在家庭、工廠飄揚著，伴隨著主婦們、女工們，一面撫慰她們投入生產的辛勞，一面對改善家庭生活，迎向未來充滿著希望。

鳳飛飛唱《流水年華》、《一顆紅豆》、《月朦朧鳥朦朧》的一九七八年，民生報創刊，打破傳統報紙一向輕忽娛樂新聞的心態，民生報斗大標題大幅報導明星動態，從此開啟台灣娛樂傳媒的新頁，藝人開始有了社會地位。

鳳飛飛幾乎天天上頭條新聞，七〇年代追星的你，可記得那年的暑假，民生報報導鳳飛飛主持中視「一道彩虹」，在豪華酒店錄影，舞台會噴水，歌手坐

我是一片雲

作曲／左宏元

作詞／瓊瑤

原唱／鳳飛飛

一九七七年的春節檔期票房冠軍片，鳳飛飛唱的主題曲，傳頌一時。

一九七七年林青霞主演，鳳飛飛幕後主唱發功，兩人合作當年幾乎包辦春節、暑假大檔的瓊瑤電影還有：《月朦朧鳥朦朧》、《奔向彩虹》、《金盞花》、《一顆紅豆》、隨著勞軍的交集，也種下了兩人的情誼。

鳳飛飛二〇〇七年回憶：「有一次我們去金門勞軍，」後來拍完《我是一片雲》，青霞想唱插曲〈問雁兒〉，透過電影公司問我能不能教她唱，我跟她說，妳有自己表達情感的方式，不用照我的方式，只要將旋律哼出來，就是最自然的味道，後來青霞放膽唱了了。」

著空中花籃，一面唱一面從天而降的盛況？

今晚，鳳飛飛在安可聲中再度出場了，她唱起〈我不能沒信心〉，四年級、五年級的你，腦海裡浮現的可能還有當年「四騎士」瀟灑配舞的身影，六年級、七年級的你，可能先聽到莫文蔚一九九九的版本，呵呵，不知道鳳飛飛是原唱人吧？

二○○三年十一月十四日　台北國際會議中心大會堂

同樣的星期五，鳳飛飛演唱會列車開到台北。

睽別多年的鳳飛飛演唱會，有的歌採取弦樂當節奏，譬如〈幸福〉、〈月夜愁〉，有的歌改編添加新元素，譬如〈我願〉採用fusion美式唱法，融合節拍、Jazz和聲，在新舊交替中，我們伴隨著台灣社會變遷，國事、家事、情事一路走來。

聽那松林的低語，

充滿了柔情蜜意，

我們從林中走過，

踏著往日的足跡……

《月朦朧鳥朦朧》
歌林唱片1978

《我是一片雲》
歌林唱片1977

鳳飛飛一九七七年唱這首中慢板〈松林的低語〉，那時年輕的你，擁有大把青春，隨著旋律照本宣科，對愛情其實漫不經心。鳳飛飛二〇〇三年演唱會重新再唱，用笛子與弦樂搭配，速度隨著情緒走，沉斂的聲腔更加低迴。

過去的點點滴滴，
到如今都成追憶，
我們默默的依偎，
戀痕在彼此眼底。

往事如昨，人事已非，當年的你，人生幾經風雨，如今參透感情，懂得了珍惜，可惜一切都成追憶。

無論聽多少次，台下一樣沉醉，如果過去的美麗令人難忘，多想藉著歌聲的翅膀翱翔其中，如果過去的美麗是一場錯誤，就讓我們在歌聲中沉澱療傷。

二〇〇五年五月六日　台北國際會議中心大會堂

還是星期五，記得嗎？兩年前（二〇〇三年）和七年級的你，我們一起看鳳飛飛復出演唱會，她的歌於你聽來都是新歌，而我在「過去的點點滴滴，到如今都成追憶」聲中，跟台上的她一樣，眼眶噙滿淚水，但我們卻奇妙的交會

在這樣的歌聲裡，你有你的憧憬，我有我的觸動。鳳飛飛的歌，隨著她曼妙的嗓音流轉，對不同年級的人而言，都像一帖撫平心緒的解藥，或許你好奇，為什麼她擁有這麼多的金曲？

當年的歌壇生態，一、二大公司掌握全部詞曲資源，所有歌曲都給最紅的歌手先挑選，鳳飛飛挑剩的，再給公司第二線歌手唱，一首接一首頂尖曲目透過鳳飛飛詮釋流傳下來，造就了歌姬的一代傳奇。

或許你想問，當年其他大牌呢？「鳳飛飛傳奇」的重點來了。她今天站上台去，詮釋歌曲意境的能力因歷練而更加豐實，但嗓音的實力醇度未變，看她演唱會DVD一如不同年級的我們，當年闔家坐在電視機前，跟著她一系列的彩虹節目，走過求學、立業、成家的人生三部曲。

然而一個從少女唱到結婚、生子的歌手，在孩子「養到九十四公斤」之後復出，還維持一如當初的形貌、音質、歌藝，才有如今歷久彌新的交融。如果不是愛惜羽毛，鳳飛飛可能早就發福倒嗓了。

鳳飛飛坦白告訴我，復出前的內心掙扎，體力啦，年紀啦，嗓子還行不行啦，還有沒有人看啦，事實證明這些都經過她過人的毅力，而克服別人身上可能無以為繼的殘酷。

但鳳飛飛能繼續她的傳奇，並不只是外觀與歌藝而已，有兩件事特別令人

《星語》
歌林唱片1976

動容。其一，鳳飛飛在演唱會裡，一再展現她對自己所唱的歌曲的投入與分享的喜悅：「你們想聽的，我愛唱的」，「唱到這些老歌，對我來說，很開心」，「唱老歌是一種享受」，「自己的聲音留在很多朋友年少的心裡，是件愉悅的事」。

其二，鳳飛飛的演唱會從生活周遭取材，談夫婦相處之道，她唱〈幸福〉；感念過世的父親，她以日語與台語交互唱父親當年教她的〈孤女的願望〉；講到兒子，她抓起電話打回香港家中，問兒子…「功課做了沒有？做完功課就去洗澡…」，點點滴滴提醒我們，很多家庭生活不要在工作、忙碌之間流失了。

鳳飛飛的演唱會，其實是你我人生的演唱會，她最厲害的是，所有曲目無一忘詞，而且情感流露恰到好處，即使噙淚演唱，也不會走音變調。

聽鳳飛飛演唱會，就是走訪一遍自己的過往，在她的歌聲裡，與故人、親人、情人久別重逢，過去的恩怨情仇，一切化做了春泥。

二○○七年二月四日　台北凱悅大飯店

二○○三年復出開唱，物以稀為貴，二○○五年再度開唱仍算新鮮，二

○○七年隔年再唱，已成固定模式，但四月的演唱會對鳳飛飛而言，重要性有增無減。

一月廿四日大年初六媒體開工就辦記者會，她穿梭港台，星期天的深夜時分，她剛跟工作人員開完演唱會前置作業會議，我下班從報社到飯店與她會合，工作人員都退下了，這時我不是記者，老友共話家常，無所不談。

鳳飛飛並不諱言：「去年到現在，我的老花上升了一百五十度！」

突然上升，來自演唱會的「後遺症」，鳳飛飛說：「去年每次回來進去剪接室，主要在剪輯二○○五年演唱會畫面側拍帶，每場六機作業，每一機有三卷，我抱著幾十卷回去，看到後來反胃，眼也花了，我告訴自己再不離開剪接室不行了。」從小小的剪輯就看得出鳳飛飛凡事要求完美，律己甚嚴，事必躬親，而且毅力過人。

很多歌手平日忙別的，到了演唱會前才開始加緊健身，鳳飛飛二○○三年第一次開演唱會，從九七年就開始跑步鍛鍊體能，十年不改。

鳳飛飛說：「跑步必須天天跑，有時下雨跑到褲腳鞋子全濕，像瘋子一樣，人有惰性，必須強迫自己不能找理由，除非颳颱風，像前一陣子香港好冷，七、八度，我把整個頭包得像阿拉伯人，只露出眼睛，照跑！」

鳳飛飛家住九龍塘，在住家附近的公園跑步，她說：「我不喜歡室內跑步

機，我喜歡在戶外，在公園跑步還有一個好處，非得把這圈跑完才能收」，鳳飛飛訓練自己演唱會的體能，簡直像準備參加奧運的選手。

一旦進入演唱會「備戰期」，鳳飛飛每天都希望老公早點出門，她說：「我把客廳當做歌廳」，老公一出門，立刻把桌椅挪開，就是一天練唱的開始。除了練唱，也做軟身操，模擬新動作，她笑說：「吊起嗓來鬼吼鬼叫的，老公在家會不好意思。」

演出日期一確定，鳳飛飛在家練唱每天都穿高跟鞋，讓自己習慣穿高跟鞋在台上，她說：「當自己跟不再年輕的體力抗爭時，那種委屈的感覺會油然而生，有時候眼淚就這樣掉下來，但還是得走，還是得練！」

成名之前的鳳飛飛吃盡苦頭，成名之後從七〇年代初到八〇年代尾，如同台灣歌壇與電視綜藝起飛進階的代名詞，但九〇年代音樂世代交替，她也遭逢衝擊，直到新世紀的演唱會浪潮來臨，再度站上舞台。

鳳飛飛有感而發：「心境又有新的調適，演唱會這一塊要重新累積口碑，其實二〇〇〇年就有人找我做，我沒有貿然答應，但從那時起就開始準備，聽到好的曲風就收集下來交給編曲，自己也在排曲目。二〇〇三年、二〇〇五年每次演出前，我提早身體檢查，感冒預防針也先打，然後開始作戰，不能到演出有什麼閃失，絕不能原諒，對自己不能交代，要事先克服所有障礙，盡情上台演

出。」

即使如此，二○○三年第一場在高雄還是出狀況，前一天彩排時，樓梯未貼白色膠帶，暗場進出鳳飛飛看不清楚，第二輪彩排時腳拐了一下，當場走路就不對勁了，只好坐在高腳椅上練完，晚上回到飯店腳踝已腫起，臨時請中醫冰敷，午夜過後再用紅色紫外線燈照到凌晨三時。

鳳飛飛說：「第二天起來，腫得像黑饅頭，但晚上就要上台，演出前只好拚命噴止痛劑，鞋子還差一點擠不進，但奇怪一出台就沒事，照唱照跳，那一路從高雄唱到台北，演完回到香港，唉，足足半年那地方還是痛的。」

即將邁向四十年，鳳飛飛心裡清楚演藝潮流何其現實，她以刻骨銘心的歷練把握住每次上台的機會，呈現完美的印象，無怪鳳迷一路緊緊相隨，大鳳迷再生出小鳳迷，形成演藝界偶像傳奇。

二○一○年二月廿七日　台南成功大學體育館

鳳飛飛兩年一次的個唱，二○○九年十二月四日四度從高雄起跑，台北四場跨越年尾年頭，二○一○年一月在新竹、台中，二月廿七日來到台南，也是這次巡迴的最後一站，但誰也沒想到，這是鳳飛飛有生之年最後一場演唱會。

《台灣民謠專集》1
歌林唱片1977

《台灣民謠專集》4
歌林唱片1982

這次演唱會，她唱了很多意想不到的曲目，譬如國語老歌〈不了情〉、〈夢裡相思〉，也用粵語唱〈今宵多珍重〉，她還唱很多不同世代的歌，譬如〈千里之外〉（周杰倫），甚至〈寶貝對不起〉（草蜢），展現求新求變的意圖。

可惜很多事來不及做了，鳳飛飛沒有告別的演唱會最終場，Ending她唱的是最招牌的〈掌聲響起〉。

孤獨站在這舞台，

聽到掌聲響起來，

我的心中有無限感慨，

多少青春不在，

多少情懷已更改，

我還擁有你的愛。

這些年來的人生起伏，鳳飛飛一向低調，這首歌最能代表她的心聲，也是歌迷最為熟悉的必唱曲。但我發現，她可以割捨名滿天下的曲目，但在適逢母親節的檔期，絕無法割捨的是〈心肝寶貝〉。

每次提到寶貝兒子，鳳飛飛特別活潑，印象最深的是：「去年在新加坡剛好是復活節假期，所以兒子特別飛過來，這也是他第一次看媽媽的表演，他興奮

掌聲響起

作曲／陳進興

作詞／陳桂芬

演唱／鳳飛飛

鳳飛飛演唱生涯代表作，深入藝人心聲，翻唱者無數，包括港星羅文、劉德華。

一九八六年暑假，民生報在台北市中華體育館舉辦晚會，報社邀來如日中天的鳳飛飛演出，由她自備節目，事先完全不知她唱什麼歌。那天隨著晚會進行，鳳二哥先到探場，後來鳳飛飛一到直接上台，全場沸騰，也讓初出茅廬的我，見識到巨星出場的丰采。

那晚，鳳飛飛唱的歌，正是首次曝光的〈掌聲響起〉，也讓我見識了她事先保密到家的功夫。

了三個鐘頭，最後跟我說，英文那麼爛還敢唱英文歌？」

那時Benjamin轉眼十八歲了，多少也承繼了媽媽的音樂細胞，但鳳飛飛笑

說：「他的MP3裡三、四百首，Hip-Hop什麼都聽，但沒有一首是我的歌，偶爾

他對我說，別人唱過妳的歌，妳唱得比較好聽。」

送兒子到英倫深造所費不貲，眼看兒子逐年成長，如此貼心的話語，對一

向為家庭付出的鳳姊而言，特別受用，即使自己再辛苦，一切也都甘之如飴。

二○一一年四月廿八日　台北飛碟電台

鳳飛飛第一次來上我的節目，現場直播，就跟平常私下見到的她一樣，全

然未經整燙的一頭直髮，在幾乎未上妝的臉龐上，唯一的「身外之物」，就是多

了一副金絲細框眼鏡，鏡框裡她的眼神明亮依舊。多年來，多少次採訪她，這個

眼神始終如一。

這天她是為了宣傳二○一一年台灣歌謠演唱會而來，也是她的第五次演唱

會，就像過去四次，都從高雄起跑，只是這次不一樣，她將首次登上萬人巨蛋體

育館。

電台播音室桌上的報紙娛樂版有她半版廣告，她坐下來第一眼就看到了，

《掌聲響起》
歌林唱片1986

《就是溜溜她》
歌林唱片1981

趁休息空檔我說直立式半版廣告，摺起來剛好上半截乍看像登了她一張大大的照片，而且色彩豐富，喜氣洋洋，像台灣花布，她聽了說：「這是我自己想的，這次就是要唱台灣歌謠啊！」，那「呵呵」招牌笑聲，也這麼一如往常。

一切是這麼尋常，即使那天她在春末季節裡薄薄的一件紅色棉衣下，身形依舊像紙片人，也這麼的讓人習以為常。

演藝風潮瞬息萬變，其實，鳳飛飛也有很長一段時間是不在的，我望著眼前這位巨星，忽然有種格外的憐惜。她每一次的不在，其實都是把自己神隱起來，靜待下一次屬於她能掌握的表現契機來臨，而在大家看不到的背後，她是如何的下苦功。

我腦海中翻騰著她告訴我如何為了訓練整場個唱的體力，風雨無阻天天出門跑步，如何把客廳沙發搬開當做舞台演練，還自設階梯，以致扭傷腳踝。從二○○三年十月高雄第一場，到二○一○年二月在台南最後一場演唱會，至少我看過的場次，鳳飛飛整場所有曲目無一忘詞，更是可以想見她對歌曲的根本，是如何的苦求自己。

畢竟是人到中年，每隔兩年舉辦的大型巡迴演唱會，百般勞心操持，鳳飛飛怎麼胖得起來？但娛樂圈潮起潮落由不得人蹉跎啊，鳳飛飛冷暖自知，有花堪折直須折，終於來到了她自己滿心企盼，六月廿五日高雄巨蛋、七月十六日台中

鳳飛飛難得曝光的居家素顏照，桌上的香水百合是她親手布置的，她也曾用這束花製作送給鳳迷的生日卡片。

照片提供／周詠淳

台灣歌謠演唱會未完成曲目

序幕 0.45 秒		時間	服裝	備　　註
1	這條歌（序曲）	2:25		
2	組曲：白牡丹、四季戀、雙雁影	5:25		
3	南都夜雨	4:46		
4	黃昏再會	3:45		
5	思慕的人	4:28		
6	春風歌聲	2:58		
PART 2				
7	愛拼才會贏	4:02		
8	組曲：悲戀酒杯、鑼聲若響、黃昏城	6:36		
9	四季紅	3:25		
10	飄浪之女	3:52		
11	阮那打開心內窗	4:23		
12	情字這條路	3:11		
PART3				
13	Unplug 1.送君珠淚滴十三步珠淚+心內事沒人知 2.一個紅蛋+風吹風吹	12:00		
14	空笑夢	4:16		
15	牽成阮的愛	3:57		
16	淡水暮色	3:56		
17	西北雨	3:46		
PART4				
18	流浪到淡水	5:34		
19	家後	4:53		
20	心肝寶貝	4:46		
21	阿媽的話	2:28		
22	苦戀歌	4:13		
23	向前走	5:24		
ENCORE				
24	丟丟銅	3:19		
25	組曲：河邊春夢/月夜愁、思念的歌	5:51		
26	這條歌（尾聲）	2:25		

鳳飛飛自二〇〇三年起歷次演唱會，以及台灣歌謠未完成演唱會海報。〈自右至左排序〉

圓滿戶外劇場、七月卅日台北小巨蛋，一連串的「台灣歌謠演唱會」節骨眼上。

儘管在歷次演唱會都有選唱古早的台灣民謠，但鳳飛飛整場唱台語歌的用意很深，她說：「這次一了自己想唱台灣歌謠的心願，二來對詞曲作家的創作精神致敬，藉此機會讓年輕一代朋友能瞭解，因為早先的年代，詞曲作家際遇都很辛酸，人走了以後，不見得別人知道他的作品。」

但如果認為她只有復古，那就錯了，鳳飛飛對音樂一向敏銳度高，她神采飛揚的透露 ending 曲想唱〈向前走〉，令我跌破眼鏡。

鳳飛飛說：「就來呀！這麼陽剛的歌，我打從娘胎就沒這種唱腔，輕 Rock，精神主題很棒的勵志歌曲，有悲有喜，結束都要向前走。」

鳳飛飛也要唱江蕙紅遍民間的〈家後〉，她笑說：「我在練唱不時有感而發，江蕙沒結婚都把〈家後〉唱得那麼好，我已婚應該唱得更好！」

挑戰別人的經典曲目，首次登上象徵近代歌手頂級演唱會的萬人舞台，好強的鳳飛飛豈能馬虎，「飛碟一點通」是她最後一個宣傳通告，當天下午隨即返港準備，讓人萬分期待。

不料，一個月之後，五月廿七日卻突然宣告取消，所有人都很驚愕。多年來，媒體採訪鳳飛飛的經驗是，鳳飛飛低調依舊，但這回悄然永遠退席了。以前透過鳳媽媽，後來透過經紀人，其實，較不為人知的是，只鳳飛飛本人很難找，

要她信任你，她在關鍵時刻一定會主動找你。

鳳飛飛在演藝圈從不結黨營派，遠離八卦，這可以看出她的個性，當年事業如日中天之際嫁往香港，也無非是希望能有一個自在生活的空間，因此，我與鳳飛飛的互動，就自然而然形成一種除非必要，不去打擾的狀態。

那天電台專訪結束，臨走之時，她突然叫我跟她聯絡，因為久未撥她香港電話，而現場直播節目還有一段沒結束，廣告時間無法多講，就先請她留下香港的手機號碼，那天我回去查對了一下，發現其實這麼多年來，這號碼並沒有變。

鳳飛飛的親筆筆跡「915×××××鳳飛飛香港」，寫在「飛碟一點通」的節目單背面空白處，冥冥之中，鳳飛飛為我們的友誼，留下了一行永遠的印記。

陳淑樺／CHAPTER 5

一九九八年一月《失樂園》之後，陳淑樺就銷聲匿跡了；隨著她的遠颺，她的歌聲像風一般依舊迴盪人心。我認為，以音色的甜潤度，陳淑樺與鄧麗君在華語歌壇是無分軒輊的，千載難逢的天賦，陳淑樺九歲開始一步步摸索歌路，最終練就「都會女性心聲」一家之言。

首張專輯《愛的太陽》海山唱片1973

歌聲裡的感染力

那天立夏，我在廣播節目裡很自然就播了〈愛情走過夏日街〉。

當愛情走過那條叫做夏日的街

她隱隱約約聽見心中的狂野

當愛情走過沒有留下任何事件

她閉上雙眼就像一個寂靜的春天

下午，WeChat 裡傳來一段語音，一位傳媒圈的朋友留言：天哪，剛才打開收音機就聽到你播〈愛情走過夏日街〉，在這個微雨的午後，聽到這歌可以淚崩地。

一邊笑虧朋友哭點低，一邊暗忖這首歌魅力這麼大？李正帆的編曲，表面上讓陳淑樺唱出步履輕快的節奏，但陳樂融的歌詞卻暗暗藏多少糾結，尤其全心投入職場的人，愛情總是可望不可即，心境一觸即崩。

陳淑樺的經典歌曲多，很多像是暗椿。〈愛情走過夏日街〉在《跟你說聽你說》專輯（一九八九）僅是邊陲地帶第八首，這張專輯從第一首〈夢醒時分〉就赫赫有名，〈你走你的路〉、〈傲慢與偏見〉（以上李宗盛詞曲）、〈無言的

1973

■ 李小龍七月猝死，死因迄今仍是謎。

■ 歐陽菲菲以外籍歌手身份連續兩年登上日本年終「紅白歌合戰」，為台爭光。

■ 台北牯嶺街舊書攤遷往光華商場，成為影音產品集散地。

■ 流行歌曲查禁工作，開始由警備總部接管。

■ 民歌手駐唱的知名餐廳艾迪亞開幕。

表示〉（羅大佑詞曲）一路下來都是傳唱無數的金曲，名列百萬張銷售金紀錄，為陳淑樺打通九〇年代天后之路。

童星開唱 一路摸索歌路

陳淑樺和鄧麗君一樣，從童星階段開始唱歌，但陳淑樺起步更早，九歲就灌錄過台語合輯，十五歲（一九七三）在海山唱片出專輯正式出道，次年也在歌林合輯出現，就這麼一路轉換唱片公司，包括：大三洋、寶利多，廿一歲繞了一圈重返「海山」，其實也還在摸索歌路。

「海山」時代的陳淑樺，唱的是駱明道、劉家昌的歌，也試過洪小喬、葉佳修的歌，濃烈的演歌、清新的民歌，不同門派她都試過，料理五花八門十分有趣，翻唱〈煙雨斜陽〉的隔壁是〈夕陽伴我歸〉，這種安排經常出現在同一張專輯。

「海山」四年，陳淑樺出了七張專輯，有知名度，但比起一飛沖天的鳳飛飛、甄妮，她並不搶眼，從「教父級」作曲劉家昌門下即可一窺端倪，彼時陳淑樺翻唱劉家昌的歌，卻拿不到量身打造的歌，情勢大致如此。

陳淑樺加盟EMI四海之後，接觸更加多元，譚健常〈星光滿天〉的現代節奏

《等待風起》
滾石唱片1987

感，與小軒一系列打造〈海洋之歌〉、〈浪跡天涯〉、〈口琴的故事〉，加上葉佳修〈秋意上心頭〉，新潮與古典兼而有之，為陳淑樺打通任督二脈。「EMI」後期與「滾石」合作，李宗盛、陳昇出現了，陳淑樺過往的歷練，一切似是為了迎接歌唱生命煙火燦爛盛放時刻的到來。

當陳淑樺遇見李宗盛

九歲唱起的陳淑樺，歌齡超過二十年，但音樂風格每個階段都有不同，直到《等待風起》（滾石一九八七）的苦苦摸索，到連續幾張專輯贏得「都會女子代言人」黃袍加身，才定於一尊。

「都會女性心聲」路線也是摸索而來，《等待風起》同名主打曲風格輕快，吳大衛作曲、娃娃（陳玉貞）作詞，明朗的節奏讓陳淑樺灑脫起來。但這張專輯對陳淑樺的重點是，放在第四首位置的李宗盛詞曲〈像我這樣的單身女子〉，彷彿看穿陳淑樺的心事，同時瞄準都會女性獨立自主的市場需求。

曾經有人問我 是否感覺寂寞

我不管別人怎麼說

好多事情要做 好多的日子要過

單身女子的生活還算不錯

我現在不要讓愛情擁有我

我對自己說 我要獨立生活

李宗盛在接下來的兩張專輯裡，為陳淑樺打造了〈那一夜你喝了酒〉、〈別說可惜〉、〈我只為你美麗〉、〈孤單〉，迎接〈夢醒時分〉的到來。以陳淑樺的資歷，經過了歌壇幾次曲風轉變折衝，她趕上李宗盛的創作全盛期，成為「都會女人心」的情歌代表歌手。

其實，有功於陳淑樺「都會女性心聲」形象的雕塑，同一時期還有陳昇詞曲〈美麗與哀愁〉、〈亞瑟潘的四個朋友〉、〈傷心旅店〉，陳昇詞〈明天，還愛我嗎？〉、〈日安‧憂鬱〉，鄭華娟詞〈本城女子〉，可說精銳盡出。

但明顯的是李宗盛的短切斷句唱法，在陳淑樺適合悠揚長音的歌路產生結構性衝突，紅了，就創造了流行，陳淑樺像是晚秋的楓葉，終於染紅了風光的九〇年代。

《跟你說聽你說》
滾石唱片1998

和林憶蓮歌路相逢

或許是成功的激勵，也或許是到了再度求變的契機，一九九五年陳淑樺再展魄力，〈說，你愛我〉（王治平）、〈愛得比較深〉（陶喆）走在女歌手之先，嘗試全然美式 R&B 曲風，彼時陶喆剛開始在幕後做音樂，R&B 還未時興，陳淑樺有如實驗品，大膽嘗試不同歌路。

勞師動眾，到洛杉磯錄音取經，花了兩年時間打造《淑樺盛開 Forever》專輯（一九九五），以陳淑樺這樣曾經締造過唱片市場紀錄的歌手而言，推陳出新總是要肩負更多的使命，包括市場成敗壓力與個人尋求突破，二者之間的挑戰。

等待對歌迷來說，是意料之中的煎熬，但期待的是，有沒有意料之外的收穫。這張專輯與新製作王治平、陶喆合作，確屬挑戰。陳淑樺仍以「聲音甜美度」貫穿，但呈現一種新節奏的生命力，不論新歌路有人喜歡，或有人不喜歡，陳淑樺在新意、整體製作上，交出了自己滿意的成績單。

不過，很多電台DJ把陳淑樺這張專輯與林憶蓮同年二月出版的《傷痕》比較，焦點都放在「這兩張專輯好像哦」的議題上。

巧的是，陳淑樺與林憶蓮都向美國的「節奏藍調」音樂風取經，所以，當

林憶蓮的〈傷痕〉（李宗盛詞曲）與陳淑樺的〈愛得比較深〉（陶喆曲／丁曉雯詞）放在一起聽，可以感受到好像是一位調酒師調製的。

當音樂的來源相同，剩下的就還原給歌手的唱腔表現能力，與歌詞深入人心的功力了。這時的李宗盛已轉投林憶蓮懷抱，與陳淑樺的「音緣」分手。

接著陳淑樺消失三年，再出唱片的《失樂園》（一九九八），整張專輯變得不知所云，宣傳工作也迅速鳴金收兵，此後陳淑樺就逐漸變成「只聞樓梯響，不見人下來」的傳奇。

和張清芳互有詮釋

以陳淑樺過往在國語歌壇的成績，首張台語專輯《淑樺的台灣歌》（一九九二），自然甚受注目。

李宗盛、黃建昌曾為陳淑樺創下〈夢醒時分〉登頂紀錄，但這張台語專輯，引起討論之處，在於製作人選擇的編曲方式，陳淑樺詮釋歌曲的咬字、唱腔，以及駕御力。

如果同以國語歌手兼唱台語老歌的角度觀察，有興趣的聽眾不妨比較一下張清芳與陳淑樺兩人的台語老歌。

《淑樺盛開 Forever》
滾石唱片1995

《淑樺的台灣歌》
滾石唱片1992

以兩人均選唱〈孤戀花〉而論，張清芳的〈孤戀花〉編曲雖然循著舊式規模，但層次分明，音樂性豐富，低迴的二胡前奏適切表達情境，唱腔留有餘韻，咬字清晰，幾個低音處唱詞「暗相思」、「獻笑容」表達見功力。

陳淑樺的〈孤戀花〉編曲恁思革新，以鋼琴自由派主奏，像是站在西洋吧台邊表達本土風情。陳淑樺習慣了李宗盛式的「唸歌」之後，到了需要表現音韻深長的台語老歌時，呈現出不同的風味，可以感受她即使唱老歌謠也希望改造成新派的現代感。

《愛的進行式》（一九九四）雖然重拾對陳淑樺的熟悉感，〈問〉（李宗盛詞曲）再次勾勒出陳淑樺特有的都會女性心聲，但很多歌曲都是再次收錄，而《生生世世》（一九九五）專輯，裡面夾雜著多數是淑樺早期作品，即可看出她的新作已趕不及生產線上需求。

《失樂園》之後再無新作，「滾石」數度推出精選集，訴求對陳淑樺的懷念。但《失樂園》的次年八月就推出《情牽淑樺》（一九九九），速度之快令人驚訝，陳淑樺的音樂貴人李宗盛寫了一封公開信，請滾石同事轉給淑樺。

「淑樺，一切還好嗎？但願你已從失去母親的深切哀傷裡平復過來……。」

信箋是李宗盛的親筆，開頭似將陳淑樺好久不見定調在母親過世的低潮情緒裡。

「這幾年少有機會見你，在辦公室碰見也只是擦身而過，匆匆來去。」

這幾句說明兩人已無交集，證實了「音緣」的消散。但耐人尋味的是，末尾李宗盛留下的伏筆：

「好久不見，淑樺，希望你好，我和家人問候你，想找我的話，你知道我在那裡。」

二○○三年十二月，「滾石」再出陳淑樺精選集「給淑樺的一封信」，開門見山仍是李宗盛這封信，無論文筆創作或開啟歌路，李宗盛之於陳淑樺的重要無人能取代。

《失樂園》之後的中斷之路，到底是什麼原因？其實已不重要。只是，令人感嘆的是，對情感特別執著的陳淑樺，最終〈夢醒時分〉唱出的是她自己的心曲。

要知道傷心總是難免的
在每一個夢醒時分
有些事情你現在不必問
有些人你永遠不必等

《愛的進行式》
滾石唱片1994

《給淑樺的一封信》
滾石唱片2003

音閣人手記

《失樂園》後覓芳蹤

新舊世紀交替，也開啟了復古風潮，唱片界挖空心思，紛紛在舊作上面做文章。影響所及，出現不少令人啼笑皆非的現象，陳淑樺不斷被「逼宮」，令人從期待到不忍，就是其一。

電視娛樂新聞節目興高采烈「終於訪問到陳淑樺了」。從坊間長期猜測她身體不佳，到她親自Call out「現聲闢謠」，原本該是開心的事，但透過陳淑樺力持鎮定的聲音，險些「忘詞」的現場反應，明顯感受她有如驚弓之鳥。

試想，如果陳淑樺準備妥當，她會不出來嗎？如果陳淑樺無法推出新作，當然是有原因的，又何須苦苦相逼呢？

如果只是一次亮相（如金曲獎），固然滿足了媒體的「獵奇慾」，但幕後製作水平難以控制，多少對歌壇有貢獻的歌手，在大型頒獎典禮砸鍋，頒獎典禮反成摧毀歌手的殺手。

一九九八年陳淑樺《失樂園》宣傳忽然中輟，因為那年四月高齡九十三歲

的祖母過世，帶給她難以承載的傷痛。

那年我訪問陳淑樺，對《失樂園》這張專輯她完全沒有露面，電視上只看到她在MV配合電影畫面出現，坊間因此有不少流言，淑樺說：「其實，是為了處理家裡的事。奶奶九十三歲了，她剛剛去了佛國，這事來得突然，我正在做唱片宣傳，只好放下手裡的工作。」

當時陳淑樺的祖母剛做完滿七，她說：「奶奶到阿彌陀佛西方極樂世界，我們為她做功德會、廟裡、家裡都做，我們覺得這樣對她比較好，但是家人都很累，這段時間家人都放下手中的工作，我也沒有心情再忙宣傳了。」

陳淑樺說：「原本這張專輯的宣傳還不到一段落，公司也講等過完年再做一些後續的宣傳，但是奶奶走得突然，我也就整個放掉了。」

陳淑樺與祖母感情深厚，陳淑樺說：「她的身體一向硬朗，我們家附近有山坡，我以前常陪她看夕陽。但是奶奶跌倒之後，因為年紀大了，醫生不敢給她開刀，只好坐輪椅，不能散步運動之後，身體就差很多。」

從奶奶火葬、出殯、做七，淑樺、爸爸、媽媽與家人都累壞了，淑樺說：「剛忙完喪事，在家整整休息了兩、三天，下一張專輯目前還沒有進入製作期，我還是以公司的意見為主，這段時間自己儘量先收集資料，謝謝歌迷對我的關心。」

《失樂園》
滾石唱片1998

這是陳淑樺當時說的話，沒想到媽媽隨後也離她而去，事隔多年，寫這篇文章的時候，正好傳來《失樂園》原著日本作家渡邊淳一（註❶）過世的消息，令人感觸尤深。

註❶　渡邊淳一於二○一四年四月卅日逝於東京寓所，享壽八十歲。

黃鶯鶯/ CHAPTER 6

黃鶯鶯的世界包覆著音樂，企圖穿越並不容易，她是活在自己音樂世界裡的教主，引領追隨者去到往日情懷的同時，既沉醉當前，又寄情未來。教主平日宅居仙境，不輕易示眾，信徒只能從她的音樂渴盼雨露，流行音樂唱片進化與歌手行事合一有此功力，十足罕見。

首張專輯《雲河》　1974歌林唱片

復古 復活 黃鶯鶯

唱片女王回來了！

那是二〇一二年夏末秋初，音樂國度的子民們如是奔相走告著。

那年上半驚聞中外唱將巨星（鳳飛飛、Whitney Houston）匆匆離去的腳步，步步驚心，聽歌的人心中悵然若失。下半年溽暑邊臨，儘管外面的唱片市場仍是眾荷喧嘩，內心深處傳來的是聽歌情感逐漸無依的聲音。

女王也曾不告而別，而且一別多年。晚近，雖曾驚鴻幾瞥，但多半出現在曾為她譜曲的音樂人（梁弘志、馬兆駿、陳志遠）的祈禱或追思會上，這與她再度推出錄音專輯作品，意涵自是不同。

黃鶯鶯受封為唱片女王殆無疑義。上世紀七〇年代，甫出道即以中、英文雙管齊下打造她的音樂疆域，歷年專輯雙語輪替從無偏廢，從國語傳統市場衍生專職歌手遊走主／副品牌可行性，這個特色在最新也據說是最後專輯《Tracy Lullaby搖籃曲》（二〇一二）亦維持不變。

歌手立足國語歌壇，既需唱工特性，亦需音樂個性，前者靠歌路烘焙，後者靠大膽布局。黃鶯鶯歷年藉著不斷更新門戶（歌林／EMI／寶麗金／飛碟／滾

■石油危機影響物價上漲，台北市公車票價從一元五角漲成二元五角。

■台灣省主席謝東閔推動「客廳即工廠」免稅政策，全台數萬家庭參與，農村家庭成為勞力密集加工區的延伸。

■少棒、青少棒、青棒皆獲世界賽冠軍，我國首度贏得「三冠王」。

■華視連續劇《包青天》從四月熱播至十一月，連演七個月。

石／EMI／環球），海納百川，不同門派音樂人皆勇於嘗試，起用新人亦膽大心細（如：曹俊鴻、童安格、還是吳俊霖時期的伍佰等），也形塑出新思維、新曲風的 Tracy Style 領導品牌。

勇敢嘗試如走鋼索，終因《我們啊！我們》（一九九七）女性認同兼及迷幻氣流，《為愛瘋狂》（一九九八）大地未來色彩兼及電氣碎拍，超前實驗失速就此停產。儘管唱片市場隨著世紀末崩解，但這兩張專輯如今聽來，仍屬殿堂等級之作，當日的超前，現在是零違和感，黃鶯鶯對音樂宛如做出預言。

這也是女王一別十四年，子民依舊守候，地位仍未動搖的基石。

但是，現今潮流以歌手創作為尊，前衛女王復古起來，首見翻唱專輯，眾人始料未及。她以搖籃曲為專輯概念，細選符合題旨的中外名曲，巧合的是，原唱人多已離世。

從張露〈小小羊兒要回家〉、鄧麗君〈但願人長久〉、蔡藍欽〈這個世界〉到 John Lennon（約翰藍儂）〈Imagine〉，甚至首次嘗試台語歌鳳飛飛〈心肝寶貝〉，原版南腔北調，黃鶯鶯以世界音樂風格一統基調，聲腔則回歸到最擅長的溫柔原點，在淡定吐納之間，釋出的是人生千迴百轉後的回甘，時而輕暖甘甜，時而意味深長。

黃鶯鶯這一帖〈搖籃曲〉，可以視為孩子的床邊故事，可以是撫慰大人的

《我們啊 我們》
1997

安定劑，也可以是老人床邊安養的搖籃曲。

唱片女王復出，放下了追求個人志業的前衛意識型態，無視十四年後音樂國度百變炫技的疏離，她選擇復古的背後，其實是為潰堤的現代人心鋪陳復活的到來。

追憶、著迷、未來

時光推回十四年前，每逢黃鶯鶯出片，彷彿奉上一盅茉莉香片，我們是抱著極其虔誠的心，準備好好品茗的。

同一代的女歌手，幾乎已沒有人像她這樣，當時每年能夠「準時」出片。她們都曾經叱吒風雲，如今也不是沒有實力，有的面對唱片大環境時不我予，愈趨被動；有的對於踏足未來，戒慎恐懼。

黃鶯鶯卻是「異數」。對於唱片作品這件事，有著異於常態的執著。她從不因循舊制，即使正處輝煌，也不打「安全牌」，她隨時追求新的領域。

這可以分兩方面，一是音樂，即使早期飄逸曲風已為她找到最適宜聲腔表現的票房路線，但從後來的作品可以明顯察覺，她的企圖心絕不僅止於此，也就是說，追求音樂的新路，是她賴以呼吸的養分。

選擇唱片公司也是如此。唱片公司的產銷通路對一位歌手的成敗有著關鍵作用，尤其在順境中，人往往因循下去，黃鶯鶯卻保持覺醒。她可以在票房長紅的情況下，為了追求更寬廣的音樂空間，毅然更換東家（從「飛碟」投效「滾石」即為一例），雖然此路充滿未知數，卻執迷不悔。

黃鶯鶯的作品歸納起來，「追憶、著迷、未來」是她一以貫之的三部曲，到《為愛瘋狂》專輯（一九九八）清楚浮現出黃鶯鶯這些年來主導製作權之後所追尋的靈魂族譜，標題曲〈為愛瘋狂〉穿梭古今、堆疊狂亂的情緒，彷彿是三部曲的序曲。

這張專輯裡〈天使的指紋〉、〈日落大街〉的主題是「追憶」，這種感覺我們在黃鶯鶯《寧願相信》專輯（一九九三）裡俯拾即是。

「著迷」的主題這張專輯出現在〈雙面情人〉、〈Tell me something I don't know〉，像是《春光》專輯（一九九五）的延伸。〈咫尺天涯〉、〈地心引力〉、〈夜空〉是黃鶯鶯這次展現的「未來」，其實，每張專輯黃鶯鶯都有一些前衛另類歌曲，開拓她的歌唱之路。

黃鶯鶯不退流行另一個關鍵是她敢於啟用新人，〈夜空〉的作者章世和首度發表作品，也讓人想起優雅的Tracy努力適應〈大學生〉、〈北風〉的搖滾，當年她慧眼識英雄，啟用新手吳俊霖（伍佰）的盛事。

《為愛瘋狂》
環球唱片／翠禧音樂1998

無論是結合視覺搖滾的〈咫尺天涯〉，展現印度式曲風的〈地心引力〉，將Drum & Bass轉換成流行樂的〈夜空〉，乃至抒情的〈天雨〉、〈我們都錯了〉，黃鶯鶯反覆傳頌著「追憶、著迷、未來」，讓聽者有如催眠般進入她精心鋪陳的世界。

領導品牌的優勢與負擔

很多人從有聽歌的記憶開始，字典裡就有黃鶯鶯。一九九八年之前，黃鶯鶯定時交出成績單的這份敬業心力，做為一位聽眾，有著無名的感佩。其中，我們隱約可以體察，在各種主客觀因素下，這樣一種持之以恆的背後，需要凝煉多少的能量。

就片論片，《我們啊！我們》（一九九七）其實應該看做是前一張《花言巧語》（一九九六）的續篇，有些歌曲在專輯裡的地位，有著「對照」的作用。如〈思念一個陌生的人〉、〈天堂太遠〉，在上一張也都可以找到類似的實驗性作品。

黃鶯鶯在自己的唱片製作上，有著絕對的主控權。也使得晚期（九○年代）她的專輯，除了因應市場需求的歌曲之外，前衛曲式也有固定的比例。這一

點，應是身為領導品牌的矛盾之處，開路先鋒可能造成曲高和寡，但追求進步始終是黃鶯鶯的音樂靈魂，擺盪在市場認同之間，常令人為她捏把冷汗。

在《我們啊！我們》裡，可以感覺到以往熟悉的黃鶯鶯（如：情雪、若沒有你、寄夢）比較少了，若謂這一時期市場流行虛無縹緲的「氣音」，黃鶯鶯《天使之戀》（一九八二）更是開山祖師哩。

《我們啊！我們》直到聽見〈明瞭〉，才找到熟悉的黃鶯鶯，〈明瞭〉別出心裁，黃鶯鶯與陳小霞以國（清亮）、台（低沉）語交錯對唱，最難得的是，兩個女聲以悲憫沉澱的聲腔，唱出了世紀末關於女性的救贖情懷。「女人的心女人最明瞭」，這樣的互信互愛，豈是眾多「女人為難女人」的屬氣所能比擬的？

黃鶯鶯的演唱會

黃鶯鶯用唱片寫傳奇，一度在《為愛瘋狂》嘎然而止。識者常將她定位在錄音歌手，唱現場似非她的強項，二〇〇四年八月終於等到了黃鶯鶯在台北國際會議中心開演唱會，這令我聯想起張愛玲。

晚期的張愛玲已成不食人間煙火的符碼，如果黃鶯鶯也像一般歌手那樣，在演藝圈生張熟魏的話，也就不足以承載她的歌曲一貫予人「山不在高有仙則

《我心深處》
歌林唱片1974

靈」的印象。

但黃鶯鶯不食歌壇煙火久了，原本只緣身在此山中，舊雨新知如果想起，藉著CD追尋她的足跡，倒也成就了一樁傳奇。忽然仙女要下凡來開唱，那種感覺就像張愛玲如果也在人來人往的西門町辦起簽書會。

尤其先看到黃鶯鶯在電視節目裡為演唱會宣傳，正題少得可憐，卻必須配合四周俗趣圍脫節的反應，更有落入紅塵的不忍。

各式各樣的演唱會，有的看偶像，有的看熱鬧，即使懷舊，也有不同的感受。二〇〇四年那一次黃鶯鶯演唱會有她匠心獨運之處，在於她抽絲剝繭，背後釋放龐大的能量。有人用照片寫日記，黃鶯鶯是用唱片寫她的歌唱生涯，她的演唱會一如編排一張拿手的CD，呈現獨特的氣韻。

開場〈為愛瘋狂〉，這是黃鶯鶯距離開演唱會最近的一張唱片主攻歌，但也有六年之久了，緊接著〈時空寄情〉點出進入時光隧道，而後她唱〈漫長的等待〉也寓有深意，大家真的都等太久了。

黃鶯鶯經典曲目多不勝數，有的是一定要唱的，例如〈哭砂〉，放在這裡也說明了演唱會雖多，看到黃鶯鶯是需要耐心等待的……

你是我最苦澀的等待

讓我歡喜又害怕未來

你最愛說你是一顆塵埃

偶爾會惡作劇的飄進我眼裡

寧願我哭泣 不讓我愛你

你就真的像塵埃消失在風裡

⋯⋯⋯⋯⋯

要從那麼長的歌唱生涯，那麼多的成名專輯裡，挑選出卅首左右一場演唱會時間的曲目，黃鶯鶯除了她非唱不可的經典金曲，其實很快就發現，有不少唱片主攻歌並未入列。黃鶯鶯選歌，一如張愛玲鋪排一場悲歡離合，尤其在進入尾聲之際。

通常演唱會都會選一首熱鬧的歌曲，在間奏時做為介紹樂隊之用，但黃鶯鶯演唱會選的是〈雁行千里〉。這首年代久遠，近乎失傳的歌，怎麼會放在這個重要的連結位置？等黃鶯鶯介紹過樂隊，緊接著開口唱的第一句是：

怎麼能再將你挽留？

盼望你再回來⋯⋯

這歌詞呼應的情緒，多麼令人動容。隨後她唱 encore 前的最後一首歌〈如何能把你挽留〉，這是《幾朝風雨》（一九八四）專輯裡的副歌，但在此處，黃鶯鶯的用意盡在不言中。

正因如此，黃鶯鶯的演唱會跳脫了一般歌手懷舊的選歌模式，沒有唱七〇年代的成名曲〈雲河〉、〈我心深處〉，她以九〇年代的重要歌曲為主要骨幹，大體以「飛碟」、「滾石」時期為主，兼及「EMI」，每唱一首成名曲，觀眾就跟著跌進記憶深處，也令人不勝唏噓，九〇年代兩大唱片龍頭，經營出多少膾炙人口的好歌，那個美好的年代，如今只能隨歌追憶了。

二〇〇三年初以來，演唱會市場進入復活期，還能唱的巨星級歌手都像挖寶一樣被挖了出來，紛紛都開了暌別多年的首度個唱，黃鶯鶯差不多是最後一波了。這真的是很殘酷的現實，禁得起舞台、票房雙重考驗的巨星不多，有的懷舊一次就夠了，相見不如懷念，也有很多心有餘力不足，無法復出的，顯示巨星歌手經過漫長等待，市場終於回春，還有能力風雲再起的真是彌足珍貴。

黃鶯鶯演唱會以縝密的心思鋪陳，帶來的是餘韻繞梁的細膩感觸，但面對歌壇的紅塵俗世，黃鶯鶯如何自處？如何保有仙樂飄飄，同時接受市場考驗？要看她再次開唱，只能耐心「漫長的等待」，到底有多漫長？君不見相隔十四年女王才再度出巡，以她的執著品牌，實在不足為奇。

黃鶯鶯與愛犬 pi. pi.
照片提供／黃鶯鶯

音樂人手記

二〇一四年九月中旬，和黃鶯鶯的一個下午茶，距離《搖籃曲》她來電台受訪，又過了兩年。這天台北秋老虎依舊延續整個夏天的異常炎熱，Tracy的談吐卸下了大街上的煩躁，透著一股舒適的沁涼。

——現在在忙的是？

黃：這兩天在忙重新format舊電腦，也在適應新蘋果Mac-Pro，這些東西更新的速度很快，我上次才買的iPad周邊配件就不生產了，助理跑遍地下街才買到。

——時間好快，上次見面又過了兩年。

黃：我現在對時間的體會是，一天一天的時間過得好慢，但一年一年卻覺得過得好快，一轉眼怎麼一年就過去了。

——音樂作品呢？（很多人都很關心這個問題吧？）

黃：聽音樂還是我每天最大的樂趣，我買了很好的耳機，一戴上不知不覺就是大

半天，就算外面失火也不知道（笑）。現在透過iTunes，音樂取得型態完全不同了，變成單曲的時代，當然也有人回頭去聽黑膠，享受數位無法提供的溫潤質感。

——你還會出新歌嗎？

黃：其實沒停過，只是我的速度太慢。（的確，上一張《搖籃曲》推出之前，據說從五十多首歌裡精挑細選，錄好放置五、六年。）

——你一路以來都跟這麼多優秀的創作人合作，就歌手而言真是很讓人羨慕，他們也都願意把最好的作品交給你詮釋。

黃：自己想想也真是幸運啊，第一張唱《雲河》，跟當時我在唱西洋歌曲的背景完全不搭調，但劉家昌找我，成為我跨入國語歌曲領域很重要的橋樑。在那個階段，我還唱到了王福齡〈愛的淚珠〉，他是〈不了情〉、〈今宵多珍重〉的一代宗師，我真是何其有幸，我在錄〈愛的淚珠〉第一遍就落淚了，那樣的音符情境自然催化，讓人情不自禁，一首好歌就是這樣。

——早期是名家大師造就了你，但隨後你卻很大膽唱新人寫的歌？

《雲河》
歌林唱片 1974

黃：哦，到了「寶麗金」，公司給我〈只有分離〉這首歌，當時曹俊鴻還是新人，他這首歌原是要給一位在 piano bar 合作的女生出唱片，但公司卻把歌交給了〈只有分離〉的製作人何慶清，當時不知情的我，沒讓他們失望！〈只有分離〉我以自己的感覺唱得氣勢流暢，幾乎一氣呵成的完成了。

——〈只有分離〉讓你和曹俊鴻的合作一炮而紅，當時我在當兵快退伍，所有人都在唱，卡帶不斷 repeat，印象太深刻了。

黃：那時剛好有「綜藝一百」排行榜，透過張小燕生動的報榜帶動一股熱潮，整個唱片圈人才輩出一片好景，林慧萍〈往昔〉、丘丘〈就在今夜〉都在同時出頭。

——台語歌曲也一樣受惠，〈惜別的海岸〉（江蕙）、〈心事誰人知〉（沈文程）、〈一支小雨傘〉（洪榮宏）、〈行船人的純情曲〉（陳一郎），都透過「綜藝一百」風生水起，廣為人知，而你再度演唱曹俊鴻另一首〈時空寄情〉趁勝追擊。

黃：〈時空寄情〉音很高，對我來說唱得並不輕鬆。這要特別提到當時剛製作的音樂人馬兆駿熱忱專業的態度，為《天使之戀》這張專輯打造了「綜藝一百」連續十三週冠軍的傲人紀錄。當時的「寶麗金」其實只是製作公司，發行還是交給

「金聲」，後來又成立了一家「齊飛」。

——小小的製作公司，卻擁有妳、劉文正王牌歌手，創造出這麼多影響華人音樂的金曲，怎麼辦到的？

黃：當時曹俊鴻還沒開始製作，〈只有分離〉（製作人是何慶清），而「寶麗金」後來很多張專輯，譬如〈紫色的水晶〉、〈幾朝風雨〉、〈擁抱〉都是馬兆駿製作的，當時「寶麗金」就他和童安格、洪光達幾個人，真不簡單。

——而妳在「飛碟」時期穩定持續擁有超級金曲，譬如〈來自心海的消息〉、〈哭砂〉、〈讓愛自由〉、〈夢不到你〉、〈留不住的故事〉、〈心泣〉、〈日安我的愛〉，而〈雪在燒〉復刻未出之前，在二手CD市場一度破萬元台幣，身價驚人。「飛碟」如此高峰，五年後妳還是毅然投入「滾石」。

黃：「滾石」每一個音樂人風格又是不同，羅大佑覺得我的形象就是曖昧，有很多的模糊空間，大佑為我寫的歌就叫做〈曖昧〉；陳昇為我做了半張專輯，他工作需要紅酒醞釀情緒，而且要那種廉價紅酒才有fu，而我是不喝酒的人，他幫我寫〈大學生〉我幾乎是用叫的唱，我以為我們是不搭軋的兩條平行線，他也聽我講心情故事，但伍佰的曲子好了，陳昇卻遲遲交不出詞，直到那天非錄不可了，

《雪在燒》
飛碟唱片1987

《讓愛自由》
飛碟唱片1990

我看到陳昇〈黃金色歲月〉歌詞，才唱第一首就掉淚了，原來我的故事他都聽進去了，那個大時代裡，有著我們那一代父母親的身影。

——我喜歡陳昇為妳寫的〈我曾愛過一個男孩〉，從愛戀、離家到對方兒女成群，人生三部曲，畫面感十足，感人又動人。

黃：在我看了詩人作家陳黎的〈晴天書〉裡其中一段「我曾愛過一個男孩」，我非常喜歡，在詩人認可之後，陳昇才開始譜曲的。

——李宗盛呢？跳槽「滾石」一半以上是為了跟他合作吧？

黃：他是幫我寫了〈寧願相信〉、〈東城十里外〉，他那時一直希望有更長的時間能讓他重寫，他一定能寫出更好的歌（藝術家的矛盾吧？）　Sam（滾石總經理段鍾潭）聽主打的〈寧願相信〉，Sam說他聽不出還可更動什麼，如果要再強化的話，那就加進李宗盛和我一起男女對唱？

——妳唱過的金曲無數，很好奇妳自己最喜愛的是哪一首呢？

黃：（怔了一會兒）真難回答吔，或許此刻一直溜進腦海中的〈葬心〉可以算是吧?!它代表中國上海風，它代表新古典樂風，有跨越兩個時代的聲音挑戰……它有絕美女性悲劇背景……小蟲不愧是鬼才！真是佩服，我是幸運的，唱到不少

專業音樂人的經典。

和Tracy聊天的下午，回去重新再聽〈葬心〉，前奏的弦音與聲息有如蝴蝶翩然的呼應，然後節奏再進來，及至第一句起音，千迴百轉，間奏再加入吉他，中西合璧，聲腔鋪陳陳字字句句歌中有嘆這般迷人，唱活了阮玲玉的心境。忍不住反覆聆聽，我想我懂了Tracy將它視為瑰寶的心情。

《春光》
1995

《花言巧語》
1996

黃鶯鶯的話

注重創作、尊重歌手、熱愛流行音樂的祖壽，

有一對世界上最棒的喇叭音響──他的耳朵！

多年來，他細膩的評論、敬業的觀點，至今仍不斷的讓我感到驚訝⋯⋯。

其實，就連出片無數的我，也曾經因閱讀到他的評論，受到莫大的激勵⋯

「要把音樂作為自己生命中最值得追求的事」。

費玉清 / CHAPTER 7

一套西服，一杯白水，費玉清典樸風格從未變過，勤懇面對唱歌的態度更是他魅力所在，唱起每一首歌：起音、滑音、轉音、拉音、顫音，舖陳、吐吶、收尾，如同藝術工匠織錦緞，一絲不苟，這也解釋了無論年代的市井俚俗曲風，到費玉清口中總能去油除膩，雅俗共賞。

首張專輯《我心生愛苗》　海山唱片1977

演唱會時代分水嶺

二〇〇二年七月的一個周末，我在新加坡看費玉清演唱會。那時台北還沒有小巨蛋，坐在新加坡室內體育館，想著費玉清如果在台北，這場演唱會要怎麼開？

無論是新加坡室內體育館，或香港紅磡體育館，都已發展成活絡當地娛樂文化的重鎮。費玉清是台灣生產的「歌神」，但為什麼，在台灣，看不到自家歌神的演唱會？

「紅磡」不用說了，當紅的大牌在那裡發揚光大，而資深的唱將也有一席之位，葉楓（註❶）六十五歲首次登台（二〇〇二年四月）之前，在越洋電話中告訴我：「就是因為在『紅磡』，所以我才答應出來唱。」

這是一種硬體設備帶來的尊重感，我在新加坡室內體育館後台的長廊，看見他們把曾在那裡舉行過演唱會的歌手海報鑲框，一字排開整齊掛在牆上，那一年的張學友、孫燕姿，前一年的張惠妹、劉德華、郭富城，為新加坡的流行文化留下了歷史見證。

像費玉清這樣的一位歌手，你很難想像，新加坡是他首度公開售票的大型

■各種型式民歌演出如雨後春筍，新格唱片開辦第一屆「金韻獎」比賽，形成歌壇創作人與歌手嶄露頭角的新管道。

■鳳飛飛四月跳槽中視主持《你愛周末》，廣受注目。

註❶ 一九六〇年代巨星，能演擅唱，尤其她主演的電影，由她本人演唱插曲；代表作有〈好預兆〉、〈神秘女郎〉、〈小窗相思〉、〈情人山〉、〈晚霞〉、〈空留回憶〉、〈我有個好家庭〉等，後輩歌手翻唱不絕。

個唱。

那一晚，一首接一首伴隨我們歷經童年，伴隨爸爸媽媽走過那些值得回憶的年代，甚至奶奶阿公耳熟能詳的歌曲，都透過費玉清重現，費玉清也在這樣的演出中找到身為歌手的價值感。

費玉清在演唱會中說：「不但唱給各位聽，我自己也很陶醉」。那一晚，費玉清回旅館途中，口中都還輕哼著小曲呢。

風華再現老歌回春

每一個時代的歌，都有隨著它一起成長的人。當時你可能剛進小學，也可能升上中學，若干年後，你已步入中年，不論成家立業，或看盡人生，這些伴隨成長記憶的歌，在年輕人來看或許已老，但在你心底卻是喚回當年永遠的青春之歌。

二○○二年八月是一個翻轉流行音樂史的重要里程，青山、甄妮、費玉清、蔡琴、張鳳鳳（出道先後序），在台北國父紀念館以「風華再現」為名，合作經典老歌演唱會。

這次的演出既屬空前，亦堪稱絕後，因為他們五位在海外都是獨當一面的

《何日君再來》
華納音樂2003

個唱歌手，集合在一起是主辦單位民生報面子夠大，當時台灣長年沒有適合演唱會場地累積的惡劣硬體環境，也是歌手們願意集結測試市場水溫的因素。

史上罕見的巨星歌手同台，觀眾識貨極了，首開兩場一下子就售罄，於是再追加一場，這三場票房秒殺的震撼，自此開啟了業者挖掘資深歌手開個唱的大門。

輕送掌風　費玉清悠然跨界

每位歌手出道，紅與不紅，能紅多久，除了關乎個人才情，以及所謂的機運，還受到流行曲風氛圍的牽制。費玉清第一張專輯《我心生愛苗》（一九七七），正是民歌開始捲起浪潮的階段，剛出道的費玉清，如同小魚兒逆水行舟。

七〇年代中葉校園民歌崛起，固然是六〇年代歌壇聲色之娛的反動，但雙方仍重疊交戰，互爭盟主。受限於出身、形象、歌路，從民歌跨界流行談何容易。

一九七七年，洪建全基金會的三張《我們的歌》合輯開路，一九七八年新格「金韻獎」合輯開始收割，然後海山《民謠風》合輯趁勢撒網，交互哄抬，重

點在民歌手像雨後春筍打開名氣，串連成一張綿密的歌壇新通路。

費玉清在這種氛圍下出道，他承接流行歌壇「劉派」（劉家昌）的強弩之末，但主導整個六〇年代潮流的劉教主也不是省油的燈，無論國民歌曲〈晚安曲〉、轉音見長的〈白雲長在天〉點滴挹注新人費玉清，終於在史詩大器的〈中華民國頌〉配合時代氛圍（如同民歌〈龍的傳人〉），揮出全壘打，將費玉清送回本壘。

從歌壇發展軌跡來看，與其說劉派造就了費玉清，不如說費玉清難得一見繞梁三日的音色延續了劉派的歌壇大業，於今更是碩果僅存。費玉清演唱會（二〇〇七）幾乎未選劉派曲目，唯一一首〈梅花〉，費玉清清雅的華爾滋，卻能唱得全場群情激昂，唱腔已臻爐火純青，遇耳即化，不愧是跨越民歌洗禮的流行傳人。

費玉清出過各式專輯，晚近以經典老歌為主，更首度錄製民歌專輯，費玉清從校園民歌的代表作之中，精選適合他音色發揮的曲目，也有不屬於純民歌那一派的銀霞〈你那好冷的小手〉（一九八〇）被挑中，可以看出費玉清選歌的視野與功力。

從一九七七年出道至今，費玉清在整整卅年後推出《青青校樹》專輯，當年出道吃過民歌風靡一時的苦，卻不因人廢歌，費玉清以經過千錘百鍊的聲腔，

《浮聲舊夢》
華納唱片2005

唱出民歌手更深層韻味，費玉清輕送掌風，為民歌與流行跨界做出最佳示範。

費玉清 公有財歌聲

費玉清第一張唱片《我心生愛苗》（一九七七）踏入歌壇，前面十六年，費玉清出版唱片的頻率與銷售，一直保持長銷紀錄，但隨著歌壇風潮改變，費玉清轉入電視綜藝頻道。

進入新世紀，當現場演唱時代再臨，費玉清以他玉樹臨風的儀態，款款深情的歌喉，能唱能模仿的表演模式風雲再起，不僅重返唱片市場，演唱會也從二〇〇二開辦，連續從北到南場場客滿。

以費玉清連續十一年（二〇〇三至二〇一三）全台演唱會，每年四月下旬從台北起跑兩個月，巡迴台中、高雄、新竹、台南、中壢各地，每年十七場至十九場，十一年共計一百六十六場，人數六十七萬人次，總票房九億五千萬台幣，這項「驚世紀錄」歌壇無出其右。

費玉清每場唱到最後安可曲，觀眾們都擠到台前，爭相與費玉清握手，形成台前黑壓壓一片人海，室內演唱會辦到最後變成超大型歌友會，這也是絕無僅有。年輕歌手的場子熱情吶喊不足為奇，費玉清的觀眾大多是年長一輩，這些阿

叔阿嬤懷抱著赤子之心，湧向台前，動力驚人。

這時的費玉清，已經唱了三十七年的歌手，而且演唱風格始終固定，在台灣喜新厭舊的歌壇，非但不隨著時間流逝而過氣，反而從實力派兼具中年偶像派，他是怎麼辦到的？

費玉清把他的歌聲從「公有財」角度出發，是他獲得人心的最大基石。費玉清清楚自己的定位，他總是盡量蒐羅大家耳熟能詳的歌曲，用他那似水流轉的歌喉唱出款款深情，以音樂節奏分門別類，以組曲方式串連，讓聽歌的人獲得最大的滿足。

他的演唱會從不標榜自己，他把自己的成名曲濃縮在最後一個單元裡，反而到了安可時，點唱他其他金曲的聲音此起彼落，在物超所值與意猶未盡之間，取得微妙的張力。

聽老外的節奏需要學習融入，在演唱會裡，費玉清唱起拿手的小調歌曲，人心隨著旋律自然慰貼，那是打從娘胎的血脈聽覺，就像無須學習怎樣拿刀叉吃飯，筷子是你我飲食最自然的工具。

費玉清還特別將轉音的技巧以清唱的方式展現，如非爐火純青的歌藝，哪一個歌手敢這麼做？而在費玉清的示範裡，我們體認到他研習歌藝的認真，對自己行業的敬重。

《青青校樹》
華納音樂2007

費玉清的感情秘密

費玉清能夠打破台灣演唱會場次／年度出勤最高紀錄，祕訣到底是什麼？

費玉清像守著女人年齡最高機密一般，守著他永保長青、賣座長紅的祕密。

藝人各有類型，有人緋聞滿天飛，提供媒體八卦之用。費玉清完全相反，生活低調，除了演出，幾乎不與外界接觸，他個性內斂低調，把情感都投射到歌曲裡，他真是華語歌壇稀有的奇葩。

老歌人人能唱，有人說，費玉清的歌聲植根人心，在於彷如無性般的純清。費玉清能夠無遠弗屆，也在於他有辦法數十年維繫著細水長流的嗓音，彷彿不曾變質過。

如果費玉清是一項品牌，外觀、造型數十年如一日，不論你何時切入聽歌的世界，永遠可以找到最初的記憶。除了宣佈演出，他絕少出現在媒體，所有藝人曝光的生存法則在他身上統統失效，反而形塑出難得的神秘感。

尤其感情生活，更是幾乎不曾出現在費玉清的字典裡，也使得費玉清彷如肉身菩薩，與他的歌聲結為一體，成為世俗紅塵的不沾鍋。

但是，一如費玉清常在演唱會裡強調的，過往的這些經典歌曲，總讓人想

起當時的自己，是在歡喜談著戀愛？還是為愛苦惱難過？而費玉清選的歌，往往用字遣詞情意至深，難道唱歌的人心中沒有一絲羈絆？

多年來，費玉清情緒控制爐火純青，幾乎罕見他流露真情。矛盾吧？費玉清化身使者，唱盡人們心中的悲喜酸甜，自己的感情卻像船過水無痕，而且到密不透風的地步。

「款款深情」（二〇〇四）演唱會，費玉清選了一首〈只要你的心〉，無人翻唱過這首潘秀瓊原唱的早年南方小曲，歌詞裡強調金銀難買真心，在費玉清的歌聲裡道盡現代情場的現實。

費玉清唱來百轉千迴，卻也文風不動，想藉此偷窺費玉清的感情世界好像很難。

但他在「脈脈聲情」（二〇〇六）演唱會，唱台語〈繁華攏是夢〉的時候，居然隱含淚光，尤其是他一遍遍唱副歌那句：

人若是疼著一個無心的人……

哀戚傷感油然而生，我們若是愛上一個無心的人，最終的結局難逃繁華一場空，這是唱歌的人難得一見的真情流露嗎？還是聽歌的人聽得入神失魂？

費玉清有本事真情引人入神，但尾音一落，他開口介紹下一段曲目內容，仍一派輕鬆發落，心境彷彿一塵不染，他的感情似乎只發生在唱歌的當下，演唱

《情話綿綿》
華納音樂2008

會結束，費玉清揮揮衣袖隱身台後，彷彿不帶走一片雲彩。

後台素淨一如其人

費玉清宣佈二〇一三年是最後一次台灣巡迴演唱會，其實我並不感到意外，因為二〇一二年在台北演出之後，我到後台看他，他就已經在尋覓漂亮的退場身影了。

每年費玉清固定台灣巡迴演唱會，北中南一站又一站，二〇一二來到連續第十年，可想而知，有多少歌迷老朋友們每年等著和費玉清一年一會。十年持續不斷的紀錄，我一定要當面表達對費玉清的敬意。

費玉清的後台，素淨依舊，一如他這個人，即使演出之後，也絕無喧嘩。

他的休息室除了經紀人奚宜，別無他人，一見老友，不只是握手寒暄而已，他立刻坐下來暢談一番，小哥說：「現在能好好聊上一聊的人真不多了。」

他對我說：「人生無常，沒有什麼是永遠不變的，當你在常態下，反而要去想怎樣的轉身，那才是不容易的事。」

我一直在想費玉清話中的深意，他說十年是一個美好的紀錄，但再美好的事也有結束的時候，問題在什麼時候？雖然費玉清的決定來得快了些，以他的狀

態依然長青，歌迷尤其長輩們必然悵然若失，不過，歌迷們也不要太擔心，費玉清只是暫時結束台灣每年的巡演，並非全面引退。只是，台灣近年無論流行音樂或電視圈，資深藝人的空間明顯受到壓縮，費玉清的感觸格外深刻，其實凡事低調的他看在眼裡，悄悄為自己退場身影鋪路更是必然的事。

最終回餘音未了

「二○一三台灣巡迴最終回」，費玉清好像公務員累了想休息了，連續十一年的聚會散席雖然難捨，但不難發現他心細如髮，留下來的餘音未了。

費玉清為什麼一開場選唱羅文的〈朋友一個〉（一九八八）？是什麼讓一向表演穩定度高的費玉清心境起伏，首場甚至哽咽重來？答案在開始的歌詞裡……

朋友

讓我擁有一些感動在我心中

挫折中帶來的傷痛

都已經被你趕走……

「演唱會之王」費玉清當之無愧。十年前演唱會市場來臨，但是像跑馬拉松年年巡迴全台，深入的城市與場次之多，他像照顧老友一般，唱他們心裡想聽

費玉清演唱會的後台，素淨依舊，梳妝台上也同樣工整。（攝影／王祖壽）

的，觀眾已經是他的朋友，一期一會，堅如磐石，知音也陪他一起度過風雨，尤其是母親去世以後，費玉清心境更加孤單，自是難捨「朋友一個」。

費玉清的核心價值在細水長流的情感，這次還藉鳳飛飛思夫情切的〈想要跟你飛〉（二○○九），唱出對母親的思念：

你那裡需要有人陪

你那裡有沒有人能聊天

這兩首歌也收錄在《只想聽見費玉清》專輯（二○一三），七○年代出道的歌手中，費玉清是至今每年仍有錄音室作品的異數。音樂載體蛻變的年代，我在費玉清演唱會現場目擊購買實體CD的人大排長龍，精湛的歌藝仍突破市場重圍，事在人為。

致力承傳老歌，既是他演繹的強項，也流露他對人對歌的感情。他是唱紫薇、姚蘇蓉、鄧麗君、鳳飛飛最多的人，也在演唱會裡不斷唱周璇、姚莉、白光、李香蘭、吳鶯音、葉楓……的歌。

可惜的是，費玉清自己的經典卻唱得少，模仿他成名的後輩如果有心，就該多承傳他的絕版曲目。

最終回的最後一首歌，費玉清唱了〈重逢〉，是預告後會有期嗎？但不是姚莉的〈重逢〉，也不是崔萍的〈重相逢〉，費玉清選的是劉文正一首歌林時期

冷門的〈重逢〉，向消逝而美好的同一年代風華致意，盡在不言中。

費玉清為自己也為華人歌壇建立了絕無僅有的風格地位，他的唱腔既有他獨特的風格，更吸取百家精髓，將不同門派唱法優點透過他天賦音嗓融會貫通，不僅抒情歌曲、小調歌曲、大氣的愛國歌曲，講求氣口的台語歌曲，他都唱得恰如其分。早期進入歌壇求取功名，晚期回饋歌壇，但求把好歌傳承下去，費玉清既是最會投資房產的巨星，也是最淡泊名利的巨星。

音閱人手記

在後台聽　費玉清說故事

費玉清在演唱會裡唱了一首〈等一個人〉，我第一次聽到這首陌生的歌，是在費玉清十年前準備開始舉辦巡迴演唱會前，有一晚，他要到孔鏘家練唱，我聞風而至，孔鏘家在台北一處加油站旁，有一個房間全部都是鍵盤器材，孔鏘一面彈奏，費玉清唱著唱著就唱起了「等一個人」。

奇怪，這是什麼歌？詞意直白，沒什麼學問，旋律行雲流水，非常芭樂，

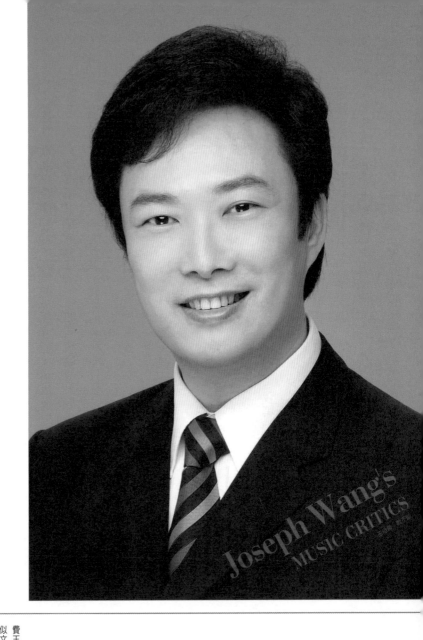

Joseph Wang's
MUSIC CRITICS

照片提供／奚宜

這是他最滿意的照片。

似文風不動，卻也暗藏不同，

費玉清的造型多年如一日，看

但費玉清唱出來是這麼好聽。我從來沒聽過的一首歌，馬上就問小哥，這才曉得原唱人是林淑容，這麼冷門的歌，費玉清卻注意到了，而且把它學起來，真是一本老歌活字典。

可是費玉清當年的演唱會卻沒有唱，可能準備的曲目多，過濾挑選沒唱到，這次「二○一三台灣巡迴最終回」終於唱到了，在唱之前，他先唸了一遍歌詞，他說這是一首根據人性寫出的單戀之歌，人在年輕時，誰沒有單戀過同學、同事之類的事？

　　我就是為了等一個人

　　忘了自己的青春

　　誰叫我曾經答應過他

　　等白了頭也不負心……

在後台，我以玩笑口吻提起這首歌樓梯響了好多年，終於聽見天日了，小哥倒講起了一段遠方親戚的故事。

故事女主角年輕時在一家小醫院擔任護士工作，與醫師日久生情，兩人時常在河邊談心，相處久了，即使下班早晚不一，已有不用約時間的默契，誰先到就等誰。

兩人真心相愛，可惜的是，醫師已有家室，日久自覺愧對雙方，陷入內心

交戰。這時出現另一位不知情的醫師追求護士，幾經周折，護士也就嫁了，婚後亦生下兒女，但始終未能忘情，兩人仍趁空相約河邊敘舊，藕斷絲連。

這對雙方都是一場磨難，故事到後來，若干年後，有一天，費玉清返家，看到家人在陪著她燒掉一些照片、信件，當時費玉清沒有多問，後來才知道是護士的丈夫過世，她決心將過往化作灰燼。費玉清講起這段故事彷彿歷歷在目，感嘆造化弄人，他還說了另一段故事。

有一位日本老先生常來台灣，身邊總有一位年輕女子陪伴，他們遊山玩水，所到之處大家總以祖孫看待，直到老先生突然不能來了，女子著急打聽，才知他突然病倒已無意識，被家人送進養護所，女子立即飛往探視，老先生的家人並不認識她，草草就將她打發。

後來老先生離世，家人從遺囑才知女子是老先生的一段黃昏之戀，女子前往祭悼時，老先生全家人含淚跪謝，感謝她帶給父親生前的美好時光。

我沒有問小哥，這故事從何而來？印象深刻是小哥講故事的神情淡定，但卻像雕刻在他的心版上，在現在這樣一個情速食，背叛像家常便飯一樣的世代，無私的愛大概都像神話一般吧？

還記得費玉清曾翻唱潘秀瓊冷門曲目〈只要你的心〉嗎？小哥在最終回僅以二胡伴奏，再度清唱了一段，念念不忘，從他講的故事，也多少能體會他一向神秘的感情觀。

張國榮/ CHAPTER 8

歌壇星光無數，但能稱為巨星的，必然在表演技
術與品味上，帶動風潮形成一種典範，在個人魅
力與能量上，具有統領人心的強大磁場，獨一無
二，無遠弗屆。
繁星能否成為巨星，從人們的渴望殷盼最能驗
證，很多曾經耀眼的星星，最後失格不如不見。
巨星之所以讓人懷念，在於價值無法複製，失去
了，從此僅供追憶，永難再現。

首張英文專輯《I Like Dreaming》　香港寶麗多1977
首張粵語專輯《情人箭》　香港寶麗多1978
首張國語專輯《英雄本色當年情》　滾石唱片1986

張國榮的風情與感情

在一望無際的塵土中，連接遙遠地平線彼端，薄薄地覆蓋著彷如一線的灌木，整個大地形如一片焦土，一線灌木的側邊，唯一的一棵高樹佇立，但也只剩下了枯枝，姿態孤傲的佇立在荒涼的天地間。

Leslie 獨自走在這樣的荒漠裡，我們看見的是他的背影，他已走到地平線邊，彷彿頭也不回的離我們遠去。

這是張國榮二〇〇一年最後一張粵語專輯的封面，封面的意象如此蒼涼，在蒼涼的大地上，印著一行斗大的專輯名稱：「Forever」。

二〇〇三年愚人節那天，張國榮用戲劇性決斷的方式遽然離去，驚嚇的我們，寧願張國榮的最後遺言就是這斗大的「Forever」，而不是據說他在飯店借來紙筆寫的「Depression」。

這張專輯，是我在香港尖沙咀的一家唱片行買的，我並不是張國榮的歌迷，購買動機純粹來自專輯裡他唱了這首歌〈月亮代表我的心〉。

張國榮早在一九九七年復出歌壇香港演唱會裡就唱過〈月亮代表我的心〉，彼時也是他第一次向他的親密愛人公開表露心曲。四年之後，這樣一首國

1978

■ 南北高速公路全線通車。

■ 開放人民出國觀光，中正機場正式啟用。

■ 台灣唱片產業總銷售額首度超過十億台幣。

■ 十二月美國總統卡特宣佈，隔年一月一日將與中共建交，元旦起中美斷交。

■ 民生報二月十八日創刊，銷量最高曾打破五十萬份紀錄，開啟台灣傳媒影劇新聞新局面。

語老歌再度出現在他的粵語新專輯裡，意義自是非比尋常，當然有理由聽聽看。

做為獻給親密愛人的衷曲，張國榮果然不同。開場竟然是無伴奏萬人大合唱，整首歌從萬人大合唱的這幾句歌聲中揭開序幕，應該是從他之前演唱會裡收的音吧？這比什麼前奏都懾人！編曲Adrian Chan值得記上一筆。

張國榮磁性低沉的音腔，接著從柔美的豎琴聲後緩步而出，他彷彿凝視著他的愛人，吐露一字一句，穩若磐石，哀而不傷，似緬懷，似神往。

你問我愛你有多深，
我愛你有幾分，
我的情也真，
我的愛也真，
月亮代我的心。

想像中，此時愛人在身邊熟睡，無邊的愛意，無盡的疼惜，無私的包容，

教我思念到如今。
深深的一段情，
已經打動我的心；
輕輕的一個吻，

一切盡在那不忍驚擾的輕輕一吻之中。間奏之後，流水般的弦樂與吉他節奏加

《寵愛》
滾石唱片1995

入，張國榮字裡行間將獨特音韻與隱含的情緒張力，唱得絲絲入扣。

你去想一想，

你去看一看，

月亮代表我的心。

最後這幾句，道盡感情世界裡的全心全意，請你仔細去想一想，儘管去看一看，如此的問心無愧，月亮明鑑代表我的心。這樣一首張國榮在演唱會裡，無視上萬觀眾眼光，向坐在台下的愛人表明心跡的歌曲，他鄭重其事在錄音專輯裡演繹，歌聲裡的情感，也收伏了我。

其實，張國榮最後這張粵語專輯裡，還有一首國語單曲〈我〉，堪稱「出櫃」之作，意義猶在〈月亮代表我的心〉之上。

〈我〉這首歌前奏僅使用鋼琴，張國榮緩緩唱出第一句：

I am what I am，

我永遠都愛這樣的我，

他就有這本領，彷彿唱出一幅畫面，在寂寥的黑暗中，煙霧繚繞，一支聚光燈的白光投射在他身上。緊接弦樂悠揚，張國榮姿態舒緩地唱道：

快樂的方式不止一種，

最榮幸是，

我

作曲／張國榮
作詞／林夕
原唱／張國榮

我曾撰文指出張國榮的〈我〉，隱身在粵語專輯《夢到內河》第十二首，也就是倒數第二首，因此幾乎沒有人注意。

二〇一一年，陳奕迅「Eason DUO World Tour」在台北、高雄演唱會選唱，隨著兩岸選秀節目盛行，很多參賽選手開始注意到這首歌，尚文婕在「我是歌手」翻唱。

二〇一三年彭佳慧《醉佳時分》專輯也收錄。彭佳慧說，正是「我就是我，是顏色不一樣的煙火」這一句，令她對張國榮的一生，著迷不已。

由盛而衰，彷彿戰到最後一刻氣力放盡猶不放棄的鬥士。

音腔恍如朱天文〈荒人手記〉筆下華麗的蒼涼，尤其最後那「赤裸裸」三個字，

張國榮字字鏗鏘，昂首闊步，彷彿堅定的昭告世人。唱到尾聲，張國榮的

一樣盛放的赤裸裸。

孤獨的沙漠裡，

讓薔薇開出一種結果，

我喜歡我，

要做最堅強的泡沫，

天空開闊，

是顏色不一樣的煙火，

我──就──是──我，

他唱到後面這兩句時，音腔轉而上揚激越，進入中段副歌的關鍵：

就站在光明的角落。

不用粉墨，

為我喜歡的生活而活，

不用閃躲，

誰都是造物者的光榮，

《紅》

滾石唱片1996

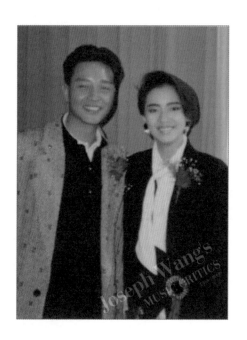

一九八六年我在香港為張國榮、梅艷芳拍下這張合照，當時兩人的笑容至今令我難忘。一年之後，他們合作了電影史上留名的《胭脂扣》，正是風華最盛的時節。

做為一位同志歌手，張國榮在最後的專輯裡，留下這樣的歌，包括粵語〈潔身自愛〉，鼓勵有愛的人面對感情打擊如何自處，張國榮在異／同心中，都堪稱「Forever」。

張國榮演繹的感情世界，往往是他自身的投射，可以理解何以他能唱出別人沒有的神韻，譬如他唱的〈怨男〉（《紅》粵語專輯），也同樣令人印象深刻。

怨男沒有戀愛怎做人，

就算戀戀也戀不過人，

沒可能日夜問，

就只有呻吟。

隨著上揚的尾音，張國榮當真勾魂般呻吟起來，整個人也彷彿豁了出去。

身為偶像，他從不畏懼展現情慾的面向，勇於表達自我。風情與感情，是張國榮留下最可貴的巨星身影。

《Printemps》

滾石唱片1998

音閱人手記

翁清溪先生以筆名湯尼發表〈月亮代表我的心〉，我曾專訪他有關這首歌的故事。他卅八歲那年到美國波士頓進修作曲、編曲時，常去公園排遣寂寞，有一次看到美國情侶躺在草皮上很甜蜜，想到自己一個人很悲傷，有感譜曲。

返國後，這首歌由「麗歌」唱片台柱歌手陳芬蘭灌唱，翁清溪說：「陳芬蘭唱沒紅，這首歌反而從新加坡紅回來，當時很多歌手拿去唱，鄧麗君是其中之一，她覺得很適合她，但她不曉得是我寫的。有一次我碰到她，提起這首歌，我跟她說，麗君啊，妳拿去唱不要緊，怎麼沒有謝我一聲，也沒寫我的名字。她很驚訝，以為是南洋歌曲，後來她把這首歌唱進大陸，被她唱紅了。」

月亮代表我的心

作曲／翁清溪
作詞／孫儀
原唱／陳芬蘭

這首華人「情歌國歌」問世以來，劉冠霖、梅艷芳、蔡琴、齊秦、陶喆、方大同、楊坤、陳偉、三角cool⋯，兩岸三地不同世代翻唱版本不計其數，甚至希臘國寶歌后NANA，也曾翻唱，其中以鄧麗君版本最為人熟知。

蔡琴 / CHAPTER 9

蔡琴是流行歌壇非常特殊的人物，既「早慧」又「長青」，她既是「春光曲」，也是「夜來香」，愈唱愈開花。

學生時代從民歌開嗓，同時也繼承老歌資產，兼及開創新歌格局，左右開弓，蔡琴成就的歌后之路，結構紮實，超級雙眼颱風威力已夠驚人，她是歌壇難得一見的三眼颱，但她私下卻說：「我不過是個在情感上、心裡頭死過好幾次的一個女人……。」

首張專輯《出塞曲》　海山唱片1980

二○一三年台灣金馬獎頒獎典禮，全球華人聚焦的「金馬五○」之夜，蔡琴一段個人秀在全場關注下登場，她從後台款款步出，一連演唱〈親密愛人〉、〈庭院深深〉、〈我是一片雲〉、〈被遺忘的時光〉、〈恰似你的溫柔〉，台下坐著的大明星個個興味盎然，林青霞、劉德華、梁朝偉、劉嘉玲……開口跟著唱和，這堂音樂課好像都是她的學生。

眾所周知，大型頒獎典禮中演唱壓力，常使大牌歌手中箭。蔡琴的表演穩如泰山，不但台下的巨星們捧場變歌迷，即使挑嘴的媒體也肯定，這是蔡琴用三十年演唱功力換來的根柢。

這五首歌，有蔡琴初入歌壇的民歌，有她氣味獨具的招牌，還有千錘百鍊的老歌，回頭一看，〈被遺忘的時光〉、〈庭院深深〉均出自蔡琴第一張專輯《出塞曲》（一九八○）；歸亞蕾是《庭院深深》（劉家昌詞曲）的原唱人，當年這部同名電影的女主角，當晚也坐在台下，看到亞蕾姊滿心歡喜跟著唱和的嘴形，蔡琴向前輩致敬的用意也功德圓滿。

為了這一次重要的演出，篤信基督的蔡琴告訴我：「整整禱告了一個月。」祈禱一向是蔡琴精神的歸屬，但做為歌手的專業，從接到邀請之初，蔡琴與金馬獎製作人選歌工程浩大，她以往在金馬獎唱過的不能重複（如：〈最後一夜〉），港台電影主題曲的比例不能失衡（主辦方原先挑選的大多是港片歌

1980

- 第一個國際唱片公司在台成立「寶麗金」辦事處。
- 前披頭四BEATLES樂團主唱／節奏吉他John Lennon遭歌迷槍殺，得年四十。
- 鄧麗君歌聲傳進大陸，掀起小鄧熱潮。
- 成龍簽約嘉禾，於八○年代拍攝《警察故事》系列作品。

曲），費盡心血一再討論。另外一個幕後重要關鍵，蔡琴爭取到金馬獎前夕全天彩排時間，也是前所未有，步步為營，是她成功的基石。

不只如此，蔡琴還有不為人知的「秘密武器」。在金馬獎演出之前，蔡琴各地的演唱會行程照常，她笑說：「其實我天天都在為金馬獎排練，五首曲目早已滾瓜爛熟。」

由於樂手們長年跟著蔡琴南征北討，蔡琴在各地演出，幾乎形同為金馬獎排練，有如球隊作戰，形成無敵軍團。

蔡琴的樂團班底，包括：音樂總監詹凌駕、林廷易（鍵盤），楊騰佑、陳天行（吉他），林金池（貝斯），張文光（鼓手），歷經百戰，培養十足默契，蔡琴不僅是歌手，也是製作人，同時也是老闆，指揮全局，「蔡琴軍團」在演唱會市場固若金湯。

演唱會是歌手行情的指標，當紅藝人營收的王道，二〇一三年上半年中國演藝流行音樂類票房，前三名都是台灣歌手：五月天「諾亞方舟」、周杰倫「魔天倫」、羅志祥，名列第六的是蔡琴「新不了情」演唱會，其他分別是韓、中、港、英各地歌手。

蔡琴是台灣唯一榜上有名的女歌手，而且是唱老歌的「長青樹」，這樣的成績，難能可貴。我見證了蔡琴這一個十年大運的開始。

十年大運的開始

二〇〇二年的晚春季節，「懷舊金曲夜上海」在上海登場。那一晚，位於人民大道的上海大劇院，燈火特別璀璨，對上海市民來說，踏著有如星光大道的紅毯走進這座外型現代摩登的表演殿堂，欣賞來自台灣的中生代歌手演繹出自舊上海時代的國語歌曲，是跨世紀的新經驗。

蔡琴在〈夜來香〉歌聲中登場，低吟醇美的歌喉，優雅風趣的台風，在上海人眼中，將老歌的地位提升到另一個層次。蔡琴說：「做為一個歌手，在上海大劇院呈現黃金歌曲，這是相當重要的里程碑。」

〈南屏晚鐘〉、〈五月的風〉、〈訴衷情〉、〈三年〉、〈夜上海〉、〈明月千里寄相思〉，一首一首老歌金曲，配合上海城市、紅磨坊、人力車各式舞台佈景，在上海交響樂團八十人伴奏下，帶給觀眾全然不同的視聽享受。樂團指揮陳燮陽是無數老歌金曲創作者陳蝶衣的兒子，更是別具意義。

華語歌手的市場重心，已從台北、香港轉移到大陸，這是蔡琴投石問路的開始，她第一次個人巡迴演唱會「柔琴萬千──蔡琴的第一夜」二〇〇三年在北京、上海登場，二〇〇四接續「銀色月光下」，這一唱如長江奔流，十年不

歌。

二〇〇六年十二月蔡琴「不了情」演唱會從北京起跑，短短一年，「新不了情」演唱會二〇〇七年十二月再從北京首演。「不了情」從二〇〇六年一路演到二〇〇八年，走遍世界各地二十一城市，欲罷不能，與「新不了情」形成絕妙的雙軌列車。

二〇〇八這一年，蔡琴一面在澳洲、福州、洛杉磯、舊金山、休士頓、大西洋城、合肥、台北、昆明、太原唱著「不了情」演唱會，一面在香港、馬來西亞、台北、台中、台南、南京、深圳、成都唱著「新不了情」演唱會。

兩套完全不同的節目，五十首不同的曲目，會不會錯亂啊？從來沒有一位歌手這麼「玩」過，蔡琴瘋了嗎？

「不了情」演唱會拉著大家重返四〇年代的上海，五〇年代的香港，七〇年代的台北，在八〇年代她進入歌壇之前停了下來，「新不了情」演唱會就從八〇年代的民歌這裡接續，唱進九〇年代，一路翻動深掘著華人共同走過的場景，蔡琴自己的藝界人生，也在交疊演出的新舊不了情裡照見出「黃金交叉」。

從民歌手蛻變為流行歌手，從流行歌手擴展為廣播、電視主持人，從歌壇到影壇，從錄音室、攝影棚到大舞台，從餐廳秀、歌舞劇到個人演唱會，從八〇

《此情可待》（最後一夜）
飛碟唱片1984

年代一路唱到新世紀，一路看著蔡琴的蛻變，是一種演藝原子經由放射不斷變成他種原子的奇花異果，稍有停頓，如若不然，她就不叫做蔡琴。

她其實應該叫「蔡勤」！我一直記得蔡琴經常自勵勵人：「加油啊，不要停下來喔。」她不在錄音室、排練場，就在飛機上、舞台上，隨時都在準備中，也隨時尋求新的契機。新世紀裡，我依然看到這麼打拼的蔡琴。

天涯歌后的後台

二〇一二「好預兆」演唱會從台北起跑的第一天，我在開演之前來到後台，其實心裡夾雜著既忐忑又喜悅的情緒。

演出之前的後台，大家都在做準備，即使只是培養演出情緒，通常歌手是不歡迎客人的，何況是新節目的第一天，面對全新的狀況。一般來說，識趣的客人，會選在演出結束之後，才到後台致意，避免打擾歌手演出前的準備，江湖跑老，我怎不知道道理呢？

因為和蔡琴或她的整個工作團隊都很熟，當我踏進悄然無聲的後台，後台那種「蓄勢待發」的氣息迎面而來，與自己做為觀眾的心情，馬上就有一場都是自己熟悉的好歌可聽，節目好看的興奮感，真是門裡門外大不相同。

正在猶豫的當下，已轉進舞台正後方，也就是最方便歌手進出的化妝間，聽見有人向蔡琴通報了。此時距離開演只有十分鐘，蔡琴一身酒紅色晚禮服，大氣而喜氣，轉身立即上前來個大大的擁抱，天后毫不介意，我受寵若驚，放下後宮晉見的忐忑。

忽然想起了似曾相識的場景，蔡琴「不了情經典老歌演唱會」二○○六年十二月從北京體育館起跑，那時我的身分是報社記者，飛往北京採訪，跟著蔡琴的演出團隊，當天早上就進駐北京體育館，看著蔡琴下午彩排，接著梳妝，一幕幕好像回到當時的後台。

一轉頭，和蔡琴一樣穿著酒紅色系的樂師們，已齊聚過來，蔡琴領著大家一起祈禱。這些樂師們跟著蔡琴長年南征北討，雖然親如家人，但天后「治軍甚嚴」，即使外地演出，也必開會集思廣益，在蔡琴面前，是無人敢怠惰行事的，這也是蔡琴成功的基石。

蔡琴演唱會從「不了情」、「新不了情」、「海上良宵」到「好預兆」，幾年下來跑遍大江南北，也累積出經典實力天后的地位。這些年她不在家，就是在前往各地演唱會的路途上，蔡琴說：「回台北排練，有一天去鼎泰豐吃飯，遇到幾位大學生問我，怎麼都不唱台語老歌？我錄過台語專輯，喔！來聽就知道了！」

蔡琴演唱會在既有的基礎上，猶能持續推陳出新，關鍵在她隨時都在想新節目，隨時都在留心別人的意見。如果今天只看到、羨慕蔡琴的成功，別忘了成功背後，蔡琴一樣走過歲月的考驗。

心裡死過好幾次

二○○三年夏天，蔡琴忙碌的十年大運開展之前，基於一些工作上的聯繫，有一天，我收到她的 e-mail。

（前略）……

你忘了我的月亮是山羊座、火星是天蠍，意思是：為人所不能為，忍人所不能忍！

但其實我並沒有太了不起的過人之處；真的說句知心話：我不過是個在情感上、心裡頭死過好幾次的一個女人……。

爸爸走的那天、決定離婚的那刻、九七年「點將」賣掉那年、腫瘤割除後、化驗結果出爐前的等待……。哦！我真就這樣一片一片的，把自己縫過來呀……。

我現在的照片中，再也看不到以前那種天真的眼睛了，但求接下來的人生，

能在此後的照片中，出現這好不容易重生後的別的神采……！

蔡琴對爸爸的情感，除了與生俱來的血緣，更有著難以割捨的音緣。

小時候，蔡琴家住左營眷村，夏夜裡，晚飯後，爸爸手裡拿著歌本，一字

一句的教著蔡琴：

這綠島像一隻船

在月夜裡搖呀搖

情郎喲你也在我的心海裡飄呀飄

媽媽的眼神始終笑盈盈的看著爸爸，一家人在晚風中其樂融融。蔡琴記得

爸爸有一副厚實的好歌喉，更難忘的是爸爸從來沒有嫌她跟不上，因為爸爸自得

其樂，始終陶醉在歌聲裡。

〈綠島小夜曲〉是蔡琴在爸爸膝上學會的歌，那年她不滿四歲，爸爸教給

她終生受益無窮的老歌，不僅帶給了她家庭的溫暖，那一首一首在腦海中的旋

律，〈船〉、〈偶然〉、〈庭院深深〉……，也成為大學時代她參加「民謠風」

比賽的曲目，為她打開歌唱生命，既像傳家之寶，也是蔡琴一路走來牢牢捧在手

心的「聚寶盆」。

當時校園民歌手風起雲湧，海山唱片《民謠風》發掘了蔡琴，因緣際會一曲〈恰似你的溫柔〉一炮而紅。但當蔡琴走出校園，走進台灣八〇年代的娛樂生態，一個不靠「色藝」的民歌手，奇妙的在龍蛇雜處的餐廳秀混出名堂，長達十年餐廳秀潮起潮落，蔡琴始終是「A咖」，一切來自於她唱老歌的本領。

若問蔡琴為何在這樣的環境下生存？答案很簡單，嫁給了導演丈夫，看得見的是電影大師誕生的華麗，看不見的是妻子唱歌負擔家計的果實！

蔡琴獨步歌壇的嗓音，仍是唱片界重要的歌手，但，上世紀末那幾年，台灣的唱片業逐漸淪陷，外國公司一一收購台灣唱片公司，蠶食鯨吞。併吞的技術不斷改進，結論是不論唱片公司以什麼招牌、怎樣的形式出現，背後的老闆換成了外國人。

從早年學生要聽外國歌曲才夠炫，發展到東南亞各地以台灣為師的地位，華語歌曲靠著歷來無數「土法煉鋼」的台灣年輕人，因著興趣投入，靠著創業投資，重視歌曲創作，發掘歌手培植，有以致之。

外國老闆沒有一起成長的經驗，也沒有栽培灌溉的必要，台灣只是跳板，著眼點是看到中國市場有利可圖。以往本國老闆長期培植歌手，或重視成熟歌手累積重要資材的優良傳統，逐漸蕩然。

外國老闆的做法，是看歌手上一張專輯的銷量，據以編列下一張唱片的預

算。把唱片當生意來做，固然無可厚非，但是抹煞了其中流行文化的人本因素，遺憾的是，歌手的價值只是一種貨品，如果你不是當前的市場熱門品牌，就算公司願意為你出唱片，相對的也不可能獲得豐厚的宣傳資源。

成熟歌手的尷尬由此而來。他們的銷量可能無法與年輕偶像快速捲起的投資報酬率相比，但可能愈陳愈香。以往本國老闆對本國歌手有感情，可以視公司的營運，投資成熟歌手，不但有利形象，日久仍能回收，而外國老闆對本國歌手沒有感情，資深歌手空間縮小。

蔡琴在「點將」最後一張專輯《心太急》（一九九七）就在這樣的市道氣氛下匆匆上市。

這張專輯的創作有誠意，從選歌（曲式多樣化，歌詞有意境，很久沒有像〈愛〉這樣鼓勵情感的歌詞了），編曲（幾首加入人聲為樂器的前奏烘托，別出心裁），唱腔（〈傻話〉塑造蔡琴最困難的一環──節奏感），到品質（〈愛斷情傷〉、〈一生都給你〉、〈恨夜長〉極為細緻耐聽），都稱得上是佳構。

這張專輯卻受困於市場操作，未能提供更多的歌迷細品，實在可惜。唱片市場結構，愈來愈不利成熟歌手的發展，外國公司進佔台灣的後遺症來了。

蔡琴回憶當時，《心太急》賣不好，但是她在「點將」的老歌翻唱專輯《民歌蔡琴》（一九九六）、《台語蔡琴》（一九九六）還是有市場的，因此，

《回到未來》台語專輯
飛碟唱片1991

她繼續灌唱老歌，《台語蔡琴》續集已進錄音室，但公司僅派一位初出茅廬的製作人配唱，老闆不見蹤影，唱了幾天，蔡琴心裡愈唱愈發毛。

蔡琴說：「我決定停錄，去問個清楚。那時已錄了〈媽媽是歌星〉、〈愛你入骨〉、〈霧夜燈塔〉這些歌，比第一張《飄浪之女》還要好，但可惜啊，就石沉大海了。」

老闆未現身，直覺告訴蔡琴，情勢不妙。因為，蔡琴已經有過一次這樣的經驗，那是她在「飛碟」的後期。但是，命運卻有奇特的安排，蔡琴《談心》（一九八九）奪得第二屆金曲獎最佳國語女歌手寶座，「飛碟」也為蔡琴低潮的後期打造出金曲歌后之路。

那一年最賣座的國語專輯《聽你說‧跟你說》，其中〈夢醒時分〉一曲橫掃千軍，主唱陳淑樺無疑是金曲獎歌后呼聲最高的人選，同時入圍的陳小雲《單身貴族》、張清芳《紫色的聲音》、潘越雲《我是不是你最疼愛的人》也都來勢洶洶。

蔡琴回憶：「我最沒希望，也備受冷落，當揭曉的那一刻，我看見大家驚訝的眼神，那時最紅的陳淑樺〈夢醒時分〉入圍很多項，上帝卻給我這樣的機遇，給我出道以來從未有過的紀念品。」

一九九〇年第二屆金曲獎這一仗，「滾石」潘越雲「我是不是你最疼愛的

人」抱走最佳專輯獎，而「飛碟」蔡琴卻在「滾石」陳淑樺、潘越雲夾殺下，取得最佳女歌手重要一席，堪稱奇詭的平衡。

九〇年代前後，而是台灣唱片兩大龍頭「滾石」、「飛碟」拼鬥最激之際，雙方檯面下的動作，沒有一刻放鬆過。蔡琴說：「每次我的合約快到期了，二毛（滾石董事長段鍾沂）的電話就會到，他總笑說例行公事，但這電話卻不能不打！」

唱片圈沒有永遠的事，三年後蔡琴離開「飛碟」，加盟新公司「波麗佳音」，而「滾石」擁有四分之一股份，等於間接挖走「飛碟」的金曲歌后，《太陽出來了》（一九九一）成為蔡琴在「飛碟」的最後一張專輯。

蔡琴在「波麗佳音」只有一張作品《你不要那樣看著我的眼睛》（一九九二），隨後她轉投「點將」旗下，當時「點將」挖來很多具有唱將實力的資深歌手，包括：江蕙、林慧萍、童安格等，打造好歌再創第二春，形成一大特色。

婚姻觸礁就像一張破碎的臉

在「點將」，蔡琴遇到兩個人生最低潮。一個是婚姻觸礁，一個是公司不

《太陽出來了》
飛碟唱片1991

保。

蔡琴曾經走過美麗的婚姻，緣於她的血液裡流著憧憬文學、美學、電影學的因子，大學唸的是設計科，蔡琴常笑說如果沒有天賦歌喉，她現在大概是一個珠寶設計師。她愛電影，更仰慕導演，如願嫁給自己夢寐以求的對象，但最後的結果，換來的是一場不堪。

離婚對蔡琴而言，形同一切化作煙塵，她的人生跌入黑洞，她的心理自我封鎖，但可悲的是她的工作無法讓她躲起來療傷，她必須面對現實，感謝她出自對我的信任，我是第一個與她會面的記者。

在那個她決定對外說明的夜晚，我見到的蔡琴，在侷促的空間裡，她的徨徨不安迎面襲來，她手裡緊握著杯子，彷彿那是歷劫歸來的殘存寄託。我永遠記得我看到那時候她的臉，無論燈火多麼通明，神色都是黯淡的，她的愛有多深，傷就有多重，都不是後來她在人前強顏所能想像的。

那時候，蔡琴的新專輯《午夜場》（一九九五）蓄勢待發，但因為離婚事件，一切的宣傳戛然而止，但專輯裡的一首〈點亮霓虹燈〉跳了出來，像後設小說一般，非常符合她當時的情境。

總是面對過那些令人很難堪的事

才明白人間的聚散

是不能全放在心上⋯⋯

總是面對過任何時間都偽裝的人

那謊言如此的明顯

卻滿足了情的弱點⋯⋯

蔡琴後來告訴我：「在錄這張專輯時，我面對的是一個已經不回家的老公，我還不知到底發生什麼事，在錄音室唱這首歌的時候，我只覺得整個人木木的，歌詞好像沒有進到我腦子裡，唱的心情根本沒留意到，現在看歌詞，反而才是字字椎心。」

兩年之後，蔡琴人生另外一個低潮襲來，她放下錄了三首的《台語蔡琴》第二集，直接跑去問老闆：「我是不是黑名單？」

當時盛傳「點將」已轉賣給外國公司，蔡琴得到了她要的答案，《心太急》成為蔡琴在「點將」最後一張專輯。「點將」一如許多八〇年代打拼有成的本土品牌，在外國公司收購旋風中賣斷，台灣流行音樂美好的年代也隨風而逝了。

歸零開始

「我不是一個很會唱歌的人嗎？我不是一個創造過很多銷售量的歌手嗎？

如果過去這都是事實的話，為什麼我會變成公司拋棄的黑名單？」

三個月時間，蔡琴對前途彷徨無依，在家裡不斷這樣自問。在一遍遍反省

中，蔡琴找回自己是一個會唱歌的人的信念，同時也自問過去忙於唱歌的日子

裡，自己給過自己什麼訓練？而這樣的唱片體制，又給過歌手什麼樣的訓練？

蔡琴體悟了一件事：「我不能再依靠這樣的體制，我希望能給自己訓

練！」

上帝關了一道門，同時也打開了另一扇窗。三個月之後，果陀劇場導演梁

志民找上門來，他大膽請完全沒有經驗的蔡琴演舞台劇，而且是又唱又跳又演的

「天使不夜城」。

那一夜，在蔡琴的記憶中如此深刻。「梁志民在我家談了足足十七小時，

從晚上來，第二天中午才走，他要開發歌舞劇，試過很多人，找演員不如訓練會

唱的歌手來演，訓練的概念完全觸擊到我內心的需求。」

天亮的時候，蔡琴對梁志民說：「導演，我會不會演我不知道，但是你找

了我，就不可以換人！」

當時，一語道盡蔡琴心中的不安全感。最令梁志民驚訝的還在後頭，蔡琴說：「我有一個條件，我需要一年的時間都跟你學戲，我從頭開始學，你一對一上課，請導演用一百分的最高標準要求我！」

往後的一年時間，對蔡琴來說，最難的還不是跟導演跑遍百老匯學戲，而是練舞的過程，蔡琴說：「Mambo、Samba、Latin多難跳啊，我在家學Latin舞，笨笨的一步步記筆記，筆記本密密麻麻像咒語，每天跳到晚上腳抽筋爬上床，練到什麼時候開竅都不知。」

一九九九年，《天使不夜城》首演，蔡琴又唱又跳又演，有如脫胎換骨，轟動舞台劇界，也因為她的明星光環，擴散到整個娛樂圈、藝文界，大家都看到了台灣結合音樂、舞蹈、戲劇、舞台的文創新局面，出現如下的劇評：「歌舞劇需要star，現在有一個star誕生了！」

但是，成功的光彩驚鴻一瞥，蔡琴又跌入深淵。蔡琴說：「『天使不夜城』大獲好評，開拓歌舞劇市場，打鐵趁熱，轉戰大陸市場，但是我們完全不瞭解大陸的商業結構，『天使不夜城』被一再轉賣，從北京、杭州到上海，演了一站又一站，但境遇完全不如想像，大冬天我們只能將就睡在後台的衣櫃裡，環境的髒亂，壓力的煎熬，身心都受創，我戴著隱形眼鏡竟出了問題，後

來醫生告訴我，疤結在瞳孔旁，如果差一點的話，我就瞎了！」

命運乖違的「天使不夜城」，後來回台灣加演轟動一時，高達五十四場的演出場次，在台灣、大陸都創下舞台劇紀錄。從「天使不夜城」、「淡水小鎮」、「情盡夜上海」到「跑路天使」，果陀劇場＋歌舞劇＋蔡琴＝票房，如同娛樂圈新公式，此後蔡琴演了八年歌舞劇，在一次又一次的演出中，蔡琴也練就了百煉成鋼的台上台下功力。

新世紀近十年演唱會時代來臨，蔡琴拿手的老歌又回來了，她是炙手可熱的「長青樹」，跑遍大江南北，難不倒她，也騙不了她，一切是步步為營換來的。

台灣歌壇並不是一個尊重愈沉愈香的環境，尤其歌手邁入中年之後，如果有幸繼續存活，清一色必須自食其力，如何維繫聲勢，對任何一位具有自尊心的歌手都是嚴酷考驗。

別人沒有給她的，蔡琴靠著堅忍不拔、自我鞭策的性格自己做到了！一個月亮在魔羯、火星在天蠍的女人，蔡琴的歌唱之路，就像她的人生面對的千迴百轉，其間的轉折，真像一部勵志的章回小說。

蔡琴的夢想與理想永不會止息，這樣一位唱片出身的歌手，在實體CD已夕陽西下之後，還會有新歌作品問世，繼續創作引領發燒潮流嗎？且拭目以待吧。

江蕙／CHAPTER 10

江蕙是台語歌后，屬於全民的歌后，她更是人生
的歌后。

台灣人每人心裡都有一首江蕙的歌，在她的歌聲
裡，我們聽見自己的心聲，照見自己的過去，同
時預約了未來的希望。

首張日語專輯《東京假期》　皇冠唱片1981
首張台語專輯《你不該輕視我》　高登唱片1982
首張成名專輯《你著忍耐》　田園唱片1983

一九九七年／藝界人生唱遍人生之歌

從《你著忍耐》起算，從已經荒蕪的「田園」時代，江蕙歷經「鄉城」、「揚聲」，《江蕙精選藝界人生》是「點將」這五年六張的選粹，雖屬階段性的精選，對這樣一位頂級歌手來說，總算有了像樣的回顧。

將江蕙列入歌手的「頂級」，應該是約定俗成的一項共識了。「頂級」的條件是出色的唱片銷售，是成名歌曲的累積，是開創新歌路的成就，是對歌壇榮景的貢獻，還有服眾的聲望，以及流行身價的公評。

在過去十八年的歌唱生涯中，值得一提的是，江蕙如何從迎合傳統台語市場的油滑聲腔，從一個唱得聲聲入味的女歌手，蛻變成提升台語歌壇品味，塑造出清雅聲腔，由放到收，最後成為一個在唱法上返璞歸真的女歌手。

精研藝事固然是歌手成就大家的必經之路，有趣的是，流行文化不等同於職場訓練，不是一加一就等於二，如果光是唱得字正腔圓就拿第一的話，那就不需要流行音樂了，這也是聲樂家無可替代流行歌手位置的道理。

既是公眾流行人物，流行歌曲的吸引力，來自歌手的「生活表演」是不可或缺的一環。江蕙絲絲入扣的歌聲，與她童年悲歡歲月的經驗、奮鬥成長的磨

1981

■ 英國皇室婚禮，黛安娜與威爾斯王子在聖保羅大教堂完婚。

■ 太空梭「哥倫比亞號」試飛成功。

■ 美國雷根總統在華盛頓遇刺，他幽自己一默「親愛的，我忘了蹲下來閃開。」安慰妻子南西。

練、如謎般的情感世界，環環相扣。十八年來專職的歌手形象，都是人們認同她的歌曲情境不可缺少的酵素。

　在《江蕙精選藝界人生》中，回顧石破天驚的〈酒後的心聲〉（一九九二），把以往不聽台語歌曲的知識分子、白領階級，唱得天雷勾動地火，唱進了版圖。如此盛事，條件與機運缺一不可。

　或許是名額所限，《江蕙精選藝界人生》頗多遺珠。許多非主打歌都未能入選，其實，江蕙近年的風味，是藉由〈無言花〉、〈人情味〉、〈無情人請你離開〉、〈兩個人的世界〉、〈人生情路夢〉……等描述深情的世界所建立的。細品這些歌，透過江蕙的詮釋，人情世故盡在其中，你彷彿體驗出……這就是人生！

一九九九年／嚴冬冷檔的救市明牌

　《江蕙精選藝界人生》（一九九七）收集舊曲十五首再次上市，那一年，進榜三十三周為全年台語專輯之最。《江蕙世紀金選》（一九九八）同樣的十一首三度上市，加上更早期的舊作，仍有賣相。在這段期間，曾心梅出專輯甚至整張都翻唱江蕙的歌曲。

不論是回鍋再回鍋，不論同行重新詮釋，在在都顯示：唱片市場對江蕙的需求。在這一段期間，台語市場偶有零星火花，但整體而言，普遍低迷。「台語市場的最後王牌」期盼江蕙成為嚴冬冷檔的救市明牌。

江蕙的新專輯推出了，睽別市場兩年，江蕙仍毫不費力就找回熟悉的音感，品茗江蕙仍是一種聽覺的饗宴，透過她的詮釋，歌曲的情境也跟著深邃起來，她的聲音不單是傳遞音符，來自她無可替代人生歷練，更是豐厚歌曲的基石，這也是江蕙的歌曲獨家配方，別無分號。

〈半醉半清醒〉前奏以具有層次的弦樂與吉他鋪陳，正港的台語氣味聳而不俗，江蕙歌喉穩練依舊，氣音細膩。〈夢中之歌〉的吉普賽倫巴情調，在近年不乏自認顛覆就是提升，卻搞得不中不西的「借殼台語歌」，彷彿在一群化妝成貴賓狗的市集裡，有一種與家鄉土狗偶遇的親切。

最感人的是〈落雨聲〉，敘述一個人功成名就回到故鄉，子欲養而親不在，方文山的詞使台語俚語與周杰倫的旋律雙雙貼合，堪稱罕見上乘之作。

你若想友孝父母不必等發達，

世間有阿母疼愛的孩子尚好命，

不要等到成功想來接阿母住，

阿母啊，已經不在了。

二〇〇〇年／江蕙的口水歌與娛樂性

江蕙要不要唱口水歌，該不該唱口水歌，一年之前就廣徵各方意見，首先引發第一波討論，用議題式推動新唱片進度，也等同暖身宣傳，早在一年之前發動，前所未見。

當然，這建立在兩件事上，第一，江蕙成名之後，長期累積的都是新歌新片，從來沒有唱過口水歌。第二，歌壇天秤輕重有別，江蕙以「歌后」之尊唱別人唱過的歌，位尊者「移樽就教」，才有討論的空間，而位階必須是公認，也才能形成討論的價值。

這張唱片從一開始就營造了話題性，選歌是中期另一波高潮，江蕙會選唱誰的歌？選唱前輩有前輩的敬意，對手有對手的懸疑，晚輩有晚輩的含義，就像

江蕙幽幽道來，鐵石心腸也會被打動。彼時周杰倫還未正式進入歌壇，與方文山搭檔作品首度被天后級歌手啟用，江蕙慧眼識英雄。〈闊闊的天〉強調節奏是新嘗試，〈罵春風〉、〈瘋女人〉也都有特色。但這張專輯循昔日模式，包括製作、編曲之處，譬如男女對唱〈月娘啊聽我講〉卻明顯有落差，也開啟江蕙追求新境界的思維。

《遠走高飛》
喜歡音樂2013

沈文程〈舊情也綿綿〉說：「萬萬想不到，江蕙這次竟選上了它，真是倍感榮幸」。

江蕙金口一開，歌曲無論在可聽性與版稅都可望登上「績優股」，選歌能成為一波宣傳，也只有極少數如江蕙有此光環。

江蕙唱口水歌也讓很多人正視唱片裡的「娛樂性」。

唱片界有各式各樣的音樂圖騰，唱片的娛樂性往往被學院派忽略，一張沒有娛樂性的唱片，如何贏得市場青睞呢？這也是「金曲獎」某些評審喜歡的專輯，夾在意識型態與音樂理念之間的專輯，難以與市場溝通的尷尬。

太平盛世時，市場認同也許不屑一顧，到了業績成為活命之鑰，「娛樂性」就成了經營一張唱片的焦點。「娛樂性」不等同媚俗，「娛樂性」是提升人們聽覺的愉悅滿足，江蕙唱口水歌這件事，意味著一副金嗓乘以耳熟能詳的旋律，加上改造原曲基因的效果，人們的期待其來有自。

江蕙唱口水歌選擇的是一條中規中矩的路線，從編曲可以加以印證。除了人聲和音取代器樂伴奏的〈再會啦，心愛的無緣的人〉（註❶），以及把副歌唱腔改成開場前奏的〈空笑夢〉，類似小幅調度之外，基本上江蕙並無意顛覆原曲。

相形之下，江蕙的口水歌集中精力在選歌上，應該說江蕙在意的是怎樣挑

註❶ 以Acappella型式表現的歌曲，辛曉琪翻唱〈可愛的玫瑰花〉（一九九八）、陶喆翻唱〈夜來香〉（一九九九），都表現不俗。

有趣的是，這條路線選至第廿四屆（二○一三）金曲獎被評審驚為天人，歐開合唱團獲頒「評審團獎」。

選別人唱過的歌卻不失她的品味，因此她幾乎都從國語詞曲作者與歌手作品取材，純以「娛樂效果」角度而言，如果撇開調配作用的快歌〈鼓聲若響〉、〈無人熟識〉不談，直到第九首〈繁華攏是夢〉才出現。

這樣的基調與定位，講求的是賦予台語歌曲意境上的昇華，也再次為開啟「後江蕙時代」定調。

二〇〇一年／江蕙神曲出〈家後〉

這是江蕙在「大信」時代的結束，萬萬沒想到，家喻戶曉的超級經典〈家後〉一曲，出在這張專輯中。

江蕙在「大信」三年推出四張專輯，銷售與口碑繼續深耕，金曲獎連連建功，「大信」的掌舵功不可沒。但「後江蕙時代」已經開啟江蕙對自我定位的新思潮，這張專輯放在第一首〈一嘴乾一杯〉，仍繼續強調「酒歌路線」，可以想見江蕙的觀感如何，已與「公司派」分道揚鑣。

從這張專輯之後，江蕙更能掌握專輯製作品味，以往的路線已不能讓她滿足，〈家後〉也引爆了眼光之爭。

江蕙自己對〈家後〉非常滿意，在專輯中放在第四首的位置，卻不算顯

眼，但這首阿公阿嬤聽了都會掉淚的感人歌曲，在江蕙情感豐沛悠然陳述的歌聲特色中，最後脫穎而出，再次證明江蕙的功力。

有一日咱若老
找人甲咱友孝
我會陪你坐惦椅寮
聽你講少年的時陣你有多攀
吃好吃壞無計較
怨天怨地嘛袂曉
你的手我會甲你牽牢牢
因為我是你的家後

〈家後〉的成功，也反映在金曲獎的爭奪戰中。江蕙再度以這張《江蕙同名專輯》，取得二〇〇二年第十三屆金曲獎最佳台語女歌手獎，這是她的三連霸，連同第一屆金曲獎的最佳女歌手獎（無分國台語），雄霸歌壇。

二〇〇二年／一根紅線牽成票房與口碑

江蕙在市道蕭瑟之下，轉換新公司「亞律」，新專輯《紅線》可以看得出

江蕙以穩練的姿態邁步，統籌打姚謙這張牌，希望再續當日「點將」的風光。

第一首開胃菜〈想起伊〉，緬懷昔日的一段情感，江蕙極其細微的共鳴點，在流暢柔美的旋律裡，一種悠然神往的感受自然生成，這是江蕙的拿手唱法。這首歌旋律耳熟能詳，日語原曲〈五番街的瑪麗〉，曾由蕭孋珠（註❷）翻唱為國語版〈春夢〉。

標題曲〈紅線〉曲式流暢之中帶著江蕙歌聲裡特調經過人生歷練後的酸楚，副歌的高音有釋放情緒的作用，滑落之後藉著歌詞「望啊望春風唱呷鼻酸嘴也乾」，揉進以童音表現的老歌〈望春風〉，拉抬出層次格局。

〈夢中的情話〉以男女對唱方式呈現，做法自然讓人聯想到江蕙在「點將」時期，幾乎每張專輯都有這樣的安排，當時捧出了施文彬，這次男聲換成阿杜。

江蕙唱片裡必備的恰恰曲風調味品，伍思凱賦予〈上海假期〉特有的俏皮，添增的國語歌詞也恰如其分。〈遙遠的等待〉在整張專輯裡具有「中枢腰」的重要地位，不僅掌握江蕙唱腔最討好的演出，也是市場取分之鑰。只是這兩首歌的歌名都太「北台灣」，但也反映出江蕙對台語歌曲格調的堅持。

《紅線》整張專輯大體就在細緻、耐聽、用心，這樣的熟悉、安全路線下進行，小小的顛覆出現在〈到底誰是伊〉，周杰倫、方文山組合第一次按江蕙的

註❷ 一九七四年唱紅〈真情〉，外號「番茄姑娘」，招牌曲包括〈楓紅層層〉、〈一簾幽夢〉。

歌路為她寫了〈落雨聲〉，那時他們還沒成名，〈到底誰是伊〉換成江蕙去試試周氏節奏藍調風了，呈現的是完全不同的江蕙行進動線，鍾興民出色的編曲，為江蕙與台語歌曲都塑造了新的可能。

但若說我個人的偏愛，則是幾乎墊底的〈歡喜唱歸暝〉，原因無他，一首小品唱出人生的況味，溫暖人心。〈歡喜唱歸暝〉正是如此，尤其身處當前亂世，聽江蕙那幾聲像哄著搖籃似的「啊～啊～啊……」，就足以慰平煩心瑣事。

二〇〇三年／唱出心狠手辣的悲情

江蕙的歌，一向是唱給失戀的人聽的，特別是《風吹的願望》裡十首歌，幾乎都圍繞著情感逝去的感傷與境遇。

情感不得善終，在當今這個網路發達、人慾橫流的社會裡，似乎是注定的命運。在江蕙這張專輯裡，有劈腿的〈一頂眠床同棉被〉，有變心的〈心狠手辣〉，有不甘分手的〈咖啡〉，有分手一年的〈圍巾〉，有一年不能見面仍癡祝福的〈無暝無日〉，也有用一生等待的〈女人的故事〉。

聽這些情感的背叛喘不過氣來的時候，江蕙也會穿插著給你失戀後的安慰

〈我愛你〉，也會告訴你貪戀往事甜蜜終究成空，一切都是〈造化〉，愛情啊人生只不過是一幕幕離合悲歡的〈海平線〉，也會給你感情世界裡一絲絲〈風吹的願望〉，但是，不知怎地，我們隨著悲情歌聲，很難找到樂觀的理由。

我想，這不單是選歌的角度，江蕙今次的唱腔特別著力在夢囈呢喃，藉以展現歌曲裡的情緒。相對於〈紅線〉的文學氣氛，表面上看，江蕙轉回台語市場的普羅大眾，但江蕙仍以她兼具氣質與入味的聲腔把關，即便通篇悲情，江蕙仍能做到不俗。

台語市場原始的構架就在「聳擱有力」，江蕙卻致力提升質感，這是她能夠一再揚威金曲獎的原因。譬如〈風吹的願望〉裡歌詞「有一天你會看遍這個花花世界」，熟悉的台語語法裡甚少用「看遍」這個說法，較常用的是「看盡」或「看透」，使江蕙的歌曲腳踏台語發音／國語氣氛兩條船。

但是，能夠準確掌握兩造的詞曲作者卻不多見，從江蕙近年專輯裡即不難發現，收歌確不容易。〈心狠手辣〉作曲林東松，也是二〇〇〇年主攻歌〈我愛過〉的作曲，〈我愛過〉譜出感情逝去後幽怨的心情，曲式也配合較為迂迴，〈心狠手辣〉旋律訴求直接，在通俗的鋪陳中，江蕙為天下失戀的人聲討負心人，聲聲懾人。

江蕙每張專輯幾乎都有對唱曲，〈風吹的願望〉別出心裁，請江淑娜對

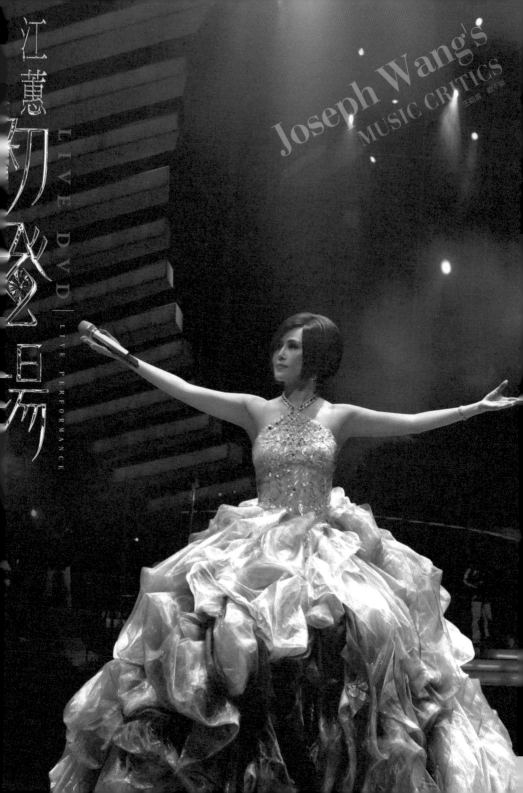

唱，形成「姐妹花」難得的一次合作，〈風吹的願望〉是題旨較為「光明」的一首，符合「姊妹情深」的意涵。

〈造化〉一曲改編自紀曉君的〈神話〉，作曲是曾經意外獲得金曲獎最佳國語男歌手的原住民警員陳建年，這首歌透過江蕙的詮釋，融入整張專輯的氣氛裡，也由此可見江蕙的唱腔具有「一統江山」的能耐。

二○○五年／酒歌再現回饋歌迷

台語歌手一向落差極大，江蕙能與國語市場實力派平起平坐，耗費的資材，粗略觀察，取決於天賦佳嗓，歌藝千錘百鍊，演藝愛惜羽毛，致力品質提升，而且持之以恆。五大因素稍一鬆弛，就像攀岩失手，是沒有生還機會的。

但，弔詭的是，流行歌壇不等於學術論壇，不是累積了多少論文就換來一紙獎狀，這也是一旦成為大牌，往往就走進象牙塔，流失市場的道理。這幾年來，我們看到江蕙走高雅路線的堅持，造就台語歌壇的獎賞牌坊，同時考驗著如何兼顧普羅大眾喜好的智慧。

〈酒後的心聲〉造就了江蕙台語市場打破國語紀錄的幸運符，只要她的專輯唱出〈酒歌〉，就能締造耀眼成績，〈半醉半清醒〉也是其一，但近年已不談

二○○八年江蕙台北小巨蛋「初登場」，開啟台語歌手新局面。她也從唱片歌手轉型為以演唱會為演藝生涯重點。
照片提供／喜歡音樂

此調，〈酒醉還是地震〉酒歌再現，編曲與薩克斯風都做了極佳的搭配。

開場曲〈風中的蠟燭〉，粗獷的山地男聲牽引出江蕙切入女人心特有的哀柔，為整張專輯聽覺奠下沉穩的基調。「風中的蠟燭，受風雨的凌遲，誰人來解圍，阮將魂魄交乎伊」最後這四句歌詞令人震撼，來自江蕙極其細膩的詮釋，「魂魄交乎伊」的「交」是關鍵字，四遍不同，從執意托付、無奈、索性到棄守，有著不同的心理層次。

〈你不識我〉放在第七的配菜位置，歌詞架構簡單，卻完整具備景人際關係現代感，曲式在間奏後轉折具備抒情搖滾的雛型，相當特別。

〈美麗的交換〉無疑是別具意涵的一首歌，歌詞闡述歌者心境，可說是江蕙繼《藝界人生》之後的續篇，間奏正是〈藝界人生〉悠美的旋律，聽在歌迷心中，時空交錯，「你熱情的掌聲，我真心的歌聲，冷淡世間，美麗的交換」，產生無限的擴散，這樣的歌曲對一位資深歌手而言，比任何獎賞都可貴。

二〇〇六年／江蕙自在游移雅俗之間

〈愛作夢的魚〉其實是都會人心瓶頸的想望，但每個人都像在魚缸裡，怎

麼也找不到出口，寓有深意。但這樣的題旨，顯然調門偏冷，周杰倫譜的曲，也比他未成名前為江蕙寫的〈落雨聲〉難度高。

〈炮仔聲〉唱的是新嫁娘的心情，有趣的是，江蕙雖然自己沒有經驗，詮釋起婚嫁心情，已不止一次，〈一顆紅蛋〉守活寡的哀怨令人記憶猶新，〈炮仔聲〉細膩描述即將離家依依難捨。

專輯前兩首都是所謂的「欣賞型」歌曲，反映了江蕙在製作自己專輯時的分寸拿捏。〈獨身女子〉武雄寫的詞既富有型式上的趣味，台語音韻與咬字絲絲入扣，尤能切中單身女子在都會生活的精髓，「一個人住置三十坪的厝，孤單的城中區，一頓一碗飯實在真歹煮」，武雄寫出台語歌曲的現代感。

這張專輯的後半場，好歌一首一首接續出籠，令人不得不佩服江蕙嚴選歌曲的眼光，其中〈故鄉的歌〉濃郁的鄉愁，〈今夜山風吹心房〉更有著台語歌曲絕少涉獵的鄉村音樂範疇，尤其令人印象深刻。

整體而言，江蕙完成了台語專輯新里程碑，不輸任何一張大手筆製作的國語專輯。

《戲夢／江蕙演唱會》
喜歡音樂2010

二〇〇七年／千手觀音文化財

江蕙在二〇〇八年台北小巨蛋「初登場」之前，繼續以專輯積蓄能量。傾力在唱片的製作，對江蕙而言，反而形成一種純粹的風格，專輯就是她與歌迷的對話。

這使得創作者面對江蕙，常會針對她的生活型態、心境轉折設計歌曲，通過江蕙的詮釋，達到「人歌合一」的移情現象，彷如聽見江蕙的心聲一般，〈博杯〉就是一個例子。

無論〈博杯〉或〈求籤〉這類民俗心靈療法，在台語歌裡都很常見，江蕙的賣點何在？人們求神問卜總有待解的難題，江蕙的〈博杯〉旨在抒發心境，但作詞武雄聰明的放大格局，從看似江蕙個人的困惑：「問緣分到底欠外多，為何真意真心無地找」，轉而提升到「誠心最後博一杯，為這片紛亂的土地祈福，替咱保庇這個家」。

從傷逝、感懷、慨嘆、無奈到關愛，江蕙一路唱來不慍不火，這或許已然揉進了她近年的人生心境，看盡過往，安於天意。近年聽江蕙的抒情，也就特有一種萬念皆空的禪意，〈無邊無岸〉、〈若不是你〉令人心動也在於當今歌手無

人能及，江蕙練就極其悠然的唱腔，在絲絲入扣的聲腔裡，像沙漏般無奈的人生景況，點點滴滴在人們的心中蔓延。

如是的心境難免影響江蕙近年的專輯取材，比例配置則影響整體氣氛，所幸她洞悉而貼心，〈若不是你〉後接江蕙式恰恰〈等愛的女人〉、〈無邊無岸〉後接節奏明快的〈免洗筷〉，立即跳脫哀愁，有的原本已是近年江蕙塑造質感少用的曲型，但苦難的世代與大眾是需要娛樂的，事實證明江蕙自有能耐跳脫傳統台語掛的俗艷，就放心唱吧。

台語歌壇之於江蕙，無論過往曾經當紅或後進可能冒出的火花，彷如台語歌壇的千手觀音，一逕以自我要求的水準光環普照著來來往往的過客，江蕙已經是台語歌壇的文化財，一個女歌手積蓄出如此能量，固然有她的時、運、命，但聽歌的人客也得拿出態度「誠心搏一杯」，祈求就算唱片環境風雨飄搖，江蕙一定愛繼續唱落去！

江蕙的話

讀完這本書就像看遍了藝界人生，酸甜苦辣點滴在心頭。

潘越雲 / CHAPTER 11

聽她一首又一首文學風味或感性風情的好歌，像
絲綢之旅一路鋪陳開來，讓人有一種奇特的感
受，潘越雲無疑是幸運的，流行歌壇也所幸有潘
越雲，才得如是詮釋。晚近的她猶能從生活提煉
淬礪歌唱態度的苦汁，而非好大喜功的矯情，這
些歌曲也才維持得住它的風姿。

首張專輯《再見離別》　滾石唱片1981

翻開台灣流行音樂近代史，潘越雲的聲音代表著一些特定的意義。但以歌壇天后的衡量標準來看，潘越雲的成就應該不僅止於此，我時常在想，這是為什麼？

她是從八〇年代初民歌階段，成功過渡到大眾流行的女歌手，此其一。她是「滾石」開國功臣，藉由她的歌聲切入市場，此其二。她送有重要的代表作，尤其是開啟台語新風格，此其三。僅此三炷香，就足以撐起潘越雲女神地位一片天。

這一行她確實俱備先天的命盤。八〇年代民歌當道，邰肇玫（金韻獎第一屆創作歌手）〈如果〉已經成名，經常應邀到各地演唱，有一次南下高雄表演，發現了在高雄的俱樂部演唱的潘越雲，邰肇玫一回來就介紹給「滾石」，當時「滾石」準備開張，正需要歌手。

很快的，「滾石」以「三人展」（一九八一年三月，吳楚楚、李麗芬、潘越雲）投石問路推出創業作。潘越雲有四首歌，邰肇玫寫了兩首曲〈留一盞燈〉、〈明亮的季節〉（楊立德詞），另兩首是〈我的思念〉（鄧禹平、李達濤詞曲），與〈等待〉（潘越雲詞曲），邰肇玫又介紹又寫歌，真可說是潘越雲歌唱生命的貴人。

1981

● 錄音帶銷售量開始超過傳統黑膠唱片。

■ 喬治盧卡斯和史蒂芬史匹柏攜手合作的《法櫃奇兵》票房輝煌，是本年全美最賣座的電影。

■ 中正紀念堂落成啟用。

聲音表情特別 〈天天天藍〉一飛沖天

潘越雲的聲音表情非常特別，與歌曲有一種天生的黏合度，〈我的思念〉、〈留一盞燈〉在潘越雲綿密的情感鋪陳下，清湯掛麵的民歌添加了不同的滋味，「滾石」嗅出市場對這個聲音的好感度，緊接著推出潘越雲的首張專輯《再見離別》（一九八一年十二月）。

《再見離別》仍主打李達濤作品，那時蔡琴也出道未久，開始從民歌摸索轉型，很多人將她們的中低音聲腺放在一起討論，妙的是潘越雲第二張專輯《天天天藍》（一九八二）一開口的高音弧線，很快掙脫人們粗淺印象的束縛。

潘越雲展現駕馭歌曲的多元風貌，〈天天天藍〉一飛沖天，卓以玉、陳立鷗詞曲，業餘身分出手不凡，創下質感與流行兼具的範例，一舉囊括金鼎獎最佳製作（李壽全）、最佳編曲（陳志遠）、最佳演唱（潘越雲）。

這張專輯的錦囊，還有〈守著陽光守著你〉（謝材俊、李壽全詞曲）、〈生別離〉（席慕容、蘇來詞曲），都為潘越雲建立文學與流行的歌手形象，與潘越雲擅長的舒展式風情聲腔並行不悖，開創台灣流行音樂獨有的風景。

《胭脂北投》（一九八三）再接再厲，採用特殊序曲型式，單曲聆聽度也

《天天天藍》
滾石唱片 1982

《再見離別》
滾石唱片 1981

高，〈野百合也有春天〉（羅大佑詞曲）、〈錯誤的別離〉（梁弘志詞曲）、〈夜色〉（童安格詞曲）都在流行音樂史上留名，不同年代不同型式歌手都津津樂道（註❶），堪稱歷久彌新。

最值得一提的是，這張專輯在台灣流行音樂史，或潘越雲個人的演藝生涯，出現〈心情〉（林邊、簡上仁詞曲）這首台語歌曲，潘越雲的聲腔如同一葉小舟，低低悠悠忽忽，將人們帶往無名的海岸，彷彿見到風吹一陣又一陣，每日夢中想伊想不停的人。

〈心情〉在陳志遠編曲下，弦樂與國樂元素糅合成意境深長的傑作，從此打開台語歌曲另一扇窗，台語歌曲有了不同的現代氣息，也賦予台語歌曲在型式與品味上更多的可能。隨後《桂花巷》（吳念真、陳揚詞曲）的誕生，更讓台語歌曲走入文學新頁，潘越雲以國語歌手提升台語歌曲的地位確立。

〈情字這條路〉 慎芝唯一台語歌送阿潘

潘越雲的首張台語專輯《情字這條路》（一九八八），比她的國語專輯晚了七年，但以令人為之驚艷形容它的出場，並不為過。

在這之前，台語市場沉悶已久，沒有人這麼寫台語歌，沒有公司這麼出台

語唱片，簡言之，《情字這條路》是一張以國語專輯態度與規格來看待的台語專輯。

這麼審慎的態度，如此尊崇的規格，〈情字這條路〉請出慎芝作詞，時間剛好在慎芝過世前一年。「一代詞神」慎芝生前寫過上千首國語歌詞，在多少人口中傳唱，彷彿是天意安排，讓她為這塊土地留下台語作品，把唯一送給了潘越雲。

不論經過多少年，每一次聽阿潘唱〈情字這條路〉，年少情懷的躍動與感性抒情兼具，心情總忍不住一陣波動。

譬如她二〇〇五年深秋演唱會，〈情字這條路〉安排在安可曲，在很多人眼中，已算老歌了吧？可嘆的是，現今已沒有這樣的新歌可聽了。是沒人會寫？還是沒有唱片公司想用？彷彿已成近代台灣流行音樂世紀之謎，隨著上一世紀末的結束，整個沉沒在斷層的時空裡。

〈情字這條路〉慎芝作詞／鄭華娟作曲／李宗盛製作正是天衣無縫的搭配。慎芝尤其令人意外，在上海讀小學、中學，十七歲才返台定居，寫出無數動人流傳的國語歌詞，一向是國語歌壇的重量級推手，卻能在晚年寫下罕見的台語歌，且成為她的最後遺作之一，留給後代子孫傳唱。

〈情字這條路〉一曲旋律流轉與音韻行腔如此契合，慎芝更難能可貴在詞

《舊愛新歡》
滾石唱片1986

《胭脂北投》
滾石唱片1983

作既饒富意境，用字更完全貼合道地台語情境，尤能精準投射早期在地女性面對情感的純良心境，透過潘越雲極富情緒感染特色的聲腔唱來，絲絲入扣，堪稱經典。

潘越雲的台語洗禮還不止於此，〈純情青春夢〉（一九九二）陳昇製作／填詞，濃郁的在地情感，透過潘越雲款款風情的聲腔，一波波送入心坎，這張專輯的歌曲《春嬌和志明》（五月天）、〈舞池〉（白冰冰）、〈茶室春秋〉、〈西子灣之戀〉，後來成為很多歌手取經的原型。

令人錯愕的是，這一年歌壇大事，潘越雲迅雷不及掩耳跳槽「飛碟」。身為「滾石」創業代表人物，這兩大唱片公司當年競爭激烈聲中，〈純情青春夢〉來不及宣傳，歌迷訝異，潘越雲留下殘夢出走。

潘越雲轉往「飛碟」五年，國、台語照出，但整體氣勢疲軟下來。《該醒了》（一九九七年一月）是她在「飛碟」最後一張，距離上一張唱片《秋天》（一九九四年十一月），有兩年兩個月銷聲匿跡不見新作，蟄伏期間，歌壇風潮流變一夕數變，潘越雲「復出」之作成績如何，面對的是歌壇現實的溫度計。

所謂的成績，一是銷售反映，一是口碑反應。兩者理應相輔相成，但是，台灣唱片消費者以學生群佔大宗的結構，又摻雜太多「非理性」的因素，對於潘越雲這樣一位歌手（風格濃烈，但未必投合市場），難免有著（既期待她風雲再

起，又怕她受傷害）的矛盾。

「該醒了」一語雙關，既像潘越雲沉寂之餘的呼喚，也像依附在潘越雲感情事件裡的耳語，當然，歌詞對許許多多沉浮在情海裡的人，也很適用。

起始的前奏，鋼琴聲淙淙，繼而大提琴低鳴，繼而小提琴洩入，而後潘越雲低迴輕吐：「我一直相信，你是愛我的……」，那一個失落已久，但一直存在歌迷心田底層的聲音，彷彿又活了回來。

整張專輯潘越雲一部分努力抓住過去，一部分想嘗試新路。郭子寫的〈暗香〉，有黃鶯鶯〈春光〉的氣息；王治平寫的〈任性〉，有陳淑樺晚近的突變。潘越雲拿手的唱腔，出現在〈面具〉之中，整體而言，比〈秋天〉聽得下去，但仍難掩一絲絲的沉重。

其實，歌壇像潘越雲這樣具備獨特風格辨識度聲腔的女歌手，得來不易，但在經營事業上，歌手適不適合自己做老闆？由誰來設計導引？都值得玩味。

《我是不是你最疼愛的人》
滾石唱片1989

《情字這條路》
滾石唱片1988

音閱人手記

潘越雲當年跳槽揭秘

就像野百合等待天天天藍，很難想像八〇年代重要女歌手潘越雲，直到二

〇〇四年一月十日才等到她遲來的第一次個人演唱會。

演唱會前，我和潘越雲有一次深談，當年她從「滾石」跳槽「飛碟」形成

歌唱事業分水嶺，其間有著許多歌迷難解的謎團，重新探訪過往，就由阿潘自己

來揭秘。

「滾石」十二年締造無數膾炙人口的金曲，為何跳槽「飛碟」？由於稍早

黃鶯鶯從「飛碟」跳槽「滾石」，當時耳語不斷，黃鶯鶯壓境令潘越雲求去？

潘越雲說：「是我自己決定的，主要在一個環境太久了，我和『飛碟』簽

約後，三毛（註❷）才知道，他很難過，小蟲說就當阿潘去當兵三年好啦。」

但是，時過境遷，潘越雲與「滾石」的緣分就此淡去，「飛碟」後來賣給

「華納」，而潘越雲在「飛碟」的四張專輯成績平平，潘越雲如何看待當年的抉

擇？

潘越雲說：「以前我會質疑我自己，但很多事交錯在一起，到『飛碟』的

註❷　滾石總經理段鍾潭

註❸　飛碟總經理彭國華

前兩張，當時公司的營運還正常，太保（註❸）鼓勵我自己製作，但後來他請長假，我想可能他的身體已有變化，我也失去重心，而唱片環境也變了，我後來這樣想之後，也就釋懷了。」

潘越雲在「滾石」時期，她記得有一年，還有兩個月過母親節，剛好有人讓出國父紀念館檔期，三毛對她說：「我們來做一場演唱會吧」，阿潘同意了，但竟然沒有編曲敢接下這個案子，都認為時間太緊迫了，於是不了了之，錯失了開演唱會的機會。

這一等，等過了二十年，潘越雲終於等到遲來的春天，「行雲二○」演唱會的阿潘，沒有眩目的舞台，也不用多餘的台詞，靠的是一首接一首八○年代縈縈實實的成名金曲，打開觀眾鎖上的記憶心弦。

演唱會以三大段落區分，正好刻畫出潘越雲在歌壇的印象。第一階段的十首歌，以藍調與爵士伴奏，阿潘開場時坐在一張法式復古的長椅上唱〈幾度夕陽紅〉，百老匯女伶造型，整個氣氛猶如置身Lounge bar。

第二階段是阿潘唱紅的台語歌，包括〈心情〉、〈情字這條路〉、〈純情青春夢〉等，做為第一位將台語歌曲提升到國語層次的女歌手，阿潘在歌壇的地位於是浮現。唱到〈茶室春秋／舞池／舞女〉三部曲，加上〈Unchain my heart〉舞曲，阿潘展現妖嬈風情，她做出好看的節目。

《該醒了》
滾石唱片1997

《純情青春夢》
滾石唱片1992

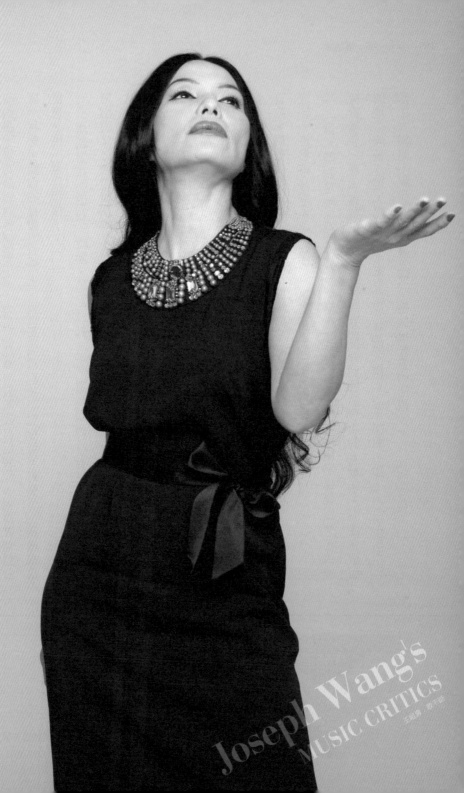

第三階段是阿潘的經典金曲，包括〈天天天藍〉、〈守著陽光守著你〉，

而〈我是不是你最疼愛的人〉、〈你是我一輩子的愛〉更將整場演出拱上高峰，

潘越雲帶著全場觀眾走回八○年代的青春記憶，就像她說：「人生的情感有挫

折、不如意，但當你走在街上，停下腳步，想一想曾愛過這個人，心情會不一

樣。」

潘越雲第一次個唱是在國父紀念館舉辦，只有一場，後排幾乎座無虛席，

不少人甚至坐在台階上，正是一場人生情感與台下交流的溫馨歌會。阿潘的好友

們熱情出席，她甚至在台上秀了幾句法文，聯合報發行人王效蘭說：「這是我愛

你的意思。」

潘越雲說：「這些年來，不管事業、人生起起伏伏，我唯一自豪的是，我

沒有失去這些朋友。」

潘越雲穿上LANVIN，一如
她的歌曲：古典、浪漫、優
雅。
照片提供／潘越雲

潘越雲的話

我始終覺得自己是音樂生涯裡的一位藝術家，從拿到歌詞感受到反芻、醞釀到開口演唱，企劃到定案、拍照到包裝，終至完成這幅神聖的藝術品。

市場反應勢必會經歷唱片工業的演變與波折而起伏，但就是因為不預期它的未來，所以才得以安然自若地誕生出⋯⋯從滾石〈天天天藍〉出發，到飛碟的〈心的誘惑〉；從跨國製作錄音的〈舊愛新歡〉、〈春潮〉，到跨界發燒音樂的〈舊情人〉、〈情歌潘越雲〉，這些燦爛迷人、一幕接一幕的轉折與驚喜，也是和歌迷們經歷的一幕幕人生風景。

無論鎂光燈多寡，對這些美好雋永的歌，心存感激。

羅大佑／CHAPTER 12

他的名字，就是台灣搖滾樂的圖騰。他懂得自我
經營，隨著他的步伐，台灣的人文精神影響力也
走了出去；無論社會時局人心怎麼變，改變不了
他的音樂存在感。因為多少年來，這個社會還是
「多少人在追尋那解不開的問題」，羅大佑的箴
言依舊如符咒一般「就這麼飄來飄去……」。

首張專輯《之乎者也》　滾石唱片1982

羅大佑的預言

一九九九世紀末，久違了的羅大佑，在記者會上談到音樂時，做出預言。

羅大佑說：「搖滾樂是不會跨進廿一世紀的型態，所有的搖滾就留在廿世紀。」

羅大佑解釋：「我在九四年做完《戀曲二〇〇〇》之後，強烈感受電子的影響，數位的東西全面進入我們的生活，包括音樂，變成一種習慣，個人的力量如何違反潮流？以往四個年輕人，一個打鼓、一個彈吉他、一個打貝斯的時代過去了。」

羅大佑直言：「八〇年代的搖滾樂已經死掉了！」

一種手工的、人文的搖滾樂，真的快死了嗎？

如果看當今的音樂，都是從錄音加工廠生產，許許多多的聽覺，包括歌手的聲音，都可以從數位科技去調整彌補，而當前娛樂環境的倒退，乃至養分的欠缺，對於搖滾樂，都是莫大的殺傷。

搖滾的精神是需要成熟的娛樂環境與作品不斷燃燒，照亮這把火炬的，在社會人文氛圍養植下自然烘托的，不能有一點勉強。台灣搖滾老將羅大佑預言搖滾將死，感情上，誰也不希望此說成真，但事實上，看看四下的環境，不是沒有

■台幣兌換美元為40.28：一，創歷史新低。

1982

■港劇「楚留香精華版」藉中視金鐘獎觀摩影片登台，隨即調到周日黃金檔完整播出，橫掃千軍，從此港劇攻台如水銀洩地，形成三台周日晚間分配輪播港劇的奇景，觀眾像玩大風吹一面倒向港劇的那一台，沒得播的另兩台門可羅雀。「香帥」鄭少秋、趙雅芝等演員成了台港爭相邀請的紅星。

■「鳳之友聯誼會」八月成立，鳳飛飛是第一位擁有歌友會的歌手。

■台灣「餐廳秀」興盛，歌手跑場風熾，較高檔的台北「狄斯角」大手筆以巨星壓陣，歐陽菲菲、鄧麗君上檔門庭若市，崔苔菁登台由尚未成名的藍心湄暖場；一般歌手門票200元，大牌提高到650元，巨星級甚至提高到1980元不等。

道理。

特殊圖騰的搖滾精神

二○○四年三月，香港紅磡體育館的「京城夜」樂聲裡，彷如大選前夕的台灣，戰鼓頻催。在歷史的巨變之中，當年那個被賦予特殊圖騰的黑衣抗議歌手，如今穿著西裝出場。

當羅大佑悲亢嘶啞地響起，坐在台下的我，聽歌的心情是複雜的。

「戀曲」從一九八○唱到二○○○，〈愛人同志〉沒有變，〈你的樣子〉沒有變，但是，世事變了，場景換了，感受也不一樣了。

假如你先生來自鹿港小鎮

請問你是否看見我的爹娘

潸然淚下的不只是同樣去國多年的遊子，不只是大明星（註❶），還有像我們這樣與歌裡的主人公一樣，生在這裡，長在這裡，明明有著與生俱來的認同，卻在每一次選戰裡飽受政客利用，撕裂彼此情感的人。

眼角餘光旁邊坐著的六年級女生，沒多久就在暗場裡悄悄抹去滿面淚痕。

羅大佑在台灣唱出這些歌的八○年代初葉，是六年級生的孩提時代，還不構成懷

註❶ 旅居香港的林青霞當晚也在座。

舊的要素，情緒的波動，應該來自歌曲裡的意涵。

羅大佑的歌能夠歷久不衰，除了擅長旋律的舖陳，更厲害是他的歌詞，每每切中要害，勾出深藏在內心的情感。值得研究的是，什麼樣的意涵，為什麼在不同的年代仍然觸動不同世代的心房。譬如〈亞細亞的孤兒〉（一九八三）：

亞細亞的孤兒在風中哭泣

黃色的臉孔有紅色的汙泥

黑色的眼珠有白色的恐懼

西風在東方唱著悲傷的歌曲

起始緩緩撥弄木吉他的滄涼情境，間奏嗩吶彷如送葬淒厲的奏鳴，如果你把歌詞裡有關任何的顏色部分，以「藍」、「綠」改寫替代，是不是很符合此刻的台灣氛圍？

軍用大鼓像是冤親債主般聲聲催討，清嫩的兒童和聲像是已瀕臨深淵毫不知情的人心，這兩種聲音相互纏繞，十足像台灣根深柢固無可解脫的命運糾葛。

羅大佑在台灣，曾是一個被賦予特殊圖騰的標記。

《之乎者也》（一九八二）的年代，他的歌曲像從牢籠趁隙飛出的青春小鳥，《青春舞曲》，猶如對戒嚴體制肆無忌憚摧殘創作自由的挑戰，當時所有的流行歌曲都必須經過政府檢查，通過始得面世，今時今日簡直不可思議，卻也顯現

羅大佑〈鹿港小鎮〉、〈未來的主人翁〉、〈未來的主人翁〉、〈現象七十二變〉無畏批判時局的可貴。

《之乎者也》、《未來的主人翁》、《家》，依序從一九八二至一九八四年三張專輯，羅大佑在三十歲就奠定「華語流行音樂教父」級地位，拜時代所賜，台灣在一九八七年解除戒嚴之前的環境，提供羅大佑創作的動力與突破的思維，證明這一行所體悟的，音樂人的日子不能過得太舒適，必須「苦其心志」，才會創作出好作品。

羅大佑一舉成名，可惜的是，當時背負太多的壓力，壓力其實來自搖滾曲風成為新的流行品味，叛逆成為賣唱片的一種消費形態，羅大佑僅出版三張專輯就面對如何在唱片市場的現實與他標舉的搖滾文人精神取得平衡。

一九八四年的最後一晚，羅大佑在台北中華體育館舉辦「告別演唱會」，隔年四月遠走他鄉，暫別他在流行歌壇所吹起的「黑色革命」旋風。

後來羅大佑轉戰香港，以粵語歌曲拓展商業領域，九〇年代羅大佑一面在香港成立音樂工廠，廣納人才，林夕即為其一。一面在台灣企圖以台語歌曲再造神話，同時相隔四年推出第四張國語專輯《愛人同志》一九八九，再次以他的選輯贏得市場肯定。

耐人尋味的是，羅大佑早期歌曲裡的憤世嫉俗，不但沒有過時，反而歷久

彌新，是何道理？他的歌曲反映民眾在台灣威權時代改革的心聲，但是，多少年過去了，該改的也改了，該換的也換了，但台灣政治惡鬥每下愈況，人們只問立場不問是非，教育改革一筆爛帳，傳媒生態一塌糊塗……。

羅大佑的歌，彷如一頁悲歌，不同的年代，卻擁有同樣的共鳴，他在香港演唱會裡，重唱〈彈唱詞〉（一九八九），竟是如此觸動心弦。

本是同根生

何以自相剖

血染生靈心

誰人在怒吼……

難分真與假

人面多陰詐

命裡有時終須有

命裡無時莫強求

好一個「命裡有時終須有，命裡無時莫強求」，字字句句彷彿是給為了選戰立場拼得你死我活的政客當頭棒喝。

香港演唱會的最後，久違了的「明天會更好」登場，從台灣來的人感觸特別深。

明天會更好嗎？

一九八五年的〈明天會更好〉，無論就動機、調度、製作、詞曲、演唱、發行，都是台灣歌壇絕無僅有的一次！

那是一個沒有人丟雞蛋、舉白布條的年代，唱片界為反盜版而戰，為自己的生存權益站出來，背後的題旨雖然嚴峻，但他們以歌曲的柔性訴求來表達，歌聲的穿透力無遠弗屆，對照今日社會運動的手法值得玩味。

一九八五年的音樂載體，以錄音帶為大宗，盜版嚴重，問題一如SARS疫情失控，〈明天會更好〉呼籲反盜版，代表唱片界大團結的心聲。集體創作難為，但做為一首流行歌曲，〈明天會更好〉也是難得一見的金曲。

〈明天會更好〉能夠傳世，作曲羅大佑觀念清楚，旋律流暢，易於傳唱，是首要條件。作詞採集體創作，包括羅大佑、張大春、許乃勝、李壽全、邱復生、張艾嘉、詹宏志，涵蓋藝文、音樂、媒體人士，他們的文化水平充分反映在這首歌曲上。

　輕輕敲醒沉睡的心靈

　慢慢張開你的眼睛

看看忙碌的世界是否依然孤獨地轉個不停……

整首歌從每個人「睜開眼睛」開始鋪陳，不疾不徐，貫穿著大自然、戰火、童年、生命的樂章。

這首歌集結六十位歌手合唱，但能有solo的歌手僅三分之一，每人兩句接力，依序是：蔡琴、余天、蘇芮、潘越雲、甄妮、李建復、林慧萍、王芷蕾、陳淑樺、金智娟、王夢麟、齊豫、鄭怡、江蕙、楊林。

副歌部分，第一遍由黃鶯鶯、洪榮宏接力，各唱四句，第二遍全部由費玉清獨唱。全曲特別在於副歌放在尾聲的運用，先是大合唱兩遍，接著蘇芮獨唱，齊秦合音，再由余天獨唱，蘇芮合音，最後在大合唱漸弱，齊秦合音聲中結束全曲。

從歌手的角度看，〈明天會更好〉意義有二，其實這是一次歌手的超級比一比，歌詞頁並未註明哪一句是誰演唱，正好考驗歌手音腔的辨識度，當年的公司／歌手自有大小牌之別，難得的是出場序與曝光度從歌曲的需求考量，各安其份。

其次，尾聲重複副歌，歌手交叉合作，形成一次難得的團結之作。合作的意義凸顯在歌手的反差性，唱搖滾的蘇芮為演歌派大老余天合音，齊秦沒有solo的機會，卻在尾聲不斷為其他大牌合音，這使我想起每年看NHK「紅白」，大

牌交叉為其他歌手合音、伴舞，這在台灣歌壇，簡直是罕見的事！

當年廿餘家公司歌手參與〈明天會更好〉，各家公司無不希望取得發行權，即使競爭激烈，大家卻大大方方在台北市國聯飯店坐下來，採取公開招標，我在現場採訪，最後由藍與白唱片高價標下。雖然當時競標的「滾石」勢力大，更遑論國際大公司，但「藍與白」初生之犢不畏虎，僅此一役足以歷史留名。

〈明天會更好〉從一九八五傳唱至今，每逢台灣大選旺季，聽來格外諷刺，想想過去的四年，有過得比較好嗎？再往前的四年怎麼樣呢？解嚴鬆綁之後的社會又如何呢？改過朝也換了代，我們的明天真的會更好嗎？

「我愛唱的那一首歌」

二○○四年五月廿九日，羅大佑全台七場演唱會的最後一場，台中中興大學偌大的惠蓀堂，湧進三千觀眾。這晚，觀眾進場之前一直天晴，沒想到散場時，外面下起了滂沱大雨。

再去聽羅大佑，是彌補一九八四年他告別演唱會之後，整整二十年未能在家鄉舞台開唱之憾，也想藉此憑弔這塊土地走過的悲歡離合，從中我們更懂得體悟從流行音樂雪地開花的創作歌手的才情。

他是搖滾歌手，也是抗議歌手。面對執政者，無論哪個年代他都面不改色，在台上，面對流行歌曲的歷史洪流，他卻俯首低眉。

羅大佑說：「寫歌我不是天才，我小時候跟著父親聽很多歌，帶給我很大的影響，我想唱這一首，紀念一下我父親……」

他坐在鋼琴前，這首不是他的歌，但熟悉的旋律從他指間輕洩，於是我們聽到一個男版藍調的〈意難忘〉（註❷）。

藍色的街燈明滅在街頭

獨自對窗凝望月色

星星在閃耀

我在流淚　我在流淚

沒人知道我

啊～啊～……誰在唱呀

遠處輕輕傳來

想念你的　想念你的

我愛唱的那一首歌

這是羅大佑演唱會的最後一首歌，那晚散場後在門廊困在雨中的我，耳畔彷彿仍縈繞著近乎哀鳴的懺情。

如果羅大佑的〈意難忘〉近乎哀鳴，蔡琴的〈意難忘〉早期平靜後來滄桑，鳳飛飛的〈意難忘〉輕快，潘秀瓊的〈意難忘〉低迴，張惠妹的〈意難忘〉悠揚。不同的年代，他們都唱著同一首〈意難忘〉。

對比這些後輩，原唱美黛的〈意難忘〉流露溫暖。美黛記得很清楚，一九六二年國父誕辰紀念日那一天，她在台北南海路美國新聞處錄音室，灌唱這首〈意難忘〉。

一九六三年頭發行，彼時台灣傳播管道並不多，這首歌在半年之內紅遍了大街小巷，從此深植人心。

那年，美黛廿三歲，這是她第一次灌唱片：「錄音師葉和鳴在那邊任職，那時他自己還沒有錄音室，就利用國定假日這一天，安排在美新處錄音。」

老美無意間對台灣流行文化做出了深遠的貢獻。那年年尾的唱片，

一九七六年，鳳飛飛灌老歌也唱了〈意難忘〉。一九八一年，廿四歲的蔡琴第一次灌唱〈意難忘〉，二○○一年，四十四歲的蔡琴唱片再唱〈意難忘〉。

二○○○年，廿八歲的張惠妹在香港舞台的「歌聲妹影」也唱了〈意難忘〉。〈意難忘〉唱過了一代又一代。

羅大佑小時候耳濡目染父親常聽的〈意難忘〉，「藍色的街燈」對照「白色的毛衣」，我們恍然了悟，羅大佑那些八○年代膾炙人口的創作，「黃色的

主辦.人文公社 / 思遠影業有限公司 / 伍藝亞洲綜合製作有限公司

羅大佑在香港演唱會「搞搞真意思」通行證，背後是他的簽名。

羅大佑演唱會在很多人的回憶裡，也許不只是一場表演而已。

從二〇〇四年三月十四日香港紅磡體育館的〈搞搞真意思〉，推回一九八四年十二月卅一日台北中華體育館的萬人〈告別〉，整整二十年，始終是這個世代走過心情錯綜複雜的一種依託。

流行樂一代宗師在〈搞搞真意思〉現場通行證背面為我簽名，如今看來，也特有一種驀然回首的意思。

臉孔有紅色的汙泥」、「在紅橙黃綠的世界裡你這未來的主人翁」、「生命總有藍藍的白雲天」……，這些藉著色彩傳遞鮮明意象的歌詞，原來藏著兒時聽歌無可磨滅的創作基因。

讓我們向遠去的慎芝鞠躬致敬，為她創作無數不同世代的我們都愛唱的那一首歌。

美麗島傾城之雨

論資歷、論影響、論深度，羅大佑相隔十年，二○○四年再出國語專輯《美麗島》，無論如何都是大事一件，這也是截至目前，他最後的一張錄音室專輯。

但是，實際的氣氛卻未成正比，排行榜沒找到羅大佑的名字並不重要，一攤記者會之於眼下的傳媒彷彿大拜拜，此時的羅大佑令人想起勞勃阿特曼。

勞勃阿特曼在美國電影界絕對大師級，一如羅大佑在國語歌壇的地位。晚期他的電影風韻猶存，如：《謎霧莊園》，但票房卻背道而馳，手法雖然不似早期犀利，大師出手仍具架勢，這令我想起羅大佑的作品《美麗島》。

《美麗島》十六首歌，大致由三個區塊組成，今昔之比／熟年情歌／嘲諷

政客。但是，羅大佑分成兩部分，CD1的十二首是為主體，CD2劃歸Bonus，嘲諷政客的歌曲幾乎全放在附碟裡，羅大佑的重點顯然已轉換成今昔之比與熟年情歌。

從〈戀曲一九八〇〉、〈戀曲一九九〇〉唱到〈戀曲二〇〇〇〉，情歌一直是羅大佑打動人心的武器，久違羅大佑，情歌的部分少了，這與羅大佑老了，動情指數少了成正比嗎？新的〈伴侶〉與〈啊！停不住的愛人〉，已經步入了黃昏之戀，轉化為曾經滄海的體悟與寬慰。

此刻的羅大佑多半流連在今昔之比，特別是年少純真的記憶。〈初戀的少年家〉、〈往事二〇〇〇〉、〈時光在慢慢的消失〉、〈寧靜溫泉〉都在找一個與過去連結的平衡點，尤其是〈舞女〉，藉著芭蕾舞者的角度與心聲，探照唯美純淨的世界，成為羅大佑晚期最突出的單曲。但羅大佑似乎擔心這樣的心態是不是老了？企圖解讀現代人情色世界的「網路」夾在其間，卻語焉不詳。

羅大佑的柔情也展現在對弱勢／女性的〈傾城之雨〉裡（雖然「鎩羽」應為「鎩羽」之誤）。

相對的，他的抗議依然犀利，這張專輯主體CD1裡只有一首〈綠色恐怖份子〉，放在後面的位置也說明了不是專輯的主要訴求，但羅大佑的辛辣有增無減，拆去一切他慣用的文學曲筆，赤裸而急切的表達他的見解，包括了CD2裡所

有嘲諷政局的歌曲〈阿輝飼了一隻狗〉、〈真的假的〉，對政客的撻伐卻是毫不手軟。

羅大佑八〇年代初三張專輯《之乎者也》、《未來的主人翁》、《家》，帶給國語歌壇革命性的影響，至今無出其右，他的音樂如此，他的歌詞與形象也成為當時社會抗議歌手的代表。

昨是今非，照理羅大佑完成歌曲的社會革命，應該休息了，但聽他唱起標題曲《美麗島》，像乩童唸咒，又像老僧誦經，更像送葬大典的祭司，我們聽見大師的旋律在吟哦聲中逐漸老去，剩下的編曲迫促的節奏彷如亂世，合音像萬民的吶喊掙扎，不斷擴大、擴大，一如當年〈未來的主人翁〉，一遍又一遍不肯散去：

　　就這麼飄來飄去

　　飄來飄去

　　就這麼飄來飄去

　　飄來飄去……

林慧萍／ CHAPTER 13

作為橫跨民歌與流行，偶像兼具實力，八〇年代
直達九〇年代，最具代表性的玉女歌手，林慧萍
在台灣歌壇蓬勃發展時期，伴隨五、六年級生成
長，她的歌不但是感情符號，如今也是最能引領
新世代進入台灣告別美好時代的重要回憶。

首張專輯《往昔》　歌林唱片1982

一九八二年是流行歌壇高空煙火百花齊放的一年，也是日本人發明的伴唱機卡拉OK引進台灣的一年，民眾面對新興娛樂，開始有K歌的需求。

轟天雷一般的新興勢力：羅大佑《之乎者也》、丘丘合唱團《就在今夜》拔地而起，不僅炫人耳目，改變聽歌的習慣，更奪取學院派的注目，開啟流行音樂的新時代。

在這兩股搖滾先聲奪人之下，林慧萍《往昔》一彎婉約的清新在十二月潺潺流過人們心頭，撫平這一年搖滾旋風狂襲的躁動，歌壇的風景瞬間改觀。

一朵盛開的花 如詩如畫

你的微笑多芬芳 高雅高雅

可愛的你 不知到那裡去

卻留下了無限情誼

前奏輕弦樂旋律聲中，鼓點節奏加入層層推展，林慧萍一開口清亮無比，在這一年流行的「丘丘」主唱娃娃（金智娟）嘶啞吶喊之間，形成強烈對比。

林慧萍玉女偶像出擊，音樂體質看似弱不禁風，青睞羅大佑、丘丘合唱團的樂評，對林慧萍幾乎視而不見，也是當時流行歌壇的通病，但大眾以購買力評判，最厲害的是，《往昔》專輯前三首歌就奠定了林慧萍實力派的地位。

1982

■台灣治安史發生首件銀行搶案，退伍老兵李師科持槍搶劫土地銀行古亭分行。當時只有三家電視台，晚間新聞於七點半播出，台視主播盛竹如不惜停掉氣象報告，創下58.1%超高收視率，中視18.9%，華視16.9%。

■閩南語布袋戲在螢光幕開禁，稱霸午間檔。

■十二月Michael Jackson「Thriller」專輯上市，全球銷量累積超過4500萬張，成為廿世紀世界上銷量最高的一張專輯。

忘不了你的倩影

此時此刻浮現腦海

還記得我倆諾言

明年此時再相逢

〈倩影〉（明輝詞曲）副歌過後直接跳升八度音的高難度，林慧萍展現的穩定度，以及〈請你留下來〉（蔣榮伊詞曲）主歌一進來就必須壓低聲腺，林慧萍在表面上雲淡風輕的流行曲式裡，展現的技巧、音韻，成為少有的玉女兼具實力派偶像。

林慧萍一炮崛起，但她並非「空降」，在首張專輯之前，就已出現在《新金曲獎》合輯，正是民歌末期急需轉型，在民歌苦尋出路之下，林慧萍把流行音樂重新帶進 K 歌的「錢途」。

民歌風潮的市場之爭

提起台灣的校園民歌風潮，一般歸功於楊弦，將他奉為「現代民歌之父」，楊弦將詩人之作譜成歌曲，具有文學氣息，出版《中國現代民歌集》（一九七五），切中校園氣氛，也是對七〇年代流行的鴛鴦蝴蝶派的反思。

《戒痕》
歌林唱片1983

《往昔》
歌林唱片1982

這股風潮啟動之後，歸根究柢仍是唱片公司的商機來源，新格唱片《金韻獎》（一九七七）、海山唱片《民謠風》（一九七八）成為主戰場，通過比賽型式，發掘校園創作新人，再以商業包裝發行，改寫唱片市場生態。

其實這一套模式，歌林唱片早已試驗過，曾在中視每周五晚間開闢《金曲獎》節目（一九七一），就是由觀眾投稿詞曲作品，獲得採用之後，由節目邀請知名歌手演唱，發掘了不少創作人。

《金曲獎》節目主持人「金曲小姐」，每次露面以頭戴寬帽遮去臉龐，她抱著一把吉他自彈自唱，低沉磁性的嗓音，充滿知性與感性的談吐，大獲文青學生喜愛。後來「金曲小姐」以本名洪小喬在歌林出版唱片，成名曲有〈愛之旅〉、〈你說過〉，具有學生氣息，洪小喬同時帶動的大眾創作音樂風，埋下七○年代校園民歌的種子，比楊弦起步更早。

只是歌林唱片並未抓緊後來的民歌風潮，讓新格、海山佔了先機。歌林跟進再推出《新金曲獎》（一九八一），從校園再找一批新秀，在《新金曲獎》第一集裡，有一個活潑的女生唱著〈一縷輕笑〉，第二集裡有一個害羞的女孩唱出〈白紗窗裡的女孩〉。

〈一縷輕笑〉的金瑞瑤，〈白紗窗裡的女孩〉的林慧萍，隨即在第二年出道，她們改頭換面，掙脫民歌的單調，蛻變成玉女偶像，成為流行教主，也成為

《愛之旅》
歌林唱片1998

《金曲小姐》
歌林唱片1971

唱片公司的鎮店之寶，讓歌林在這一場民歌市場大戰，峰迴路轉。

玉女偶像的愛情

林慧萍歌壇第一個十年在歌林度過，出版十八張專輯，密度與走紅成正比。歌唱生涯的第一個十年結束的時候，她已經從歌林唱片保護下的「玉女偶像」軀殼裡走了出來。林慧萍變得開朗起來，人生觀也改變了，第二個十年，在點將唱片的《等不到深夜》（一九九一）展開，同名歌曲放在第一首，躍動的節奏可以感受到林慧萍的不同。

當〈我是如此愛你〉前奏點點音符像一串感情記號般灑下，林慧萍第二個十年一開口，介於輕嘆與撫慰之間的情緒渲染開來，聽歌的人就懂了，唱歌，靠的是情感的累積與歌喉的磨練，並不是一個虛幻的清純形象而已。

我是如此愛你

我是如此愛你

卻只能沉默站在原地

像一個迷失孩子般遺落在人群

我是如此愛你

明知道得不到你的回應

新加坡作詞人小寒說〈我是如此愛你〉是她心目中的經典歌詞，簡單直白，最後一句「心情像失群的孤雁飛在黃昏裡」，予人的悵惘是久久不散的。小寒曾親眼見一隻大雁獨自在夕陽中南飛，那種悲涼的感覺，至今沒有一首歌詞能超越。

我是如此愛你

作曲／殷文琦
作詞／姚謙
原唱／林慧萍

心情像失群孤雁

飛在黃昏裡

第二個階段在點將唱片五年，更將林慧萍的人與歌，聲音與歌詞訴求，做緊密的結合，形成流行歌壇的「慧萍符號」，林慧萍就是情感歷練的代號，市場上自有極易識別的符碼。

藉由林慧萍的廿四張專輯，一致以情歌為訴求，讓林慧萍在情歌市場上能很快讓消費者「對號入座」，從林慧萍的歌曲中，戀愛中人很容易找到情感的寄託，失戀的人很快找到熟悉的情緒宣洩管道。〈結髮一輩子〉、〈情難枕〉（一九九三）更推向另一波高峰。

如今何必怨離分

相思不如回頭

早明白夢裡不能長久

當初何必太認真

情會如此難枕

早知道愛會這樣傷人

〈情難枕〉的歌詞對照歌手，正因為林慧萍是這樣的性情中人，她行走歌壇的姿態自然與眾不同，她勇於為愛付出，取捨之間無畏犧牲，也使得林慧萍的

《我情迷惘》
歌林唱片1984

《走過歲月》
歌林唱片1984

情歌唱來更有不同的生命。

玉女等到演唱會時代來臨

林慧萍的第三個十年，始於「萍水相逢」演唱會（註❶），也是一九九九年淡出之後到美國定居，再度重返歌壇。玉女歌手的青春終究有限，能熬過兩個十年，再以優質體態示人，同時還能完整以現場表演，林慧萍是第一人。

「萍水相逢」為玉女唱出代表人物打造了一座恰如其分的演唱會空間，原本沒有大幕設備的場館，舞台設計添增布幕，且善用光影，交錯運用烘托，營造出符合林慧萍歌路與形象的細緻質感。

演唱會能不能打動人心，往往與歌手的歷練成正比。誰敢相信，一九八二年踏入歌壇就一炮而紅的林慧萍，始終沒有辦過一次個唱，而這樣的機會，拜二〇〇二年無心插柳的精選輯意外暢銷之賜，林慧萍用了廿載青春換來。

演唱會的第一晚，林慧萍當年的成名曲〈往昔〉在最後安可時才唱，她忍不住哽咽，其間隱含錯綜複雜的人生況味。她的另一首成名曲〈倩影〉，放在開場第二首，她唱〈倩影〉之前，簡短說了一句：「廿年後的慧萍，現在要唱

註❶ 林慧萍出道不久，曾與金瑞瑤在中華體育館合辦過「愛的歌聲」演唱會，但並未售票，吸引上萬歌迷。

廿年前的〈倩影〉……」，忍不住令人感慨，為這樣一位玉女歌手在台灣現實的歌壇存活。

八○年代秀場舞台沒落之後，歌手的生計操控在唱片商業機制下，一向只見新人笑，資深歌手罕有尊嚴。抒情見長的林慧萍在一九九六企圖試過Rock、Reggae、Chanson各種歌路，在那歌壇〈無情弦〉的翻轉世代，努力變法。

等到二○○二年八月「風華再現」演唱會引爆流行歌壇懷舊風潮，也提醒了唱片公司長久以來忽視的不同年齡層聽歌人口，其實背後潛藏著龐大的商機。

林慧萍演唱會重唱「歌林」到「點將」的作品，更凸顯可貴在它的稀有性。一曲〈白紗窗的女孩〉令多少人跌進八○年代民歌時期的回憶，那是一個用情感唱歌的年代，我們隨著林慧萍重溫那些作者的名字：陳進興、楊明煌、三毛、鄭華娟、熊美玲……，有些人已不在了，然而林慧萍的歌聲依舊，演唱會版本並不加修飾。

有趣的是，林慧萍首度舉辦的「萍水相逢」演唱會不僅內容乃至曲目一直低調，排練臨時取消原訂的媒體採訪，也使林慧萍成為史上辦個唱最「神秘」的歌手。其實她的出發點只是單純想把歌唱好，不想因宣傳而分心。

但這是媒體不可思議的事，其實，火與冰的微妙結合，正是林慧萍個性的魅力所在。林慧萍上昇星座在天蠍，具有神秘的特質，月亮星座在處女，對事務

《無情弦》
歌林唱片1986

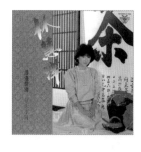

《台灣民謠》
歌林唱片1984

敏感而認真，要求品質，太陽星座在獅子，對周遭的人熱情又大方。

林慧萍的個性特徵正顯示在她踏入歌壇廿年首度售票個唱會上，她久未推出新作，卻因精選輯大賣，證明市場對她的期待，因此特別自美返台籌辦演唱會，目的是答謝這麼多始終支持她的眾多歌迷，她只想把歌唱好，不想因宣傳而分心。

〈白紗窗裡的女孩〉歌唱比賽被發掘

這樣個性特徵的林慧萍，在演藝圈行走江湖，確屬異數。

對林慧萍一起成長的歌迷而言，這些並不重要，大家只想聽她原音重現，出新作。

林慧萍回憶〈白紗窗裡的女孩〉：「那是我高中同學黃克昭寫的，那時我念基隆商工三年級，我唱這首歌，剛好製作人呂子厚在台下聽到。」

高三她參加民歌社，有一次在當時台北工專比賽，同學臨時打退堂鼓，林慧萍最後只好一人上台，這首由她同學創作的〈白紗窗裡的女孩〉被「歌林」發掘。

呂子厚隨後找林慧萍到「歌林」試唱，從此改變這位女孩的命運，八○年代台灣歌壇從此誕生一位巨星，也創下一頁玉女傳奇。

記憶力超強 不用提稿機

林慧萍最屬害的是記憶過人，整場三、四十首歌曲完全不用提詞機，為老闆省下一筆費用，意外透露她學生時代是演講比賽高手。

歌手演唱忘詞時常發生，甚至在演唱會中報錯曲目順序，因此舞台前側都會準備提詞機，增加歌手臨場的安全感。林慧萍在演唱會裡，從〈當初我怎麼會不懂〉、〈自私〉、〈無心雨〉到〈夢醒心碎空嘆息〉，一路高難度選曲，全場一半以上是灌過唱片後從未表演過的歌曲，林慧萍不用提詞機，宛如「背詞表演」。

林慧萍記憶超強，歸功從小訓練有素，國中一年級第一次參加演講比賽得到第一名之後，就展開她學生時代的「比賽生涯」，從國中到高中贏得十多次冠軍，還有一次先贏得基隆地區冠軍，再代表參加全國高中演講比賽，得到第二名。

林慧萍說：「演講比賽要背誦講稿，有的時候內容是論語，有的時候現場抽題目，有一次比賽我因此把全部十個題目講稿全部背下來，老師為了訓練我，下課後留在教室裡，一字一字矯正發音。」

《走在陽光裡》
歌林唱片1986

《說時依舊》
歌林唱片1990

演講比賽幾乎佔去林慧萍學生時代大半時光，卻奠下她踏入歌壇之後背詞過人的功力，這些學生時代參加的大小比賽也訓練了她日後的表演膽量。

梅艷芳 / CHAPTER 14

上世紀八〇年代，一個最璀璨的年代，也是一個
充滿奇蹟的年代。我，一個來自台灣的菜鳥記
者，在香港採訪梅艷芳，準備迎接改寫台港流行
音樂歷史的一刻。

做為梅艷芳第一次接受台灣媒體專訪的記者，一
直到今天，我都記得當時望著她侃侃而談的樣
子，那是一個盛載著希望航行的年代。進入新世
紀的二〇〇三年底，梅艷芳收起風華，娛樂圈這
十年也隨著巨星不在崩解了。

首張出道合輯《心債》　華星唱片1982
首張粵語專輯《赤色梅艷芳》　華星唱片1983
首張國語專輯《蔓珠莎華》　滾石唱片1986

第一幕　她改變了我的命運

無論梅艷芳離世多久，每當我想起她驚鴻一瞥回眸的那個下午，輕描淡寫的幾句話，解救了一個陌生小記者，我還是忍不住心情激動。

一九八六年一月，我還是一個剛進報社跑唱片新聞的菜鳥，梅艷芳將出席中文歌曲擂台獎頒獎典禮，我應邀到香港採訪，但初出茅廬的我，根本不知怎樣接近梅艷芳。

頒獎典禮在九龍尖沙咀梳士巴利道的「The Regent」舉行。八〇年代的香港頂級五星級旅館，氣派得不得了，光是大堂通往二樓，可容多人並排前行的象牙白大理石階梯，有著黑木鑲金環扶手，就讓我看得目眩神迷，幻想超級巨星拾級而下的身影。

頒獎在二樓的一間大廳裡，下午時分，裡面佈置著茶點桌，上面放著小點心，以及咖啡杯盤，供人隨意取用，另一邊有一個小型的舞台，前方排著座位。

對比現在的頒獎典禮有如大型演唱會，當時的這場頒獎典禮倒像是一場小型的下午茶會。

如果覺得簡陋的話，那可就錯了，因為現場的星光嚇死人，外在的型式顯

1983

■電影法電影分級制度開始實施。一月《小畢的故事》在電影一片低迷景氣中，開出不錯票房與口碑，是台灣新電影開端作品之一。導演為陳坤厚，當時十七歲的鈕承澤主演少年小畢。

得無足輕重。這是我第一次到香港採訪，他們的豐功偉業我像歌迷一般如數家珍，但基本上香港大牌明星我一個都不認識。

我怯生生走進會場，找到「華星」唱片部經理Florence（註❶）「滾石」先幫我打過招呼，Florence很客氣的跟我交換了名片，寒暄了幾句，她的友善讓我稍稍寬心，這時明星們陸續抵達，她開始忙她的事了。

進門口的茶點桌旁，明星們一面取用茶點，一面聊天，氣氛輕鬆，我先過去向鍾鎮濤自我介紹，他曾來台拍電影，感覺比較親切，像我這輩的歌迷，對譚詠麟、鍾鎮濤「溫拿五虎」（Wynners）總覺得遠在天邊，因為早期的交通、資訊不像現在便捷，香港專輯也不是都流通到台灣，但感受他們的名氣太響亮了。

阿B蓄著短鬚，穿著套頭毛衣，一派輕鬆又性格。剛吃了一口東西，站定聽我介紹自己，他的聲音低沉磁性，「哦，你台灣來的？」，我把握機會，詢問他的工作近況，阿B很nice的回答，他的普通話說得很好。

這時張國榮突然出現在茶點桌旁，我趕緊遞上名片，才剛開口，這時又有人過來，幾句廣東話，張國榮就像一陣風，轉身而去。我開始擔心，不知才拿到十大勁歌金曲「最受歡迎女歌星」大獎的梅艷芳，會不會也這樣來去一陣風？

這時在會場窗邊，有兩位男歌手在聊天，他們剛出道不久，我也是菜鳥，我很自然就加入了他們的談話。這兩位歌手後來迅速走紅，張學友貴為歌神，呂

留著短鬚的阿B一派輕鬆
在會場吃小點心。

註❶ Florence為香港金牌經理人，八〇年代一路打造梅艷芳、張國榮成為巨星，進入新世紀接續經營張學友演唱會，交出金氏紀錄成績單。

方也來打天下出過國語專輯。那天下午，他們在窗邊生澀的模樣，同時對未來充滿好奇與熱情的感覺，至今深印在我腦中。

忽然，有人過來用廣東話和張學友、呂方講了幾句，他們匆忙往前移動之間告訴我，梅艷芳到了，頒獎典禮馬上要開始了！

梅艷芳一出現，果然像磁鐵一般吸走所有人的注意力。在場的大牌歌手們一一上台領獎，典禮簡單，很快就結束了。攝影大哥們要求梅艷芳到窗檯邊拍照，只見一大群人簇擁著梅艷芳，我跟著移動，照片是拍到了，但在一片廣東話聲中，我完全無法跟她說上話。

拍完照，梅艷芳隨即在工作人員前導下，往外頭走去，攝影大路（註❷）們前後包圍著往外移動，我也像蝗蟲一般緊隨在後，腦中一片空白。第一次到香港採訪，明星是看到了，但頒獎典禮結束了，眼看著最大牌的梅艷芳下樓離去，我卻毫無所獲。

娛樂新聞一般採訪模式，通常先供拍照，攝影記者撤退後，文字記者再進行聯訪，至少不會空手而回。香港很多採訪只有攝影記者拍照，沒有文字記者到場，我採訪的電台頒獎典禮就是這樣，即使歌手在台上講了幾句感謝都是廣東話，我也只能用猜的，這樣的採訪就像走馬看花，要想深入報導是不可能的，更別提單獨專訪了。

註❷粵語，大哥之意。

突然之間，梅艷芳慢慢下腳步，側過頭往後說：「你是台灣來？」，雖然一時之間簡直不敢相信，但略帶生硬的國語，我確定她是問跟在後頭的我，我趕忙回答是，「你一個人來？」，我說是，她接著問：「你要不要聊聊呀？」

梅艷芳短短三句問話，決定了我記者生涯一次重大的命運。當我連答三個「是」之後，已抵達一樓，只見梅艷芳用廣東話低聲交代身邊護駕的助理，工作人員即刻擋住其他閒雜人等，這時梅姑轉頭對我笑道：「我們就在這兒聊聊囉！」

她引領我來到Regent酒店的咖啡廳，她走路有風，每個人都抬起頭看她，她完全無視人們的注目，我們坐進有著南洋風情的角落裡，大片透明落地窗外，陽光映襯著維多利亞港的海景。你相信嗎？前一刻的我，和現在的我，梅艷芳、女助理，只有我們三個人。

Regent酒店大堂咖啡廳，一個香港新生代最受歡迎的女歌星，就這樣和一個過海而來，初次謀面的小記者訪談。事前全無相約，套一句香港人的口頭禪：有冇搞錯？戲劇化的情節，如此真實的上演，確實令人難以置信。

初見梅艷芳的下午，在香港Regent酒店咖啡廳，她的助理幫我們拍照合影，後來看照片才發現，我和她不約而同擺了同樣的姿勢。

第二幕　梅艷芳：等這樣的機會很久了

「梅艷芳要來了！」那是一九八五年底，台灣歌壇隱隱然有一種狂浪即將拍岸的氣氛。

台灣滾石唱片與香港華星唱片接觸，敲定引進梅艷芳唱國語歌，經過數月反覆商討，終於敲定合作細節，成為流行音樂史上，香港當紅歌手進軍台灣歌壇的空前大事。

我，一個來自台灣的記者，在香港，準備迎接改寫台港流行音樂歷史的一刻。

那年，梅艷芳廿三歲，是她從香港第一屆新秀歌唱大賽出道的第四年，《赤的疑惑》、《飛躍舞台》、《似水流年》三張專輯已大賣。一九八六年一月，她在紅磡體育館舉辦首次個唱「梅艷芳盡顯光華」，一連十五場，是僅次於阿倫一九八五年剛開過廿場的賣座紀錄。

演唱會很耗費精神體力，梅艷芳原本希望休息幾天，但鄧光榮新片排隊等她檔期，還有TVB等她做電視專輯，她根本沒時間喘氣，這種情況她還抽空跟我訪談，她的大成就，從小地方的累積就可以看出來。

當時她的新歌〈壞女孩〉唱片尚未出版，但已唱紅香港大街小巷，鄧光榮乾脆就以「壞女孩」為片名，她剛拿到一九八五年十大勁歌金曲「最受歡迎女歌星」獎，但她並沒有因此自滿，對於即將到台灣灌錄國語唱片，梅艷芳開口的第一句話，令我印象深刻。

梅艷芳對我說：「等這樣的機會很久了，不曉得台灣的聽眾能不能接受我？」

香港土生土長，從來沒有到過台北，不曉得台灣聽眾能不能接受她？梅艷芳這樣的顧慮是很正常的。

我告訴她，台灣觀眾已先從她演的電影（譬如一九八四《緣份》，與張國榮、張曼玉合演，梅艷芳憑此片獲香港電影金像獎最佳女配角），以及報導港劇動態的報章雜誌，很多人都知道她。

梅艷芳聽了，瞪大她那銅鈴似的雙眼，表情中摻雜著興奮與驚訝，反問：「真的？」，那是一種對前景充滿征服想望的積極眼神，但她說起話來，又有種懶洋洋的味道，衝突與反差卻在她身上流露無比的吸引力。

「我把歌唱當做是我的事業，我希望很多人聽我的歌，而不只是香港，我很希望開拓台灣市場，但也不是我想就可以的，現在既然機會來了，我一定要打鐵趁熱去做。」

梅艷芳第一張國語專輯正式錄音前練唱，身後為黎小田，李壽全在旁教唱。

做為梅艷芳第一次接受台灣媒體專訪的記者，我真是何其榮幸，一直到今天，我都記得當時望著她侃侃而談的自己。梅艷芳以粵語歌曲征服了香港與星馬，在此之前，她也為東芝EMI公司灌過日語唱片。

我突然好奇，梅艷芳從未到過台灣，但她的國語說得比以前來過台北的阿倫、阿B，甚至更早期的賈思樂都順暢，為什麼？

梅艷芳笑說：「我的國語是小時候努力學國語歌學來的！那時候姚蘇蓉在香港很紅很紅，我為了要在餐廳唱歌生活，拼命學著唱〈負心的人〉、〈今天不回家〉。」

啊，我悄悄驚呼，流行歌曲的影響力真大，鄧麗君的歌影響了王菲，姚蘇蓉的歌影響了梅艷芳，如果不是梅艷芳親口告訴我，怎會知道台灣的流行歌曲如此深入各地華人的內心。

梅艷芳的歌喉就是在那時打下的基礎。她說：「我五歲就跟著媽媽的歌舞團到處去走唱了，十八歲那年和姊姊一起報名參加無線電視台新秀歌唱比賽，拿了第一名，到現在一下子四年過去了。」

梅艷芳的樣子比她實際年齡看來成熟，她的個性開朗，自我解嘲：「我樣子老嘛，朋友都說我看起來廿六、廿七歲。」

我覺得這可能跟她的歌聲低沉有力，有時聽起來像男人有關。她的舞台表

演動感十足，忽而冷艷，忽而打扮像男仔，有如千面女郎，看得觀眾如醉如癡。

那時台灣經過十年的民歌風潮，大學生民歌手就像今天選秀節目裡的素人一樣，具有舞台魅力的歌手已經斷層，梅艷芳不但具有從小走唱累積的豐富舞台經驗，而且她的學習精神也令我佩服。

梅艷芳說：「我沒事在家時，就對著鏡子練習動作，也常看外國錄影帶，學最新、最好看的東西給大家看。」

那天下午，梅艷芳吐露了很多心聲，其中不乏驚人之語。她告訴我：「我不要觀眾看我老了，走下坡，我要在最好的時候退休，讓大家保持對我最好的印象，我只給自己六年時間，到時我就結婚退出，如果找不到歸宿，也要退休！」

梅艷芳心目中的偶像，是在事業如日中天時刻，結婚退出歌壇的日本紅星山口百惠。她的這些話，今天回憶起來，格外令人唏噓。

第三幕　梅艷芳來台之前的台港歌壇

一九八六年，梅艷芳剛好站在一個時機點上，台灣歌壇長期流行的校園民歌小清新，民歌手清湯掛麵的隨興演出，已無法滿足歌迷對視聽表演的渴望。

在此之前，影響年輕世代的民歌，大學生紛紛投入流行歌壇創業，經過

梅艷芳在紅磡舞台上，我距離舞台的位子夠近，才能用傻瓜相機捕捉到這個角度。

「龍的傳人」搭配時局激情，再到羅大佑、丘丘合唱團、蘇芮的搖滾現身，已點燃新一波改朝換代的需求。

這時候在香港，梅艷芳唱著「壞女孩」崛起，現代新女性酷艷的造型，低沉磁性、力道十足的中性嗓音，尤其舉手投足的舞台魅力，她的特色正好是台灣民歌十年所欠缺的。

台灣曾經有過崔苔菁（註❸）這樣的舞台女神，但被民歌十年席捲，後繼乏人。

在梅艷芳之前，七〇年代港星過海來台，「溫拿五虎」的譚詠麟、鍾鎮濤，除了唱歌之外，拍電影是他們迅速成名的主因。港星唱歌在台灣發展最大的問題，來自語言口音的落差。

早期香港歌手將他們在當地灌唱的粵語歌曲，改填國語歌詞銷往台灣，即使七〇年代在台灣發跡的甄妮，八〇年代回到香港之後，用這種方式在台灣出唱片，都踢到鐵板。

台灣歌迷不買帳的原因，一是水土不服，粵語歌曲未經消化選擇，改以國語歌詞來唱，無法親近台灣。二是香港紅星在當地事業忙碌，幾乎都不能配合出片來台做宣傳，即使當紅的徐小鳳、羅文也是如此。

梅艷芳鵲起的聲勢又跟甄妮、羅文、徐小鳳不同，年輕一飛沖天，台灣

註❸ 七〇年代美艷性感巨星，主持台灣第一個外景歌唱節目「翠笛銀箏」，成名曲〈愛神〉、〈乘風破浪〉、〈但是又何奈〉，獨樹一格且要求嚴謹的演出，奠定歷久不衰的舞台魅力。一九九二年在美國拉斯維加斯Hilton舉行個人演唱會後隱退。

「滾石」與香港「華星」針對台港合作，為梅艷芳量身打造全套宣傳計劃，那種排山倒海而來的氣勢，一如現在的韓星大舉來攻。

第四幕　梅艷芳在國語歌壇的十三年

一九八六年三月，梅艷芳推出首張國語專輯《蔓珠莎華》，來台宣傳十天，旋風式打響招牌，她帶來的港式流行文化水到渠成。

但有趣的是，梅艷芳一來，對很多不成文規定形成「踢館」，譬如當時仍然存在的歌曲審查制度，就拿她的歌「開刀」，專輯同名歌曲〈蔓珠莎華〉被認為詞意不明，改成〈夢中花〉才獲通過。

梅艷芳說：「這首歌原名是印度話神秘之意，取這名字只是有新鮮感，年輕人或許想去知道內容，改了以後有點俗氣，很可惜。」等於為當時的歌曲審查制度上了一堂文明課。

歌曲審查制度是台灣舊時代的產物，李泰祥一九八五年選自鄭愁予詩作「情婦」，譜成同名歌曲，被認為容易引起「舞女」的聯想，也未獲通過。這些例子反映戒嚴時期的社會氣氛，流行歌曲受到很多的限制。

梅艷芳在香港星島錄音室準備錄唱。

梅艷芳的另一層影響是，全面打開了台灣引進港星之門。尤其能講普通話

一九八六年，用我的傻瓜相機為巨星拍下的身影。

梅艷芳戴上墨鏡，簡單一個pose，就擁有讓人一見難忘的「壞女孩」魅力，但私下的她，卻是義氣助人的「好女孩」。

本章照片攝影／王祖壽

的港星，張學友隔年立刻來台灌國語專輯，出過國語專輯的葉蒨文也捲土重來，呂方、林子祥都是隨後報到的港星，台灣歌壇進入巨大變化。

《蔓珠莎華》（一九八六）與《烈焰紅唇》（一九八八）兩張國語專輯，梅艷芳雖然打出了個人品牌，但歌曲多沿用港式曲風，一時還騷不著癢處。

還記得梅艷芳在Regent那個下午告訴我六年後退休的話嗎？梅艷芳說到做到！

「百變梅艷芳告別舞台演唱會」從一九九一年十二月二十三日起在香港紅館登場，一連卅場，規模盛大，一九九二年一月廿七日，告別演唱會的最後一晚，感性的她淚如雨下，道出心聲：「長期戴著硬面具做人很辛苦。我很想有個好家庭、好丈夫……。」

其實她在香港一九九一年就開始準備退休了，據說，當她告訴華星唱片：「我希望年底舉行告別演唱會」時，全公司上下都很震驚，但最終沒有人能說服她打消念頭。

華星更沒有人會想到，梅艷芳早在六年前，就把這個想法告訴來自台灣的記者，或許這只是機緣巧合，但戲劇化的情節，再次真實的上演。

上天很會編故事，就在梅艷芳告別舞台這一年，她在台灣終於打響了一首在地的國語歌曲，〈親密愛人〉一曲奠定梅艷芳有了國語金曲的地位。

梅艷芳在舞台上舉手投足，都令歌迷瘋狂。作者攝於香港紅磡。

今夜還吹著風

想起你好溫柔

有你的日子分外的輕鬆

也不是無影蹤

只是想你太濃

怎麼會無時無刻把你夢

零起跑。

一九九四年八月，梅艷芳一別三年，再次推出國語新專輯《小心》，三十一歲復出的她早已不若初次來台風風火火的神勇。

一九九七年八月，又過了三年，比起不知所云的《小心》，梅艷芳注定要打一場內外交迫的硬仗。梅艷芳那年芳華三十四，還會再造國語金曲神話嗎？不要說十年前紅極一時的粵語〈壞女孩〉，五年前傳頌一時的〈親密愛人〉，也彷彿與梅艷芳斷了線。在唱片公司「嗜血性」市場運作之下，只有今朝

台灣歌壇歌手淘汰速率雖不如日韓，但也是夠驚人了的。一年沒有出片，可能浪潮已改；兩年沒有出片，有些銜接困難；三年沒有出片，彷彿已是新人。

台灣歌壇也是一個奇怪的職場，彷彿是乩童狂舞的台灣政壇，破四舊、掃倫理，推倒造反都有理。對於已有資歷的歌手而言，此時投入市場，一切還原歸

親密愛人

詞曲／小蟲
原唱／梅艷芳

音韻與詞意貼合，不同性別均適用表述，寫下情歌代表。

梅艷芳低音音腔沉醉迷人，中音女歌手拿來翻唱，都很適合，包括蔡琴二〇〇七「不了情」巡迴演唱會，王若琳二〇一一錄音專輯。

橫向拚戰，你死我活，罕見垂直累積過往成績，樹立資深歌手的市場價值。

〈女人花〉辛辛苦苦灌溉，看得出用心之處，彷彿要把梅艷芳這一株在歌壇幾近乾枯的「女人花」，重塑成丟進市場耐磨耐摔的「霸王花」。

女人花搖曳在紅塵中

女人花隨風輕輕擺動

只盼望 有一雙溫柔手

能撫慰 我內心的寂寞

⋯⋯⋯⋯⋯⋯

花開花謝終是空

醉過知酒濃

愛過知情重

琴音悠揚下低柔細訴的復古情調《女人花》；伴奏不同分為兩個版本，以咀嚼母愛為基調的〈月光〉；標準李宗盛式情歌模式的〈愈愛愈無求〉，顯示這張專輯力求兼容並蓄，梅艷芳刻意放柔聲腔，收斂起以往有距離感的剛硬線條，都是打開市場的新契機。

但是，最令人感興趣的是，這張專輯從第四到第六首，一連三首歌，集中

女人花

作曲／陳耀川
作詞／李安修
原唱／梅艷芳

一九九七年六月十七日，梅艷芳在台北舉行一場小型LIVE演唱會，她唱了〈親密愛人〉、〈女人花〉、〈一生愛你千百回〉、〈月亮代表我的心〉、〈明天我要嫁給你〉，彷彿是她一生的情感寫照。

〈女人花〉後來普遍被翻唱，男女均有，較特別的是二○一一年周華健〈女人如花〉，請梅派傳人胡文閣加入京劇唱腔（梅艷芳藝名早期很容易與梅蘭芳混淆，如此合作也是一景）。二○一二年張靚穎運用德沃夏克〈獻給母親的歌〉，中段以悠揚的小提琴轉場，加入〈女人花〉，賦予這首歌不同面貌，開出新的女人花。

描寫一個女人的情欲，在國語市場形成開放的主題風格。〈到明天再做好女人〉唱出一個渴望解開束縛的女人內心；〈上火〉更進一步唱出慾火煎熬；〈我是多麼值得愛〉解開女性的矜持。

天下的「女人花」，並不都是唱片公司一廂情願塑造的表面「玉女花」，當然也包括了「慾海含羞花」。這是流行音樂一向較少觸及的一環，梅艷芳唱出了外冷內熱女人的心聲，打開了歌壇的另一扇門。

大量運用電視劇主題曲的復古宣傳手法，加上〈女人花〉確實擊中女人心田，尤其事業成功的女強人，感情生活卻寂寞空虛的心境，幾乎等同梅艷芳真實生活的泣訴，為她再創國語傳世金曲。

梁弘志／CHAPTER 15

十年前，我寫過這一段話：
梁弘志在我心目中，是當代最重要集詞曲創作於
一身的佼佼者，歌壇、歌手、歌迷皆受其惠。
十年間，歌壇人來人往，潮來潮去。十年後，我
依然重申：
梁弘志詞曲合一的創作才情，無可取代。

首張專輯《面具》1983

推動蔡琴、蘇芮那雙浪花的手

台灣校園民歌風潮，如果一九七五年楊弦製作、演唱《中國現代民歌集》是精神標竿的話，將校園民歌一舉推向全民流行潮流的，則是梁弘志在一九八〇年發表的《恰似你的溫柔》。

《恰似你的溫柔》不僅是當年校園民歌的「神曲」，它早已跨界成為當代流行歌曲，飄洋過海，傳唱在每一個華人口中。

就像一張破碎的臉

某年某月的某一天

……

到如今年復一年

我不能停止懷念

懷念你　懷念從前

但願那海風再起

只為那浪花的手

恰似你的溫柔

恰似你的溫柔。

1983

■《龍的傳人》作者侯德健在戒嚴時期政治氣氛下，潛赴大陸，引發軒然大波，由他創作的〈酒矸倘賣嘸〉正好此時收錄在蘇芮首張專輯《一樣的月光》中，出版前夕遭禁，影響甚大。

此曲當時收錄在電影《搭錯車》原聲帶中，只能在香港出版。

■中共空軍飛行員王學成駕米格十七型戰鬥機降落桃園。

當我問梁弘志，〈恰似你的溫柔〉是如何產生的？他告訴我兩個故事，一個是蔡琴的故事，一個是蘇芮的故事。

七〇年代尾聲那幾年，大學生流行民歌運動，梁弘志唸世新，他很早就開始寫歌。他說，沒有模仿的目標，連憧憬也沒有，作夢也沒有想過會進入流行歌壇，寫歌純為興趣，純為創作。

那時他到餐廳應徵做歌手，抱著吉他唱西洋老歌，唱著唱著，梁弘志忽想：「為什麼不唱自己創作的歌？」，當他寫了〈恰似你的溫柔〉就拿出來唱，一下子就在校際流傳，變成同學心目中的「世新校歌」。

當時唱片公司辦「民謠風」比賽，很多人報名唱他的歌，梁弘志就坐在台下看，但都感覺平平。

有一天，梁弘志接到通知，找他去錄音室試音，梁弘志說：「我唱完，準備離開時，聽到接在我後面試唱的歌聲，我停下腳步，心想到底是誰？」

「這就是我要的聲音！」梁弘志說：「我看到一個好執著的學生，第二天，我打電話給唱片公司，〈恰似你的溫柔〉這首歌，我希望給那位同學唱。」

那位同學，是就讀實踐家專的蔡琴，當時她參加「民謠風」比賽僅得第四名，但命運之神安排梁弘志與她前後試唱，讓梁弘志聽到她的聲音。

一九八〇年，「民謠風三—恰似你的溫柔」出版，蔡琴從此一炮而紅，證

《愛與歌紀念音樂會》
豐華唱片2005

明梁弘志的識音之明，後來蔡琴才知道這件事，她對梁弘志說：「好在你的拗脾氣救了我」。

八〇年代，清清如水的大學民歌遇到瓶頸，電影《搭錯車》因緣際會開啟流行歌曲的搖滾新頁。當年的歌舞片循例由女主角唱主題曲，而且也已練唱，有一天，梁弘志看到電視上崔苔菁主持的節目「夜來香」，聽到一個唱西洋歌曲的女歌手 Julie。

第二天，梁弘志就去說服導演、製片：「這個聲音是對的，這件事應該這樣做，出來的東西會很棒。」

Julie 憑著唱西洋歌曲高亢有力的唱腔，將搖滾風味唱進國語歌曲，她就是蘇芮。一九八三年首張專輯《一樣的月光》搭配電影《搭錯車》主題曲席捲市場，這張專輯不僅造就蘇芮，也成就一家新的唱片公司「飛碟」，更引導整個華語音樂進入新的階段。

梁弘志不僅為國語歌壇催生了一位重量級歌手，他在專輯裡譜寫的歌曲〈請跟我來〉、〈變〉，不論歲月如何流變，公認是最具代表性的流行歌曲。陳昇就說他最欣賞的歌詞作品，是梁弘志寫的〈變〉（註❶），用季節變換談戀愛思緒起伏，僅僅一句就幾乎道盡愛情的本質。

想起初相見

似地轉天旋

當意念改變

如過眼雲煙

在季節變換的天空裡

你遊遊蕩蕩不已

⋯⋯⋯

梁弘志的作品，含蓄婉約，留有餘地，看似不經意卻滿心深刻，旋律耐人尋味，一如其人。表面上他的歌不具困難度，卻千錘百鍊，支支精品。梁弘志對華語歌壇的貢獻，不言而喻，沒有梁弘志，或許華語歌壇仍將有蔡琴、蘇芮，卻絕對沒有這麼多足以支持她們歌唱生命內涵的歌曲。

二○○四年十月卅日梁弘志胰臟癌辭世，我取得他自己燒錄給好友的《歷年暢銷作品精選》，在這亂世觸動漸趨冰冷的心弦，無論時隔多久，每每重聽猶有餘溫。

梁弘志寫的歌，一如他的人，溫煦敦厚，從來沒有一句重話，往往含蓄內斂，但若懂得含蓄之後深沉的情意，就格外令人心疼。

梁弘志的十八首自選輯，曲目是這麼安排的：

《蘇芮 20 特別選》
豐華唱片2003

梁弘志自選輯曲目

01 〈恰似你的溫柔〉／蔡琴

02 〈 抉擇〉／蔡琴

03 〈驛動的心〉／姜育恆

04 〈想飛〉／鄭怡

05 〈半夢半醒之間〉／譚詠麟

06 〈像我這樣的朋友〉／譚詠麟

07 〈錯誤的別離〉／潘越雲

08 〈面具〉／黃鶯鶯

09 〈化裝舞會〉／于台煙

10 〈透明的你〉／張國榮

11 〈讀你〉／蔡琴

12 〈零下幾度C〉／楊林

13 〈正面衝突〉／李亞明

14 〈變〉／蘇芮

15 〈請跟我來〉／蘇芮

16 〈把握〉／蘇芮

17 〈跟我說愛我〉／梁弘志

18 〈但願人長久〉／鄧麗君

照片提供／橘子整合行銷

對梁弘志而言，〈恰似你的溫柔〉無疑是最重要的作品，放在第一首位置無庸置疑。但是，蔡琴前後灌唱了許多版本，梁弘志選的既不是一九七九年首次發表的「民謠風」版本，也不是二〇〇二年蔡琴的香港演唱會版本。

音樂一下，極其清新的吉他貫穿伴奏，蔡琴唱來輕柔收斂，予人無以比擬的悵然，這是一九九六年一月點將版《民歌蔡琴》裡的〈恰似你的溫柔〉，也點出這是梁弘志最喜歡的版本。

第二首〈抉擇〉，梁弘志選的也是《民歌蔡琴》點將版。

朦朧的眼
朦朧的雨
臉上交橫的　是淚是雨
我在街頭佇立
心中已經有了決定
卻不知小雨能否能把你打醒

耐人尋味的是，歌詞與早期不同。在最早的一九七九海山版，副歌這幾句

歌詞是：

朦朧的眼
朦朧的雨

眼前呈現著 美好遠景

我在街頭佇立

心中已經有了決定

我想那小雨一定能把你打醒

從「美好遠景」改成「是淚是雨」，小雨能不能打醒意中人也從肯定到疑問，梁弘志從熱血青年到參透感情的變化，出現在他修正「抉擇」的前後版本裡。

姜育恆〈驛動的心〉（一九八七）、鄭怡〈想飛〉（一九八六）在梁弘志創作階段的重要性同樣不言而喻。但緊接著兩首譚詠麟改寫港星進軍國語歌壇紀錄的〈半夢半醒之間〉（一九八八）、〈像我這樣的朋友〉，以及張國榮〈透明的你〉（一九八九），更證明梁弘志的功力，要扭轉人們對阿倫一口咬字不清的廣東國語的滑稽觀感，聽見他對歌曲的感情，真不是一件容易的事。

潘越雲〈錯誤的別離〉一九八三年是唯一版本，如今聽來，無論編曲、唱腔情緒的渲染力，仍是無可替代。黃鶯鶯〈面具〉、于台煙〈化妝舞會〉是梁弘志女性小品的代表作，也是欲言又止錯綜心情的極致。

能唱梁弘志作品的都是歌壇重要實力派歌手，但他不因人廢歌，為偶像派歌手楊林〈零下幾度C〉、李亞明〈正面衝突〉寫的作品收錄在內，足以說明梁

弘志的觸角廣泛。

接連三首蘇芮〈變〉、〈請跟我來〉、〈把握〉，都是一九八三再創雙贏的精選。〈請跟我來〉梁弘志收的是蘇芮與虞堪平的原始版，而不是蘇芮與范逸臣二〇〇三的重編版。

梁弘志還收錄了兩首重要作品，一首是〈讀你〉，雖然一九八五的《感覺之約》專輯梁弘志以Jazz版自己演唱過，但他還是選蔡琴一九八四的版本。但另一首〈跟我說愛我〉，梁弘志選了自己唱的版本，也是他的這張自選CD裡，唯一自己唱的作品，梁弘志低緩而肯切的聲腔，令人懷念。

最後，梁弘志安排的是鄧麗君〈但願人長久〉，梁弘志根據宋詞譜的曲，但願人長久，格外令人悵然。

我想，放在ending應是寓有深意的一種「梁式語言」。

如果唱片界真的有心，就該按照梁弘志自選曲出版一張紀念CD，與眾分享，雖然版權分散各家，在一盤散沙的台灣唱片圈，難度比登天還高，但這是尊重梁弘志過往成就唯一最好的方式。可惜隨著時間流逝，愈來愈難以實現了。

用最少的音　表達最深厚情感

哦～路過的人　我早已忘記

經過的事　已隨風而去

驛動的心　已漸漸平息

疲憊的我　是否有緣　和你相依

一曲〈驛動的心〉，梁弘志早已道盡離合，雖然我們對現實的台灣歌壇頗多無奈，但二〇〇四年八月廿八日晚上的台北市國父紀念館，是一個有情有義的夜晚。這晚，許多歌手齊聚一堂，唱梁弘志的歌，向梁弘志致敬，也為梁弘志加油。

彼時梁弘志在醫院的安寧病房裡，他很想親自到場，最終未能如願。主持人陶曉清估計應有二百五十萬元票房收入捐給梁弘志，而當晚每一位歌手車馬費五千元，由主辦單位中華音樂人交流協會支付，在梁弘志生前及時遞上溫暖。

我印象深刻的是，羅大佑當晚坐在鋼琴前，彈奏〈驛動的心〉。他說梁弘志只用九個音作出這首歌，被翻成粵語版〈祝福〉後，在香港更撫慰了多少變動時代裡不安的心靈。

羅大佑彈奏〈恰似你的溫柔〉，他說這首更厲害，梁弘志只用了鋼琴上八度的白鍵，就表達出那麼寬廣的音域，而且歌詞也來自作曲者，興起校園民歌溫柔的革命。

羅大佑說：「最好的作曲家，可以用最少的音，將最深厚的感情表達出來。」流行音樂大師肯定大師，羅大佑為梁弘志鼓掌，這掌聲，同樣也迴盪在無數人的心中。

張學友／CHAPTER 16

他是人人口中的歌神，也是最沒有架子的巨星。
餓著肚子工作到深夜，工作人員從夜市買回的餐
飲就能解決一餐，吃完不是休息，而是繼續在CD
簽名，因為他認為這是送給歌迷的祝福，絕不請
人代勞。

他最令人佩服的，不在於他叫歌神，也不在於他
人多好、多念舊，而是他做為主流歌手的理念，
有所為有所不為。這是我觀察他的不同面向，從
他一路以來的「選歌」細微變化，以及近年以來
拒絕「選秀節目」的誘惑，張學友都有一種藏在
巨蟹柔軟身影下的硬頸風骨。

首張粵語專輯《Smile》　　香港寶麗金1985
首張國語專輯《情無四歸》　香港寶麗金1986

測試急速變化的市場

自從一九九三年《吻別》創下銷售百萬張紀錄，張學友成為市場的領導品牌之後，就像很多配對節目先從星座為對方打分數一樣，拿到「歌神」的歌，滿意指數應該從百分之九十五起跳，這是對張學友的信賴，也是他的負擔。

張學友熬到這樣的地位不簡單。

他出道時香港粵語歌壇處於殖民期，移植東洋歌曲，數得出來的大小歌手幾乎都在翻唱日語歌。張學友《太陽星辰》、《藍雨》出自德永英明，那一時期譚詠麟、張國榮一樣，德永英明、玉置浩二、谷村新司……，都是師法的對象。張學友也翻唱玉置浩二《月半彎》、《沉默的眼睛》，張學友的聲腺醇厚，很適合唱德永英明、玉置浩二的歌。

但張學友幸運的是搭上香港歌壇尋求轉型，開往台灣華語歌壇的列車。彼時台灣經過民歌時期提供創作人才的環境養分，而香港歌手經過舞台磨練培養，透過香港人擅長的包裝手法，港星來台星味十足，「四大天王」就是香港典型的傑作。

偶像需求再度熱炒出爐，香港以包裹式手法一次端出「四大天王」張學

1985

■保障勞工權益的「勞動基準法」生效實施。

■台灣唱片業盜版嚴重，約有五十家盜錄工廠，四千個盜版唱片銷售點。

友、劉德華、郭富城、黎明（以推出國語專輯先後為序），影視歌舞鋪天蓋地，賣相已高出一籌。張學友一致公認是四人之中，最具唱將實力的，這也的確使得他從偶像順利轉為實力派翹楚。

《吻別》攻頂之後，張學友挾著「歌神」封號，累積無數招牌歌，他每張專輯也都戰戰兢兢選歌，持續走《吻別》路線，無非確保每一次的戰果。

《想和你去吹吹風》專輯（一九九七）明顯的有意為張學友拓寬歌曲情境，主攻歌是一首慢慢咀嚼的歌，而像〈紐約的司機駕著北京的夢〉穿插其間，也有張學友不再受限於「制式情歌」的作用。

這張專輯更多好歌沉甕底，如〈火花〉、〈隱形眼鏡〉、〈演〉、〈毛衣〉等，都排在後段登場，有待耐心發掘。雖說如此，但時過境遷，放在後面的歌很難再翻身，但《不後悔》專輯（一九九八）出現轉折，這張專輯放在第八首的〈離人〉是一個意外。

銀色小船搖搖晃晃彎彎懸在綫綫的天上
妳的心事三三倆倆藍藍停在我幽幽心上
妳說情到深處人怎能不孤獨
愛到濃時就牽腸掛肚
我的行李孤孤單單散散惹惆悵

《吻別》
寶麗金唱片1993

放在專輯邊陲位置的〈離人〉，當然沒有打歌。那張專輯主打的是〈深海〉深情款款，繼陳慧嫻、當年的王靖雯之後，張學友少數與女歌手高慧君的對唱曲《你最珍貴》。〈離人〉在二〇〇一年重新出土，被林志炫的翻唱專輯《擦聲而過》選為第一主打，二〇〇七年被「超級星光大道」第一屆歌手潘裕文再次翻唱，累積出這首歌的知名度。

其實，張學友這張專輯還有更特別的歌〈離開你七天〉，張學友以俏皮輕快又帶點無奈的唱法，配合恰恰節奏，唱出現代男人離家七天的心情轉折，這是李正帆與姚若龍繼〈只要你對我再好一點〉（趙詠華）之後，最成功的作品，張學友也唱出婚後的新歌路。

自此，張學友進入選歌自主期，他愈來愈勇於挑戰不同的曲風，簡單的抒情曲已不能滿足他，香港男歌手迅速填補了這個空間，包括蘇永康、許志安、鄭中基等人。明知市場的需求，要放開手去追求不同階段的成就感，張學友無愧「歌神」名號。

一九九八這一年，張學友在香港推出的粵語專輯是「釋放自己」，有如他的心聲一般。這張專輯在台灣的反應，也出人意外。《釋放自己》在台灣賣的數量超過了香港，按理說，粵語歌的大本營在香港，粵語唱片沒有道理在台灣反而

比香港好賣。

同樣的粵語唱片，同樣是高知名度香港歌手，並不是人人在台灣都好賣。

張學友《釋放自己》突圍而出，一則是在「金曲獎」典禮唱了粵語新專輯裡的〈頭髮亂了〉，這是唱片公司打歌策略運用得宜，加上張學友擁有的品牌辨識度，無關粵語專輯在台灣的普及率。

張學友唱舞曲〈頭髮亂了〉引起話題，但〈釋放自己〉更令人耳朵一亮，旋律流暢，詞意抓準現代人心靈的空泛，學友自己合音與吉他伴奏，經營出反璞歸真的清新風味，貼近Joan Baez（註❶），可惜他的國語專輯沒有收錄。

這張專輯除了張氏拿手的情歌路線之外，還有張學友以往較少觸及著重旋律的Rap，〈你想不想〉歌詞從「全世界都關注經濟」寫起，另一首〈老是一件令人回味的事〉，也從人性、生活出發。

經過幾年「歌神」加身的無形負擔，使得張學友在創新曲風、維持票房之間陷入兩難，張學友這張粵語專輯做得確實不錯，逐漸摸索出一個新方向。

一九九九年在粵語專輯《有個人》裡，我們更進一步聽見張學友極力打造音樂的企圖，這是歌迷樂見的。

這張專輯張學友嘗試多變的曲風，無論是Jazz、鄉村、迷幻，張學友都去涉獵，不變的是他更加投入的聲腔表現，不斷向難度挑戰，在幾乎十首歌少有重複

《想和你去吹吹風》
寶麗金唱片1997

註❶ 早期「民歌之后」創作與吉他彈唱方式影響台灣民歌，〈Donna Donna〉是她的招牌曲。

的詞曲作者經營下，張學友有如千面人，尤其是歌詞的取材、深度、廣度都有拓寬的趨勢。

張學友 營造新歌路

經歷港星光環、實力需求的時期，張學友以唱將姿態享有台灣市場仰望的身價，但歌壇詭譎多變，到了《天氣這麼熱》專輯（二○○一），張學友唱什麼？怎麼唱？我們看到這位曾經創下百萬張業績的歌手的掙扎。

過去幾年，張學友掙扎在音樂的開拓與業績的維繫之間。拿到唱片主控權的張學友，我們聽到他亟欲展現不同歌路的心情。

第一首是一個至為關鍵的位置，〈天氣這麼熱〉在營造感官聽覺效果的鼓拍聲中登場，張學友以子彈般快飛的速度，一開始就企圖改變以往聲腔溫吞的印象。

張學友用心良苦。在《吻別》那個講究抒情實力的時期，張學友雄渾的唱腔就是實力表徵，現在，流行市場口味變了，變成音樂個性至上，張學友在以往唱片公司的保本心態下，深情有之，音樂個性保守，顛覆唱腔速度變成歌神自我改造的第一步。

張學友也大量啟用此刻引領潮流的音樂人，包括周杰倫／曲，林夕／詞的〈算命〉，但是，把張學友沉穩抒情取勝的特色，套在新崛起的周杰倫輕巧的花腔裡，兩人原本各自都有點「囫圇吞棗」，張學友口中還要再含著周杰倫的棗，著實為難。

經過層層試驗，伍佰〈如果這都不算愛〉，開發出張學友沉緩而磁性的音域。有趣的是，這張專輯聽到最後〈放逐〉還是聽到熟悉的張學友。聽說這一首是唱片公司為了「保本」，要求張學友加錄的，歌壇的流行不斷輪迴，在歌神的歌唱字典裡，挑好歌或改歌路孰重？難為了張學友。

你會再愛上我，可以嗎？

二○○四年的全球華語排行榜頒獎典禮，夾在一堆當今的資淺新貴中看到張學友，對我們這些一路聽他、看他的歌迷而言，有種見到親人的感覺。

當今的新貴們，盤算的是獎愈多愈風光，數量不滿意還不肯出席，資深代表僅剩張學友，同輩歌手都成了頒獎人，他還在這個年輕的區塊裡打拼，態度一逕是勤勤懇懇。

那些獎項分配的榮耀，那些萬民歡擁的迷亂，那些帳面數字的風光，哪一

《不後悔》
寶麗金唱片1998

樣「歌神」沒經歷過？那麼，張學友還圖什麼呢？

張學友在新歌加精選集《BLACK & WHITE》裡，寫下這樣一段內心告白：

「不是我不好，不是我比不上他，只是你不喜歡我罷了，你有想起我嗎？沒有的話，不是我的錯，只是我的好，你不懂欣賞吧！給我一次機會，你會再愛上我，可以嗎？」

如同對過去一段蹉跎的懺悔，不經一番寒徹骨，何來如是深刻的體會？

一九九三《吻別》將張學友推上銷售的顛峰，那是港星水銀洩地攻台的年代，華語是共通的觸媒，但華麗的視覺包裝手法，輔以拉抬明星氣勢的宣傳操作，卻是民歌世代本地觀眾欠缺洗禮的技術層次，「四大天王」一發不可收拾，幾乎是五、六年級心目中的偶像神祇，張學友渾厚的嗓音更將他推上「歌神」的寶座。

十年是檢視歌手生命力的一個最佳周期，賞味期越來越短的歌壇，不論是天王天后，短則三年，多則五載，差不離就準備從浪頭退下了，有的時候是被捧紅的潮汐抽離本質，也失去再戰的能力，大多時候是被後浪逼退，前浪自然而然乾涸在前灘。

後浪逼逼人又分兩種，一種是音樂或表演的風潮改變，使歌手所代表的品牌失去了吸引力，一種是歌手本身的聲音失去了流行度。前者往往必須靜候下一波

流行的轉換，就像時裝時尚輪迴的道理一樣，後者更是異常嚴酷的考驗，當下一波的流行再轉到你家門前，你可能已經年華不再，聲帶老去了。

當「歌神」改變歌路，到後來才發現，原來大多數人只是藉歌抒情，K歌發洩一下而已，但站在世界屋頂的歌手又有誰能參透？

當張學友這麼說：「給我一次機會，你會再愛上我，可以嗎？」，十年之後，其實歌神的態度沒有改變，依舊謙和，他唱〈黑白畫映〉起始唱得輕手輕腳，彷彿哄著任性一度離他而去的歌迷，但隨後他仍舒展他的招牌歌喉拳腳，一吐為快。

《BLACK & WHITE》兩張CD聽來猶如一體成型，新歌追求音樂性的更精緻化，舊歌則真真正正堪稱精選，張學友以獨到的選歌眼光，其實也在印證他的告白，他的歌確實禁得起時間考驗，如果某些時候不喜歡，是你移情別戀，錯不在他。

其實，敏感如學友，怎麼不知歌壇的現實？他尋求突破、放下身段，其間他赴紐約深造，學習百老匯歌舞劇，就是一例。「雪狼湖」成功帶動張學友邁向舞台表演更高層次，強化演出的內涵，結合更多的表演元素，增加與眾不同的能量底蘊，也成為迎接演唱會大陣仗有準備的前哨戰。

《在你身邊》
環球音樂2007

歌神也是演唱會之神

張學友從歌曲建立的人脈，當演唱會的時代來臨，有如開啟一座金礦。他的大型巡迴演唱會頻率不低，「二〇〇二張學友音樂之旅」之後，「二〇〇七學友光年世界巡迴」更猛，張學友一年來幾乎周末假期都不在家，巡迴了一〇五場。

演唱會為學友帶進驚人收入，綜合各地說法，是以整場演唱會（內含學友唱酬）開價，價碼在一般大牌歌手之上，業者估計，學友光年巡演下來，至少為他個人進帳十億台幣。學友坦言：「九十五年做過一百場，沒想過四十六歲還可做一百場。」

但是，更驚人的還在後頭，「1／2世紀演唱會」二〇一〇年底一路唱到二〇一二年中，十七個月內巡迴七十七城市、演出一百四十六場，突破兩百八十萬人次。對於個唱回回都創新高紀錄，學友以粵語笑說：「老懷安慰，多謝！」

張學友演唱會不搞特別嘉賓噱頭，如何因應各地觀眾口味？除了歌手知名度與歌曲傳唱度，節目好看度更是基本要件。張學友更大方增加安可曲，譬如他在廣州唱安可曲八首，二〇〇七年七月在台北小巨蛋唱安可曲更多到十二首，令

他的演唱會「物超所值」。

「1／2世紀演唱會」開場，張學友在舞台上升起的小舞台木質地板上，獨舞了一整段踢踏舞。他不是「歌神」嗎？但他到位的舞技與體態的協調性，比一般唱跳歌手身手還靈活還有韻味。

隨後展開的大段歌舞劇由十首曲目串接，演繹從追求、相戀、結婚到家庭生活摩擦的經歷，舞台後方搭配張學友與舒淇演出的劇情片，規格有如大型電影。張學友與舞群的現場演出，舞蹈走位繁瑣，不僅大動作場面可觀（唱到「小姐貴姓」甚至採跪姿前進），細看連手勢、手指都有戲。

舞蹈動作大汗淋漓並未影響張學友的細膩唱工，「妳的名字我的姓氏」尾聲一字一句輕吐的功力，〈三分拍〉與女舞者擁舞演唱聲腺有條不紊，〈當愛變成習慣〉字字推進粒粒分明，強弱之間形成的抒情張力，〈我應該〉將男人的苦痛埋在心裡，找到縫隙拼出的那聲吶喊都透著壓抑。

歌神當之無愧，同時也跨界舞神，不僅邊舞邊演，唱來絲絲入扣，工法絲毫不少，歌舞劇之後，搖滾與爵士橋段接續而出，大膽而適切改編歌曲的判斷力，更令演唱會高潮迭起。抒情招牌〈吻別〉在管樂手烘托下，搖身變為狂熱搖滾，唯一翻唱經典〈情人的眼淚〉間奏時，貝斯、長笛伴隨著學友的口哨口技，令人驚艷。

《張學友 1/2 世紀演唱會》
環球音樂2013

他唱〈月巴女且〉，一波波高音攻頂，最後一字馬瞬間劈腿而下，年過二十分之一世紀的腰腿，令人嘆服。這段向「肥姐」沈殿霞致敬，不僅展現歌神念舊，對曾經幫助過他的前輩牢記在心的品格，也反映他長期堅守崗位鑽研專業，殫精竭慮的幕後操演，本質至上的內涵精神。

近年大陸電視選秀節目挾著收視高、資金多、影響大的優勢，利誘台港歌壇天王天后下海，「歌神」自然是選秀節目爭取的頭號人選，只要他肯坐上導師評審席，開口配合煽情講演，驚人酬金隨即落袋，但張學友就是沒有點頭。

張學友寧可花一年時間細細整理「1／2世紀演唱會」影音紀錄，答案寫在申請金氏世界紀錄裡，他尊重自己立足的表演舞台，也看重自己這塊在別人心目中值得信賴的品牌。

《學友光年世界巡迴演唱會07台北站》
環球音樂2009

張學友1／2世紀演唱會，創下一年之內觀眾人數最多的金氏世界紀錄。
照片提供／環球音樂

照片提供／張學友

一三年七月二十日台北。

張學友（左）與我攝於二○

以我還是將它收在書中。

我們的友誼才提供此照，所

來我轉念一想，學友是重視

我請他換一張工作照，但後

這原本是我們私下的留影。

照，令我莞爾。

來這張我們攝於去年的合

張他喜歡的照片，結果他傳

這次出書，我請學友提供一

劉德華/ CHAPTER 17

劉德華在唱片市場，一開始就打偶像牌，以深情
來鞏固他的歌唱王國，許多男歌手也是如此，但
一直到最近一次他在演唱會仍上演牛郎織女鵲
橋相會的一幕，我才明白他1／4世紀堅持歌頌愛
情，貫徹純情教主偶像地位的毅力，非常人可
為。

首張粵語專輯《只知道此刻愛你》華星唱片1985
首張國語專輯《回到你身邊》　可登唱片1989

九〇年代偶像情歌一把抓

劉德華九〇年代一系列情歌〈如果你是我的傳說〉（一九九〇）、〈我和我追逐的夢〉（一九九一）、〈謝謝你的愛〉（一九九二）、〈真情難收〉（一九九三）、〈一生一次〉（一九九三）、〈忘情水〉（一九九四）、〈天意〉（一九九四）……，一波波攻勢猛烈。

啊——啊——

給我一杯忘情水

換我一夜不流淚

所有真心真意任它雨打風吹

付出的愛收不回

不要小看這杯〈忘情水〉，大街小巷人人都會哼上幾句，它為劉德華攻頂，奠定劉德華情歌地位。

當年只要是流行歌手，幾乎無人能躲過市場上「情愛意識型態」的爭戰，每一位主流歌手無止境追求「我最純情」的桂冠，似乎通過了歌曲打造的「純情聖體」，也就賦予了成功的「商業靈魂」。

1985

■三立衛星電視開始錄製「餐廳秀錄影帶」，豬哥亮、廖峻、澎澎市井諧星崛起，台灣流行歌曲突破電視台尺度限制。

■中視自製連續劇「一代女皇」收視率高達51.4%，對比如今「後宮甄嬛傳」，兩岸電視環境已今非昔比。

於是，從流行歌曲之中歸納出來的現代男女情愛觀，男與女的立場經常是對立的。女歌手不斷強調她們在情變事件中的「純情度」，男歌手則不斷提醒世人他們的「深情度」，他們彷彿都在宣告：「我最純情」。

九〇年代女歌手的歌曲裡反映的自己，經常是「委屈」（哀怨自憐）、「弱者」（主權不在己方）、「宿命」（愛彷彿是生命線），常見藉著男人的不忠，凸顯女人的無辜，因此男人普遍有「寡情」（主動分手）、「背叛」（始亂終棄）的共通刻板印記。

至於男人，由於不便去指責女人，所以在男歌手歌曲裡塑造的純情，較少攻擊性，自我傳達的共通形象是「歌頌愛情」、「對愛執著」。

這是兩條平行線，女歌手不斷自憐，男歌手拚命自保，我們該相信誰呢？

聽多了自憐自話的女生歌曲，或是粉飾愛情的男生歌曲，會不會對現代人的愛情觀有所影響？女人會不會以為男人的世界就是變心的世界，男人會不會以為女人的世界滿布情愛的地雷呢？

在男女歌手「誰最純情」爭奪戰裡，劉德華的情歌很巧妙避開糾葛，常將一切歸諸「天意」，形塑愛情的淒美，讓人心嚮往之。

劉德華一開始就有此意，且看他自己作詞的〈來生緣〉（一九九一）。

生生世世在無窮無盡的夢裡

《回到你身邊》
可登唱片1989

偶爾翻起了日記翻起了你我之間的故事

一段一段的回憶

回憶已經沒有意義

痛苦痛悲痛心痛恨痛失去你

〈來生緣〉主打的就是「今生愛不完，來生再續緣」。再看劉德華作詞的

〈舊情人〉（一九九二），繼續強化這樣的概念。

舊情人　何苦眷戀

舊情人　何必情牽

不怨蒼天不怨人

只怪你我緣淺……

再看〈愛火燒不盡〉（一九九五），感情的變化無論誰是誰非，天意主宰

緣分，密集呈現在劉德華的詞作裡。

多麼不願意

觸動你生命的門鈴

多麼不相信

緣起緣滅天注定

將感情裡「不美」的人為因素降低，將沒有結果的現實殘酷歸諸緣份，如

是自然的「淒美」，劉德華一面在歌詞裡強調，一面在生活裡低調行事，形成一張牢不可破的「偶像情網」，網住女歌迷的心。

唱歌只是劉德華事業的一環，一年一張新專輯的階段過去之後，他聰明的用各種方式維繫，有時候是粵語專輯裡加國語歌，有時候是國語精選輯再製，反覆歌頌他的「偶像情網」，未因時效或忙著拍片而鬆散。

譬如劉德華的粵語專輯《你是我的女人》（一九九八），以兩首國語歌打頭陣，拓寬粵語歌狹窄的市場，也是高明的一步棋。劉德華自己寫了七首歌詞，玩型式也有涵意，既提升自己的創作形貌，也展現賣唱片的企圖心。當然，劉德華強化「偶像情網」，在他創作的粵語歌詞裡也隨處可見。

歌喉受限天賦音色，人外有人，但平心而論，劉德華卻能運用後天的唱工努力，使歌曲的可聽性突破限制，〈你是我的女人〉就是一例，情緒鋪陳、聲腔控制、情感收放都恰如其分，加上Kenny G在音樂上的搭配，整體成績再次翻高，劉德華能唱到如此火候，很不簡單。

在唱片界，論唱工、論音樂，劉德華不是「天才」型歌手，他的歌曲一開始，甚至是「檳龜」有份，在〈回到你身邊〉、〈愛的連線〉（一九八九）階段，由於語言習慣差異，劉德華的國語專輯走過一段辛苦的磨合期。但是，現在回頭去看，劉德華仍屹立，他憑什麼未被現實至極的歌壇淘汰？

《愛的連線》
可登唱片1989

劉德華懂得「歌包人」的奧妙。劉德華不斷快速蛻變，掌握好歌的最大賣點，每張專輯張羅歌曲的用心，都看得出來。好歌，等於一齣好戲，等於為劉德華抬轎，使劉德華腳不點地，總能先馳得點。

譬如《人間愛》國語專輯（一九九九），歌曲安排充分呈現劉德華豐沛的歌曲資源，不僅基本班底（李安修、陳富榮〈木魚與金魚〉）與新秀（李泉、李子墙〈公寓〉）並陳，當前熱門或一陣未見的硬裡子作者（王治平、黃品源、楊黎蘇），都能並列。

劉德華很花心思在邀歌的過程，無論針對市場通俗之作，或素描小品，都有可聽之處。劉德華自己填詞之作〈ABCDE〉，針對華人世界學英語的共通心態，此外，兼及個別地區口味，如專輯裡大量選用中國音樂人作品，〈跟我兩輩子〉明顯針對大陸市場，他的〈世界第一等〉（一九九七）則針對台灣市場，顯現劉德華的企劃頭腦。

劉德華做唱片，一如他拍電影，有一種滴水穿石終見功夫的味道。拍電影，他至少拍了廿年入圍了三次才終於拿到金馬獎影帝；做唱片，他走過九○年代的偶像風潮，雖然始終與金曲獎無緣，但同樣的認真寫在每張專輯裡。

江湖跑老，什麼樣的票房數字沒有見過？晚近的華仔，自己做老闆，擔任出品人之後，追求作品的板凳深度，反而成為精神標竿。

作品轉向探討人生

同時，人生看透，什麼樣的小情小愛沒有談過？華仔粵語專輯《聲音》（二〇〇六）大膽撤開了市場主流情歌曲別，篇幅幾乎都用在探討人生。

〈張開眼睛〉與〈累鬥累〉都在講做人的道理，華仔自己填詞，彷彿化身人生導師。

未見得一切都要公平

成敗也總要問究竟……

歧路更要冷靜

沒有輸怎會勝

以後前途反覆要鎮定

以後迷途不需找算命……

人沒有一生揮不去的慘情

自會好心好報應

這張專輯唯一一首國語歌〈心肝寶貝〉，華仔填詞像一個父親的口吻，敘述著關愛。

因為你　讓我明白生命的真諦

可知道　你的不小心　會讓我傷心　一輩子

為我　你要好好自己保護自己⋯⋯

為我　你要好好自己保重身體

現在那些玩殘自己的人啊，如果能夠聽見流行音樂裡這樣直白的呼喚，也許就不會做出傻事了。

年紀輕輕自毀前程，潛在因素多半來自家庭潰堤。華仔填詞的粵語〈一家人〉講的正是人子對爸媽的心聲，用語生動，只知賺錢工作的父母，早該停下腳步試著了解兒女的心境。當然，子女誤入歧途，往往來自周遭的誘惑，華仔填詞的粵語〈心照〉寫的是朋友之情，所謂朋友抑或網友，益友抑或損友，也是人生坦途抑或歧途的重要分野。

〈聲音〉劉德華所有專輯裡顯得特殊，他寫的五首歌詞，每一首都像人生導師，循循善誘。

專輯後半段的另五首，全部由林夕填詞，則像是心理醫師，用歌懸壺濟世。〈多愁善感〉描述憂鬱患者的狀態與心態；〈紅顏自閉〉描述自閉症；〈模範生〉寫一個英語老師的焦慮，在這些歌裡，醫生、吃藥、症狀，全部寫在歌詞

裡，形成絕少觸探的聽歌情境。

壓卷之作〈觀世音〉押韻如誦經般的落字，則是林夕拿手的文字遊戲，卻也為這些「醫療歌曲」找到救贖的心靈寄託。

在這些警世或奇詭的歌詞強大磁場效應下，搭配的旋律或音樂就不那麼重要了，大抵以流暢與恬淡的姿態烘托，即使全輯唯一一首情歌〈教你如何不愛他〉，也以感謝現實的愛人成長的教改良品現身，一如華仔二○○二國語專輯《美麗的一天》以戲劇方式定位，劉德華無論聲腔或表演都以戲劇手法演繹，適得其所。

華仔總有一天等到你

隨著大環境的改變，來到新世紀，演唱會取代唱片專輯在市場的位置，劉德華「Always 世界巡迴演唱會」二○一三年十二月廿八、廿九日來到台北小巨蛋，距離「Wonderful World 世界巡迴演唱會」二○○八年十一月廿一、廿二日已相隔五年，台灣分配到的場次依然僅只兩場，一票難求。

「Always 世界巡迴演唱會」是一次香港「本格派」演唱會的華麗展示。小巨蛋偌大的地面中央搭起四面台，四角八柱擎天的巨型燈架，星羅棋佈攀附遮天

的燈光，機關重重包括兩輛跑車上下升降的密道，舞台四面頂端配備的大型屏幕，進場光看硬體架勢就宛如一座宏偉聖殿。

隨著巨星凋零，香港演唱會本格規模展現的機會愈來愈少了。沒有資源，華今日幕前幕後各角色全方位一把抓的地位，分配給演唱會只是其中一環，我認為他開四面台，就是想重現香港八〇年代巨星雲集的榮光。

整場演唱會的編排，扣緊香港演唱會一向擅長的本格組織綿密進行。大堆頭舞群，大編制樂隊，大道具升降；華麗歌舞秀，舞台劇情秀，水幕特技秀，一應俱全。

做為四面台獨當一面的巨星，劉德華對自己的要求一樣不手軟。〈笨小孩〉繞場三步一坐五步一臥；〈肉麻情歌〉到〈冰雨〉大段歌舞劇又打又吊；兩大段粵語歌舞組曲使足氣力；抒情曲幾度拉長音中氣不墜；〈今天〉腰繫軟帶，雙腳併攏足下踏墊再無餘地，背後僅一根直立鋼索，升上四層樓高空繞場移動演唱，看了都叫人腿軟。

做為娛樂圈長期的重要推手，劉德華懂得成就一台好戲的道理。開場第四首唱完〈謝謝你的愛〉他謝謝舞群，我只覺得例行感謝早了一點，沒想到各段落他一再感謝，〈我恨我痴心〉甚至要大家把螢光棒放下，給舞群拍手。

身為華人世界的偶像巨星，劉德華自有歌手身分以來，四分之一世紀苦心孤詣編織出「偶像情網」，在近年較少專輯作品之下，他如何在演唱會裡的持續經營？

劉德華二○○八在小巨蛋問大家：「一個偶像應該結婚嗎？應該有女友嗎？」，表面上只是一種示好的舞台語言，事實上，正是他在美國賭城與朱麗倩秘而不宣註冊結婚的同一年。

二○一三這一回華仔在小巨蛋，聊到生活部分，即使大家都知道他已有了一個寶貝女兒，他還是這麼小心翼翼：「最近傳聞我又當爸爸，我只告訴你們還沒有，我在努力，但即使有，到時我也不會忘了你的。」

無論時空情況，劉德華厲害在藉著歷次演唱會直接喊話交心：「我永遠會記得你們的樣子，希望你們不要忘了我」，唱完〈今天〉他甚至四面跪謝觀眾，就像拜四面佛。

我最驚訝的是，華仔扮古裝書生與女舞者化身牛郎織女的一幕，從舞台兩端伸展橋最後在空中相會，此刻天降水幕圍繞，如煙似夢，這簡直不像現代演唱會，然而華仔卻以大手筆、大製作如此淒美的場景，用在Encore前的壓軸位置，足見他重視的程度。

更不可思議的是，配上淒美場景，劉德華在現場唱的是〈總有一天等到

你〉，這是整場演唱會唯一一首國語老歌，在新世紀人們眼裡，幾乎失傳的價值觀，曾出現在二○一○年華仔國、粵語翻唱專輯《劉德華忘不了的》之中。

山又高呀水又急

你在東來我在西

山把我們分

水把我們離

我只有天天等著你

……

我重情呀你重義

你不拋來我不棄

山也不能分海也不能離

我總有一天等到你

從影像字幕裡，原來在華仔心目中：「情緣三波四折，這不叫苦，這叫美。」無論現實的際遇如何變遷，這是華仔維繫偶像王國的核心信念，於今不墜。

總有一天等到你
作曲／姚敏
作詞／李雋青
原唱／崔萍
一九六二年崔萍在香港唱紅，隨即紅到台灣，後靠歌手翻唱不絕，以一九八五年陳志遠編曲《蔡琴老歌》（飛碟唱片）版本最為內斂雋永。

劉德華的話

雅青兄：

音樂路上有你陪伴、踏正三十

個年頭、風調兩順、在未來

每個三十年的音樂年頭

裡、有你就好！！

壽福

劉德華

周華健／CHAPTER 18

一個來自香港的大學生，90年代以行動做台灣在
地人，以歌聲鼓舞、撫慰人心，他呼風喚雨，能
為唱片公司解救業績燃眉之急，也為流行歌壇
培養出許多幕後人物，無論潮來潮往，他親切
勤懇，始終如一。周華健，我們叫他「國民歌
王」。

首張專輯《最後圓舞曲》　皇星機構1985

國民歌王百味雜陳

一九八七年全民娛樂最夯的是卡拉OK，伴隨琅琅上口的氣氛需求，那一年男歌手出現三強：孤獨的浪子王傑《一場遊戲一場夢》，混合著如狼般冷酷的齊秦《冬雨》，席捲了整個歌壇。孤獨、冷酷的氛圍下，聲腺溫暖的周華健《心的方向》則意外衝出了一條陽光大道。

孤獨耍酷與溫暖討好，似是歌壇永不止息的兩派鬥法，隨時有人取而代之，難的是新鮮過後的續航力。周華健以一首首打動人心的溫暖曲目，承接民歌八〇後的流行動線，同時兼具兩者的品味。

前周華健時期截至《雨人》（二〇〇六）累積的廿年，幾乎所有的歌曲，唱的都是出自一種關心，即使身處幽暗的角落，面對未知的低潮，也對人表達著一種溫情滿懷的感受，最終他拿下了我們心目中這頂「國民歌王」的桂冠。

周華健廿歲離鄉背井，從香港到台灣來打天下，台灣歌壇對他「視如己出」，這真的不容易啊。或許有人說，他來台時是學生身份，並不是香港歌手，但他終究是香港人。

他不像很多現實的香港歌手，唱完歌賺到錢就跑了，周華健不一樣，落地

1985

■哈雷彗星與太陽系世紀交會，墾丁掀起觀哈雷熱潮。

■英國與法國達成聯合修建英吉利海峽隧道協議。

■這一年暢銷歌曲，據統計，前二十名有十六首都是由陳志遠編曲。而台灣地區唱片伴奏樂手組合：鍵盤陳志遠、吉他游正彥、貝斯郭宗紹、鼓手黃瑞豐、管樂手蕭東山，包辦了全年唱片市場一半以上專輯，他們是台灣流行音樂崛起八〇年代被人遺忘的幕後英雄。

生根反哺，是他回饋台灣歌壇深耕的腳印。他的擺渡人工作室彷如一塊海綿，提供新生代音樂人落腳萌芽的機會。包小松、包小柏就是其中之一，兩人從伴舞工作蛻變為音樂製作，一度成為國際五大唱片投入台灣市場重用的幕後旗手。

從「地下鐵」跨足流行音樂的陳建騏也是，剛退伍還在摸索之初，第一位老闆周華健就全然信任賦予重任，是他快速成長的重要推手，陳建騏與五月天一起編曲《諾亞方舟》，成為金曲獎最佳編曲人（二○一二）。

還有金曲獎最佳專輯製作人洪敬堯（戀花／二○一一），爸爸洪一峰、哥哥洪榮宏，流行歌壇家世顯赫，而他編曲演奏創作的個人第一張專輯《失眠聖經》（一九九七）也是周華健與擺渡人提供的養分，蛻變成長。

前周時期的廿年

其實，周華健的歌手之路並非一路順遂，處女作〈圓舞曲〉（一九八五鎩羽，潛入幕後從廣告歌裡發聲，在「滾石」終於等到〈心的方向〉（一九八七）的機會。

追逐風追逐太陽

在人生的大道上

《花心》
滾石唱片1993

《愛相隨》
滾石唱片1995

追逐我的理想

我的方向　就在前方

〈心的方向〉旋律明朗，聲腺開朗，簡直就像一首汽車廣告歌，為周華健開啟陽光普照的歌路。隨後〈我是真的付出我的愛〉（一九八八）、〈最真的夢〉（一九八九）、〈讓我歡喜讓我憂〉、〈怕黑〉（一九九一）、〈花心〉、〈孤枕難眠〉、〈明天我要嫁給你〉（一九九三），奠定周華健勵志、貼心形象，一波波將周華健送上暢銷寶座。

在一九九五至九七兩年間，每隔數月就發一次周華健精選，加上歌壇必然的改朝換代，即使如日中天也要歸於平淡，但周華健即使苦熬也不改其志。

《有故事的人》（一九九八）再登銷售寶座的甘美果實，是任一歌手渴望的荒漠甘泉。失而復得，華健不僅為自己維持「一哥」的聲望，也替「滾石」打了強心針，此役的重要性不言而喻。

所謂「失而復得」，多如牛毛的各式精選集，翻來覆去那幾曲，固然為業績應卯不得不為，但周華健「品牌期待值」卻漸次遞減，轉戰各地尤其是香港市場，固然有衣錦還鄉的條件，但花去太多時間，台灣大本營已風雲變色。

怎樣扭轉乾坤？《有故事的人》所有力氣聚焦在周華健閉關創作。「閉關」意味著周華健至少這段時間靜下心來，為製作這張唱片努力；「創作」則仍

然是具備實力的另一同義詞，《有故事的人》聽得出周華健的用心。

不但挑歌比《朋友》專輯（一九九七）來源寬廣得多，旋律保有「周氏」風味，周華健的聲腔透過修飾，珠圓玉潤有如「蜜汁火腿」一般，顯示周華健製作這張唱片的小心翼翼找回暢銷之鑰。

從周華健出道的年資與出片期的延長，就可以計算周華健與台灣唱片主流市場核心的距離。

二〇〇三年周華健進入歌壇的第十六個年頭，到了「前周時期」的後段，《一起吃苦的幸福》專輯文案，有一段這樣的文字：

「當庾澄慶用吃到飽的無節制炒出一盤挑戰大胃王的蛋炒飯，當張宇用四百龍銀也收買不了速食的耳朵，當張學友高喊天氣那麼熱，當伍思凱心灰意冷準備退出樂壇，周華健在過去兩年其實也面臨同樣的徬徨與焦慮。」

點醒了一轉眼，庾澄慶、張宇、伍思凱，也都轟轟烈烈走過九〇年代歌壇，他們都擁有創作能力，但已明顯受到新音樂的衝擊，做唱片都面臨賣壓，周華健也不例外。

「兩年中，他從沒間斷創作，在自己的錄音室每天熬夜累積了近四十首創作，卻總在一覺醒來的剎那全部自己推翻；好不容易挑定一首還算滿意的歌開始錄音，卻一唱兩、三個月，一首歌保留了三百多軌的 vocal，卻沒有一軌滿

《朋友》
滾石唱片1997

如果不是唱片公司的文案如此陳述，我們還不知道周華健的唱片會出得如此「痛苦」，大概具有創作背景的男歌手也都不脫類似的經驗吧？究其原因，當然是衡量作品放諸市場的身價，在新世紀嘻哈、R&B盛行下，不確定是否具有「賣相」？

話說回頭，周華健從一開始的歌路，一如他的「陽光」氣質，走親和力強的路線，正因為他的歌大家都能朗朗上口，為大家說出人生故事，久而久之成為「國民歌王」。這張專輯裡持續往「人生歌王」的路途邁進，定位無誤，周華健口中〈一起吃苦的幸福〉，不溫不火，反芻人生與情感，令人跌進省思的世界。

就算有些事煩惱無助

至少我們有一起吃苦的幸福

每一次當愛 走到絕路

往事一幕幕會將 我們摟住

姚若龍的歌詞給市井小民貼心的溫暖，典型的陳小霞曲式溫潤吐納聲裡，周華健沉穩厚實一如老朋友的撫慰。

陳沒填詞，周華健譜曲的〈在雲端〉，從年少輕狂跌跌撞撞一路走來，更進一步展現寬闊的心境視野。

意！……」

在雲端

遇見你的地方

在生命的轉彎

你讓我有天堂能想像

〈潮〉的娓娓道來也是周華健的拿手模式，〈借來的安慰〉有高難度真假音轉換的周華健。五月天阿信詞曲〈意外的旅客〉譜出另一種人生況味。其實，周華健大可不必多慮，音樂的潮流固然隨著新世代出爐一定會變，但他的風格是不褪流行的，問題在能否穩住陣腳。

用歌寫回憶錄

進入新世紀的「前周時期」後段，周華健《忘憂草》專輯（二○○一）聽到最後一首〈你們〉，會以為他要退休了？

　　………

是你們　千真萬確沒有疑問

這風光虛榮才會有我應得的一份

謝謝你們　一分一秒的青春

《有故事的人》
滾石唱片1998

《忘憂草》
滾石唱片2001

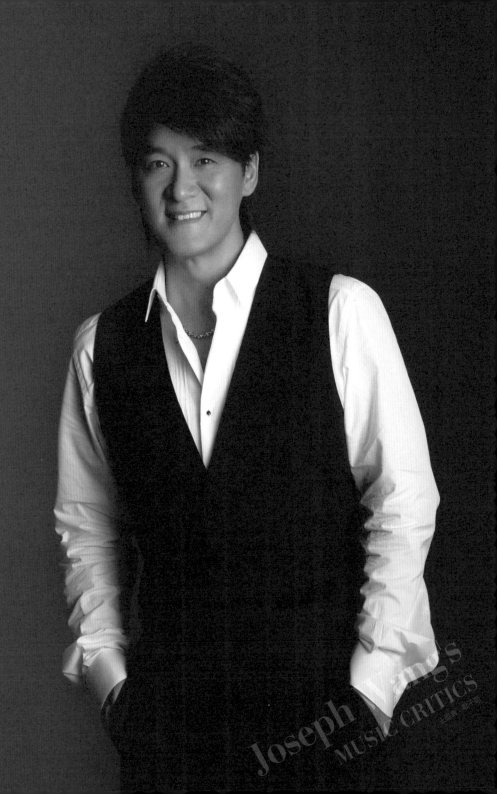

只要歌還在唱著　我答應不會　讓你覺得悶

我今天的承諾

用這首歌來作證

在三段歌詞陳述自況之間，周華健還真的唱出許多歌迷的名字，描繪和歌迷之間的互動，感謝起歌迷來了，與〈有沒有一首歌會讓你想起我〉前後遙相呼應，既有暖意，也難免會有一點傷感。

如果歌迷們有了這樣的感受，《忘憂草》的訴求就成功了。基本上，這張專輯的企劃就是從周華健個人演唱生涯的回顧，逐漸擴大到愛情、友情、親情的反芻，乃至人生道路的檢視省悟，可以說周華健是用歌幫你我寫回憶錄。

人到中年，自然累積了不少過往的滄桑，歌手到了中年，自然也累積了不少過往的資歷，是榮光，也是包袱。但是，在國語歌壇，卻鮮少有到了中年的歌手，能適時表達出適切的意境，有的中年歌手在改朝換代的流行樂風裡辛苦迎合競逐，有的還沒有混到中年已經被殘酷的市場驅逐出境。

周華健顯然也擺盪在中年歌手的心理關卡，前一張《現在》（一九九九）掙扎中腳步凌亂（甚至翻唱〈下午的一齣戲〉），《忘憂草》回穩掌握住自己拿手的庶民曲風發揮，更把自己的歌唱經歷與人情世故結合，既符合中年歌手的心境，也把握了時機表達心聲，貼心而貼切，企劃周延功不可沒。

照片提供／水晶共振藝人經紀公司

〈有沒有一首歌會讓你想起我〉串連了近十首周華健從八〇年代到九〇年代的曲名，如果說有點像陳奕迅〈K歌之王〉，不如說貼近姚蘇蓉〈又見舞台〉，因為〈K歌之王〉難脫堆砌的匠痕，〈又見舞台〉多了歌手與歌迷互動的感情。

如果說今天這個千瘡百孔的社會需要溫馨的癒合，而流行歌曲是可以潛移默化的社教工具，做為流行歌手總該正面回饋一下，周華健這張專輯就像一本《讀者文摘》，百分之百做到了。尤其標題曲〈忘憂草〉，更是「My Way」型的勵志作品。

讓軟弱的我們懂得殘忍

狠狠面對人生每次寒冷

依依不捨的愛過的人

往往有緣沒有分

誰把誰真的當真

誰為誰心疼

誰是唯一誰的人

……

〈忘憂草〉唱的也是人生的滋味，原本是鋼琴伴奏如涓滴之水，當中一段

雄渾的合音殺出，霎時彷如萬人共鳴。曾在聯合報副刊裡看到一篇散文：「想念在城市的兩頭」，作者寫一段沒有結果卻難以割捨的師生戀，最後一段如此作結：

「早上七點四十五分，中港路交錯車流裡，我反覆聽周華健唱著……誰把誰當真？誰為誰心疼？誰是唯一誰的人？……」

華健不愧是人生歌王，有人一大早就在車流裡聽他的〈忘憂草〉療養情傷，〈忘憂草〉這樣一首旋律鋪陳層次分明的歌曲，可遇不可求，不是每張專輯都找得到。

可惜，整張可聽性甚高的《忘憂草》專輯居然在金曲獎石沉大海，前周華健時期廿年跟著也走進了黃昏。

後周華健時期的中國風

「前周華健時期」廿年，以《雨人》作結，這一階段周華健從出道包括各式各樣的精選輯共出了廿九張專輯，量不可謂不大，但，仔細盤點，進入新世紀的十年，周華健只有三張，依序是《忘憂草》（二〇〇一）、《一起吃苦的幸福》（二〇〇三）、《雨人》（二〇〇六），這十年出片量銳減，間隔拉長，是

《花旦》
滾石唱片2011

《一起吃苦的幸福》
滾石唱片2003

顯而易見的。

《雨人》除了收錄〈我們不哭〉、〈言之尚早〉國粵語對照版，呈現周華健的身分之外，最後一首〈江湖笑〉也透露出周華健接下來的音樂改變。

《雨人》沒有一炮而紅的單曲，意味著周華健走入蟄伏期。周華健不會沒有舞台，他轉戰演唱會市場，無論個唱，和李宗盛合作的「周李二人傳」，和羅大佑、李宗盛、張震嶽合組的「縱貫線」巡迴各地，以往「國民歌王」打下的江山曲目，在巡迴走唱都是換回消費記憶的重要賣點。

「縱貫線」做為國語歌壇重量級角色過渡期的產物，不僅商業成功，衍生而出的兩張EP專輯：《北上列車》（二〇〇九）、《南下專線》（二〇一〇），也促使重量級大哥們重啟創作舞台，〈縱貫線兄弟姊妹〉、〈親愛的〉、〈有光〉延續著周華健的創作生命。

「後周華健時期」的第一張專輯《花旦》（二〇一一）終告誕生，距離《雨人》已相隔五年，這也是周華健第一張翻唱專輯，主打「女歌男唱」，選了周璇、鄧麗君、黃鶯鶯、陳淑樺、辛曉琪、林憶蓮、張惠妹、王菲的經典之作重新詮釋，周華健另闢蹊徑固然用心，但也許這些陰柔的女聲其實太過強勢，周華健的聲腔很難找到更上層樓的空間？

但是，還是被周華健找到了！他翻唱梅艷芳〈女人花〉，請來「梅派」胡

文閣（梅艷芳初入歌壇名字一度與梅蘭芳混淆，也是此處的趣點）加入京劇聲腔，打造成新版〈女人如花〉，使〈女人花〉多了古色古香的新風味，也為周華健在〈江湖笑〉之後，延伸出中國風。

《江湖》（二〇一三）是周華健自《雨人》之後，七年來的唯一新歌專輯，為「後周華健時期」開啟完整的中國風音樂，也是屬於周華健的中國風，全輯周華健作曲，張大春作詞，將流行音樂帶進潑墨山水新境界，瀰漫緬懷梁山英雄好漢情義的烏托邦世界，周華健顯然已對市場不以為意，一心打造出不同的「音樂本事」。

《江湖》
滾石唱片2013

李宗盛 / CHAPTER 19

九〇年代在流行歌壇一片榮景中，不乏和李宗盛一樣身兼創作／製作／歌手，三管齊下的男藝人，但李宗盛卻能樹立跨越世代鴻溝的鮮明品牌，也藉此擦亮過往的作品價值，維繫歌壇「神燈」標記，除了他擁有不褪色的粗獷形貌嗓音，撐起不褪流行的口白式特色唱腔，更來自對市場操盤的嫻熟，以及對人性極其細膩的思維。

首張專輯《生命中的精靈》　滾石唱片1986

回春演唱會

李宗盛「既然青春留不住」演唱會唱完最後一首歌，他雙手合十退場，台上留下樂團繼續彈奏著，兩旁的螢幕畫面特寫每一位樂手，疊印他們的名字與負責的樂器，長長的尾音久久不散。

一部扣人心弦的電影演完也是這樣，開始上工作人員字幕了，場燈未亮，觀眾仍意猶未盡，不願遽然離席。

李宗盛最後唱的是〈給自己的歌〉，旋律的傳唱度、詞意的貼合度，以及他唱中帶唸的個人風格都是極致，再加上李宗盛用力咬合的唱法，字字勾動心魄。用這首歌做ending，留下滿室的餘韻，李宗盛不愧是做了一輩子唱片的操盤高手，太瞭解群眾的情緒需求。

李宗盛也憑此一曲，二〇一一年連中三元（最佳年度歌曲、最佳作曲、最佳作詞），金曲獎可說絕無僅有，讓新生世代見識「老薑」勁道，也讓他在歌壇重新擺開「創作歌手」陣勢。「周李二人傳」（註❶）、「縱貫線」（註❷）的暖身鋪陳之後，以九〇年代為女歌手打造既有的經典為基石，開啟李宗盛個人演唱會的時代（二〇一三年九月廿八日台北小巨蛋首場起跑）。

1986

■民主進步黨成立。

■社會開始出現轉型亂象，大家樂賭風興盛，不勞而獲心理腐蝕傳統勤奮人心。

■台北市立動物園遷至木柵，十二月三十一日「滾石」在台北市中華體育館舉辦「快樂天堂」演唱會，氣氛歡騰。

來聽李宗盛的人，大概都到了「想得卻不可得，你奈人生何」（給自己的歌）的階段，縱然對青春各有體悟，昨日夢已遠卻是共識。作家楊照說，只有人到中年，才能全然瞭解並享受自己的青春，進入中年而不整理重讀自己的青春，那就既對不起青春，也對不起中年。

李宗盛細細整理面對青春過往，最在意的當然還是感情這件事。他的青春、愛情、婚姻、與他的創作、製作、事業糾結在一起，透過一線歌手（尤其是女歌手）的演繹，廣泛地影響著整個九〇年代人們的成長期，人人都像是參與了李宗盛的人生，而李宗盛的歌也像是懸絲傀儡般操控著人心。

李宗盛選唱開始與林憶蓮合作的〈不必在乎我是誰〉（一九九三）最耐人尋味，那應該是一個男人非常疼惜的一段青春記憶，唱完甚至有些靦腆的說：「她還是唱得比我好……」，這與他唱〈晚婚〉寫給江蕙那種榮幸任務的意思截然不同。

但，回到現實，李宗盛與林憶蓮的「較勁」從未手軟。「較勁」意味著這個行業特有的牽連心態，其實並無不敬，反而是成就動力的一種來源，如果你夠懂得這個行業的話。

註❶ 周華健與李宗盛合開演唱會。
註❷ 李宗盛與羅大佑、周華健、張震嶽合開演唱會。

〈阿宗三件事〉是李宗盛成長生活的縮影。

此情交手無冷場

林憶蓮與常石磊合作，二〇一三年終於登上金曲獎歌后寶座，再創高峰，其實李宗盛更早之前就用大陸音樂人李劍青，為楊宗緯譜曲製作，可惜並無斬獲。李宗盛在「既然青春留不住」演唱會有計畫推出李劍青，先以小提琴伴奏〈我是真的愛你〉，氣質引人注目，後段師徒二人合作以詩經譜曲〈關雎〉、〈伐檀〉，讓李劍青展現清亮歌喉，對比林憶蓮與常石磊的合作，感覺李宗盛隱然有種一較高下的拚勁。二〇一四年李宗盛再以一曲〈山丘〉拿下金曲獎最佳年度歌曲、最佳作詞獎。

男人的拚勁往往出自女人的激勵，李宗盛無論生理〈最近比較煩〉遍尋不著那藍色的小藥丸，〈愛欲浮世繪〉天生好奇女人的體溫，或心理〈寂寞難耐〉、〈鬼迷心竅〉，無論早期〈小鎮醫生的故事〉當愛和慾交集，對與錯都被放棄，或近期的〈饞〉呼吸很短，嘴唇很軟，其實不餓，是嘴饞，勾勒都能直指男性「要害」，搔中「癢處」。

千帆過盡，人到中年，情欲褪散，需要填補的是親情。李宗盛唱「阿宗三件事」從一個瓦斯行老闆之子，如何以音樂謀生，唱到女兒平安長大，短短一首

《山丘》
相信音樂2014

照片提供／相信音樂

啟蒙之作，也是李宗盛近年演唱會的精神主軸。

因為這首歌，給了很多人搬瓦斯都能像李宗盛變文青大師的想像空間，其實李宗盛應該承傳了更多來自小學教師的母親心血，「既然青春留不住」台北場，他特別提及坐在台下的媽媽也九十歲了。

歌壇一覺青春夢，即使貴為九〇年代流行音樂教父，難免遭遇時代浪潮的洗禮。北京過去十年「慾望去骨」，過得像巫師在家煉丹的日子「因為單身的緣故」（註❸），終究到了風水更替，人們需要召喚青春的時候。

新世紀重新歌壇輪迴的李宗盛，再次站上「山丘」，應該是歌壇魅力獨具的中年型男吧？（你們知道要穿下這件外套，得吃多少苦頭嗎？），無論經典名曲變奏〈夢醒時分〉、〈領悟〉、〈問〉，或原汁深情演唱〈飄洋過海來看你〉、〈愛如潮水〉，從容信手拈來皆自成風範，別人怕留不住青春，李宗盛的型男唱將市場，彷彿才剛開始回春。

註❸ 上述引號內文均出自李宗盛二〇一一年為楊宗緯《原色》專輯所寫的歌詞心境。

黃乙玲／ CHAPTER 20

從小出來走唱謀生，默默承擔原生家庭帶來的酸
鹹苦澀，她的低調素直，對比很多自以為是明星
藝人的浮誇張揚，使她唱的歌在市井之間，更接
近一位「人生歌者」的角色，常駐人心。

首張專輯《講什麼山盟海誓》 歌林唱片1987

台語歌曲經歷不同時期，各來自不同的社會時代背景，台語歌手成「名」容易，成「星」很難。

過往無論是戒嚴或解嚴，都提供了不少台語音樂人成「名」的機會，大抵都獲得了應有的平反或歌頌。但是，隨著時代的演變，將台語歌曲放到娛樂工業的平台上，台語歌曲能提供成「星」的養份，始終顯得不足，也就是說，能寫會唱的台語歌手很多，能具備明星觀感的台語歌手卻很少。

明星觀感除了透過作品，更來自一種潛在的氣韻，與外在風格的氣息。近年台語歌手繼江蕙之後，一窩蜂搶進台北小巨蛋，以為在小巨蛋開演唱會就有了身份地位，但大多數是離開小巨蛋就打回了原形。

台語歌壇大師吳晉淮關門弟子

黃乙玲的成「星」之路，第一個關鍵是，她得到台語歌壇大師吳晉淮（一九一六─一九九一）賞識，吳晉淮教過很多歌手，但黃乙玲非常幸運，成為吳晉淮最後的關門弟子。

那一年，吳晉淮六十八歲了，他為洪榮宏〈恰想也是你一人〉、江蕙〈不想伊〉寫過無數成名金曲，有一天，在北投發現了唱那卡西的小女孩，從八歲就

■台灣開放大陸探親，開放黨禁、報禁。

■教育部宣佈解除髮禁。

■卡拉OK深入民間，成為最受歡迎的娛樂活動。

1987

出來走唱賺錢養家，已唱了七年，從天真無邪唱到老練風塵，不知明天何去何從。

吳晉淮夫婦將她視如己出，從頭栽培，他們不僅是師徒，也有如爺孫。吳晉淮以早年留學日本的嚴格日式教學，一點一滴灌注在黃乙玲身上，隨後以他的聲望推荐給唱片公司，過程卻不順利，幾度被打回票，輾轉兩年，終獲歌林公司同意，這時吳晉淮七十歲了，仍全力為黃乙玲製作／譜曲首張專輯。

《講什麼山盟海誓》（一九八七）前奏鼓點、悠揚胡琴、和音、薩克斯風，一一鋪陳，黃乙玲一開口，哀怨卻厚實的聲腔，震撼台語歌壇，尤其她與生而來的鬱結神情，卻有沉穩的大將之風，形成超齡的對比，首賣卅萬張的數字，更讓原先拒絕吳晉淮的唱片業者跌破眼鏡，現實的唱片圈以為大師已老，怎能掌握現代潮流？

人生冷暖的告白

事實的確很難預料，為什麼她們都愛唱演歌？為什麼即使西風狂飆，在人們心田深處，總是難忘演歌情懷？

台灣五〇、六〇年代，很多歌手的生命與歌曲的情境是合而為一的，歌曲

《講什麼山盟海誓》
歌林唱片1987

《講什麼山盟海誓》／
歌林唱片1987

的靈魂或唱奏哀傷而冶艷，既是真實生活的切片，也是歡場若夢的描繪。

唱演歌的人，比唱其他曲風的歌手必須更投入歌中的劇情，一聲聲、一句，宛如泣血的杜鵑，才能唱進人們的心田。

黃乙玲「人山人海演唱會」（一九九八）是收錄現場演唱會版本，開場定音鼓與前奏弦樂齊鳴，〈愛情的酒攏袂退〉後段先唱兩遍，再接到〈今生愛過的人〉，這首歌曾經是中視播「阿信」台語版的片尾曲，彷彿也是黃乙玲廿年來唱遍人生冷暖的告白。

黃乙玲〈墓仔埔也敢去〉的編曲與唱法，當然也與伍佰的搖滾截然不同。〈愛你入骨〉、〈歌聲淚影〉道地的演歌滋味，唱入精髓。聽這些歷久彌新的演歌，只能用「過癮」來形容。

恬恬的人生歌者

台語歌壇無論質或量，近年愈趨兩極。大賣場式包裹出片的一端，詞曲製作如近親繁殖，甚至連包裝外觀都像一個模子刻的，完全淪為歌曲生產線加工廠作業。遙相對望的彼端，僅靠一些零星品牌花火，撐住門面。

黃乙玲〈恬恬〉（二○一三）才聽她開口唱頭兩句，就難掩一陣鼻酸。

《六月割菜假有心》
歌林唱片1988

《收不回的愛》
歌林唱片1987

照片提供／乾坤唱片

朋友攏嫌我太無堅持

無知影阮其實嘛有個性

若是發性地就會凍萬事如意

這個世間

哪會攏有傷心

主歌一進來用訴說低語的方式處理，以女性第一人稱角度出發，對感情深切了悟後的一種體諒，就像一位人妻平心靜氣在描述夫婦之道，通篇沒有一句責備，詞情懇切的背後，包含著多少傳統家庭守護者的隱忍自持。

慈悲為懷看待自己處境裡的現實，那樣的年代那樣的人，終究是一去不復返了，但姚若龍的歌詞用在黃乙玲身上，卻恰如其分。

阿母疼惜我苦毒甲己

嘸願別人操煩阮的代誌

若是喊艱苦就會凍眼屎免滴

幸福快樂哪會這呢實貴

黃乙玲從小出來走唱謀生，默默承擔原生家庭帶來的酸鹹苦澀，她的低調素直，對比很多自以為是明星藝人的浮誇張揚，使她唱的歌在市井之間，更接近一位「人生歌者」的角色。

〈恬恬〉前兩句的旋律起勢，就像隨著列車啟動，緩步駛出人生驛站，心情淡然沉澱下來。

中低音域特別適合黃乙玲，一改大起大落的幽然表述，大提琴低迴音色適切襯托，幽微勾勒出對世事了然於胸的心境。陳小霞既能掌握此刻黃乙玲最貼切的聲腺，也能維持一貫的作曲風格，出手不凡。

除了陳小霞（江蕙／無言花）之外，很多許久不見的作者出現在黃乙玲新專輯，也解讀了近年台語歌壇的疑問。

熊天益（江蕙／秋雨彼一暝）新作〈舊情人一封信〉，為黃乙玲打造鄉村民謠歌路，耳目一新。李富興（謝金燕／含淚跳恰恰）新作〈有願〉也延續這樣的精神。還有製作人何慶清（江蕙／酒後的心聲），甚至薩克斯風元老級樂手蕭東山。台語歌壇各路總鋪師出現在黃乙玲《恬在你身邊》專輯裡，令人心情一振，原來大家還在。

只是這幾年少有發揮的舞台，此番出馬再展手藝，歸功音樂總監尤景仰的識人之明，也懂得庶民音樂深入淺出之道，既保有黃乙玲歌曲熟悉的聆聽度，也請來鍾成虎、陳主惠、范宗沛這些跨界高手添增台語作品細膩度。

黃乙玲近年出片量少，《恬在你身邊》距離上一張相隔了五年，近年台語歌壇門風不變，很多過去對台語歌曲有所貢獻的創作人，英雄無用武之地，黃乙

《恬在你身邊》
乾坤影視2013

玲始終堅守「本格派」崗位，她的出輯，毋寧也提供創作人發揮的機會，同時也讓歌迷的耳朵獲得滿足。

黃乙玲堅守崗位，一逕低調，她的人生她的歌聲，用時間來提味，讓人對她永保好奇，她自然形成台語歌壇少見的明星歌手。

黃乙玲的話

祖壽哥為近代台灣流行音樂做很多的貢獻及努力，

他的觀察力和落筆的角度與眾不同，並也成為正面教育的典範，

是我非常敬重及佩服的一位大哥。

張雨生／ CHAPTER 21

走過紅塵若夢的歌壇，重新面對張雨生，可以深切感受他建構音樂世界那份苦心孤詣，各種曲式包裹著言之有物的詞意，以及他從偶像歌手反芻回歸以創作為本質的精神，同時製作物配合主流歌手特色，尋求市場脈動的結合，他的觀念、思維、性靈，很多我們都是「後知後覺」。

首張專輯《天天想你》　飛碟唱片1998

延續未來不是夢

一九八九年開春某天，台北忠孝東路、延吉街口一家餐廳地下室，張雨生坐在我的旁邊，我傾聽著他的青春告白。

在這之前，一支黑松沙士電視廣告歌，像一聲春雷，打動了台灣老老少少的心。張雨生這個年輕、誠摯、高亢的聲音，隨著這首「我的未來不是夢」成為最受矚目的偶像新人。

這時候的張雨生二十三歲，還是政大外交系四年級的學生。

張雨生一如一般大學生的靦腆，但語調清晰、思路敏捷，雖然初出茅廬的他並沒有多少人生際遇可談，但他落落大方的敘述成長中的點點滴滴。

他描述出生的趣事（六月艷陽乾旱的澎湖，那天卻忽然下雨，所以命名雨生）；爸媽在軍中康樂隊結緣（果然遺傳了張媽媽能歌善舞的基因啊）；求學培養出寫作興趣（喜歡國中一年級國文第一冊有一首楊喚的童詩，老師鼓勵他作文，難怪後來的歌詞創作像寫新詩）；叛逆的成長經過（一顆搖滾的心與關懷社會弱勢的熱血就此成形）。

大一那年暑假，妹妹意外死於落水，讓張雨生一夕成熟（間接帶給他參加

1988

■蔣經國逝世，李登輝繼任總統。

■奧黛麗‧赫本（Audrey Hepburn）與聯合國兒童基金會簽約，以一美元的象徵性酬勞出任大使，在她生命的最後五年，提醒世人推己及人。索馬利亞是她去世前造訪的最後一個國家，深入肯亞東北方難民營，救出少數幸運兒，她去世後成立紀念基金，在她去過的非洲四個國家繼續展開貧童就學教育計劃。

民歌比賽的機會與勇氣）；大二進吉他社，校際演出從政大、工業技術學院、一路串連到台大（與Metal Kids樂團結緣，從校園唱到西餐廳）……。張雨生跟一般新人不一樣，他坦然分享，我從一名發問的記者／聽眾，一步步走進他的世界，張雨生引人之處就在於他的真誠，一如他天使般的歌聲與創作之心。

我記得，張雨生神采飛揚講到參加救國團熱門音樂大賽，拿到最佳主唱獎，因此第一次受邀參加華視「歡樂周末派」，但重點不在上了這個黃金檔節目，而是見到了自己的偶像。

他顧不得害羞，把握機不可失，趕緊索取簽名。我追問張雨生，這偶像是誰？他有點不好意思說：「林慧萍」。（多年後，我一直在想，這該就是他「湖心草深長」少男靦腆情懷的原型吧？）

天天想你張雨生

驀然回首，換張雨生在天上傾聽，讓我們來告訴他，台灣流行音樂因他而響亮。他從偶像歌手自我提升，不斷交出作品，轉型為創作音樂人，一路的蛻變可知道影響了多少後輩？

《紅色熱情》
豐華唱片1996

——「五月天」，念國中買的第一張唱片，就是〈天天想你〉。而這首歌竟成為

「五月天」吉他手石頭的定情曲，石頭在二○○一年演唱會舞台下跪，在「天天想你」的樂聲環繞中，向女友求婚成功。

——「蘇打綠」青峰、阿福，在二○○○年進入政大，做了你的學弟，雖與你無緣見面，但他們都聽你的歌，一度無以為繼的吉他社，就在聽〈我呼吸我感覺我存在〉的鼓舞下，存活下來。

——張惠妹，你最想知道的應該是一手打造的張惠妹，你賦予了A-mei的歌唱巨大能量，也為國語歌壇接續起無可替代的瑰寶，她歷來的表現不負眾望。

——趙傳，和你同年出道的趙傳，同樣高音飆歌，他唱〈天天想你〉（二○一一趙氏傳歌演唱會）時說：「給我可敬的對手」，你聽了應該感到欣慰。

——陳綺貞，很少唱別人的歌，她唱〈天天想你〉很難得（二○一○夏季練習曲演唱會）。老朋友、新朋友，都以你為榮。

——楊培安，當年與你在比賽場合有過一面之緣的楊培安，連續幾年自掏腰包在高雄為你辦紀念演唱會；受你影響進入歌壇的范瑋琪，為你唱寫給張爸爸的「心底的中國」（二○○八年張雨生廿周年紀念演唱會），情意可感。

——新聲代歌手，近年從電視比賽產生的新聲代歌手蕭敬騰、賴銘偉、卓義峰，也都不斷選唱你的作品，林宥嘉也唱〈天天想你〉（二○一四年口的形狀演唱

會），蕭閎仁也唱〈天天想你〉（二〇一四年張雨生音樂劇《天天想你》），繼續影響著當今的校園學子。

那天和張雨生的一席長談，我寫下〈張雨生的未來不是夢〉，一九八九年三月一日至九日在民生報連載，那也是張雨生唯一在報章留下的成長忠實紀錄。

記得那天「飛碟唱片」的小彭帶著張雨生，他的人生夢想正待開展，臨走時他告訴我，想把台灣走唱歌謠搖滾化的概念，潛移默化已呈現在當今歌壇，沒想到他的創作生命力是如是頑強，如此影響著新世紀流行音樂。（註❶）

天使音、天使心

回頭再看張雨生的創作，尤其豐華發行的《雨生歡禧城》（二〇〇三），眾歌手詮釋張雨生未發表過的遺作，每一首詞、每一首曲都出自一種悲天憫人的情懷，那些似為飄盪的靈魂反覆反芻的辯證，那些期許真愛降臨譜下的詩歌，有的是痛苦寂寞的昇華，有的是將心靈託寄穹蒼的絮語，在在像天使的箴言。

Baby 請別再用妳的淚

為這荒蕪的天地是非

他 不值得妳悲

註❶這篇專訪是張雨生生前唯一一次接受平面連載，深入談到自己成長與創作歷程。

《白色才情》
豐華唱片1996

這是〈哭泣與耳語〉，在這應該是張惠妹最後詮釋張雨生新歌的機會裡，張雨生化身天使，全曲如是悲憫，天使彷彿仍拚盡全力，勸醒看不清這荒蕪天地是非的世人。

「雙張」張雨生（詞／曲／製作）、張惠妹演唱，曾經合力打造了華語流行歌曲的世紀一頁，如果張雨生還在，今天的張惠妹又有怎樣的天地？

張惠妹的前五張專輯九首張雨生作品，在在說明她是詮釋張雨生的最佳人選，張雨生的創作也找到最適切表達的聲音，A-mei唱這首〈哭泣與耳語〉令人聽來泫然欲泣，難在情緒與轉音，卻掌握得如此適切與圓融，彷彿尋覓著失去張雨生之後的歌魂。

我總認為《雨生歡禧城》裡張雨生原唱的十四首新歌demo，完整的編曲、演唱，其實就是張雨生的一張新專輯。時間推算回去，張雨生最後一張專輯《口是心非》發行（一九九七年十月），也正是他意外離世之時，彼時他還有這麼多未發表的創作，還不包括張惠妹在「豐華」後期唱的〈不顧一切〉，啊，張雨生的能量何等純粹而豐沛，上天卻收回了這樣的英才。

這些歌在demo裡採用的編曲手法與節奏或許簡單，但張雨生辯證式的思維，具有文學氣息的筆觸，乃至他鋪陳歌曲的綿密結構，一直是當今歌壇罕有的層次。經過重編重唱，五月天令〈小時候〉一曲搖滾再生，結尾處穿插〈我的未

來不是夢〉別具巧思。

張清芳〈眼睛裡的湖水〉一改以往高調的唱法，以內斂淡然的唱腔，將歌詞中融合詩意的心境徐徐鋪陳，如同一幅潑墨山水引人入勝，陳志遠的編曲盡現大師手筆。

庾澄慶〈Only Once〉活躍的FUNK元素，蘇芮〈你贏〉佈滿藍調JAZZ的氣息，信樂團〈甩開〉重金屬的爆發力，范瑋琪〈我的愛〉沉穩的聲腔，陶晶瑩〈單身旅記〉的民謠，范逸臣〈愛過了頭〉屠穎編曲充滿戲劇張力，都賦予張雨生之歌恰如其分的生命力。

透過張雨生的作品，我們接受心靈的洗禮，在當前歌壇愈趨蒼白的作品裡，多麼希望張雨生的創作不會是絕響！

多年後，我們藉歌想起張雨生

張雨生的歌唱生命有兩個截然不同的世界，入伍服役是分水嶺。一九八九年入伍服役之前，他做了一年的偶像歌手，退伍後一九九二至一九九七年，他做了五年的音樂人。

在台灣，做偶像歌手與做音樂人，是兩條平行線，但張雨生卻能將之匯聚

《口是心非》
豐華唱片1997

成河，在短短的時空裡，交互綻放光亮。一年的偶像歌手身分，張雨生唱紅〈我的未來不是夢〉，但他絕非一般的「花瓶偶像」，嘹亮的歌喉是他唱出名堂的要素。但服役之後，市場風向已改，張雨生受限於天生略帶童音的音色，面臨轉型之苦。

張雨生邁向音樂人之路，是從詞曲創作開始的。服役前為六四學運而作〈沒有煙抽的日子〉，已展現他譜曲的才華。退伍後的復出之作〈帶我去月球〉（一九九二），從詞曲創作到音樂製作一手包辦，雖然在票房與成熟度上，理想現實有差距，但一個全新的張雨生，於焉誕生。

令人欣賞、令人心碎的張雨生，全然建立在這短短的五年之間。張雨生最叫人心折之處，原來他並不以偶像時代的風光為滿足，在他的作品裡，透露他的靈魂，是一個站在商業與濟世折衝點上的小巨人。

他著墨族群融合〈心底的中國〉、〈自由歌〉、〈永公街的街長〉，他關心社會環保〈帶我去月球〉、〈動物的悲歌〉，他抒發人情世故〈兄弟呀〉、〈再見女郎〉，他勇於自我省思〈子夜紓懷〉、〈未知〉，這些歌曲散見他從一九九二到一九九六年的幾張創作專輯，議題較之最後遺作《口是心非》，猶見廣泛。

張雨生擅長以輕快的旋律包裹深沉的課題，在詞意與旋律極大的反差之

下，讓人感受到人世無稽的蒼涼〈動物的悲歌〉、〈如果你要離開我〉，即使是他寫的情歌，亦不媚俗。

什麼是媚俗？自甘屈服在商業機制之下，套用公式量產，猶沾沾自喜的，就是媚俗！

張雨生的情歌，從一開始〈湖心草深長〉就是屬於一種自我的反芻，時而優雅〈靈光〉，時而溫暖〈這一年這一夜〉，時而從心出發的傷逝〈蝴蝶結〉，絕非一般媚俗之作可比。

一帖商業與藝術的仙丹

事到如今，只能嘆息造化弄人。如果說《口是心非》是張雨生登峰造極的作品，上天何忍在他剛臻成熟的階段，就安排這樣一齣拙劣的戲碼，幾乎毀去歌壇的希望？

聽張雨生《口是心非》專輯，近乎是一趟全知性的音樂豐富之旅，也是情感世界底層靈魂的一次探微。既是知性的，也是感性的；可以聆賞，可以鑽研；時而沉潛，時而煽情，令人陷入深深的悸動之中。

開場第一首歌，張雨生把〈如果你要離開我〉這樣悲傷的歌詞，安放在有

《想念雨生》
豐華唱片1998

如歌舞劇輕快的樂曲軀殼裡，呈現刻意的情緒反差。但是在整張專輯中，這只能算一道開胃小菜。

第二首主攻歌〈口是心非〉，張雨生放棄慣常的高音，以最自然懇切的中低音出現，飽滿的編曲，如羅大佑省思的歌詞，使張雨生彷彿秉燭從隧道那頭緩步而來，一如洞燭世事的老者，蒼茫預言人世。

第三首〈Cappuccino〉進入一連串張雨生鋪排的驚異音樂之旅。〈Cappuccino〉充分展現張氏的成長，曲式千變萬化，有如花式舞步，行進間完全掌控在指掌之上。

第四首〈玫瑰的名字〉搖滾節奏有如暴雨一般，張雨生人聲變音翻高八度狂飆，令人為之屏息。

換上第五首〈河〉緩緩流過，歌詞以意識流舖陳畫面，意象豐富，堪稱極品。第六首〈愛情……的圖案〉音樂與曲式的剪裁匠心獨運。第七首〈隨你〉中段完整抒發情緒，一遍遍撞擊人心……。

這張專輯張雨生展現了驚人的自信、成熟，實驗風格與作品完熟之間畫上了等號！無論題材的開創性、整體音樂的設計、製作的巧思、編排的機理、唱腔的表現，都禁得起世代考驗。

近年以來，多少極負盛名的流行音樂大師，都深陷在衣食無缺，心靈卻苦

無養料的枯竭狀態，回頭聽張雨生，讓我們體悟，原來，創作人的身心如何安置，始得淬礪出一帖商業與藝術交互發光的良藥。

音閱人手記

重新回顧張雨生的學生時代，點點滴滴的事件，可以體悟對於張雨生人格成長的影響。

張雨生對文學的興趣，從小就形成了，還住在澎湖老家時，爸爸下班回來，晚上吃過飯，總愛打開收音機，聽魏龍豪、吳兆南講相聲，那行雲流水的說學逗唱，對小小的張雨生來說，像聽故事一樣，爸爸笑，他也跟著笑，故事聽多了，後來自己也喜歡寫起來。

小學六年級，他讀到徐志摩的詩，國中一年級國文課本第一冊第四課，有一首楊喚的童詩，都打動了張雨生的心。第一次上作文課，相聲、故事、詩句在小心靈中產生的印象都化為自己的語言傾注在筆尖，國文老師在班上誇讚：「張雨生的作文寫得很好。」

啟蒙時的一句話，往往影響深遠，張雨生此後始終於寫作保有高度興趣，在老師的鼓勵下，張雨生得到代表班級參加學校作文比賽的機會，這是「好學生」的表徵。

但是另一方面，他覺得奇怪，寫作文為什麼一定要用毛筆？為什麼不可以用鋼筆、原子筆，甚至是鉛筆任何一種筆？張雨生得到這樣的回答：「就是學校的一種規定。」少年的心產生抗體：「這樣的規定實在沒有什麼意義。」

但這似乎是「壞學生」才有的想法，國中一年級早熟的孩子就開始掙扎在自我意識與外在既定體制的矛盾中。這個矛盾隨著紛至沓來的規定逐漸擴大，張雨生不喜歡「規定寫週記」，不喜歡「規定檢查服裝儀容」，更厭惡老師體罰學生、趁朝會時搜學生書包，點點滴滴的不喜歡，累聚成反抗的源頭。

高中時代，張雨生喜歡看書，腦中裝滿了超越年紀的想法，也仍然維持寫東西的習慣。國中時，他寫了一篇在升學壓力下，學生被老師體罰的小說；高中時，一篇尖銳批評校方的文章，使他被教官列為不受歡迎的學生。

他其實只是追求真理，但他從小生長的教育環境，最後卻像隔夜的氣球，令人洩氣。高三畢業時，張雨生告訴自己：「這輩子要轟轟烈烈做一件事，不管成不成功，當然不是李師科那種事（註❷），不一定在報紙上留名，但是要對大部分人有意義。」

註❷ 一九八二年退伍老兵李師科持槍搶劫銀行，為台灣有史以來第一件銀行搶案。

這番許願沒想到不久之後就有了回應，他沒料到自己的歌喉可以影響社會，激勵人心，完成對大部分人有意義的心願，還頻頻在報紙上留名。不過，如果不是妹妹的死，張雨生可能沒有機緣與勇氣走到台前。

大一暑假，張雨生和同學出去玩，那天早上還和愛唱歌的妹妹通過電話，家人正準備去溪邊烤肉，但是妹妹竟落入水中，在亂石中被急流沖到數百公尺遠。

七月的陽光特別亮麗，但張家卻籠罩在陰影下，短短時間，把身為長子的雨生從不知人間疾苦的樂園，一腳踢進生離死別的世界。張雨生回到學校附近和同學合租的宿舍，整天渾渾噩噩的，他們都愛聽民歌，同學見他心情不佳，問他「木船」正在辦民歌比賽，要不要報名玩一玩？

張媽媽在雨生高中生日那年，花了七百元買了一把吉他送他，張雨生用這把吉他在「木船」的比賽自彈自唱，他選了一首Air Supply的歌，最後唱到決賽，得了優勝。張雨生始終覺得是妹妹灌注給他勇氣，冥冥之中助他一臂之力。

得到「木船」優勝的鼓勵，大二開學後，張雨生就進了吉他社，志同道合的同學很多，幾個人一拍即合，就組了一個合唱團，名叫：Thunder Spot，翻成中文則是熱辣辣的「雷擊點」，自認滿意。但參加演出出場時，台下同學卻笑成一團，原來主持人口齒不清，Spot像Pot，變成「雷擊壺」。

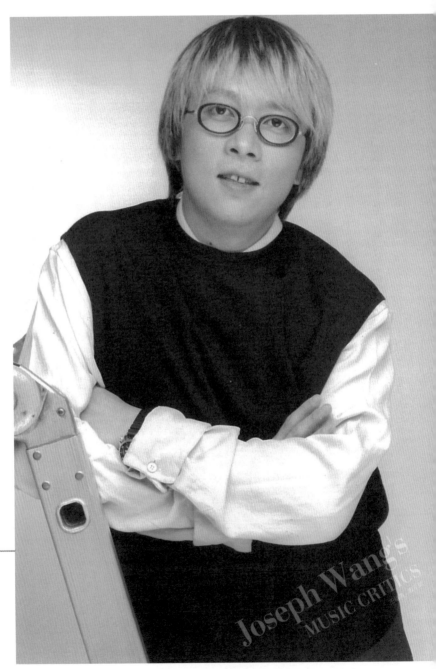

Joseph Wang's
MUSIC CRITICS

張雨生從校際之間的串聯唱到校外，也賺到一些零用錢。從小的生長環境，張雨生很清楚爸爸賺錢不容易，他在校外租屋，一心希望能打工自食其力，既然唱歌能賺錢，張雨生就更熱中了。

在西門町的餐廳「西閣樓」打工，剛開始講好唱四十五分鐘六百元，結果被老闆刪成半小時給四百元。但張雨生唱得很自在，他唱他的，台下跳自己的，沒人管他唱什麼。不過，「西閣樓」對他來說有如「摘星樓」，在這裡遇見〈我的未來不是夢〉作者翁孝良。

張雨生形容在「西閣樓」一直「打混」了五個月，終於被解僱，但翁孝良卻邀他進錄音室去試唱。

隨後張雨生一夜成名的故事眾人耳熟能詳了，我寫「張雨生的未來不是夢」這篇連載時，新紅乍紫的張雨生即將畢業入伍，我對他的觀察是：「嚴格來說，張雨生是時代造就的寵兒，這個時代成名容易像泡麵，不需要太多醞釀的過程。」

一九八九年八月張雨生入伍，一九九一年六月退伍，歌壇風潮瞬息萬變，兩年時間的軍旅阻隔，成為男藝人的殺手。張雨生尋求轉型，幸好他的伯樂「飛碟」總經理彭國華（註❸）支持他，給他發揮空間，一九九二年二月張雨生包辦詞曲製作，到美國錄製的《帶我去月球》推出（憑心而論，此後長達四年多時

註❸ 第廿五屆金曲獎特別貢獻獎得主，八〇年代至新世紀為台灣發行無數享譽海內外的國台語唱片，栽培無數娛樂幕前幕後工作者。

間，張雨生陷在票房的掙扎之中），但彭國華始終信任他、鼓勵他、支持他，直到張雨生製作詞曲的張惠妹〈姊妹〉一炮而紅，張雨生終於打開事業的第二春，然而，一切眼看否極泰來，誰料到短短十個月，毫無預警地，命運之神又將雨生推入谷底。

「如今的紅塵，不過是將來的舊夢，以前，我常在雲淡風輕與萬古流芳這兩個人生信念中猶疑不決。現在，好歹在萬古流芳的門檻邊，有了一個起跑的位置，接下來可以立德立言，也可以晚節不保，可以畢其功名實相符，也可以小差池遺臭後世，不是嗎？」

在人心日漸沉淪的世代，張雨生這樣省思的心，格外令人懷念。張雨生用他不改其志的精神，以及不向流俗低頭的澄明心境，一以貫之他的過往人生。

王菲／CHAPTER 22

九〇年代，從王靖雯到王菲，為流行歌壇形塑出
一種女神的姿態。她的音色、聲腔、唱功；她的
音樂、想法、態度；她的穿著、個性、應對，都
形成某種姿態的顛覆，台港女歌手從她的頭髮到
唱法都爭相仿效，甚至男歌手也受她影響。王菲
淡出，但只要她現身，依然是歌壇一張大名牌。

首張粵語專輯《王靖雯》　香港新藝寶1989
首張國語專輯《迷》　福茂唱片1994

王菲確定了幾件事

明星為歌壇之本

儘管王菲努力塑造「音樂人」的形象，但是，王菲黃袍加身的動力，來自於她的「明星」特質。

七〇到八〇年代，是盛產「歌星」的年代，無論歌喉如何，大牌自有一股星味，吸住人們的目光，主要來自舞台的養成。

舞台是需要和觀眾面對面的，七〇年代的歌廳秀，八〇年代的餐廳秀，場地都不大，觀眾數百人，所有的目光焦點都在小小的舞台上，沒有現場轉播的LED大螢幕，沒有分散注意力的燈光，歌星要吸睛，靠的是一身本領。

九〇年代以後，從「歌星」到「歌手」的稱謂變化，可以嗅出價值觀的改變，歌壇明星已成稀有動物。

明星不是素人K歌同樂會，明星的魅力必須擁有職場的專業，營造人們對娛樂的憧憬，繼而帶動流行文化的氛圍，創建周邊寬廣的商機效益。

這些娛樂產業的精髓，香港一以貫之，有如一座明星的加工廠，王菲有先天條件，經過後天耳濡目染，成為星字輩的佼佼者，其來有自，她重新帶起一波

1989

■KTV盛行，台北市KTV唱歌消費人數超過一千二百萬人次。

■六月十九日台灣股市衝破萬點，各行各業包括菜籃族，沉溺於股票熱潮。

■唱跳男生組合崛起，小虎隊成為青少年偶像，萬人馬拉松簽名活動引發追星族社會現象。

明星風潮。

塑造明星逆向操作

從「王靖雯」到「王菲」，巨星並非一步登天。

王菲的明星特質一部分來自於她對流行服飾的掌握，但是她也經歷過赴美前的「老土」時期，那時，大大的眼睛襯著「扇子頭」，扮相神似一位七〇年代的電視歌星凌菲（倪敏然前妻）。王菲後來的突圍，來自結合時尚名牌，成為烘托星味的一部分。

王菲的明星特質，另一部分來自於她的自我，不論是歌曲或生活。歌曲不隨流俗，生活態度低調，甚至歌名都配合其人，經常以「兩字訣」來形塑簡潔作風。

這都是一種危險的逆向操作，換了別人，稍有差池，可能引來「故作神秘」的負評，但是王菲卻串連成一種個人主義的執著，賣的就是「王菲的氣氛」，證明流行市場個性化產品的重要。

跳槽是妥協的開始？

王菲在一九九七換新公司EMI推出新作的同時，老東家福茂也推出冷飯集

《將愛》 特別典藏版
新力音樂2003

（俗稱「精選集」）應卯，似乎是難以脫離的一種商業模式。

新舊CD重疊發行，可惜的是，兩張的分水嶺，不是音樂，只是換了一個商標。

有沒有大牌可以跳脫這樣的輪迴？如果王菲能以CD的音樂個性做為不同時期的分野，王菲在歌壇歷史的定位可能更不同。

精選集不是不能出，只是看怎麼出。像福茂出的王菲精選集，從《菲賣品》、《菲主打》到《菲舊夢》，在王菲短短兩年之間的錄音專輯中，不斷排列、翻找、重複，剩餘價值用得滴水不漏。

有趣的是，一九九八的《菲舊夢》等於是一九九五《菲靡靡之音》的拷貝，只是另加一首演唱會版《千言萬語》，卻還是有銷路，讓業者樂此不疲。詮釋鄧麗君的王菲，到底是忠於原味就好？還是翻新個性花腔？值得九○年代一窩蜂仿效愛爾蘭女歌手Dolores O' Riordan，習於游走在氣流、迷幻、鄉村、吟哦之間的台港女歌手們深思。

兼容並蓄的中間路線

王菲之於王菲，在於她塑造了歌曲裡一種「烏托邦」情境，一九九七同名專輯第一首〈麻醉〉，充分表露她的堅持。〈麻醉〉可與〈你快樂所以我快

樂〉、〈悶〉合成三部曲來聽，輔以〈懷念〉結尾前一路盤旋而上的聲樂式吟

哦⋯「AH（啊）⋯⋯」，滿足喜歡王菲的味道。

專輯市場普及性加分，王菲確定的另一件事，商機是唱片工業存續的根本。

火〉，陳小霞、姚若龍為王菲找到市場定位，一種不失王菲個性的情歌，為這張

另一條走悅耳的情歌路線，〈人間〉開端，〈我也不想這樣〉到〈撲

王菲的《寓言》降神大會

二〇〇〇年王菲《寓言》專輯，用罕見排山倒海而來的高規格促銷，倒真

令人感受到一種市場蕭條下的急迫性。第一波用五天時間席捲媒體，密不透風的

攻勢令人眼花撩亂。

王菲不愧是市場領導品牌，宣傳也有創新手法，譬如有線電視台用新聞主

播來播報王菲出唱片，表面上報導娛樂出版大事，細看其實是一種廣告。

即使是歌手出片的一貫宣傳通路，包括上電視、廣播、簽唱會，也因為是

王菲，透露著一種貴客臨門的稀有性，主人往往有如被寵幸的後宮「王妃」。當

她地毯式到各處娛樂新聞受訪，起早趕晚做女紅玩猜謎，比起平時的遠在天邊，

開始親近得像仙女下凡。

《將愛》
新力音樂2003

當然，搭配商業廣告歌、連續劇主題曲，這些都是堆砌歌手出片氣勢不可少的環節，王菲鋪天蓋地的聲勢，除了反映此等猛辣添柴的大動作，在冷灶的市場已是少見，王菲主觀的條件，確實是唱片圈客觀環境下期待開出紅盤的風向球。

但是，相對於王菲宣傳上的放下身段笑臉迎人，她的音樂，一點也沒有調整媚俗的意思，仍是堅持原味的高姿態。

王菲在她的音樂世界裡，她就是國王，音樂風格由她主導，毫無妥協。

《寓言》專輯用主題式串連包裹她的音樂主張，把場景拉到彷如史前的一個虛擬迷離幻境，配上林夕的歌詞，王菲有如世紀末通靈教主一般喃誦著她的「寓言」。

〈阿修羅〉裡滾滾紅塵的音浪與教堂的鐘響，〈彼岸花〉裡幽冥的情境，我們彷彿被王菲聲聲催眠、招魂。王菲的專輯名為《寓言》，其實也是「預言」，我們像是通過心電感應，拉進一場不用藥物的迷幻之旅，也像參加了一場降神大會。

如果王菲是通靈教主，林夕就像她身邊的師爺判官。林夕時髦而靈巧的歌詞貼合王菲曲風，尤其〈臉〉（一九九八《唱遊》專輯）獲得金曲獎最佳作詞之後，與王菲搭配的地位已無可取代。

林夕竭盡所能的提供祭典裡的法器，取悅教主，歌詞裡遍佈著菩提、寒武紀、彼岸花、灰姑娘、小王子、香奈兒、笑忘書，這些糅合宗教、時尚、童話、文學的語彙，就像進行一場高科技的內臟複製生化手術，一枚枚晶片植入體內，將教主塑造得時如孔雀開屏的女皇，時如俯視蒼生的禪師。

但在王菲《只愛陌生人》（一九九九）裡，林夕已有藉文學名詞複製取材的現象（百年孤寂、守望麥田），《寓言》更是大量吸納。其實，林夕在〈郵差〉（只愛陌生人）裡使用的黃葉、便當、旅店的門牌，幾乎是〈約定〉（王菲粵語版）的複製品。

王菲虛擬實境的歌喉，以及冷凝輕盈、靈氣逼人的唱腔，無疑是她的曲風得以成立的支持點，這樣的歌，恐怕難有分身適切表達。

王菲就像佛家禪師苦行僧侶，穿著〈玻璃鞋〉走過〈寒武紀〉，一步步來到人間，

她唱的歌如同弘法，誦經化緣。

《寓言》專輯後段氣氛雖然逐漸輕鬆下來，但近尾聲時〈再見螢火蟲〉鋸箭式弦樂前奏響起，嚇人一跳，以為王菲又走回〈彼岸花〉的廣寒宮，直到最後〈笑忘書〉在最簡單的鋼琴主奏裡流露暖意，謝天謝地，王菲終於帶領信眾找到有人跡的桃花源。

王菲加伍佰的化學效應

走過〈寒武紀〉，王菲二〇〇一年〈光之翼〉重返溫暖的懷抱。

王菲收納較多市場感染力強的作者寫歌，歌曲姿態放低的背後，可以感受到《寓言》（二〇〇〇）極度冷凝，有必要緩解一下。

其中包括伍佰的歌曲，照邏輯判斷，應該王菲有意借重伍佰的電子功力，再創新貌。伍佰二〇〇一製作的莫文蔚《一朵金花》，驚動粵語歌壇，整張專輯形貌統一，不僅前衛，並且耐人尋味。

但是，伍佰為王菲打造電子版《兩個人的聖經》，反而不如另一首伍佰個人色彩較濃的〈單行道〉來得深刻。

王菲這張專輯的歌，從〈白癡〉的冷若冰霜到〈等等〉的天真瀾漫都有，〈流年〉彷彿想找回《天空》時期的清純空靈，〈光之翼〉又像女王降臨般的不可逼視，好處是面向多元，但歌曲與歌曲之間呼應的肌理略顯鬆弛。

對自己的品味一向採高標準的王菲，或許在這樣的背景下，為新唱片宣傳做訪問時，忽而冒出她喜歡日本演歌，王菲如是說：「也許以後有機會，我會出幾張演歌專輯。」

王菲的黃梅調

二〇〇二年，王菲在電影《天下無雙》裡唱了三首黃梅調，出乎意料，她以聽覺上的悅耳度為基調，卸下唱腔裡的裝飾音之後，她的聲腔恢復到天生麗質的甘美。

這三首黃梅調，王菲歌來隨興，繞梁有餘。在黃梅調「聖堂教主」凌波無可超越的聲腔紀錄面前，王菲唱得規規矩矩，她善用得天獨厚的清亮音色，輔以堅實的氣音，將黃梅調琅琅上口的特色烘托出來。

如果王菲早一點唱黃梅調，歌壇的歷史可能會改寫了。這樣的承傳，也來自於她的偶像鄧麗君，音樂的啟蒙就來自於凌波〈梁山伯與祝英台〉（一九六三）的黃梅調（註❶）。

其實，演歌表面好唱，也最難唱，好唱的是它洗盡鉛華，好像有公式可循，難唱的是它嘗盡人生況味，這對以往習於自創花腔的王菲而言，該是挑戰演藝／歌藝之路自我進階的期望。而在二〇一〇年的央視「春晚」，王菲復出唱了一曲〈傳奇〉，這首選自李健的作品，讓我想起日本的演歌，王菲唱出了她自己的味道，清澈澄明。

註❶　一九六三年就讀國小的鄧麗君參加電台歌唱比賽，以《梁祝》插曲〈訪英台〉奪冠。

電影監製王家衛調製這三首黃梅調，都以男女（梁朝偉／王菲）對唱的型式表現。〈喜相逢〉王菲一開口，就是《梁祝》一場關鍵戲〈是男是女〉的旋律，大體而言，〈喜相逢〉拼貼的是《梁祝》與《七仙女》（一九六三）的黃梅調，〈醉一場〉直接取材另一部黃梅調電影《江山美人》（一九五九）的插曲〈戲鳳〉。

二〇〇二版的黃梅調，當然和以前不一樣，鼓點節奏做出區隔，反而貼近流行音樂，歌詞添進詼諧，黃梅調可以大悲，也可以搞笑，同樣悅耳。尤其是「天下無雙天啦地啦」一曲，林夕用許多「啦」嵌入成語歌詞，形成不同的趣味。

若論女歌手音色的甜潤度，鄧麗君、陳淑樺之後，就數王菲了。但王菲的聲腔從來就不肯甘於僅只甜美而已，在《天空》一舉成名之後《浮躁》（一九九六）的我行我素，一直是不少人的疑問。

當然，王菲如果沒有特立獨行的音樂個性，她也不叫做王菲了，「天下無雙」的黃梅調幫她重新尋回那迷航的部分，王菲不是不能，只是不為而已。

從冰到火的王菲

二○○三年王菲《將愛》專輯，如果跳回去對照《寓言》時代，可以明顯發現，王菲彷彿從冰冷的異度空間回到了現實世界，以往的王菲遠離塵世，這回王菲卻是向你我剖心。

王菲很久沒有發表創作，《寓言》裡也只有王菲的作曲，事隔幾年，《將愛》裡王菲一口氣寫了四首歌詞，王菲不是像林夕那樣的職業寫手，她寫的歌詞應是有感而發的心情寫照，而王菲今次寫的歌詞，正好都與感情生活有關。

王菲的感情生活，多年來都被攤開在陽光下，供人們檢視了。王菲對於分分合合的真真假假，一如她平日的形象，話不多言，因此王菲寫下的歌詞，彷彿成為她的心情記事。

〈不留〉是對愛人毫無保留的付出，〈陽寶〉像小女人對愛人發出低鳴，〈將愛〉俯視經歷愛情的傷痕累累，從中我們看到了在歌曲裡不食人間煙火的王菲，其實外冷內熱。

王菲筆下的愛情，無可避免成為關注焦點。二○○三年的唱片市場，面對的窮山惡水，再也不是王菲當日呼風喚雨的光景，即使是感情賣點，但王菲畢竟

是王菲，如果視王菲的「還俗」為等閒，那可就錯了，相反的，王菲《將愛》裡融合其他所有的情歌仍傲視群倫，王菲的情歌依舊「脫俗」。

《將愛》專輯兵分兩路，整體以張亞東調製的七首貫穿全局，這位王菲的老搭檔編曲主攻節奏，另外幾首則由知名的抒情大將出馬，為王菲打造吟唱的抒情之歌。

《將愛》恣意張狂的節奏，輔以梵音添增的禪風，一開場就氣勢十足，且預留近似冥想的空間，銜接第二首雋永空靈的〈空城〉，王菲流暢的聲腔如在空中輕盈漫舞的羽毛，這首歌也可以視做陳曉娟繼金曲得獎之作〈愛〉的二部曲，一樣具有文學氣息。

整體而言，王菲該有的個人風格與玲聽的接受度搭配得恰如其分，尤其歌曲之間的銜接圓融，譬如〈美錯〉弦樂的蕩氣迴腸之後，〈乘客〉舒緩的節拍帶入另一種神往的情境，引人入勝。

王菲駕馭歌曲的能耐，從旋律流暢的情歌裡最能展現與眾不同，〈美錯〉就是如此，王菲的聲腔在這裡彷彿是慢動作影片，字與字行進之間彷彿保有一道「透明」。

〈乘客〉的歌詞不及同一首旋律填上粵語詞的〈花事了〉，主要是旋律氣氛與詞意的搭配，但王菲的歌聲讓不同的詞都有畫面，這是她的犀利之處。

傳聞中的男主角，繼〈迷魂記〉之後，一首粵語〈MV〉再出現。不論王菲自己寫的歌詞裡怎麼看待，《將愛》專輯裡最後一首國語版〈烟〉裡，林夕淋漓盡致如是為王菲剖析：

有一種蠢蠢欲動的味道

讓我忍不住把你燃燒

把周圍的人都趕跑

對我也不好

我知道

我知道

我戒不掉

戒不掉……

哦，假如這是女主角離不開男主角的實在原因，「不論歌頌這壯烈還是嘲笑這神聖」，那就順其自然吧！

《將愛》之後，我只想問一句：「王菲，妳現在過得好嗎？」

音閱人手記

上文是王菲《將愛》專輯二〇〇三年出版撰稿，相隔十一年之後，二〇一四年九月中王菲與謝霆鋒各自經歷婚姻之後再度復合，竟與本文所述不謀而合，世事真是難料啊，讓我們繼續看下去吧。

陳奕迅 / CHAPTER 23

陳奕迅在台上說：「做這rundown有很多話要說……，台灣給我很多東西，很美好的回憶，從一九九六年九、十月開始，幫我做音樂的人，我沒有機會感謝……。」

他第一次這樣開口感恩，直到這一刻，他不只是很會唱歌但來去匆匆的「E 神」，他終於落實，成為我心目中實至名歸的金曲歌王。

首張粵語專輯《陳奕迅》　香港寶麗金1996
首張國語專輯《一滴眼淚》　台灣立得唱片1996

改頭換面能不能翻身？

陳奕迅的星盤很奇特，一般港星都是先穩下江山之後，再來台灣開闢海外市場，陳奕迅初入歌壇就雙管齊下，粵語（香港）、國語（台灣）專輯同年上市，但國語專輯連出三張都沒紅。

這三張是一九九六《一滴眼淚》、一九九七《醞釀》（立得唱片），一九九九《婚禮的祝福》（上華唱片）。老實說，Eason當年剛從長住的倫敦飛香港參加TVB「第十四屆新秀歌唱大賽」，隔年出道就有這樣的機會，全拜他的聲腺與張學友類似，唱片公司急於推出同款歌路複製人。

台灣立得唱片老闆王祥基應香港華星唱片之邀前往香港觀賽，最後冠軍決賽陳奕迅清唱高音獲最高分，當即決定簽下錄製國語專輯，陳奕迅為此來台。當時國語不靈光，立得唱片送他去師大學國語發音，王祥基回憶陳奕迅來台出國語專輯過程波折，一次是宣傳期遇到水災，一次遇到地震，無功返港。

三張都沒唱出名堂，換過製作團隊也無效，陳奕迅還能翻身非常罕見。關鍵點在兩年後再換新公司（艾迴唱片）捲土重來，《反正是我》（二〇〇一）在歌曲的編排上計算精密，可以說，也是陳奕迅這塊「老招牌」最後希望的一擊！

■台灣海峽飛彈危機；美國派遣尼米茲號與獨立號航空母艦前往台灣東方海域。

■這一年，台灣唱片市場銷售總額八十九億一千萬元，十年之後到了二〇〇六年，唱片銷售總額廿三億二千五百萬元，台灣從一九九七年世界排名第十三名，二〇〇六年滑落到第廿八名，一落千丈。（資料來源IFPI）

1996

變成港星進軍國語市場的「老招牌」，陳奕迅只能說時也、運也。香港媒體製造了「四大天王」在先，固然有了「綁樁神效」，但也造成「四大」之外的香港男歌手一場長達十年噩夢，陳奕迅就在這場噩夢裡載沉載浮。

陳奕迅一九九六年切入國語歌壇之前，已經經營兩年的許志安，頂多只能爭取「第五天王」，何況還有蘇永康。其實，蘇永康、許志安、陳奕迅三人在音色上，或多或少有混合相近之處，但「四大天王」先入為主，後面的人一步一腳印，拚得真辛苦。

個人特色不若「四大」鮮明，陳奕迅、許志安、蘇永康「三小」只有靠歌捧人，一直到一九九九年劃出分水嶺。蘇、許年年都有作品，其間也打出抒情形象，陳奕迅走的是「歌神之友」路線，花了四年出了三張還是沒有代表作，至此，招牌已老，力道已弱。

二〇〇一陳奕迅揚棄了過去的路線，但如果無法營造先聲奪人的效果，陳奕迅可說沒有機會，非得脫胎換骨不可，局面已不容許文火慢燉了，《反正是我》這張專輯第一首歌〈Because You're Good To Me〉，出其不意的開場，頗有要震開門戶的意思，配合著強烈的打擊樂傾洩而下，不一樣的感覺，打開人們對陳奕迅這個品牌沉睡的耳膜。

這張專輯一大特色在歌曲編排計算精密，第二首〈低等動物〉陳奕迅把聲

《醞釀》
立得唱片1997

《一滴眼淚》
立得唱片1996

腺的裝飾拿掉，從男性心底的慾念娓娓道來。第三首〈不如這樣〉在吉他撥弄之間，作曲陳偉精心一步步推進曲式，每一個小節都有變化，唱腔與旋律流轉動線簡約明朗。

第四首與第五首是一張專輯的「中枚腰」，陳奕迅把兩首〈愛是懷疑〉、〈我也不會那麼做〉連貫處理，曲式推陳出新，採靈魂風味FUNK節奏，再植入Rap，從真假音轉換到展現爆發力如脫韁野馬，越過「歌神」傳統路線，直接挑戰新一代的陶喆與王力宏。

這張專輯至此可說「成功了一半」，後半場〈沒有你〉唱腔嘗試放肆地叫囂，〈全世界失眠〉空心吉他伴隨下的孤寂聲腔，〈Good Times〉與庾澄慶〈玩〉的時間永遠都不夠〉異曲同工，再加上剛成名的周杰倫作品〈冤家〉助攻，非常用力。

奠基之作關鍵在第六首〈Ｋ歌之王〉，林夕運用不勝枚舉的歌曲金句，串接在一起，變成一首抒情新歌，表現的型式相當討好，陳奕迅也藉這首歌喚起大家對他默默唱了許久的記憶。

我以為雖然愛情已成往事

我以為對我多點在乎

你總會對我用心良苦

我以為要是唱的

千言萬語 說出來可以互相安撫

〈K歌之王〉形容現代人去KTV歡唱的生活方式，唱起來表面是一個男人對感情的表述，卻有回應過去經典情歌裡女主角的趣味，熟悉度高，陳奕迅終於在台灣開胡了。

聲音表情戲劇變化的男伶

《反正是我》的表現讓陳奕迅入圍了金曲獎，儘管如此，此時他仍不算唱片市場的大牌，二〇〇二年國語歌壇進入悶局，大牌紛紛縮手向現實妥協，作品裡能夠嗅到的企圖心愈來愈少，陳奕迅趁勝追擊，發球局換到了他手中，他把握住難得的時機善加運用。

陳奕迅從專輯的型式下手。標題〈special thanks to……〉在專輯裡變成三部曲，序曲僅用一把單音吉他伴隨，中場曲（放在第八首位置）幾個和弦譜成，最後在一個效果器之下完成謝幕曲，每一段都由短短幾句串連一個歌手的感謝心情，溫暖而兼具起承轉合的作用。

最重要的音樂骨架部分，這張專輯全部由Jim Lee製作，構思得以在全方位

的氛圍下貫穿全局，此與大部分專輯發包給不同製作人，彼此各自為政，形成大拼盤有所不同。當然，操盤集權也可能會有偏執的危險，成敗端看製作人整體概念的成熟度而定。

除此之外，這張專輯全部交由劉志遠編曲，林夕填詞，的確大膽！這樣的製／編／詞幕後組合，王力宏〈公轉自轉〉也用過，Jim Lee為整張專輯〈好歌＝好戲〉的定位，一掃可能流於單調的疑慮。

劉志遠為每一首歌編曲的風味都不同，陳奕迅的聲音表情是令人始終保持興味盎然聽下去的動力。不同於上一張一開始出人意表的聲腺爆發力，陳奕迅這回以緩慢低沉的〈你的背包〉出發，充分掌握流行音樂就是要不按牌理出牌的原理。

何其幸運，蔡政勳作曲的〈你的背包〉，堪稱可遇不可求的抒情旋律佳作。雖然「背包」已經在蘇有朋的專輯裡用過，但林夕的歌詞藉背包更深層勾出情感的愁緒，陳奕迅的唱腔一開始有點像中國的臧天朔（一九八九樂團），雄厚蒼勁，維持耐人尋味的無奈。

抒情曲在整張專輯裡佔三分之一，這樣比重並不高，難得的是層次分明，〈你會不會〉像安魂曲，是一首少見的抒情。搖滾是陳奕迅上一張的法寶，這次〈謝謝儂〉是他最擅長的中板搖滾，陳奕迅以囈語式唱腔演出，光是三次〈謝謝

〈儂〉的音腔就展現了他的駕馭能力。

〈男人的錯〉、〈故事〉、〈人造衛星〉、〈跳蚤市場〉都展現了不同的曲風，陳奕迅有如變化多端的男伶，以他真假音互換的聲腔表情，將這些故事濃厚的歌曲演成一幕幕音樂好戲。

同樣是資歷相仿的港星，許志安這時期的〈我還能愛誰〉，在傳統的情歌範疇裡尋求安全牌，一直到第七首〈讓愛〉才盡情釋放聲腺，顯得小心翼翼。陳奕迅有機會做出一張風格化的作品，這是與其他港星劃下的分水嶺。

聖誕結算感情總帳

二〇〇三的歲末，陳奕迅也唱出了很多人的〈聖誕結〉。

聖誕節，彷彿是一年終了感情最後的結算，不論春暖花開多麼甜蜜，但往往過不了嚴冬的考驗，所以在流行歌曲裡，聖誕節除了表象的熱鬧之外，更多的是面對冷清，黃韻玲不是早就告訴我們〈沒有你的聖誕節〉（一九八八）了嗎？鄧麗君〈夏日聖誕〉（一九八七）也像預言著夏日的戀情熬不過聖誕的來臨。

陳奕迅〈聖誕結〉剛開始的琴音氣氛，就像聖誕夜遠離溫暖的教堂，走進

寂寥的Piano Bar裡，歌聲在孤單的琴音裡平緩流洩，透著幾許落寞，因為「落單的戀人最怕過節，只能獨自慶祝儘量喝醉」。

副歌把Merry Christmas與Lonely Christmas連在一起，兩個截然不同的世界原來只一線之隔，「狂歡的笑聲，聽來像哀悼的音樂」，陳奕迅的聖誕心結難解，最後收尾的鋼琴聲彈奏著「Jingle Bells, Jingle Bells, Jingle all the way」，多麼熟悉的聖誕音符，原本是那樣歡樂，這裡竟是如此淒清。

〈聖誕結〉在陳奕迅新歌加精選集《七》，就精選集的短期刺激市場效果而言，聖誕節這樣一個象徵感情冷暖的節令，特別能勾動人們的心緒，策略運用得當，選歌多集中在剖析感情。

〈Shall we talk〉檢視過往的人生，藉著孩童的眼光看大人的世界，「孩子們只會貪玩，父母都只會期望；情侶都擅於說謊，大人都會向錢看」，其結論是「為什麼天南地北不能互相體諒」，一劍穿心，台灣社會不也像陳奕迅所唱的，為什麼天南地北不能互相體諒？

〈寂寞讓你更快樂〉音樂氣勢磅礡，但唱的卻是內心對情感的死寂，「那些陌生的人，誰給你真誠」，但是很多人卻偏愛犯賤，「貪圖暫時微醺／逃離的氣氛」，陳奕迅〈低等動物〉、〈Last Order〉也是如此，不論直陳或嘲諷，讓男人現出了原形。

循著這條路線，我們繼續重溫陳奕迅辯證式的情歌，〈想哭〉、〈十年〉、〈不如這樣〉、〈你的背包〉、〈全世界失眠〉、〈兄妹〉，我們終能體悟，花開花落，分分合合，每到歲末年終，既是「聖誕節」，也是「聖誕結」。

凡事皆有一體兩面，世事沒有絕對，禍福相倚，正是如此，那麼何不樂觀以待？我想起有一年年終ZHK「紅白」橋幸夫唱的歌〈永遠抱持夢想〉：

一個女孩在唱歌　她對我說

要謹記一件事

永遠抱持著夢想

那個女孩總是在唱歌

走著走著　悲傷的夜晚更深了

我聽見那女孩　抬起正在啜泣的臉

那個女孩用歌聲改變了我

不論對今後的情感或人生，聽完陳奕迅〈聖誕結〉，別忘了還有橋幸夫〈永遠抱持夢想〉，在新年等著著迎接你。

終於解開聖誕結

從二〇〇一以來，陳奕迅以三張專輯加上二〇〇三年底的精選集《七》，寫下國語歌壇鹹魚翻身的紀錄，也奪得金曲歌王榮譽。他的實力開始發酵，舉凡新人試唱的場合，男生十之八九都會選陳奕迅的歌，尤以〈十年〉為最，陳奕迅打下的江山，的確靠一首接一首的好歌堆砌而成。

情人最後難免淪為朋友
再也找不到擁抱的理由
只是那種溫柔
還可以問候
我們是朋友
十年之後

多少人在〈十年〉裡找到自己的寄託，林夕的詞，陳小霞的曲，字裡行間提煉著人情世故，曲式琅琅上口卻不落俗套，行腔音色每能烘托整體氣韻，同樣的情境，總讓人聯結到另一首施立的詞，陳小霞的曲〈好久不見〉。

在陳奕迅建立的好歌品牌裡，音色的層次感，情緒的渲染力，聲腔的飽和

度，都造就了他在當代男歌手頂尖的地位，尤其他對歌曲的悟性高，表達的能力

強，不做作、不賣弄尤其難能可貴，聽他唱歌確屬享受。

但，陳奕迅在台灣市場的字典裡，始終欠缺了一點東西。

從二○○八年初的台北中山足球場，陳奕迅來台灣舉辦大型演唱會起，歷

經兩套節目北中南不同城市，多次加演內容更替，直到二○一三年十二月廿、廿

一日台北小巨蛋「Eason's Life」，他終於全程演唱我們熟悉的國語曲目。

當然，香港歌手打造的演唱會，必須巡迴各地以粵語人口為主，雖說音樂

無國界，可以視為任何一位外國歌手的表演，但當〈愛情轉移〉那行雲流水熟

悉的前奏旋律隨著琴鍵潺潺而下，準備透過一首歌的儀式「等所有業障被原

諒」，但原唱人開口卻是粵語「富士山下」，那種隔靴搔癢真難解癮。

這是陳奕迅歷來在台灣開唱的缺憾。

二○一一年「Eason DUO World Tour」年頭年尾全台唱了六場，國語曲目寥

寥無幾，曾發生隔天加唱〈好久不見〉；二○○九「Eason's Moving on Stage」

加場也因國語唱得少，第二天多唱八十分鐘補回來，但第一天的觀眾聞訊譁然。

等了五年，陳奕迅到台灣開唱才完全以國語為主，符合台灣聽眾聽他專

輯的習慣，終於感受到量身打造的誠意。二○○八最後唱的「Special Thanks

To」，二○一三放在開場。

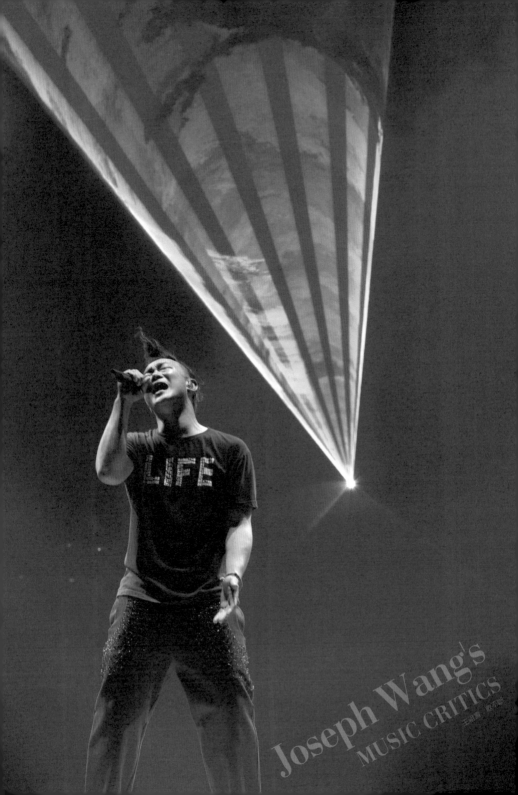

感謝這一刻為我彈吉他的人

感謝吉他讓我想起愛過的人

感謝愛人感動這愛音樂的人

讓我能夠用我的聲音去感動人

短短四句歌詞，點出音樂串起的感動與感謝。當以往現場從未唱過的〈床頭燈〉、〈看穿〉、〈獨居動物〉、〈謀情害命〉、〈內疚〉一一出現，〈積木〉Eason摸出口琴加入尾奏，〈聖誕結〉配上泡泡雪花，〈人造衛星〉高空倒立人踩雲朵，即使沒有特效，〈早開的長途班〉詞曲悠然拉開人生漂泊寫實場景，這麼好的歌曲重新出土，也是我們感動與感謝的心情。

《Eason's Life》國語為主，同樣的，無法適用巡演各地，一向精打細算的香港團隊為什麼要做這件事？

陳奕迅在台上說：「做這rundown有很多話要說……，台灣給我很多東西，很美好的回憶，從九六年九、十月開始，幫我做音樂的人，我沒有機會感謝……，新的歌單，新的感覺，可以小小回饋一下。」

陳奕迅提到的名字，都是九〇年代早期協助他在台灣做國語專輯的音樂人，吳旭文、黃怡、黃慶元……，以及當時的立得唱片公司，幾乎是台灣歌壇自己都快遺忘的名字。

照片提供／Katie Chan
Productions company Ltd.

那時陳奕迅剛在粵語歌壇起步摸索，他的國語專輯也沒有多少迴響，但他沒有忘記那段過去的歲月。

Eason說：「還有陳小霞，我這次選了她的歌唱，借你們的掌聲，感謝台灣非常棒的音樂人！」

陳奕迅的台風一向隨興，他在台上並不是像一般歌手演唱會對幕後的人事感謝如儀，以他今天在華人歌壇的實力與地位，相信這是他的由衷之言，讓我們想起台灣多少前輩達人、本土公司建立最有膽識的流行音樂黃金年代。

這是Eason在二○一三聖誕前夕帶來最溫暖的禮物，也解開了這些年來我們對他的「聖誕結」。

張惠妹／CHAPTER 24

張惠妹的天后世代，既是結合錄音型歌手與舞台
型歌手發展出一番新天地的時代，也是台灣原住
民元素進入流行音樂與歌手開啟一波新浪潮的時
代，因緣際會，A-mei登上了這個難得的世紀末
台灣終極之位。

首張專輯《姊妹》　豐華唱片1996

雙張唇齒相依

《姊妹》（一九九六）一炮而紅居高不下，最值得驕傲的是，整體環境已近繳械狀態的本土公司，憑這張專輯跑出七十萬張佳績，這是許多人看到的表面風光。往裡層看，藉由張惠妹捲起的風雲，另一個顛覆傳統女聲的時代，是不是到了？

張惠妹是有呼喚雨的威力。《姊妹》、《Bad Boy》（一九九七年六月）無分主打，兩張專輯都能唱紅五首歌，這種高比例的命中率，營造「支支動聽」的口碑，迅速累積張惠妹的「聲望」。

但是，從《Bad Boy》到《牽手》（一九九八年十月），卻有一段漫長的等待。中間間雜的老歌新唱（一九九八年初演唱會先聽版），以及張雨生發生的意外，都讓人為張惠妹捏把冷汗。

張雨生之於張惠妹，一如楊明煌之於王靖雯。王靖雯可以改名王菲，揮手告別昨日之我，但是切不斷楊明煌一手為她孕育製作的《迷》、《天空》歌路臍帶，楊明煌是塑造王靖雯轉型成功的恩人。

張雨生之於張惠妹亦復如此。張惠妹成名作專輯雖屬「合議制」，但張雨

- 國內爆發病死豬肉的食安危機。
- 第一屆總統民選，李登輝、連戰當選正副總統。
- 美國總統柯林頓競選連任成功。

生製作的〈姊妹〉、〈水藍色眼淚〉卻跳了出來，〈Bad Boy〉也是如此，張雨生賦予張惠妹新穎的節奏感，使張惠妹有了新的靈魂，而張惠妹票房成功也讓張雨生的幕後才華受到肯定。

這樣的天作之合正在徐圖開展，一場傷心車禍迎面掩至，毫無預警的帶走了張雨生，就唱片生命而言，等於抽走了張惠妹的靈魂。第三張專輯《牽手》時隔一年四個月才推出，更增加疑慮的氣氛。

這張專輯其實還是主打張雨生，開場第一首〈Are You Ready〉仍是張雨生作品，只是製作換了人（Martin Tang）。這首歌似遠忽近的前奏與「Tell me baby are you ready」歌詞，彷彿為迎接玲賞張惠妹而來，前段短句的力道，與副歌廿字以上一氣呵成的長句相互堆砌，塑造出風格明朗的氣氛。

我是一個子夜的靈媒連接你的夢通往那座神秘花園
你偶而睜開了你的雙眼卻看不見美的無法形容的畫面
他們傳說要等候天上月圓才能讓你我體驗撞擊的滋味
……

張雨生的創作才情，隨著離開主流常軌不同型式的曝光，愈到後來愈讓人佩服，但遺作畢竟有限，誰來接續張雨生之於張惠妹的發展位置呢？這是眾人最關切的。

《姊妹》
豐華唱片1996

這張專輯接在〈Are You Ready〉之後的〈不要騙我〉，打的是陶喆牌。電話答錄機前奏開場，是陶喆喜歡的型式，一九九九年陶喆專輯有一首〈I'm ok〉甚至全是電話答錄收音。另一首〈High High High〉陶喆詞／曲／製，走的是南歐風情路線，承接張雨生開發張惠妹的節奏律動特色。

這是陶喆第一次出現在阿妹專輯裡，接替張雨生角色的用意明顯。兩首陶喆的歌表現雖然不差，但不若〈藍天〉、〈寂寞保齡球〉突出，尤其〈藍天〉，一如〈聽海〉，令人驚艷。最後一首〈後知後覺〉，是一首張雨生的舊作，放在壓卷位置，護駕用心良苦，歌詞對照張雨生與張惠妹唇齒相依的關係，格外令人動容。

你披星戴月

你不辭冰雪

你穿過山野

來到我的心田

你像遠在天邊

又似近在眼前

直到充臆心間

我才後知後覺

《我可以抱你嗎？愛人》專輯（一九九九年五月），一度以為小蟲也是接替張雨生位置的人選，但後來證明，小蟲終歸是阿妹音樂生命的過客。主攻歌小蟲詞／曲／製〈我可以抱你嗎〉，旋律復古，詞意平直無奇，但阿妹沙沙緩緩道來，經營出淡淡的輕愁，與她擅長的狂野歌路，可說濃妝淡抹總相宜。

〈無悔〉（深白色詞曲）也是一首清淡的抒情小品，阿妹起始幾乎用呼吸換氣都能嗅出的氣音來唱，到最後在陳志遠編曲的協助下，表達出那種泫然欲泣，仍留有餘韻的感觸。〈愛什麼稀罕〉（陶喆詞曲）、〈Goodnight，Goodbye〉（郭子曲鄔裕康詞）則都在間奏時，輔以張惠妹特有的氣音表演，為歌曲整體加分。

這是張雨生離去之後張惠妹的第二張專輯，最令人吃驚的是，還有張雨生的作品可以運用，〈當我開始偷偷地想你〉高懸在第二首的位置，張雨生配阿妹，韻動感仍是無可替代的「絕配」。

張雨生 陶喆競賽舞台

真是妙了，張雨生離去三年後張惠妹的《不顧一切》專輯，終於出爐，最令人驚訝的，竟還有張雨生的「新歌」，更令人訝異的是，集歌壇精英於一爐的

《Bad Boy》
豐華唱片1997

專輯，情緒最直接動人的，仍是張雨生的這首〈不顧一切〉。

但張惠妹最先曝光的卻是第一首〈一夜情〉，陶喆的R&B已是第三度（自《牽手》以來）打造張惠妹了，且幾乎都放在主攻位置，接班寄望不可謂不高，

但是，面對張雨生為張惠妹奠基的新搖滾風，且每回都有張雨生的「新作」較勁，陶喆也只有繼續努力了。

〈讓每個人都心碎〉是一首黃大煒的舊曲新唱，選這首歌想必是看中黃大煒的音樂向來具有質感，看得出來是希望為張惠妹在口碑上加分。事實上，從這張專輯選用的作者名單，不乏從這樣的角度思考。

這樣的思維沒有錯，但除了考慮歌手的需求之外，還得捕捉市場的氣氛。

市場在學院派做功課的欣賞型作品洗禮之後，必須娛樂派傳唱型的作品來滿足普羅大眾的視聽之娛，如何調配，沒有一定，這也是學院派（樂評人）與市場派（消費者）永遠在拔河的原因。

不要忘了張惠妹早期的專輯，情歌小品比大塊文章更能打動人心的成功因素，阿妹出這張專輯時，剛好周迅主演的《蘇州河》上映，有一場戲在PUB裡聲聲唱著「解脫」，令人想起當日沒有壓力的張惠妹。或許，因壓力而逐漸形成向難度挑戰的樂風，正是張惠妹需要「解脫」的枷鎖吧。

二○○○年的張惠妹，登上了香港殿堂，由官方出資，百人管弦樂團伴

奏，選唱經典歌曲。張惠妹在香港官方舞台上唱出台語歌、國語老歌的象徵意義，仍是一個歌手重要的標竿。做為跨越世紀／地域／族群的台灣歌手，阿妹邁開大步，走向國際！

老東家賀禮各出奇招

只要歌手還有行情，結束賓主關係之際，舊公司「依依難捨」是人之常情。娛樂圈沒有秘密，歌手在新公司推出新專輯時，老東家總不忘送上「賀禮」，手法各有千秋。

有的喜歡「接龍」，王菲跳槽之後，每有新片福茂唱片必出精選，剩餘價值滴水不漏。有的喜歡「划船」，張清芳當年跳槽，點將唱片把錄好的最後一張《無人熟識》冷處理，船過水無痕。而揮別張惠妹，豐華唱片展現「集郵」的功夫，從五年來的八張作品裡省吃儉用存糧十首新歌再出一張，玩出新招。

從歌詞頁所附的平面文案裡，我們可以感受即使是最後一張，豐華並不馬虎的心意，就公司／歌手彼此的共生／對立關係，〈讓你飛〉做為豐華／張惠妹的分手之作，像量身訂做般合身，後段合音就像代表豐華與阿妹對唱。

《牽手》
豐華唱片1998

豐華：「就讓你飛，別再看我一眼，雨滿天，會是誰的淚」

阿妹：「我抱緊我的雙臂，不揮手也不說再見……，為了遠方那片藍天」

豐華：「讓你飛，別再愛我一遍，這世界，容不下完美」

阿妹：「你和我斷了一切，沒有理由去埋怨……」

這首歌是一九九八年《牽手》同期錄音之作，難道彼時已隱喻了雙方的前程？就傳統的音樂角度看，〈讓你飛〉的旋律大氣，阿妹唱腔細膩，間奏之後的剪裁合度，整體格局上乘，放在第一首或最後一首都很符合情境。

另一首〈心誠則靈〉也不錯，結構、旋律、詞意搭配得宜，曹俊鴻的曲有記憶點，李宗盛的詞道出愛貴在反求諸己，愛不對人不必怪東怪西。只是兩位大師的合作，在此之前何以被留置？令人不解。

歌手換公司，基本上換新的製作班底賦予新的音樂觀感應是主要考量。張惠妹到華納的第一張《真實》，為她深掘了女性柔情的一面，協助阿妹的歌喉開發新的面向，也為她贏得了遲來的金曲后冠。

第二張《發燒》打出第一波推荐曲〈狠角色〉，暖身動作頻仍，顯得企圖心旺盛，對阿妹是好事。

《勇敢》音樂之旅 留下什麼足跡？

以張惠妹的聲望、人氣，出片絕對是「矚目度」涵蓋面最廣的歌手，相較於《發燒》，阿妹《勇敢》專輯第一波走回抒情歌路，《發燒》專輯放在最後的《Katsu》倒吃甘蔗，製作人徐光義在這張獲得重用，其餘的音樂班底幾乎都換了人，與林暐哲構成這張專輯的幕後主力。

《勇敢》專輯一開始用《看見自己》打頭陣，取材自韓國歌，阿妹的歌唱技巧、圓融的唱腔，以及音色的舒展，形成自然一體的律動。即使一首平凡的歌，到了阿妹的口中，觀感立時不同，《看見自己》最後的氣音運用增加餘韻就是如此。

第三首輕快小品《就是我想你》可視為開胃菜，其實整張專輯可以從這裡開啟阿妹的音樂之旅。第四首《勇敢》具備主攻歌架勢，弦樂鋪陳一向也是「天后宮」的拿手烹調方式。第五首《解圍》的搖滾曲式轉音特別。第六首《我為什麼那麼愛你》打造一如《聽海》的世界，第九首《因為有我》混合 Reggae 與 Rock，都有可觀。阿妹特別擅長自由的哼唱輔助，尤其句尾的變化細膩，《就是我想你》、《解圍》、《說傻話》、《因為有我》都是如此，豐富了歌曲的可

《我可以抱你嗎？愛人》
豐華唱片1999

聽性。

當然，在現階段的唱片體制環境下，一首渾然天成能再掀風雲的歌，即使已是「當代歌姬」的阿妹，也是可遇不可求，創作人材短缺，已是此刻台灣歌壇普遍現象。

二○○四年阿妹《也許明天》出片第一波採取「獻聲不現身」的做法，有行銷的動機，也有不同於一般的變化。從電視上看到〈愛是唯一〉，彷彿從沉睡中逐漸甦醒，整個畫面是歌詞字幕，這讓人想起蔡健雅出道的《呼吸》，手法如出一轍。

其實〈也許明天〉一曲比較適合上述做法，從「海，一望無際」開場，阿妹的聲線清晰，彷彿帶領聽眾重訪〈聽海〉的桃花源，而阿妹對音感線條的掌握，卻更成熟，這首歌充分烘托阿妹對歌曲演繹的出神入化，曲式層層鋪疊，逐步推向聽覺的頂峰，除了副歌旋律稍弱，整體而言，它有能力成為阿妹另一首傳唱金曲。

阿妹是需要如此傳遞感情的曲子，這張專輯王力宏為阿妹做的快歌「火」，自然的節奏與律動中，蘊含著阿妹的性感風情，王力宏是有兩把刷子。

我最親愛的　妳快樂嗎？

　　二〇〇六《我要快樂？》倒是完全抽離了情慾的色彩，換上對情傷的聲聲追討。〈平常心〉、〈人質〉、〈不像個大人〉、〈我要快樂？〉一路下來，形成一股特殊的陰鬱，封面採用的影像與化妝，相當忠實的呈現這樣的氣氛，這是不一樣的阿妹。

　　雖然後半也有快歌〈Chinese Girl〉或阿妹一向涉獵的世界音樂，但整個前半場已形成阿妹最深沉的氛圍，阿妹不似以往形塑的情感代言人角色，聲聲追討的倒像是自己的情債，從第一首〈平常心〉起，一路到第五首〈我要快樂？〉，幾乎每首歌都提到「快樂」這件事。

　　但快樂後面這個問號，使人忍不住想問，曾經，唱歌的阿妹是最快樂的，人們直接感染她的快樂氣息，不論後來的問號是否來自累積的情傷，但真心希望，這回阿妹一次唱完所有的苦悶，重新回到快樂歌姬的位置。

　　於是，糾結著是否快樂的阿妹，在這張專輯之後，揮別了「天后宮」。

　　很有意思的是，二〇〇七年阿妹轉投科藝百代唱片第一張《Star》，開場曲〈永遠的快樂〉形成一種揮別不確定快不快樂的宣示，這一次全新的開始，彷彿

《歌聲妹影》
豐華唱片2001

《不顧一切》
豐華唱片2001

帶給阿妹全新的好運，她找回音樂熟悉的脈動，最令人振奮的是，無論抒情或舞曲，好幾首都「中了」。

〈你是愛我的〉（楊陽）、〈薇多莉亞的秘密〉（曹格）、〈如果你也聽說〉（周杰倫）傳唱率都相當高，即使穿插翻唱舊曲〈夏天的浪花〉也成為演唱會high歌，這張專輯她也藉由男女對唱帶出兩位新男聲：〈一眼瞬間〉（蕭敬騰）、〈兩端〉（蒲巴甲），都是新里程碑。

真正讓張惠妹揚眉吐氣，再次大爆發的是二〇〇九《阿密特意識專輯》，從思想的辯證到赤裸的竭示，從原民的溯源到族群的融合，從靈魂的依歸到肉體的解放，從語言的符碼到性別的越界，這張專輯在藝術門道與市井傳唱之間都能找到立足點，讓張惠妹的歌唱生命再創高峰，從此天后名望與歌姬市場相輔相成，A&R（藝人經紀）陳鎮川功不可沒。

值得一提的是林夕，雖然他的作詞生涯顛峰在王菲，但為張惠妹在阿密特專輯打造的〈開門見山〉，堪稱詞界一絕，此其一。其二是二〇一一年《你在看我嗎》專輯裡〈我最親愛的〉，型式與意涵全然不同，卻同樣直入人心。

> 很想知道你近況
> 我聽人說還不如你對我講
> 經過那段遺憾

《偏執面》
環球音樂2014

幸福、快樂！

一如歌裡這樣問一聲阿妹：我最親愛的，妳過得怎麼樣……。

一如那時候面對事業關鍵的快不快樂，很多關心阿妹情感的朋友，也很想

愛過你就不怕孤單

世界不管怎樣荒涼

請你放心　我變得更加堅強

妳是我們的天后，一路打拼加油，在看不見妳的背影裡，我們希望妳永遠

陳綺貞／CHAPTER 25

如果上大學改考流行音樂，陳綺貞絕對是現代流
行音樂研究所的必修學分，她就像近代文學必須
研究張愛玲一樣。

張愛玲在鴛鴦蝴蝶派的言情小說裡開創新視野；
陳綺貞在流行音樂的煽情世界裡打通新血脈。從
陳綺貞身上，我們看見一粒不隨流俗的音樂種
子，如何在逆境裡開成一頁奇特風景。

首張專輯《讓我想一想》 魔岩唱片1998

一隻特殊鯨魚的故事

二〇一三年開春，出現了一支三人新團「The Verse」，於是台灣的流行音樂有了新的故事。

──這是一隻特殊鯨魚的故事。聽說海底探測到新頻率，追蹤發現是一隻鯨魚，牠發出的五十一點七赫茲頻率與其他鯨魚都不同，所以這隻被命名為「五十二赫茲」的鯨魚，是世上最寂寞的鯨魚，一直唱著同伴聽不到的歌。

──這是一個特殊詩人的故事。詩人是周夢蝶，聽說他曾在鬧市騎樓擺維生，賣的是文史、哲學、詩集以及「現代文學」（註❶），詩人禮佛習禪，詩作惜墨如金，生活清簡與旁人格格不入，彷彿遺世獨立。

──這是一個特殊樂團的故事。團員三人，包括：生活態度與作品高度彷彿瞭望天邊的陳綺貞；創作、製作、經營眼光獨到，也是吉他手的鍾成虎；劇場、廣告配樂無所不在，優雅跨界豐富流行音樂層次的陳建騏。各擅勝場的他們合組了「The Verse」，重新發想音樂的可能。

發現鯨魚五十二赫茲已有二十年，至少二十歲的牠至今孤寂。「The Verse」首張專輯同名歌曲《五十二赫茲》，一開始取樣這隻特殊鯨魚發出的真

1998

■法國首度拿到世界盃足球賽冠軍。

■首樁BOT案高鐵建設簽約。

註❶「從重慶南路進入武昌街，有家俄國人開的明星咖啡，他們還賣俄西點，終年穿著黑褲白衫詩人周夢蝶的書攤就在那裡。

再往前走是當年有名的排骨大王，那時去咖啡店喝咖啡很昂貴，大約要花剛進社會的年輕人一個月三分之一的薪水⋯⋯

我從排骨大王出來，有時也會站在他的書攤前看一會書，如果白先勇的〈現代文學〉出刊了，我會多站一會，那時台灣經濟還沒有起飛⋯⋯」（二〇一四年十月十一日聯合報副刊：康芸薇「我乃中原人士」節錄）

如詩清朗的聲波　孤隱茫茫大海

陳綺貞如詩清朗的人聲悠然穿梭，聲波透著身處茫茫大海之中的孤單。

陳建騏譜曲的〈周夢蝶〉音符很少，尾音很長，陳綺貞填詞幾乎僅在一、二字間組合意境，不僅形式如詩，隱含禪意，貼合周夢蝶物質清簡的生活，全曲電子音場包覆如同紅塵繁囂。

陳綺貞氣音吐納聲腔漫步其間，彷如詩人心湖清鏡高懸。

周夢蝶鬧市擺攤是上世紀五〇年代的往事了，晚輩音樂人以詩人為名寫歌，由於這樣的音緣，陳綺貞還因此拜見了詩人，為九秩高齡而寂寞的文學家添增跨界尊崇的暖流，就在這一面之緣的一年之後（二〇一四年），詩人「疾行滅隱……化城來人」（〈周夢蝶〉歌詞），告別了人間。

二〇一三年的台灣流行音樂界持續探低，一如社會人心的愈趨貧乏，〈The Verse〉、〈犀牛〉、〈五十二赫茲〉、〈Only Love Can〉、〈碎形〉都提到文字、寫作或詩這件事，重啟心靈之窗，加上為弱勢發聲，迅即建立不同凡俗的視

實聲波，但我聽著卻像醫療的心律調節器，鼓拍如心跳聲，間奏電子節奏恣意張狂，及至最後拉成令人屏息的一道長音，既孤寂又懸吊在壓迫感之間。

《The verse 52 赫茲》
添翼創越工作室2013

角。

瘠地開花，看似不可能卻誕生了的「The Verse」，到底所為何來？或許可在鍾成虎創作的兩首歌裡尋找答案。

開場〈Washing Myself〉兩位男聲與大段音樂自在奔流形成的自我療癒，〈Only Love Can〉聲腔迷幻柔和，如同大人的搖籃曲，只有愛無所不能，「The Verse」以詩為名，因愛而生，即便孤單，終究希望能有同伴聞聲而來。

——這也是一位特殊創作歌手的故事。

這是陳綺貞在歌壇的第十五年（以第一張專輯正式出道而論），十五年來，她游走在自我建構的文學／美學／市場學之間，廟堂既聖潔空靈，卻又香火鼎盛，在紅塵俗世行走，經營著流行事業，始終保持獨特的平衡，相當奇特。

十五年後，陳綺貞用「The Verse」打破既定路線，願意面對粉絲聽覺適應上的挑戰，一如回到最初的素人世界。

童女情懷的音樂種子

一九九八年七月第一次聽陳綺貞，我們聽到音樂世界裡的童女情懷。第一張《讓我想一想》，仍是校園裡的「學生之音」，記錄的生活、情感、心境，都

陳綺貞回望「Pink Floyd」充滿深意。
照片提供／添翼創越工作室

《讓我想一想》
魔岩唱片1998

是十足「少年維特的煩惱」。

二〇〇〇年五月再次聽到陳綺貞，童女情懷逐漸成為素人畫家，陳綺貞有了成熟的一面，技巧更豐足了些，音樂的態度更寬廣了，但是，於成長過程中也有些許無可避免的失落，淡淡的情愁。

第二張《還是會寂寞》，陳綺貞雖然不是什麼一夜了悟了人生，以她的年紀還未必能從凡塵提煉況味，但，我們從她的創作裡感受到這粒種子萌芽了。

同樣是看電視，第一張〈和你在一起〉「每天的晚上都想在你身邊，看著無聊的電視節目」，到第二張〈告訴我〉，第一段「電視的畫面，它無聲的閃動」對照第二段「你飄忽的眼神，它無情的閃爍」，開始有了延伸⋯。

第二張「緊閉的嘴唇，它什麼都不說」，第一段「街上的行人，與我擦肩而過」，對照第二段「你和我的回憶，與我擦肩而過」。陳綺貞的世界已從童女平舖直敘式單純的抒發，情感與技巧漸次繁複了，從中也體悟了成長之路的周折。

不僅於此，逐段開枝散葉，第一段「沉默的電話，它什麼都不說」對照第二段「緊閉的嘴唇，它什麼都不說」，第一段「街上的行人，與我擦肩而過」，對照第二段「你和我的回憶，與我擦肩而過」。

陳綺貞的歌聲像一枚青橄欖，提供不再年輕的人們追尋烏托邦的美好情境，她的歌曲喜歡加入即興的現場收音，〈等待〉前奏Starbucks店員吆喝聲裡彷

佛聞見咖啡香，〈溫室花朵〉加一點在敦化南路口誠品對面街角的摩托車聲（這些年來車聲依舊），點點滴滴匯成流行歌曲裡「素人音樂家」的重要線索。

這讓我想起陳建年〈海洋〉裡現場收錄的海潮聲、原住民部落人聲蟲鳴，甚至張四十三《庄腳店仔》的炒菜聲，他們即便名噪一時（譬如陳建年贏得金曲歌王），但他們的素人本質從未變動過。

素人的本質一向隨心所欲，陳綺貞進入歌壇第二張專輯也有一點奇怪，〈還是會寂寞〉與〈慢歌1〉是同一首歌，卻取了兩個歌名，前者著重節奏，後者著重弦樂，通常在一張專輯裡重複唱一首歌，會用「節奏版」或「弦樂抒情版」之類的名稱來區隔。

為此，我特別問了製作人林暐哲，他解釋說，這與陳綺貞寫歌的習慣有關，〈慢歌1〉寫完很久，弦樂也編得很好，但後來再做點節奏，這時陳綺貞的心境質素已與當時不同，為尊重創作者的想法，節奏版就改採陳綺貞後來的心境做歌名。

林暐哲在這張專輯裡，還是扮演著重要的潤飾角色，〈午餐的約會〉加入電子節奏，〈溫室花朵〉的熱帶浪漫風味，〈慢歌3〉鮮活的尾聲，甚至〈等待〉後段加入搖滾，豐富了陳綺貞的世界。

《吉他手》
魔岩唱片2002

《還是會寂寞》
魔岩唱片2000

一步步接受現實洗禮

接著二〇〇二年的第三張《吉他手》奠定獨立民謠的音樂基石，〈這張專輯開場〈我親愛的偏執狂〉，這「偏執狂」到了二〇一四年為張惠妹重用，也是一絕）。二〇〇四年單曲〈旅行的意義〉更成為經典代表作，而後是二〇〇五年第四張專輯《華麗的冒險》，對陳綺貞別具意義。

鍾成虎製作《華麗的冒險》，因而贏得金曲獎最佳專輯製作人獎，他們的工作與生活都是夥伴，作品就像兩人的baby，還有什麼比這樣的生產更令人貼近幸福？很難忘記陳綺貞在金曲獎的真情流露，台上宣布鍾成虎得獎，她在台下從狂喜到飆淚，比自己得獎還激動的一幕。

鍾成虎得獎後再為陳綺貞製作單曲〈Pussy〉，流浪貓的二度邂逅，與巴黎地鐵暴力事件的衝擊，形成陳綺貞極度反差的心情張力，烘焙出〈Pussy〉這樣一首歌，表面敘述愛貓的單純，內裡牽引出面對不堪之後心境的轉折，對人性的另一種寄望。

一首單曲以鋪陳一張專輯的態度細細調製，賴以形塑龐大內涵的工具，在這裡，陳綺貞運用了她的文字。以日記〈養流浪貓的經過〉與散文〈巴黎地鐵遇

難記〉交互書寫，言詞懇切，質樸無華，宛如她的歌聲。

陳綺貞的手寫稿分別呈現日記與散文。書寫或許是浪漫的，但她的巴黎遇險記卻是置身在危難對峙的氛圍中。過程大致是陳綺貞二〇〇六年七月間一個人在巴黎的地鐵車廂上，因為制止扒手行竊而招致「猛烈的推打，就在車門打開的瞬間，他拍打我的臉，吐口水在我臉上，跑了。」

「Fxxk you……地鐵走廊回音讓我全身發抖……事後法國的朋友安慰我，沒被人用刀子劃破臉，算幸運了。」

生平第一次，陳綺貞感受到身為女性在陌生異地巨大的無助與羞憤，透過她的文字，我們可以感同身受。

異國遇難，按照某些藝人／異人的邏輯，原本是可以大肆宣傳炒作的題材，但是陳綺貞沒有，事過境遷之後，從「Pussy」的歌詞結尾，我們聽她清亮的唱道：「give a hand to anyone……」，希望大家都能重新面對自己的恐懼，不要因為恐懼而失去愛的能力。

八年以後，台北捷運出現了隨機殺人事件，回想陳綺貞的巴黎地鐵事件，到〈Pussy〉這樣一首歌，我們感受到一位創作歌手身處流行歌壇截然不同的態度，這樣的態度，或許媒體／商業炒作一時是寂寞的，但是，從歌曲刻劃出心靈美麗的光芒，終究不會被遺忘。

《pussy》
Cheerego.com 2007

《華麗的冒險》
愛貝克思 2005

探究陳綺貞的文學 美學 音樂學

陳綺貞踏進歌壇這十五年，正是音樂與社會不斷越界的時代，理念、信仰、價值不斷質變與重組，既有的價值觀不斷崩裂，流行音樂息息相關的娛樂業與傳媒如同流沙，往低處迅速靠攏，但陳綺貞的步調與內涵，卻像宇宙一顆獨特自在的行星。

她的第六張專輯《時間的歌》，緊接在新組的實驗樂團「The Verse」之後推出，預告了相隔四年的正規專輯音樂素材更多元，取向更文學。

二〇一三年《時間的歌》以序曲開場，鋸箭式弦樂有如電影配樂一般的蒙太奇前奏，引領純淨如山泉水般的空谷足音而出，勾勒音樂美學的衝擊與調和。

〈柏拉圖式的愛情〉古典的鋼琴音色與悠揚的手風琴絕妙的搭配，〈雨水一盒〉孤單至極的意象與暴烈的鋼琴尾奏，同樣都牽引出歌聲裡的悵憾與決絕。

李雨寰、陳建騏、鍾成虎的編曲，在陳綺貞通往新音樂的風格上，扮演了相當重要的角色。

歌壇女神通常可望不可即，但陳綺貞也是入世的。專輯推出之前，我們先看到「時間的歌」演唱會，她以一襲紅紗面罩裝扮演唱〈Peace&Revolution〉，

風吹遮眼紅紗，也掀起露腰衣角，狂熱的節奏鼓，飄盪著中東風的西塔琴，陳綺貞舞動著肢體，她是有風情的。

她也深入群眾體察人情，演唱會有一段她手執收音器材，到漁港、九份（令人想起〈九份的咖啡店〉）、學校、火車站，甚至深夜的十字路口，採集各種聲音，後來在專輯裡聽〈秋天蒙太奇〉細瑣的孩童嬉戲人聲，更延伸到〈漣漪〉編曲的實驗性與環境音，在虛實之間充滿音樂賦予的想像空間。

陳綺貞的音質清澈，聲腔靈淨，情緒節制，透過她的生活哲思與實踐，將一頁「仙女傳奇」與市場價值建構出奇妙的平衡。

她的演唱會可以是台北小巨蛋上萬人場場秒殺，也可以是數百人秘密小聚，某年她選在台北中山堂的一個下午開唱，在巴洛克殿堂式建築裡，下午從窗外折射自然的光影，營造出流動的景象，如同置身在奇異時空裡。（中山堂側門進去古舊的光復廳，幾乎沒有歌手在這裡開唱，二〇一四年郭薇忻移在這裡辦廿五周年演唱會，令我想起陳綺貞。）

這樣的陳綺貞，當她高唱：「撐住我……」（流浪者之歌），或低吟：「放輕鬆……」（別送我回家），最平易的字句，總讓生活逼迫下的人們，得以撫慰喘息。

而這樣的陳綺貞，也在人心不古的新社會氛圍裡，大量引入周夢蝶、普魯

《時間的歌》
添翼創越工作室2013

《太陽》
添翼創越工作室2009

斯特、楊牧……，從看似艱深的文學人物取材，無畏媚俗眼光，企圖提升人性。

雖然有人不能理解，但無礙陳綺貞這些年一以貫之的澄明。

五月天 / CHAPTER 26

無論何時、何地，直白不忘本心，是「五月天」
的歌最成功之處；展現台灣新世代的基調，也讓
「五月天」起步就贏得鐵粉們的心。
「五月天」從學生玩團到航向世界，不斷演進的
音樂成長奮鬥史，唱成一部歌壇武林絕學，擴展
成結合娛樂、公益、勵志、產業的品牌，形成台
灣文創機會無限的美麗風景。

首張專輯《五月天第一張創作專輯》　滾石唱片1999

一九九九年「五月天」第一張創作專輯裡，有一串特別感謝的名單，其中包括一起奮鬥的樂團伙伴，在這串長達一、二十個樂團名字中，大約也串起了九〇年代台灣樂團的一頁滄桑，比起曾經出過唱片後來如煙消散的搖滾樂團來，「五月天」踏出的起步算是幸運的。

幸運的是，他們「生而逢時」，上世紀九〇年代末尾的新舊交替氣氛成形，正是唱片公司願意給予樂團歌手發揮「人本精神」機會的時候，「五月天」顯然訓練有素，易獲青睞。

國台半 破禁忌

「五月天第一張創作專輯」沒有特別標示主攻歌，顯然要以整張作品為訴求，十二首歌分為兩大主軸。

以語言劃分，前六首國語，後六首台語，很容易辨識「五月天」打通語言形式的企圖心。以曲型劃分，國語歌較勾勒抒情心境，台語歌較狂放表達新世代在社會游走的觀感，使得這張專輯除了陳述年輕人對情感與生活的呢喃，還有較為深層的議題。

以技術面來看，「五月天」先在其他專輯裡的磨練，提供了正式製作專輯

1999

■台灣中部發生芮氏七點九級「九二一大地震」。

■瑞奇馬汀紅遍全球，所到之處歌迷跟著他的電臀「搖擺」。

的養分，使得他們的第一張專輯可聽性與熟練度，都在一定的基礎之上。

譬如〈軋車〉，早出現在一九九七年底的《ㄞ國歌曲》合輯，其中還包括「四分衛」、「董事長」、「原音社」等，這是「五月天」與這些獨立樂團青澀起步的開始，也是「五月天」在第一張專輯感謝名單裡「一起奮鬥的樂團伙伴」，最初最可貴的就是那股質純的氣味，〈軋車〉有著「五月天」最原始的憤青氣味。

同志音緣也是「五月天」第一張專輯原始的可貴氣味，更耐人尋味。多達三首歌：《五月天》專輯裡〈擁抱〉、〈透露〉、〈愛情的模樣〉，已先出現在一九九八年大方標明的同志專輯《擁抱》裡（角頭發行）。

不但如此，回溯《擁抱》專輯可以看出「五月天」與之淵源甚深，不僅是填詞譜曲而已，《擁抱》的製作與音樂，「五月天」幕後出力甚多，只是換人演唱。

從少人聞問的獨立小眾製作，到「滾石」系統全面帶動曝光，「五月天」從同志專輯出發成為市場主流的經歷，太過特殊了。雖然仍難逃主流勢力的干擾，譬如〈愛情的模樣〉在同志專輯與在「五月天」專輯裡，有兩段歌詞不同，刪改了描繪同志的特殊情境，換上比較「大眾化」的字句，但主流唱片業者邁出這樣一步，台灣流行音樂堪稱史無前例。

《五月天第一張創作專輯》
滾石唱片1999

這讓「五月天」的歌更多群眾接觸之初就有一種不同的硬底，從底層出發，無分語言，也造就了「五月天」的愛，無分性別，以人為本的純粹，「五月天」一開始擺開的陣勢，無畏無懼，也成為難以撼動的精神磐石。

撇開意識型態的羈絆，「五月天」第一張專輯在成熟且具臨場感的演出技巧下，包覆的是輕／青世代情感與生活的題旨，相對的，成熟熱鬧的樂音就像這群男女／男男／女女熟成的外表下速戰速決的愛情，而芝麻蒜皮的生活碎唸，就像他們內心空泛的世界。〈軋車〉、〈HoSee〉展現反社會人格發洩的心情，貼切傳神。

〈透露〉與〈I Love You無望〉（我就是這款人）國台語左右開弓，如果從同志歌曲的角度，足以昭告世人，一個不一樣的時代已經來臨，「五月天」拋開包袱，為同／異性戀搭起了橋梁，彷彿也暗喻這是社會「族群融合」的起步。

抓住台灣新世代基調

第一張《五月天》一炮而紅，第二張《愛情萬歲》（二○○○）沿著路線小心進行，語言使用上，國台語各佔一半風格成型，而在詞曲創作、編曲烘托、曲目銜接、錄製細節上，則更見周延。

國台語大融合，展現左右開弓的活潑手法，但第一張前後一分為二，上下半場刻意佈局。這回國台語仍各佔一半，但不再硬性區隔，而以歌曲調性適切串接，使得整體聽來更具脈絡。

在音樂的佈局上，阿信再度一人承攬全部創作，曲式保有風格與開拓新局兼而有之，維繫風格之作如〈明白〉之於〈I Love You無望〉，也有新意著墨，而〈愛情萬歲〉、〈羅密歐與茱麗葉〉則開拓出新視野，意涵與結構較上一張更見豐富。

這麼多樂團前仆後繼，「五月天」的歌有何神奇之處？精準直探台灣新世代的基調，他們生動而矛盾的心態都呈現在阿信的筆下。

什麼是台灣新世代的基調？抓住眼下，不求未來—

（心中無別人：「開太多力氣／在這個世界／有稍微無睬」）

年紀輕輕卻充滿入世的慧黠—

（愛情萬歲：「不打算離去也不打算真的愛你」）

當然，他們偶有真情—

（明白：「我在這裡等待／就算天塌下來／希望你能明白」）

但是，多數小人物是隨波逐流的—

《愛情萬歲》
滾石唱片2000

（叫我第一名：「你說我這款可以衝啥／最好丟進垃圾車」）

「五月天」在主流市場一戰成名，第一張之前他們默默無名，曾為同志專輯「擁抱」效力，同志專輯當然被異性戀者／社會主流視為另類，未成名之前的「五月天」沒有包袱，勇於嘗試是可以理解的。

成名之後，情況不可同日而語，也是可以體會的，「五月天」當然沒有義務為同志服務，不過，驚訝的是，「愛情萬歲」一曲仍是這般直白：

就讓我吻你你吻你吻你直到天明

別再等待不會降臨的真理

我不在乎你的姓名／你的明天／你的過去／你是男是女……

即使納入主流體系檢視下，「五月天」還是無所畏懼的高歌，無論你／妳是否敢於面對，也讓「五月天」起步就贏得鐵粉們的心。

時光機 捕捉夢與失落

做為一支樂團，一般而言，脫離了學生身分的保護傘，面對接踵而至的兵役、就業種種課題，絕大多數都敵不過現實的考驗。

「五月天」何其幸運，學生時代就擁有樂團罕見的票房，瑪莎服役期間，石頭赴英國深造，冠佑（原名諺明）到LA學鼓，怪獸、阿信進入製作部，唱片公司刻意等等著「五月天」兩年後的團聚，這樣的兩年，豐厚了各自的歷練，也累積再出發的本錢，時間投資的成本並不吃虧。

《時光機》（二○○三）是一張具備整體情緒張力的專輯，企圖捕捉的是時間的流動所產生的夢境與失落，做為休團兩年的再出發之作，這張專輯符合團員的人生經歷，以及主要階層對象的心理需求，這是定位成功的最大因素。

〈輕功〉探討現代科技難抵溫暖的初衷，所以開門見山：「最近很需要愛情，讓我這一生混亂能平靜」；〈恆星的恆心〉裡有著對情感不變的執著；藉著〈阿姆斯壯〉宣誓為你做了一切的努力；〈而我知道〉你心已不再的難熬，這些是建立在情感上的鋪陳。

〈賭神〉跟良心演對手戲，難抵貪慾；〈九號球〉裡有著對學生時代曉課敲桿的回憶；〈別惹我〉諸事不順的賭爛；〈武裝〉無法面對壓力的自閉，形成少年卡夫卡的內心吶喊。

「五月天」的歌沿著上述兩條架構鋪軌，而貫穿的仍是搖滾精神。〈輕功〉前奏彷如星河系傳來的樂音，〈恆星的恆心〉英式抒情搖滾，〈阿姆斯壯〉龐克搖滾，前奏彷如外太空對話，節奏掌控出神入化，〈賭神〉導入西班牙風

《人生海海》
滾石唱片2001

情，〈別惹我〉Big Band曲風與鋼琴狂飆，〈武裝〉迷幻搖滾與古典弦樂，發展出懸疑的氣氛。

阿信的聲腔與音符彈奏結合出情緒的張力，恣意狂放的吉他與鼓打節奏經營出飽滿的聽覺，「五月天」在音樂上的技巧有著明顯的躍進。

進入收尾的兩首歌，〈時光機〉寫情感傷逝，願意付出所有換回從前，〈我們（時時刻刻）〉寫你棄毀愛情帶來的苦痛，前者在簡約的鋼琴伴奏下，輔以室內樂四重奏，後者最後彷彿拼出最大的氣力，唱出椎心之痛，讓一切回歸到情感的原點。

值得一提的是，放在第三首的〈雌雄同體〉，寫的是drag queen（易裝癖）的生活與心境，這是主流歌手更罕見觸及的題材，但對「五月天」並不陌生。

經過五年，「五月天」再次收錄曾為同志專輯《擁抱》創作、演奏的歌曲〈雌雄胴體〉。比對發現，這次更尊重阿信的原始創作，沒有〈愛情的模樣〉刪改歌詞的問題，坦然的態度更令人佩服。

我可以是男是女

可以飄移不定

可以調整百分比

只要你愛我一切都沒問題

你也許避我唯恐不及

你也許把我當做異形

可是你如何真的確定

靈魂找到自己的樣貌和身體

在迷幻搖滾的氣氛裡，阿信輕盈的唱腔與淡淡的哀吟，「五月天」展現的完熟自信，早已拂去原始版本的青澀。令人不禁感嘆，這樣的歌曲如果更早、更多出現一點，是不是社會上形形色色的大人們可以彼此多尊重一點？校園裡青少年性別霸凌悲劇可以減少一點？

進入主流制約之後，「五月天」仍毫不顧忌選唱性向弱勢題材，可以說他們不忘本，也可以說他們造就了無遠弗屆的動人力量，正是在反映了台灣邊緣族群的真實樣貌與心聲。

團員都有主攻歌作曲實力

「五月天」第六張專輯《為愛而生》（二〇〇六），面對唱片市場整體節節倒退的外圍險峻形勢，以及「蘇打綠」崛起樂團百花齊放氛圍，間隔兩年的

《時光機》
滾石唱片2003

《為愛而生》至關重要。

內在氛圍如走鋼索不僅於此，就五月天本身而言，第五張《神的孩子都在跳舞》（二○○四）遊戲味濃，許多曲型面貌相似，以音樂曲目做為封面主題，重氣質而非實效。《知足》（二○○五）新曲加精選，形如團拜，難窺新貌，這些環節都使手中的平衡桿稍稍抖動了一下。

台北小巨蛋售票演唱會則像閱兵，鼎沸的人氣就像定心丸，助「五月天」安全走完兩年空中走鋼索。

「五月天」似驚覺已無虛擲的空間，不同於《神的孩子》的隨興，《為愛而生》全輯嚴選十一首曲紮實，重金屬加弦樂的大器奪人，搖滾體制內加鄉村的或饒舌的細部變化，配置步步為營。

儘管團員早已分散阿信的作曲壓力，但「五月天」從未這樣的平均出手，五位團員猶如籃球場上的五位先發球員，人人都有在三分線外出手的主攻歌創作實力。

阿信〈為愛而生〉駕馭音符的能力熟練而大氣，怪獸〈米老鼠〉的小資路線開枝散葉趨向多元，冠佑〈香水〉曲式華麗繁複，瑪莎〈最重要的小事〉精心提煉小確幸聲息，石頭〈一千個世紀〉深情壓卷。五人貴在tone調理念與觀念接

近，發展出體質健全的「五月天」團隊創作成績。

《為愛而生》裡的每一首歌，賦予詞意靈魂的仍是舵手阿信，想像力、逐夢、童趣、體恤面面俱到，適切的煽情與慧黠更成就他大眾文學的詞作如詩。

同一時期流行曲裡被消費到氾濫的「快樂」，當然不會是此刻「五月天」的重點（頂多在〈米老鼠〉的尾巴：「快樂也開始麻木」）；而勇於向陶喆、林俊傑都已用過的「天使」挑戰，彰顯阿信的游刃有餘；讓怪獸延續熱門的〈寶貝〉（張懸），〈寵上天〉意在言外寶貝每一位粉絲，〈忘詞〉將歌手常見的狀況連結到戀人窘態，都讓人會心一笑。

出道七年之後，五月天以《為愛而生》再次證明他們結合音樂與想像，就是繼續創造流行的品牌。同時，「五月天」曾經鮮明的「國台半」在地特色開始退場，是值得觀察的現象。

赤子心隨歌四處飄散

創作歌手藉別人「發聲」擴展自己的觸角，已是華語歌壇兵家所必爭，也是添增己方板凳深度的宣示管道。

創作歌手為別人寫歌林林總總那麼多，詞曲雙修的「五月天」阿信倒是從

《神的孩子都在跳舞》
相信音樂2004

別人身上得到更多抒發自己情感的機會，也讓聽者從不同的歌手歌曲裡，進入阿信的內心世界。

阿信身處花花世界，他總彷彿隔了一層站得遠遠的，我想，如果他不是歌手，他一定是作家。但，從詞作裡展現的阿信又彷彿是心理醫師，三言兩語就能赤裸呈現草莓世代心理，但在冷凝觀察的背面，阿信卻有相對反差的赤子之忱，他也像社會運動者。

阿信寫〈黑武士〉（林俊傑）彷彿藏在面具後面，對正邪還給自己公平有著鐵一般的決心，〈黑暗騎士〉（林俊傑）阿信更進一步對律師和小丑勾結，民代和財團簽約，善良和罪惡妥協忿忿不平；而〈哄我入睡〉（品冠）阿信武裝的外表下，卻又多麼在乎愛情慰安的內心角落。〈楓葉紅麵館〉（品冠）跟固執老爹學揉刀削麵，卻意外發現老爹當年愛的故事，阿信將這首歌寫成一篇小小說；從而也可以理解在〈可樂戒指〉（梁靜茹）裡用糖果紙寫下誓言，彷如夢幻少年的阿信。

這讓我想起二○○六年「五月天」在台北小巨蛋的演唱會，阿信褲袋後面掛著一隻玩偶小熊，隨著輕快前進的步伐跳躍著。他透過為其他歌手寫歌，同樣的赤子之心繼續橫向散放，感染聽歌的人。

而在「五月天」的專輯裡，阿信逐漸讓出更多位置給其他團員，早期他幾

乎包辦作曲，到第四張才第一次有怪獸作曲的〈九號球〉出現。

怪獸的作曲能量從此開始大量噴發，第五張〈孫悟空〉、〈讓我照顧你〉、〈約翰藍儂〉，第六張〈天使〉、〈我又初戀了〉、〈摩托車日記〉、〈米老鼠〉，第七張〈在我心中尚未崩壞的地方〉、〈春天的吶喊〉、〈笑忘歌〉，第八張〈洗衣機〉、〈歪腰〉、〈三個傻瓜〉、〈第二人生〉、〈有些事現在不做一輩子都不會做了〉，曲式五花八門，成為「五月天」作曲的主力部隊，而有型的怪獸，具有向大銀幕發展的潛力。

石頭的作曲從第五張〈晚安地球人〉開始，但起步甚高，不僅旋律舖陳自然流暢，尤擅營造深情氣勢，〈一千個世紀〉、〈如煙〉、〈星空〉、〈倉頡〉平均分佈在「五月天」此後專輯，每首都有主攻分量。二〇一四年台北小巨蛋「超犀利趴5」首次出現石頭僅以一把吉他自彈自唱〈星空〉，展現熟男聲腔，亦有歌喉實力。

冠佑的作曲也從第五張〈超人〉開始，包括〈香水〉、〈夜訪吸血鬼〉、〈我不願讓你一個人〉，雖然大多與阿信合作完成，但冠佑的沉穩表現，每每成為「五月天」演出的定心丸，遇到粉絲起鬨跳舞，也有冷面笑匠發展可能。

瑪莎的作曲最晚登場，第六張〈最重要的事〉首見瑪莎作品，第七張〈生存以上生活以下〉，第八張〈諾亞方舟〉展現完全不同風格，而〈諾亞方舟〉在

《為愛而生》
相信音樂2006

第二十三屆金曲獎拿下最佳作曲獎，瑪莎把榮耀歸五人共享，謙稱剛好掛他的名字，但從他近年以實際行動協助新生代獨立樂團「先知瑪莉」、「滅火器」，瑪莎維護音樂人純粹角色一如當年。

開闊的胸襟，也正是「五月天」最可貴的資產，也是樂團長遠經營的要素，每位團員各司其職，各有貢獻，累聚一體的成就感，也才有各自的向心力，詞曲創作／主唱阿信，懂得適時扮演分配者的角色，至為關鍵。

當然，樂團殘酷的競爭下，不是分糖吃遊戲，「五月天」八張專輯能成為流行音樂人口中「天團」，憑的是不斷攀峰更驚人的肉搏戰。

五月天精神

對許多人來說，最不可思議的是，「五月天」營造的演唱會傳奇，票房秒殺的旗艦實力，靠著一次又一次練兵，通過一場接一場試煉，創造一波再一波驚喜，累積出「五月天」神話。

多少同期的樂團龍困淺灘，「五月天」的成功彷彿形成一本武林絕學，既保有創作的態度，又能貼近市場需求，而在跑遍大江南北直接面對群眾的歷練裡，學會了怎樣攬住人心，包括言語的互動與氣氛的掌控。

這是二〇〇六年「五月天」的台北演唱會，「恆星的恆心」暗場阿信叫大家拿出手機，全場觀眾席乍看有如滿天星斗，效果比燈光更令人驚艷。怪獸、瑪莎與琴師助手的一段從感性到突梯的反比告白，生動有趣。

三百六十度環繞全場的步道舞台，使「五月天」的出場與觀眾互動，有了更見靈活的配置，經常出其不意，甚至跑百米一般狂衝刺，營造演唱會狂high氣氛。

阿信在進入尾聲營造逐步升高的情緒，帶動全場呼喊時一句：「我們把小巨蛋屋頂掀翻，讓下禮拜小姿姿變露天演唱會好不好？」

神來之筆的幽默，其實也凸顯了台北小巨蛋受限場地的設計格局，二樓以上觀眾視野無法與香港紅磡相比，五月天演唱會舞台區全部都是站票，即使看台區的觀眾也都變成站著，人在小巨蛋除了多出屋頂，其與露天的體育場何異？

二〇〇六的台北小巨蛋，在五月天的演唱會發展史非常重要，從這裡開展，他們奔向了全亞洲。

這一年「五月天」才第一次去上海開演唱會，但六年後「諾亞方舟」登上了北京「鳥巢」十萬觀眾場館，以及東京Zepp Tokyo音樂廳，首爾Kintex中心，並且透過電影，無論身在何處，都能見證「五月天」不斷演進的音樂奮鬥史。

「五月天」以在亞洲累積的聲望與實力，更勇於向歐美市場挑戰，二〇

《第二人生》
相信音樂2012

《後青春期的詩》
相信音樂2008

一四「諾亞方舟」航向全世界，包括倫敦溫布利體育館、巴黎天頂音樂廳，最終登上紐約麥迪遜花園廣場開唱，讓台灣流行音樂站上世界的屋頂舞台。

同時，「五月天」在各種場合捲起袖子不斷回饋，時而全團出席，時而分頭合擊，老戰友出輯他們去站台，新朋友做音樂他們去協助，社會紛紛擾擾他們挺身而出，公益演唱會不只是捐款行善，更是改善在地氣氛，令人想起五月天做過的「最重要的小事」，也讓人想起五月天唱過的〈有些事現在不做一輩子都不會做了〉，這就是「五月天」無可取代的精神力量！

但是，比起「五月天」做的任何事，都不及聽「五月天」的歌更能帶動無形的撫慰與鼓舞。

這些年來，就在時而有笑〈最重要的小事〉：「我就算壯烈前世／征服滾滾亂世萬人為我寫詩／而幸福卻是此時／靜靜幫你提著哈囉凱蒂袋子」）。

時而有淚〈如煙〉：「我坐在床前／轉過頭看／誰在沉睡／那一張蒼老的臉／好像是我緊閉雙眼／曾經是愛我的／和我深愛的／都圍繞在我身邊／帶不走的那些遺憾和眷戀／就化成最後一滴淚」）

時而驚嘆，時而發洩，時而神往，時而振奮……，度過每一個五月天。

照片提供／相信音樂

《步步自選作品輯》
巨象登陸
相信音樂2013

音閱人手記

阿信創作的才情震盪，於我人生最貼近的一次，從二〇〇八年跨行廣播領域，在飛碟電台主持「飛碟一點通」一年多以後，鼓足勇氣邀他作片頭曲，他針對我的想法，我們只聊過一回，不久即交出可以播出的母帶，而當我第一次聽到成品時，從心靈到每一個細胞都被打開，彷如仙樂一般：

輕鬆多一點　快一點　一點為自己　煮杯咖啡

音樂多一點　樂一點　樂活一點　一點要振作　別打瞌睡

忙白天忙黑夜　忙中別忘偷閒

許個願　誰聽見　至少有自己為自己實現

大事小事沒心事　天天沒有煩惱事　天天都是幸福日子

星期一二三四五　每個約好的下午　等你加入

這首「飛碟一點通」之歌，有著「五月天」一貫的集氣精神，從此周一到周五天天作伴，全球獨家，只在「飛碟一點通」聽得到喔！

五月天的話

那天你和我　那個山丘　那樣的唱著　那一年的歌

那樣的回憶　那麼足夠　足夠我天天　都品嚐……（註❶）

謝謝祖壽大哥為這個時代堆起這座山丘，

讓寂寞的音樂人還能擁有知足的快樂！

註❶ 知足

作曲／五月天阿信

作詞／五月天阿信

原唱／五月天阿信

〈知足〉這首歌曲出自五

月天二〇〇五年八月《知

足》精選輯

蔡依林／CHAPTER 27

唱跳歌手不紅則已，紅了就是萬人迷，但替代性也高，偶像人氣往往不足恃，唯有不斷證明自己的實力，才不怕反噬。以十年為一個觀察期，對唱跳歌手無疑是殘酷大考驗，更能凸顯蔡依林一一清理戰場，進入新世紀以來，市場指標性的難能可貴。

首張專輯《1019》 環球唱片1999

Sony Music曾出過一張很有趣的拼盤合輯《開學了》，外殼洋洋灑灑寫了以下的介紹：「二〇〇〇年亞洲樂壇臥虎藏龍，天王天后接班人入學大事紀」，收錄很多新血聲音，其中一首〈我覺得很好〉，演唱人名字叫蔡宜凌。

這是蔡依林的本名，當年她參加第一屆MTV新生卡位戰演唱組得到冠軍，這是她成為歌壇「少男殺手」之前首度曝光的單曲，很多人都沒聽過。

那張合輯還收錄了當時很多新人的單曲，有的來去歌壇名字漸漸淡忘的，譬如蔡淳佳；也有改了名字還在努力的，譬如哥哥妹妹（改為JS）；也有拼了很多年才叫得出名字的，譬如李婭莎，更多的是完全沒闖出名號就消失了。

今天拼到天后位置的蔡依林，回頭去看那張合輯的人，是不是有很多的感觸呢？

蔡依林怎麼七十二變？

蔡依林出道專輯《1019》（一九九九），以她十九歲為名，神情還稚嫩得很，前三張專輯，很多人是透過媒體認識她的，從「少男殺手」到「周杰倫緋聞女友」的階段，大體而言，她在既定範圍裡的知名度，靠著形諸於外的因素形塑，若論她的歌曲散放的精神樣貌，尚在摸索階段。

1999

■葡萄牙將澳門主權回歸中國。

■歐元正式啟動。

台灣生產的偶像女歌手都像一個模子刻出來的，蔡依林的開始並無例外。

第三張專輯「Jolin.Lucky Number」（二〇〇一）的關鍵點，爆紅的周杰倫首度為蔡依林作曲〈你怎麼連話都說不清楚〉，雖然放在第八首邊陲位置，但開始有了關注度。

四年四張專輯之後，蔡依林來到十字路口，後有追兵（如：行銷策略矛頭對準她而來的王心凌），蔡依林如果繼續依靠視覺外型支撐，很快就會被迫「升級」。才藝升級人人稱羨，如果僅止於年華升級，就變成一件殘酷的事了。

蔡依林顯然有備而來，《看我七十二變》（二〇〇三）一語雙關，就歌曲內容，描寫的是現代女生大方接受整容的心境，然而就蔡依林的歌唱事業而言，這是她換新公司（新力音樂）新出發之作，形同揮別過去的階段。

當然，如果僅止於表象，倒也低估了台灣生產線的能力，問題是，蔡依林的音樂個性如何打造才恰如其分？《看我七十二變》整張專輯為蔡依林添增豐富的聽覺效果，藉著靈活多變的編曲，將影像風格或劇情氣氛帶到歌曲裡。

譬如開場的〈說愛你〉，低沉強力的電吉他迎面而來，碎拍唱法與揚長旋律交替，再搭上 Rap 合聲並陳，這首英式搖滾曲風為蔡依林音樂性格鋪路。

〈說愛你〉開門見山打周杰倫牌，也是周杰倫開始呼風喚雨的第三年，他除了掌握自己的風格叫好叫座之外，也擅長為不同歌路的歌手譜曲，這一次，看

《花蝴蝶》
華納音樂2009

得出周杰倫為蔡依林「拚了」。

包括〈說愛你〉，蔡依林一口氣收編周杰倫三首歌，周杰倫奉送製作，吸睛破表。《布拉格廣場》周杰倫搬出拿手的樂風，自己唱整個前段，彷彿強力為蔡依林加持一般，這首歌型態有如周杰倫〈米蘭的小鐵匠〉、〈對不起〉的延伸。

聽來耳熟也是這張專輯有趣之處，抒情曲〈奴隸船〉起始的前奏，可以與孫燕姿的〈開始懂了〉聯結；〈假面的告白〉曲式與哽音，標準孫燕姿風格；快歌〈Prove It〉壓低聲腺展現咬字力度，像蕭亞軒的歌。

這麼說，倒沒有貶低的意思，反而顯現蔡依林的吸納百川，沒有包袱。這是蔡依林的成功之處，做為流行商品，《看我七十二變》掌握三大要領：聽覺上的時髦熱鬧元素；歌曲上菜井然有序；同時具有想像空間，塑造出夢想。

蔡依林自己作詞的〈馬甲上的繩索〉，無論氣音的運用與歌詞的意象，都令人刮目相看，三拍圓舞曲也將這首歌烘托得宜，〈奴隸船〉舉重若輕，蔡依林掌握聲腔氣氛的功力也有進步。

蔡依林迴避周董打安全牌

但是，一場「周侯戀」打亂了蔡依林的節奏。二○○五年春節剛過，周杰倫與當時的電視台主播侯佩岑出遊的新聞就炒得沸沸揚揚，更妙的是，「關係人」蔡依林緊接著在四月出片，情勢尷尬。

沒用周杰倫的歌，是三年來的頭一次。關鍵在二○○三《看我七十二變》到二○○四《城堡》，周杰倫在蔡依林專輯裡的分量逐年增加，反映在銷售上相得益彰，蔡依林也打開了市場，沒想到情海生波，蔡依林必須有骨氣。

沒有用周杰倫的歌，表面上這局「J.Game」不跟周杰倫玩，但實際上，還是難脫周杰倫龐大的身影，整體基調仍延續前兩張的模式而來，蔡依林選擇打安全牌，問題在流行市場彷如大海行舟，有時你認為安全的，其實佈滿暗礁。

蔡依林一開始唱〈野蠻遊戲〉，努力承接打贏市場的舞曲風格，而且舞曲一路貫穿到底。但論氣勢，少了〈布拉格廣場〉；論俏皮，不及〈看我七十二變〉；當然，無法強求張張都是顛峰之作，倒是在唱片市場創作人才枯竭，又不得不迴避周杰倫之下，收歌另有斬獲。

王力宏為蔡依林譜曲的〈獨佔神話〉，成為此刻宣傳亮點，雖然放在後段

《MYSELF》 紀念專輯
華納音樂2010

位置，但王力宏調製的Rap，糅合了東方風味的R&B。

蔡依林令人刮目相看的是唱出具有層次的聲腔情感，〈酸甜〉點點逼近雋永，捕捉感情變化的心境細微轉折，在小快板曲式下反而更襯顯一絲酸楚。〈反覆記號〉全曲低迴，蔡依林用字間連接的氣音延續情緒的舒張，兼顧唱腔的美感。〈天空〉起始壓低著唱，逐步唱出其中況味，最後一句「試著尋找失落的感動」，以細微顫音收尾，表現收放自如。

這是蔡依林再次的浴火重生，她不但快刀切斷靠周杰倫在唱片市場的主從關係，同時賺到了歌唱技巧進步的好評。

玉女教主卡位戰

除了通過周杰倫譜曲加持的考驗外，王心凌、張韶涵、楊丞琳陸續加入招。

「玉女教主」卡位戰，整體情勢有點像嬪妃魚貫出台，一字排開等著蔡依林出招。

玉女教主這塊商機龐大的市場，冷不防殺出楊丞琳《曖昧》（二〇〇五），結算成績空降台灣女歌手銷量第二位，直逼蔡依林。王心凌是更早之前「補位」蔡依林出征的歌手，也已擁有一片天。張韶涵《歐若拉》（二〇〇四）

入圍金曲獎最佳國語女歌手，也有威脅蔡依林的實力。

蔡依林的保衛戰，也是新挑戰。出唱片最怕沒話題，有話題最怕媒體沒興趣，《舞孃》專輯（二〇〇六）從認真搏命練體操新舞、公益教學到銷售造勢一一上菜，但最終仍需感情話題來加持。

唱片公司精打細算，偏偏感情習題難以算計，但妙的是人算不如天算，「周侯戀」撐了一年破局，周董一句「從來沒有在一起過」，隱然呼應蔡同學當日的處境，蔡依林神奇的為她的〈開場白〉找到新著力點。

〈開場白〉矛盾放在墊底，既想留下告白，似乎又怕沾周董的光，卻有專輯前半場快歌意料之外的動人元素，貴在情真。小宇譜曲，蔡依林自己寫詞，以她近乎透明的感情生活，一望而知陳述的對象是誰，蔡依林的歌詞有著放下負荷的釋然，卻不見負面的情緒，也加深了這樣一首歌的渲染力。

當我們聽到最後一句，做為釋懷的一方，蔡依林的尾音音符與音量均恰如其份的收束。有趣的是，周杰倫做為寫歌／教唱／談情的授與者，確實是蔡同學生命歷程裡重要的啟蒙老師。

這張專輯另一重點〈乖乖牌〉，男人不壞女人不愛，也暗喻蔡依林扮演的角色，但玉女也有情慾，就看蔡依林有沒有辦法遊走在玉女／慾女之間的安全地帶。黃立行作曲與〈Rap〉，為蔡依林開啟更多可能的空間。

《單身情歌・萬人舞台》　特別紀念版
華納音樂2009

Joseph Wang's
MUSIC CRITICS

王祖蔚‧歌不斷

周董子弟兵宇豪為蔡依林譜曲〈心型圈〉，古典弦樂隱約流露近似周董分身的線條，周董搭檔方文山填詞也努力捕捉過往相熟的氣息，Jolin音腔不帶情緒，呢喃前行，依舊維持不少想像空間，周董隔空加持，誰說當真無情？

蔡依林隔年憑《舞孃》拿下金曲獎最佳國語女歌手，這是唱跳歌手在金曲獎罕見的勝利，今時已不同於往日，三年之後二〇一〇年六月，周杰倫「超時代演唱會」台北小巨蛋最後一場，全無預警下，Jolin從升降舞台上來，這是兩人睽違六年之後的合體傳奇，蔡周合演兩人肢體煽情，全場被突如其來的一幕嚇到，達到現場演出一種空前狂喜的境界。

蔡依林在牽纏十年的情場上，憑著自己在戰場上的成績，最終為自己上演了一幕勝利女王的戲碼。

唱跳歌手拚什麼？

為了證明自己的實力，各時期不斷進階的肢體舞步，當然，運動傷害是必然付出的代價，蔡依林曾練到導致腰傷復發必須封舞休養。

除了跳舞，畢竟是歌手，為了證明自己的音樂能力，蔡依林一九九九出道專輯就有英文歌曲展現雙語唱工，《看我七十二變》開始加入作詞，《Beast》

（二○一二）展現不錯的續航力，近年也開始參與製作方向選曲，展現掌握市場進階的判斷力。

唱跳歌手最難的是贏得官箴肯定，《舞孃》終為蔡依林奪得金曲獎最佳國語女歌手，這尊桂冠，在唱跳歌手這一行，史無前例，實在是難能可貴。

如是攀爬，向上攻頂，十年一覺歌壇夢，回頭一看，百般修煉，辛苦備嘗之餘，即使登上大位，怎麼始終尚缺一角？人們真心肯定了嗎？唱跳歌手的宿命到底在哪裡？

蔡依林近幾年專輯繼續深掘歐陸舞曲型態，彷如希臘神話裡不斷推石上山的薛弗西斯，反覆堆高，橡皮筋愈拉愈緊……，直到《MUSE》（二○一二）邁開步伐拓展多樣化曲風，意外融會出各色動人小品，開發出多層次的聲腔演出，是蔡依林許久未見的透氧之作。尤其蔡健雅／小寒創作的〈我〉，呈現蔡依林的內心剖白，唱跳歌手很少只用單純樂器，誠摯的用歌聲溝通，讓人們體悟唱跳歌手更深層的情感。

不知道為什麼，每次講到唱跳歌手，我總想起馬戲團裡的丑角，在歌壇，他們比別人更賣力取悅大眾，但人們看完熱鬧，由衷嘆服的掌聲往往吝於歸屬，當然這是表演型態／歌曲內涵影響的表象觀感，蔡依林的〈我〉讓人們更貼近唱跳歌手的心聲，進而消弭始終難以填補的價值缺角。

音閱人手記

清理潛意識的自己

蔡依林很少上現場節目,她為《MUSE》來受訪,我覺得Jolin愈來愈揮灑自如,她帶著一份成熟的自信而來。

對比前幾張的時尚舞曲,《MUSE》結合了更多的藝術與音樂元素,尤其是很多獨立音樂人的參與,啟用他們的作品,與流行天后過去的路線很不一樣。

作品定位通常是業者與歌手之間的拔河,這顯示Jolin一路走來,已進入新的境界。她說:「我嘗試過不同類型的音樂,這張的野心想試不同的歌,來激發聲音不同的角度。」

回想過往,Jolin身體裡好像一直住著不斷鞭策她的人,她說:「尤其現在網路上很多人在看著妳,也是一種輿論壓力。面對批評,時常有人好奇我是怎麼度過來的?只有在我身邊的人,才會瞭解有苦說不出。」

——Jolin會很care這些批評雜訊嗎?

「剛開始的時候會備受影響,像一個魔力告訴妳,妳很差!後來就會把比

《MUSE》
華納音樂2012

較脆弱的自己先壓住，把面具戴起來，就是那種老娘不怕輸的個性！」

即使如今已是天后，Jolin說有些情緒上的東西，還是會在生活中發生。

「以前會比較悲觀，會把自己的情緒放得很大，現在比較不會看得如此嚴重，比較不會去鑽牛角尖。」但她也理解到，「人的內心潛意識與意識不斷拉扯，所以妳要學著聽妳內心的自己，被壓抑的自己。」

Jolin現在會試著與潛意識溝通，清理心裡的障礙，活得愈來愈輕鬆自在，她笑說聽她寫的歌詞〈Beast〉就知道了。

蔡依林的話

跟祖壽哥碰面的機會不多，但他溫暖的聲音、細膩的觀察、誠懇的提問，總是讓人卸下心房，所以他筆下的每一則流行音樂故事，都特別動人。

周杰倫／CHAPTER 28

做為新世紀以來流行音樂的領頭羊，周杰倫的影響力遍及全球。他愈來愈懂得善用能量集氣，運用娛樂帶動景氣，無人能擋的才氣，只看他花多少力氣。

唱片專輯只是他愈來愈多重的角色與視野其中一環，但這是他的原點，是華人歌壇近代的最大爆點，也是周杰倫品牌價值鏈的重點。

首張同名專輯《Jay》　BMG博德曼2000

灰暗時代誕生巨星

進入新世紀，唱片市場榮景不再，受盜版橫行／景氣下跌／經費縮手惡性循環影響，加上學生族群娛樂多頭化／市場娛樂瓶頸化／傳媒效益淺碟化，多重拉扯之下，流行音樂走向了虛乏之路。

乏味的不僅是主流歌手大量退化，非主流驚喜的新聲與創意也不多。過去一擲千金搜刮本土公司的國際品牌，表面上仍是勉力強撐台灣市場的主力，骨子裡卻盡顯食之無味、棄之可惜的疲態。

周杰倫誕生在台灣流行音樂步入灰暗時代這樣的環境裡，是危機入市，也是轉機救市。

他的第一張專輯《Jay》（二〇〇〇）讓人們對音樂產生探索的興趣，有主流少見的才情洋溢，也有介於非主流的天馬行空，黃金交叉在他擁有可貴的核心動能，充滿各種想像空間。

〈可愛女人〉、〈星晴〉、〈鬥牛〉、〈黑色幽默〉從生活出發，〈印地安老斑鳩〉則流露童心式的可愛狂想，同樣的質樸耐掘。這是周杰倫與一般具備

2000

■《哈利波特》獲選為全球年度最具影響力的書。

■陳水扁、呂秀蓮當選正副總統，台灣首次政黨輪替。

潛質，卻可能落入一貫窠臼的歌手最大不同之處。

周杰倫以「土法煉鋼」之姿，打破西洋R&B／Hip-Hop制式行進路線，創造出落點全然不同的音腔，大膽而自信，輔以穿越時空的歌詞，反襯其他喝洋墨水的同型歌手，我們看到的是在洋風吹拂下，「土產」的音樂「改良」品種未來的可能性。

但很多人覺得他唱功並不突出，同年出道的孫燕姿在第十二屆金曲獎獲敗周杰倫，奪得最佳新人獎，就反映了周杰倫剛出道的情勢。《Jay》在同屆金曲獎獲得最佳專輯肯定，說明它的卓越，但很多樂評人對他疑慮排斥，而在最佳男歌手獎項，周杰倫甚至未獲入圍。

蛻變的音樂范特西

周杰倫用作品改變人們的看法，他的第二張專輯《范特西》堪稱流行音樂歷史的定位之作，他也憑《范特西》從出道才一年還算是新人就直接登上武林盟主寶座，真是翻轉新世紀的史上最強音。

《范特西》從fantasy（幻想／狂想）的同音而來，周杰倫的音樂幻想之旅與第一張《Jay》已經改變了。周杰倫像是一夜長大的孩子，急著跑出去，〈愛

《Jay》
BMG博德曼2000

在〈西元前〉、〈忍者〉、〈上海一九四三〉，大體都是飄洋過海，兼及穿越時空劇情，〈威廉古堡〉的狂想更上演吸血伯爵的恐怖片了。

在音樂上，這張專輯周杰倫也加快腳步，一開始〈愛在西元前〉就以「嚼舌」（而非饒舌）歌手姿態登場，〈爸我回來了〉、〈忍者〉、〈對不起〉、〈雙截棍〉也都在玩嘻哈饒舌，第一張賴以驚艷的台產R&B已不能羈束他。

周杰倫已經不再是鄰家那個去籃球場〈鬥牛〉的孩子，他搖身一變長大的速度，倒像是不用喝洋墨水就載譽歸國。當然，間歇性的，我們還是可以在〈簡單愛〉、〈開不了口〉、〈安靜〉裡找尋鄰家男孩的青澀身影，但整體來說，必須接受他迅速蛻變的事實。

其實，比起陶喆、王力宏所謂的「留洋派」，周杰倫這張專輯在音樂設計上，仍有著超乎環境提供養料的細胞能量，〈雙截棍〉在重搖滾氣氛裡把胡琴／鑔鈸／鋼琴配置得具有跳躍效果，擴大音樂華洋並存的空間，周杰倫的《音樂范特西》躍然在聽覺之上。

放在第二首重要位置的〈爸我回來了〉，整首歌藉著描繪家庭暴力，勾勒親子之間的失調，並觸及族群意識（父親的大陸鄉音／兒子的台產口音），整個調子顯得陰鬱，是周杰倫與第一張塑造的明朗形貌劃下重要的分水嶺。

但是，整體來說，這張專輯的歌曲配置顯得急進。除了音樂的型態之外，

假如方文山沒有周杰倫

短短一年，周杰倫就成為國語歌壇的「當紅炸子雞」，幫周杰倫寫詞的方文山也跟著紅了，尤其雙雙在金曲獎大豐收，可說到達頂點。

流行歌壇少有專輯這般秋風掃落葉，橫掃第十三屆金曲獎，囊括：最佳專輯《范特西》、最佳製作人周杰倫、最佳作曲周杰倫〈愛在西元前〉、最佳作詞方文山〈威廉古堡〉、最佳編曲鍾興民〈雙截棍〉。

方文山同時還以〈愛在西元前〉、〈上海一九四三〉入圍最佳作詞，同一張專輯他一人有三首入圍，空前也可能是絕後了。方文山最後憑〈威廉古堡〉得獎，擠下鄭進一作詞入圍的〈家後〉，這是江蕙多麼招牌的經典金曲，人人傳唱，卻拿不到金曲獎，不但戰情刺激，也凸顯方文山當時的旺勢。

有趣的是，周杰倫未出道前，一開始在吳宗憲、S.B.D.W專輯發表的歌曲，作詞人都不是方文山，兩人從江蕙〈落雨聲〉（一九九九《半醉半清醒》專輯）

方文山無可否認是新世紀這一代最具想像力的歌詞作者，但在同張專輯裡塞進太多題型，有點像過於豐盛的自助餐，〈上海一九四三〉單純的祖孫之情因而顯得特別溫馨。

《范特西》
BMG博德曼2001

開始合作。

周杰倫、方文山實在是流行歌壇的一組特例，從合作第一首歌〈落雨聲〉短短三年名揚四海，馬上就有以兩人為名的《Partners拍檔聯手創作精選》（二○○二年四月）出版，說明他們的合作有此市場，絕大多數創作人窮其一生，都沒有這樣的機會。

當然，《Partners》是填補等待周杰倫新專輯的空檔的副產品之一，《范特西》之後，這樣的副產品不斷上市。包括《半島鐵盒》文字寫真書在內，方文山在「周杰倫光環」下，可說是國語歌壇有史以來最迅速名利雙收的幕後人。

方文山的歌詞之所以成為新世代表徵，在於他擅長掌握情境營造現代感，方文山就像電影導演，把他的外景隊拉到穿越劇，他常將時空景物做拼貼，使他的歌詞充滿跳動式的畫面，剛好貼合周杰倫的節奏，如〈娘子〉（周杰倫）與〈刀馬旦〉（李玟）。

台灣的流行音樂之所以成為華人地區的領導品牌，有著太多前輩詞曲創作人的心血造橋鋪路，兩岸三地乃至全球華人對台灣流行音樂文化的共識認知，倒是方文山在《Partners》裡抒發感想直言：「有的時候機會比實力重要」，普遍反映了新世代的價值觀。但，幸運與機會固然重要，能不能等同換取敬重？日積月累的實力，應是檢驗機會能否等值的唯一依據。

《八度空間》告別純真的少年式

周杰倫的第三張專輯《八度空間》（二〇〇二年七月），基本上，整體情緒與創作模式，都在延續著第二張《范特西》的生命精神。但是，從某種型式來看，周杰倫在「轉大人」的過程中，這張專輯已經向少年式的純真告別了。

《八度空間》延續《范特西》的軌跡無可厚非，《范特西》是難得一見全方位成功的作品，它有這種得天獨厚的條件。難得的是，周杰倫的音樂，仍舊發揮應有的水準，旋律轉折流暢而慧黠。

周杰倫的音樂呈現著大量的畫面，〈半島鐵盒〉序曲採用現場收音，推門連帶出現的風鈴聲，聽眾腦海立即出現再熟悉不過的街坊文具小店景象，這個聲音在這首歌唱到中段時再次出現，配合周杰倫情傷的旋律，縈繞不去。

周杰倫獨步武林的〈黑色幽默〉，也再次出現。〈最後的戰役〉描繪戰場袍澤之情，槍林彈雨最後直升機在空中盤旋聲裡，出現像送葬曲般的風笛聲。如果連接到第一首〈半獸人〉開場類似葬禮般的鳴奏，堪稱首尾相連，與上一張〈威廉古堡〉相較，周杰倫有用不完的點子。

《八度空間》
BMG博德曼2002

如果說，周杰倫還有缺憾，大概就是他的歌喉還沒得到金曲獎的肯定。這一張明顯可以聽見周杰倫在聲腔上的賣力演出，〈暗號〉裡聲音翻騰的難度，〈分裂〉裡低迴的情緒演繹，〈半獸人〉裡有著一貫落點輕盈的音感，但唱詞咬字卻力圖清晰的改良。

就年輕市場而言，周杰倫還呈現了前衛／懷舊並陳的特色。〈火車叨位去〉首次以台語捕捉舊時庄腳路邊，七月夏蟬戲台，〈爺爺泡的茶〉手繭裡有茶色蔓延，這是家的味道。同時，他的專輯還可能影響年輕人對史地的興趣〈龍拳〉，連帶也唾棄暴力〈半獸人〉與戰爭〈最後的戰役〉。

特殊配方徐若瑄的作用

周杰倫短短時間席捲歌壇，「特殊配方」還包括歌曲型態巧妙涵蓋男女聽眾不同的領域，但是這張專輯調配的比例偏向男性，適合女性的情歌變少。上一張雖然〈開不了口〉、〈簡單愛〉、〈安靜〉表面不若其他歌來得炫，卻是支撐耐聽度的骨幹。

從這角度觀察，耐人尋味的是，徐若瑄已經從周杰倫的新歌裡消失了。徐若瑄的歌詞雖然表面上在「周杰倫光環」裡是最弱勢的部分，但徐若瑄在周杰倫

前兩張專輯裡，卻以女性觀點為周杰倫塑造了純真與純情的投影〈可愛女人〉、〈簡單愛〉、〈開不了口〉。

徐若瑄的缺席，在愈趨複製的「杰式商機」下，也淡出了純真的最初？

音樂王國企業成形

出到第四張專輯《葉惠美》（二〇〇三），周杰倫的音樂，明確地說，應該是周杰倫的唱片工業，已經定型了。

在他的王國裡，自成一套事業生產體系，外銷業績好像是每年在股東大會裡宣佈股利最重要的大事，形成「周董」的唱片必須具備向外發展的利多能力。

在這樣的前提下，周杰倫的歌曲開始企劃掛帥，符合他走向國際的視野，這張專輯裡的兩首主攻歌〈以父之名〉、〈雙刀〉都是如此，一如〈龍拳〉、〈雙截棍〉，那個在籃球場上〈鬥牛〉，騎車數著〈星晴〉的鄰家少年，轉眼已經坐在董事長豪華氣派的皮椅上了。

〈以父之名〉以義大利文唸白開場，女高音唱起歌劇，立刻把聽者拉到歐洲的場景，周杰倫以緩拍藍調節奏一開始就沉浸在一種救贖的氛圍，間奏在鋼琴聲中，響起教堂聖詩祝禱，一切的氣氛經營都是很歐洲的。

《葉惠美》
新力音樂2003

〈以父之名〉的MV裡，譯出周杰倫開場的義大利文：「我們在天上的父，國度、榮耀、權柄都是你的，直到永遠，阿門。」

從這樣一首歌裡，我們可以感受到先有畫面的意象，周杰倫的畫面，如同來自《教父》、《非法正義》這些描述黑幫家族的電影縮影，歌詞就像這些電影的情節。

〈雙刀〉換上中國風情，鋼刀碰撞的鏗鏘聲，彷如電影配樂音效，一種武打片的已躍然而出。〈雙刀〉雖然放在最後一首，就像上一張〈最後的戰役〉，是另一首主攻歌，這次的開場換成原住民語，顯然這種編曲方式，已經成為周董歌曲的一種形式。

伴隨這兩首歌曲從電影畫面擷取靈感而來的深層意象，是周杰倫這類歌曲裡已經成型的男性觀點／暴力美學。

周杰倫從第二張〈忍者〉、〈雙截棍〉，第三張〈半獸人〉、〈最後的戰役〉，到第四張〈以父之名〉、〈雙刀〉，都有著純男性場景抒發的畫面，但以唯美、凜凜的手法呈現，這是他的專輯經營陽剛／男聽眾的秘訣。

另一方面，周杰倫以情歌經營純情／女聽眾的需求。第三張有點失衡，第四張專輯雖有警覺，但如果以抓回女聽眾的角度來看，周杰倫這張專輯取名《葉惠美》，堪稱神來之筆。

可惜《葉惠美》與整張專輯的歌曲無關，無法聯結，而媒體報導太多這是他母親的名字，等於提前窄化聽眾的想像空間，但就周杰倫專輯著墨頗多的懷舊／孝順題旨而言，有助開拓不同年齡層的聽眾。

值得一提的是，〈東風破〉一曲為周杰倫的中國風曲型奠基，二胡悠然穿梭在現代節奏裡，周杰倫慵懶迷濛聲腔塑造出若即若離的風情，方文山也再次入圍最佳作詞，兩人共同創建了近代流行音樂史上穿越時空的儒雅之情曲型，名之為「中國風」。

……

荒煙蔓草的年頭就連分手都很沉默

籬笆外的古道我牽著妳走過

楓葉將故事染色結局我看透

誰在用琵琶彈奏一曲東風破

此外，〈三年二班〉藉著乒乓球彈跳速度呼應不爽的心情，發揮創意。

〈同一種調調〉鍾興民的編曲靈活豐富，副歌龐大厚實的弦樂添增不少可聽性。

這張專輯的豐富紮實，為周杰倫再次奪下第十五屆金曲獎最佳國語專輯，對周杰倫而言，更具意義的，應是他奮鬥三年，終憑《葉惠美》入圍最佳國語男歌手，媽媽是他的幸運星，雖未獲獎，但他以歌喉超越一路打壓的雜音，是他歌

《七里香》
新力音樂2004

唱事業取得的重要里程碑。

周杰倫的壓力 也是動力

台灣歌手哪一個出片記者會能勞動動路透社這樣的國際媒體採訪？答案是周杰倫！第五張專輯《七里香》（二〇〇四）出片持續風光，如果從讓世界看見台灣這個角度，周杰倫可以說是台灣新世代國寶了。

但同時也嗅到了周杰倫濃濃的危機感，為什麼？

從第一張成名，第二張狂勝，到第五張賣座模式已經到了臨界點，在喜新厭舊的娛樂圈，有關周杰倫作品的話題，常圍繞著曲風是否創新？

第五張專輯一開場，他以〈我的地盤〉回應。

在我的地盤這（兒）你就得聽我的（兒）

把音樂收割（兒）用聽覺找快樂（兒）

開始在雕刻（兒）我個人的特色（兒）

未來難預測（兒）堅持當下的選擇（兒）

他要帥刻意把尾音全部捲起，嗅出一股不肯就範的意味。儘管周杰倫不認為有變的必要，事實上，周杰倫的賣座特色也正是他所擅長的，換新不見得有

利，但卻構成了周杰倫的壓力。

如果說周杰倫是近年台灣最有國際影響力的歌壇人物，誰能相信台灣官辦的金曲獎令他如此沮喪？周杰倫的在意，從他自己寫詞的〈外婆〉，把鬱卒藉著〈外婆〉抒發出來，如果說家鄉獎座是周杰倫幻化的一種鄉愁，無形中構成了周杰倫的焦慮。

但是，面對商業戰場，周杰倫必須小心翼翼，維護著他的賣座模式，《七里香》專輯周杰倫仍沿用過去的音樂班底，包括編曲、填詞、樂手，既是得心應手，也是歌手的活水源頭。

至於這能否成為拿獎之鑰，作為台灣創作歌手的指標人物，周杰倫如何調配市場需求／樂評要求，藉以維繫身價／平衡聲望，考驗他的智慧能量／抗壓能耐。

〈我的地盤〉刻意捲舌發音，頑皮的新嘗試，彷彿更進一步對那些指他圍圖吞棗的唱腔，宣示自己的主權不容侵犯，在〈我的地盤〉裡，周杰倫也對那些質疑他的音樂特色做出回應，含有濃厚的「嗆聲」意味。

〈我的地盤〉、〈外婆〉多少都透露著周杰倫累積了成名以來的「鳥氣」，但周杰倫厲害的是，即使有話要說，他也可以用完整的音樂型式來表達，從一般人的Hip-Hop裡區隔出煽情與才情。

《11 月的蕭邦》

新力音樂2005

事實上，這張專輯周杰倫展現的成熟，在於能捨去藉由場面、意象、文字堆砌的華麗，轉而細膩經營人文情懷，譬如〈將軍〉開場老兵下棋的鄉音，最後與周杰倫重疊出鼻音演歌的一縷音魂，使聽者更能貼近周杰倫想要表達的深沉情感。

在〈亂舞春秋〉中周杰倫化身說書人，饒舌之間輕嘆著歷史的荒謬，最後突然電話鈴聲響起，他接起電話：「喂，我在配唱，雞排飯……加個蛋」，俏皮的切換場景，令人如夢初醒，回到現實。

〈止戰之殤〉更是整張專輯的精髓，周杰倫古典的琴音與節奏，與方文山如詩如訴的場景，交織出人類最深沉的一種悲哀。

〈七里香〉、〈藉口〉、〈擱淺〉、〈困獸之鬥〉、〈園遊會〉則考驗著周杰倫營造抒情旋律的功力，在這些曲目裡，周杰倫更是使出渾身解數，以戲劇化、多技巧的唱腔，好像要為力拚金曲獎鋪路似的。

《七里香》專輯周杰倫果然再次入圍最佳國語男歌手，如果在家鄉台灣掙足面子變成他的動力，這恐怕是金曲獎意外的最大價值，也是魔羯座的他難逃執著的宿命吧？

周杰倫 為誰辦《黑色葬禮》？

黑，是周杰倫一種固定的顏色。在周杰倫的專輯裡，黑色時而是暴力的〈以父之名〉，時而是反諷的〈黑色幽默〉，有時像一部恐怖片〈威廉古堡〉，有時是一部戰爭片〈止戰之殤〉。

《十一月的蕭邦》專輯（二○○五年十一月），一開場，周杰倫就為愛情舉辦了一場黑色葬禮。〈夜曲〉在巴洛克式華麗而落寞的編曲下，周杰倫如行過水面般形成的弧線落字，淒美是這場葬禮的主軸，很自然就陷入周杰倫的黑色佈局。

相較於以往的黑幫拼鬥或戰爭流血場面，周杰倫的〈夜曲〉顯得格外肅穆而低調，如果說周杰倫是他音樂王國裡的導演，就像玩過了所有技術堆砌場面的電影技法，贏得了所有的技術獎項之餘，最後回歸到原始的人性情感，周杰倫在專輯裡聲腔的表現，繼續洗刷「音樂做得很好，但唱工不如實力派唱將」的先入為主觀感。

或許是愛情的攻防為生活帶來不同的激素，周杰倫的唱腔明顯添增了不同的元素。〈黑色毛衣〉的柔情與哭腔，〈楓〉的激情演繹，特別是在字詞與音韻

《依然范特西》
新力音樂2006

轉合之處，屢屢出現特殊的「周腔」，如〈逆鱗〉裡的「低頭沉默卻堅定」，〈浪漫手機〉裡的「將曖昧期拉長」等，乃至韓語、泰語、京腔的點綴，烘托唱腔更添靈活。

二〇〇五這一年，也是周杰倫感情事件簿飛快翻頁的一年。從二月爆發「周侯戀」，歷經蔡依林的出片，對周杰倫而言，無疑也是一場現實的唱片行銷攻防戰。以往周杰倫每年八月出片，延後到十一月，從某種角度來看，減緩消費者對「周／侯／蔡」之間可能產生的拉扯情緒效應，同時，也讓周杰倫的出片換換不同的季節氣氛，這是正確的行銷。

延續這樣的基調，〈夜曲〉將周杰倫塑造成彷彿過盡千帆的懺情者。

為妳彈奏蕭邦的夜曲

紀念我死去的愛情

跟夜風一樣的聲音

心碎的很好聽

手在鍵盤敲很輕

我給的思念很小心

妳埋葬的地方叫幽冥

配上周董彈奏鋼琴無與倫比瀟灑的形象，為周杰倫樹立起專情的聖碑。

《我很忙》
新力音樂2007

照片提供／杰威爾音樂

周董在〈浪漫手機〉裡，不忘給愛人一個回報。〈浪漫手機〉簡直是浪漫滿屋，任誰聽了都能感受到周杰倫行腔之間的呵護甜蜜之情，堪稱〈簡單愛〉的姊妹作，談戀愛讓周杰倫再度找回最初的喜悅。

〈髮如雪〉被視為〈東風破〉的姊妹作，東方五聲音階氣氛配上穿梭千古的淒美詞意，為中國風再下一城。

值得注意的是〈四面楚歌〉，周杰倫再度將他心裡的不爽入歌，矛頭指向狗仔隊，這首歌將他與狗仔傳媒的緊張關係搬上檯面，也讓人看到香港作風入侵台灣之後的演藝生態，此後周杰倫與狗仔傳媒失和愈演愈烈，各種風暴襲擊，對周杰倫的影響，歷史自有公斷。

周董「雙甲」串起新武林龍脈

二○○六年，周杰倫觸角伸向電影，搭配電影主題曲，年頭一個〈霍元甲〉，年尾一個〈黃金甲〉，周杰倫以這「雙甲」深入武林王國，也為他累積出結合西方節奏與東方武術的新橋段。

〈黃金甲〉將Rap與旋律重新整合，依序漸進，全曲層次分明。周杰倫的聲腔有新的演繹，Rap融入歌詞／劇情氣氛，斷句／吐氣有如弓放箭發，充分展現

宮廷／戰場蕭殺之氣，有別於西方戰場的「止戰之殤」。進入旋律部分，周杰倫的哭腔氣氛不變，將方文山筆下的暴力美學渲染得幾近淒美蒼涼。

不同於〈霍元甲〉的速度較慢，〈黃金甲〉全曲明快在三分半鐘完成，這也關係著市場推廣的靈活度。〈霍元甲〉特別在中段京劇聲腔，前後三次呈現不同的層次。

〈黃金甲〉前奏展現民族音樂風，以質樸嘹亮的童音代替樂音，而後再切入重拍節奏，這一點與〈雙刀〉類似；〈霍元甲〉前奏從鼓聲開展，則與〈龍拳〉類似。但，與其說耳熟重複，不如將〈龍拳〉（二〇〇二）、〈雙刀〉（二〇〇三）到〈霍元甲〉、〈黃金甲〉（二〇〇六）系列看待，再向上回溯〈雙截棍〉甚至〈刀馬旦〉，於是周杰倫串起了流行歌曲新世紀的武林龍脈。

二〇〇六年底《依然范特西》專輯，周杰倫的中國風繼續深耕，〈菊花台〉的貼近四〇年代南方小調，又有一番新意。

西風曾經改變華語歌曲的聽覺習慣，近代中國風興起之後，眾多創作歌手唱出不少類似曲風的流行曲，固然受到中國廣大市場的催化，但周杰倫致力東方曲風這一塊園地，像輻射擴散，影響深遠。

《依然范特西》專輯另一首中國風歌曲〈千里之外〉，周杰倫請來擅唱小調的歌王費玉清合唱，無論兩代巨星的話題性，以往並無淵源的震撼性，不同曲

《跨時代》
索尼音樂2010

《魔杰座》
索尼音樂2008

風合作的可能性，都共創雙贏局面，再加上讓小朋友寓教於樂的〈聽媽媽的話〉也出自這張專輯，周杰倫再次寫下一張專輯擁有多首唱紅單曲的傲人成績。

但是，這張專輯在第十八屆金曲獎，僅有〈千里之外〉入圍最佳年度歌曲，〈菊花台〉方文山入圍最佳作詞。周杰倫僅憑〈霍元甲〉拿到最佳單曲製作人獎。

周杰倫的金曲獎漫漫長路，直到第二十屆《魔杰座》才終獲肯定，奪得最佳國語男歌手獎，第二十二屆《跨時代》再次奪得最佳國語男歌手獎，周杰倫奮戰了十年。

周杰倫　輕舟已過萬重山

即使金曲獎之路開始順遂，但人們對周杰倫作品常有不同見解，已是司空見慣。二〇一二年《十二新作》專輯如同十二個月走過一年輪，回頭檢視周杰倫，他改造了兩件事，前期投擲驚喜有如高空煙火，後期改造則如鐵路地下化工程，不怕費工，埋的是扎根的伏筆。

周杰倫改造的第一件事，翻轉了專輯設計的觀念。近代從聽覺的動線規劃專輯的路線，曲型、題旨五花八門，看待一張專輯就像拍一部電影，配置每一首

歌出場的情緒需求與視聽效果。走進周杰倫專輯世界，不是一般易於討好的概念式做法，類主題餐廳式的吃法，而是前菜、主食、甜點一道一道有他的佈局章法。

開胃前菜賦予立即提振味蕾的任務，《十二新作》開場曲〈四季列車〉無論節奏、場景、調度、配樂都有如他一貫的電影樂章。周杰倫這次用的場景是火車，二〇一一年《驚嘆號》專輯是輪船，《跨時代》裡有飛機，交通工具輪番上陣。

接續而出的周氏情歌是主菜，《十二新作》裡至少六首組成紮紮實實的主菜大軍，角度收編在周董獨有「男人心孩子氣」情境裡，呈現的旋律渲染力道一貫強勁。

中國風是周董每張專輯必備的另外一道大菜，〈東風破〉、〈髮如雪〉、〈菊花台〉之後，接續而上〈青花瓷〉、〈蘭亭序〉、〈煙花易冷〉，一波波高潮，方文山的才情歷經考驗無庸置疑，周杰倫到〈紅塵客棧〉亦行雲流水依舊，為紅顏江湖封刀的情懷，仍令人神往。

甜點的趣味則在不按牌理出菜，也是周杰倫近年專輯的一大亮點。〈公公偏頭痛〉大玩字韻與音律，大人孩子都能琅琅上口，娛樂效果十足，藉古諷今亦

《12 新作》
索尼音樂2012

《驚嘆號》
索尼音樂2011

堪稱一絕。〈比較大的大提琴〉混搭多重元素，爵士、嘻哈信手拈來，隨性亦見童心，周董經營更低齡閱聽人的遠見，在《驚嘆號》專輯〈水手怕水〉一曲已見端倪。

周杰倫改造的第二件事，致力在歌手聲腔的演化。早期有人說他唱歌口齒不清，近幾年他早已穿越表象的吐字，聲腔演繹隨著歌曲的氣氛變化，戲曲聲腔、鼻腔、捲舌音、真假音（不只高音，還有低音）變化多端，烘托歌曲情境相輔相成，很多歌手唱歌有如拼命三郎，周杰倫就像武林高手飛簷走壁，輕鬆達陣。

甜點式的趣味容易彰顯，難在情歌的變化。周式R&B「手語」看似簡單，但周杰倫像魔法師一般的多層次聲腔一點也不簡單；〈明明就〉舉重若輕，高音轉折後力道化而感嘆；〈愛你沒差〉後段長音與高低音承接營造的跌宕情緒；〈大笨鐘〉隨著對待戀人脾氣而轉換口氣；〈哪裡都是你〉精心設計的K歌段落簡明，但主歌迷離牽動副歌用情之間，立見功力。

做為新世紀以來華人流行音樂的領頭羊，周杰倫的角色早已不再是當年的「范特西」而已。唱片專輯只是他愈來愈多重的角色與視野其中一環，他愈來愈懂得善用影響能量集氣，運用娛樂帶動景氣，他的才氣無人能擋，只看他花幾分力氣，能否心明如鏡，不受干擾。

無奈領頭羊的原罪成箭靶，這些年來，反主流、反市場的矯情雜音對周杰倫始終「兩岸猿聲啼不住」，而他交出的成績單，是勇於挑戰改造必須長期灌溉才見真章的工程，昂首前行，周董「輕舟已過萬重山」。

周杰倫的話

在我還是新人的時候就很注意祖壽哥的樂評，這對我來說很重要！

看祖壽哥的樂評是我在每次推出專輯之後很期待的事情。

S.H.E / CHAPTER 29

當年原本不被看好的女子團隊，卻成為近代最成功、最有市場的女子團體，S.H.E的賣點到底是什麼？

首張專輯《女朋友—女生宿舍》　華研音樂2001

一般粉絲常把自身的需求投射在偶像身上，如果歌手代表著一種流行商品，傳遞意涵符碼，S.H.E賣的是什麼？

青春

二〇〇一年，S.H.E出道，一個主流女子團體，十八到二十歲，住在《女生宿舍》，打造《青春株式會社》，吸引青少年的認同，她們賣的是青春。

Ella聲音最好認，有點中性，常用搞笑來鼓勵別人，這個女生不太像女生。

Selina聲音甜甜的，頭髮長長的，從小學鋼琴、長笛，喜歡粉紅色，個性十足小迷糊，所有宅男夢幻中的公主。

Hebe聲音清爽明亮，帶著自信，有她的主見，整個人像個小精靈。

夢想

原本南轅北轍的三人，放在一起卻迅速竄紅。在聖經創世紀第一章樂聲中，S.H.E迎接《美麗新世界》的到來，〈Super Star〉華麗搖滾聲中，寫下歌壇亮麗的章節，在那兩年，她們賣的是夢想。

成長

三年之後，偶像面臨初老，S.H.E必須蛻變，隨著世界巡演，展開〈奇幻

2001

■希臘籍貨輪阿瑪斯號於墾丁外海擱淺漏油。

■世界盃棒球賽於台灣舉行，台灣獲得季軍。

■偶像劇流星花園掀起「Ｆ４」熱潮，《流星雨》專輯創下廿五萬張銷量。

旅程〉，帶著意猶未盡的〈Encore 安可〉繼續挺進。〈不想長大〉再回頭驗收「宿舍」與「會社」階段的人脈，這時候，她們賣的是一起成長的存在感。

創意

隨著年資攀升，無可避免其他的新生代女子團體分食市場挑戰。Ella曲、Selina詞，合作一曲〈老婆〉，玩出「友達以上，蕾絲未滿」的想像空間。〈我的電台〉出現了主播、主持人（喜碧夫人）、DJ這些角色，她們反而善用火候，開始多角化經營，成功跨越人心思變的七年之癢，這時賣的是創意。

青春、夢想、成長、創意，每隔兩年就蛻變演進，營造新鮮續航力，S.H.E一路引領的女子天團奇蹟，在二○一○年《Shero》裡，已可預見為二○一一年鋪陳的「十年慶典」大壽，該是如何隆重的堆上顛峰。

在後來的S.H.E大事記，卻沒有這一場預期的「十年慶典」，也沒有所謂的「十周年Shero演唱會」，二○一一這個十周年的到來顯得沉寂得刻骨銘心，有最難熬的漫漫長夜，也有最感人的幸福喜悅。這絕不是S.H.E想賣的劇情，但老天讓所有粉絲跟她們一起上了人生禍福相倚的一課。

二○一二年六月，S.H.E預告復出，金曲獎舞台輝煌如昔的載歌載舞，表演

《女朋友—女生宿舍》
華研音樂2001

完畢當大幕刷下來的那一刻，巧妙遮去了多少眼中的淚水。Selina辛苦了，公主吃足苦頭，讓這個女子團隊傳奇不滅，也揭示了S.H.E不輕易低頭，這外人看來的勇敢來自命運的催化，也不是S.H.E要賣的東西。

二〇一二年十一月，相隔兩年八個月之後S.H.E的新專輯新聲音，《花又開好了》裡有著成名曲串連起一幕幕美好的過往，〈迫不及待〉、〈心還是熱的〉聲聲呼喚粉絲的激情，兼及〈親愛的樹洞〉、〈那時候的樹〉，對人文、大地乃至生命的關懷省思。

如是企劃面向的用意顯示，S.H.E這次賣的是溫馨嗎？

溫情

兩年八個月可以改變很多事，也可以影響很多人，這段期間田馥甄已誕生自己的音樂新生命，陳嘉樺也交出全方位演藝作品，她們終究需要有新的出路，但她們同時依舊守護著S.H.E這塊招牌，等候著Selina歸隊，也讓Selina浴火鳳凰的漫漫復健之路前方始終亮著一盞燈。

通常偶像團隊一旦各自單飛，彼此不是就形同陌路了嗎？

在這個情感疏離的時代，不是經常上演著父母子女手足之間彼此不和的情節嗎？

人生旅途不說再見是不可能的，但陳嘉樺、任家萱、田馥甄三人合寫／唱

《花又開好了》
華研音樂2012

了〈不說再見〉這樣一首歌，「感謝人生旅程彼此相伴不孤單」。

友情

S.H.E最終核心價值，原來一直在她們的言行舉止裡，可貴在那是相對於親情、愛情，尤其演藝圈，一遇權益利害關係，人們通常最輕易就割捨而去的東西，叫做友情！

蘇打綠／ CHAPTER 30

世紀末，逐漸掏乾了音樂人的心靈，很多人擔心
台灣的創作與流行音樂前景，在華人市場逐漸乾
涸，「蘇打綠」像在悶局中開瓶的聲音，帶來明
日歌壇的一葉新綠。

首張專輯《蘇打綠》　林暐哲音樂社 2005

蘇打綠 悶局中開瓶

二〇〇五這一年已近尾聲，「蘇打綠」做為這一年令人驚喜的指標之作，應當之無愧。

第一張專輯，可能是青澀無味的白開水，也可能是神采飛揚的氣泡水，端視音樂的豐厚度，詞曲的想像力、悅聽度，以及主唱歌喉駕馭的能力而定，最重要的是專輯的靈魂，帶給人們心靈的感受。

做為樂團，整體水準協調一致原本就比單一歌手難，做為進入主流市場競爭的新樂團，尤其難。「蘇打綠」的主唱吳青峰詞曲創作固然是靈魂人物，但鋼琴與中提琴（阿龔）、鼓手（小威）、貝斯（馨儀）、電吉他（家凱）、木吉他（阿福）一起完成編曲，而編曲正是「蘇打綠」賦予每一首歌曲靈魂窗口的重要角色。

「蘇打綠」開場兩曲〈後悔莫及〉、〈飛魚〉雖然是輕快上路，但吳青峰把哭泣／孤寂唱得像孿生兄弟，〈飛魚〉副歌聲聲質問的尾音恣意墜落，青春無悔的音腔裡卻隱約埋藏著不隨流俗的愁緒。

經過「oh oh oh……」口琴前導引爆拉丁節奏釋放出張狂的情緒，來到

2005

■李安執導的《斷背山》電影紅遍歐美。

■「邱小妹」人球案，暴露醫療急診人力不足、轉診缺失。

■台灣高鐵700T型列車試運轉首達時速三百公里。

〈That moment is over〉夾纏傷逝與回味，低迴與迷離之後，〈是我的海〉更層層鋪疊難以自拔的心緒，成功堆砌出牽動聽者的上半場。

〈是我的海〉從清唱始，吳青峰緩緩陳述突然變成一片空白的心境，冷不防跳接副歌，旋律設計與詞意營造出細膩動人的發揮空間，「我怎麼對你依賴？」一句的音腔顫動，彷彿可以感受到情緒即將在下一秒潰堤，卻能在失控前收穫。

如電影配樂般的編曲烘托，〈是我的海〉造就了這一年堪稱歌手聲腔演繹罕見的單曲，很難想像，這出自新人之口。

如果說整張專輯唯二的兩首鼓手史俊威創作〈漂浮〉、〈頻率〉，是下半場的破冰之作，出場序安排得恰如其分，搖滾自然舒張的線條，與切入速度像Rap的詞意流動，形成變化多端的曲式，重點在旋律鋪陳上乘，未來的創作值得期待。

隨後「你喔」字音與旋律配合入味，尾奏流洩的琴音更打破一般編曲的制式化，〈相對論IV〉快速行進間的急停與結尾party的歡愉，〈降落練習存在變生基因〉歌聲隨情緒忽上忽下，吉他與歌聲形成對話，單字字音變化多端，尾奏最後如羽毛般輕飄結束，「蘇打綠」的歌愈到後半場愈耐人尋味。

在這樣一張專輯裡，我們不但聽得到青春的想望、完熟的樂音，也看得見

《蘇打綠》
林暐哲音樂社 2005

直入人心的詞曲，來自長期創作摸索的體驗，背後成熟的技法，則緣自一起磨練成長的環境與用心。

小宇宙裡的小情歌

這是二〇〇六年十一月三日我在民生報樂評「超音波周報」專欄下的標題：「蘇打綠下一個市場新天團？」看好的原因，在明星魅力尚未養成之際，「蘇打綠」樂團第二張專輯《小宇宙》已有破繭而出之勢。

一年之前的第一張同名專輯，我在樂評專欄已看好他們的音樂，他們將會是近期最有可能讓投資者賺到錢的新團，後來的事實證明了我當時的看法。

從做音樂到能賺錢，學問何止千百里！對眼下的唱片市場而言，就像巍顫顫伸向甘泉的枯掌，渴望而難以企及。蘇打綠的第一張一如許多充滿地下色彩的樂團，生命力蓬勃，但還不到拿作品換麵包（流行市場）的時候，而《小宇宙》又憑什麼嗅出端倪？

第一，絕對是建立在作品規格與歌曲態度之上；第二，是到了流行市場準備汰舊迎新的時候。實力與時機，缺一不可。

若要捲動市場風雲，貨品的規格必須有別於同類產品，風貌與精緻度，必

須超越其上。「蘇打綠」的音樂走搖滾基本教義派，但添增硬派搖滾樂團少見的軟化器樂，形成多層次拼貼的聽覺效果，古典與華麗增加了深掘的可能性。

相較第一張專輯的學院派，《小宇宙》嘗試跨出觀察社會的腳步，以暴烈（快速）的音腔掃描百態，以飄柔（吟唱）表達心中的矛盾，交錯並行。「蘇打綠」有別於吶喊派的抗議叫囂，冷眼旁觀掃描病態的社會，輔以寄盼掙脫卻只能無奈面對的心曲，深掘勾勒的情緒往往更強勁。

創作／主唱吳青峰無疑是靈魂人物，除了部分神經質聲腔之外，像精靈般跳躍的音色，產生童真的觸感，別具特色，也加深了「蘇打綠」的整體印象。他創作的旋律符合吟唱邏輯，卻總有新的曲徑通幽，搭配著獨特的吟哦聲腔，將古典與流行融合編織，歌詞像現代詩一般，譬如〈小情歌〉：

你知道

就算大雨讓整座城市顛倒

我會給你懷抱

受不了

看見你背影來到

寫下我

度秒如年難挨的離騷

《小宇宙》
林暐哲音樂社2006

「離騷」出自楚懷王幽思憂愁而作，此處拼貼用得恰到好處，現代人亦可視為離愁的騷亂。

青峰用詞偶有罕見之筆，如二○○六單曲〈遲到千年〉：「捧起碗再佟侗增添」，這「佟侗」二字恕我從未用過，查了字典，作「無知的樣子」解，吳老師真是教了我們一堂國文課，還好，他沒有經常開課，也懂得避開一般詞藻縟麗的問題。

不過，「蘇打綠」兩張專輯《春・日光》、《夏/狂熱》（二○○九）參加第二十一屆金曲獎，雖然都獲入圍最佳樂團，但據說，有評審指「看不懂」，也反映了文青樂團／歌手面臨的困境，因為連金曲獎請來的評審對文學都有隔閡。

鼓手史俊威穿插創作，水準整齊，豐富了「蘇打綠」的聽覺。他們另一項特色是，抒情卻不耽溺愛情，感性之作〈背著你〉延續驚聲一擲〈是我的海〉的味道，但卻是對父母的告白，用詞再度切中現代觀感，〈墜落〉強烈的節拍拼貼著Bossa Nova風味相當特別，與〈無言歌〉令人屏息傾聽的唱法，連貫成「小宇宙」最後三首氣勢不墜的扛鼎之作。

這一年音樂市場大牌紛紛縮手，給予具備實力的新聲代竄起的契機，「蘇打綠」貼近學生族群，具備深度的歌曲態度，塑造出新的聽覺，產生新的流行，

取代轉型或原地踏步的樂團市場可能性非常大。

痟地奮力開出一朵異花

這是《小宇宙》之後的一年，「蘇打綠」在上萬滿座觀眾吶喊助陣聲中，六位成員緩緩從天而降，對照僅僅一年之前還在地下室「THE WALL」數百小眾面前演出，「蘇打綠」從地下浮上流行音樂的水面，為台灣歌壇呼吸到一口新鮮氣息。

台北不缺摩肩接踵的周末售票演唱會，但這場「無與倫比的美麗」氣質很不相同，吳青峰當然是造就出不同氣質的靈魂人物。他的表演層次繁複，在他多樣而擅唱的聲音表情，搭配長笛或口琴或鋼琴彈奏，肢體與節奏氣氛渾然一體，多變毫無束縛的形貌、妙語慧點或撫慰感性的談吐，層層相生相融之下，一個屬於舞台的精靈，他日或有可能改寫流行歌史的名伶，於焉誕生。

吳青峰的能量，來自他個人創作的言之有物，更來自「蘇打綠」其他成員質純而專業的鋪陳，也來自「蘇打綠」學生時代的練團累積根柢，加上遊走在主流／非主流未被宰制的空間烘焙，尤其國際「五大」鏟平台灣唱片生態之後，痟地奮力開出一朵異花。

《無與倫比的美麗》
林暐哲音樂社2007

「蘇打綠」以新歌MV代替段落銜接形成的冷場，唱過午夜衍生的交通與學生觀眾回家安全問題，就演唱會專業環節而言，雖然值得商榷，但正因他們不同的氣質，尤其第一次登上小巨蛋萬人大舞台的激動，團員終於在父母面前揚眉吐氣的淚水，對照一般歌手唱完急急著下台，場燈隨即大亮送客顯現的制式，難怪唱片市場退潮已近麻木的相關業界人士，也與觀眾一樣看得興味盎然。

就像吳青峰屢屢在台上強調「相信自己」，「面對長輩也要堅持下去」，「你我有同樣的夢想」，我們可以理解，為什麼當他唱到：「因為我不在乎別人怎麼說／我從來沒有忘記我／對自己的承諾」（張雨生〈我的未來不是夢〉），忽而掩面啜泣，我們的人生這條路，世俗的臨界點，披荊斬棘的艱辛，大家都一樣。

希望「蘇打綠」不要忘記最初的真誠，阿龔自在的隨歌飛舞，馨儀從家裡搬來鋼琴，阿福、小威、家凱身上拼湊上台的豹紋布，成名之前的地下室……。

蘇打綠的春夏秋……

《春・日光》、《夏／狂熱》（二〇〇九）之後，「蘇打綠」的韋瓦第計畫第三章《秋：故事》（二〇一三）北京入座，以時空交織出歌曲主軸，意境穿

流古今，韋瓦第四部曲（台東、倫敦、北京、柏林）終須「過江東」，一試音樂融會華洋的身手。

「蘇打綠」的音樂血統，來自學鋼琴、彈和弦成長這一代，流行歌曲教他們的事，一向偏重西洋，兼或探入古典，周杰倫、方文山另闢蹊徑始於「娘子」，各家夾雜饒舌佐以絲竹調味，形成近代中國風，蘇打綠「十年一刻」取樣京劇音腔，或許追溯了「四郎探母」的一代，但不足為奇。

《秋：：故事》開場曲〈故事〉，前奏鈴聲銅鈸鼓笛漸次暈開，幽揚意境似遠復近。起首四句「秋風／階前／梧桐／歸雁」帶著後面七字秋天即景，從唐詩宋詞取經，彷如二言七言詩經格式，佐以五聲音階入歌。旋律歌詞貼合流轉，經歷春之孩提萌芽，夏之風華繁盛，如今步入秋之中年，青峰的聲腔在胡琴聲裡，彷如低眉走過人生一場大夢。

開場的座標並不表示「蘇打綠」向中國風繳械，《秋：：故事》隨後仍保有一貫民謠、獨立、搖滾立團姿態，但適時的添加國樂，譬如：〈從一片落葉開始〉美式鄉村曲風卻以古箏收尾的神來之筆，引入笛簫，帶出下一首〈獨處的時候〉，間奏運用笛子與吉他搭配，巧妙形成別具氣韻的「中國風蘇打」。

《秋：：故事》活用了《春・日光》、《夏／狂熱》的轉場型式，笛簫、嗩吶或吳青峰的口白，放在不同的曲型間，形成劇場分幕效果。秋高氣爽出遊時，

《夏／狂熱》
環球音樂2009

《春・日光》
環球音樂2009

有〈偷閒的翅膀〉馨儀（貝斯手）溫暖放鬆的聲音相伴；回頭檢視半生情感，有「我們走了一光年」小威（鼓手）知性音色兼具放聲高歌的潑墨，團員唱出單曲讓「蘇打綠」多了不同的風景。

阿龔（弦樂／Keyboard手）作曲的〈拾穗〉，前奏始於古箏，尾聲鋼琴作收，間奏嗩吶吉他鼓齊鳴，將中西樂器做了極為細膩的調配鋪陳。放在最後的〈小星星〉也有意思，大半沒有歌詞，青峰唱吟如梵音，春去秋來之間，〈他夏了夏天〉《夏／狂熱》旋律悠悠蕩蕩，勾動人生盛年的回憶。

吳青峰才思敏捷，創作豐沛（作品遍布近年歌壇各類歌手專輯），做為樂團主唱，在他具有精靈意味的音腔下，為文學詞意更添風貌。《秋：故事》不可忽略的情歌，包括〈我好想你〉、〈說了再見以後〉、〈再遇見〉，吳青峰的情緒張力收放自如，更是「蘇打綠」十年時間已成為票房樂團的王牌標誌。

《秋：故事》
環球音樂2013

照片提供／環球音樂

作者跋

音閱人後記

「歌不斷」從今年年初起動筆，到第三十篇完工交稿，其間的腳程猶如翻山越嶺，無暇他顧，直到付梓之前，小燕姐一句：「你終於要出書啦！」，我才真正意識到，在報紙寫流行音樂專欄十七年來，這是我的第一本書，終於要出版了。

一九九七年一月，我開始在民生報撰寫「超音波周報」專欄，每周一篇，除了農曆過年不出報，沒有一周間斷，這專欄從民生報一路寫到聯合報，寫到我二○○八年轉入飛碟電台。二○一二年九月聯合報重新開闢「評音樂」專欄，我再度每周一篇筆耕，直到今年農曆年後，因寫書工程浩大，改為每月一篇，於今不斷。

流行音樂不斷在唱，我不斷在寫，於是匯聚成「歌不斷」的基底。當深夜挑燈翻閱過往的文字時，選擇透過不同世代巨星呈現本書的輪廓愈來愈明，無論彼此切入流行音樂的時間點，我們可以一同走過歌壇長河裡曾經閃動的光

芒，從而歷來音樂面向、風格流向、市場動向，都在接續登場的這條星光歌路裡

自然浮現，那是華人流行音樂版圖裡的一頁盛唐流域。

晚近大家對歌壇前景既關心又憂心，其實，歌壇環境從我書寫專欄的時節

就開始質變，於今加速不變，「歌不斷」從浩瀚的字海紀錄裡爬梳整理，把它留

存下來的心境也愈趨迫切。尤其到了工程後段，為了呈現過往重要的歌手作品，

開始接洽業者提供唱片封面，這是一大挑戰，因為十之八九已經易主，千頭萬

緒，有的輾轉探尋仍不知去向，有的已因業主打包轉賣，即使找到新東家，也因

缺人管理照料，眼看很多經典就要掩埋在荒煙蔓草之中。

如果這本書能為台灣流行音樂發展的一些階段留下一襲香火，感謝王效蘭

發行人將我這本書在民生報、聯合報發表的文字概予授權出版。我從學生時代向民

生報投稿，當時影劇版陳啟家主任約見我，鼓勵我把天馬行空的構想寫出來，未

料第一篇「假如歐陽菲菲唱國劇」即以專欄刊出，「移花接木篇」是我的第一個

專欄，寫作成為我度過服兵役期間的精神支柱。

寫「假如歐陽菲菲唱國劇」時，我根本不認識這位旅日巨星，退伍後進入

民生報摸索採訪，我才開始接觸到業者／歌手／音樂人的台前幕後，很多歌手和

我一同在這個行業起步，後來我學生時代的巨星，一下子五光

十色近在眼前。這樣的機緣，讓我在這本書裡，不只是抒發聽音樂／看表演的觀

感，同時也是近距離觀察的記錄者，參與的分享者。

長期聽／寫如同春蠶吐絲，這次透過出書，從小燕姐、蔡琴、學友、Eason的鼓勵，我彷彿獲得桑葉的春露回潤。以往寫別人總覺理所當然，勇志讓我看見自己，忽然覺得這樣的自己何其有幸，能從事影劇新聞工作，接觸音樂圈不斷提升自我的人。這段期間，陳綺貞身體不適住院療養，但她仍捎來一文，看過久久難以平復，讓我知道付出是有人默默看在眼裡的。菲菲姐、江蕙、杰倫、五月天、華仔、阿潘、乙玲、Tracy、Jolin，還有各方好友的推薦與相助，感受與感動，來回激盪。

寫書的過程，於我也是一趟重溫美好過去的旅程，和巨星們曾經相聚的緣分，長富大哥看我寫鄧麗君看得仔細，時而抬頭回憶聊述，令我感觸良深。周詠純小姐提供鳳飛飛從未公開的家居生活留影，牆上的那道光，彷彿射進心房，想起三年前她最後一次的通告，下午返港之前來到「飛碟一點通」，我們在節目裡聊起有一張她和鄧麗君、林青霞難得的合照，鳳姐忽然問我：「什麼時候出書？」

好好整理出來！」

和「三采」曾雅青小姐初次見面，她專業中有一種內斂的親和力；林宜靜小姐為這本書催生不遺餘力，尤其唱片封面授權的後續聯繫確認更是繁複，後期

加入的玫禎、若珊，沒有這些工作伙伴，這本書不會這麼豐富。

這本書能夠面世，最要感謝小燕姐帶我從平面媒體跨入廣播主持領域，從提筆到面對麥克風截然不同的成長之路，六年來我在廣播現場訪問數百位歌手，延續了採訪流行音樂最前線的一貫命脈，也才有這本書的誕生。

無論我們結緣在過去或現在，我們肯定都是喜歡聽音樂的同好，謝謝你看過這本書之後，我們一起繼續守護、承傳歌壇這一片風景，既是源源「歌不斷」，也是永遠「割不斷」的這條音緣臍帶。

——謹以本書，獻給在天上守護我的父親與母親。

二〇一四年十月七日

特別感謝
THANK YOU

七〇年代堅持自己的興趣發展，
終至八〇、九〇年代讓台灣流行音樂繁花似錦，做出貢獻的許多唱片業者們。

本書提供專輯封面與圖片授權：

アクア株式會社、大大國際娛樂、水晶共振藝人經紀、可登音樂經紀、立得唱片、
杰威爾音樂、林暐哲音樂社、姚蘇蓉、相信音樂、乾坤音樂、凌時差音樂、
添翼創越工作室、歌林音樂、華研音樂、華納音樂、喜歡音樂、
滾石國際音樂股份有限公司、銀魚音樂、翠禧音樂、鄧麗君文教基金會、
橘子整合行銷、環球音樂、聲動娛樂、豐華唱片、
Katie Chan Productions company Ltd.。

本書協助專輯封面與圖片授權：

王永良、王祥基、朱古力、何燕玲、宋幸娟、林苹芳、林暐哲、周詠淳、邱璨寬、
段鍾潭、查飛飛、涂宛均、徐世芸、奚宜、梁雯、郭保羅、陳子鴻、陳勇志、
陳淑芬Florence、陳復平、陳端端、陳澤杉、陳鎮川、野边沼宏子、焦惠芬、
黃文鈴、黃群凱、楊峻榮、楊馥菁、劉貞、鄧長富、歐純嵐、鍾成虎、謝天齊、
戴學斌、闕聰華、簡豐淦。

（按筆劃序）